AN ILLUSTRATED JOURNEY

Inspiration From the Private Art Journals
of Traveling Artists, Illustrators and Designers

手繪旅行

跟著43位知名插畫家、藝術家與設計師邊走邊畫，記錄旅行的每次感動

Danny Gregory

丹尼‧葛瑞格利———著 劉復苓———譯

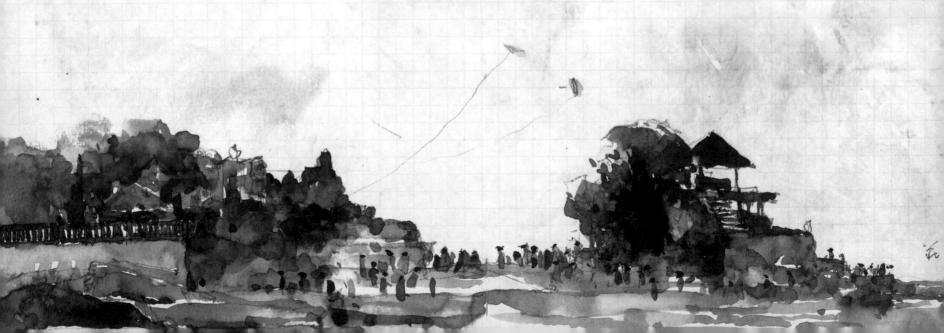

FIRE STATION 5: WESTOVER TERRACE
wishing there were more firefighters
around to draw ü

目錄

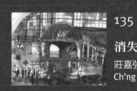

目錄

「世界是一本書，不旅行的人只讀了一頁。」──聖奧古斯丁

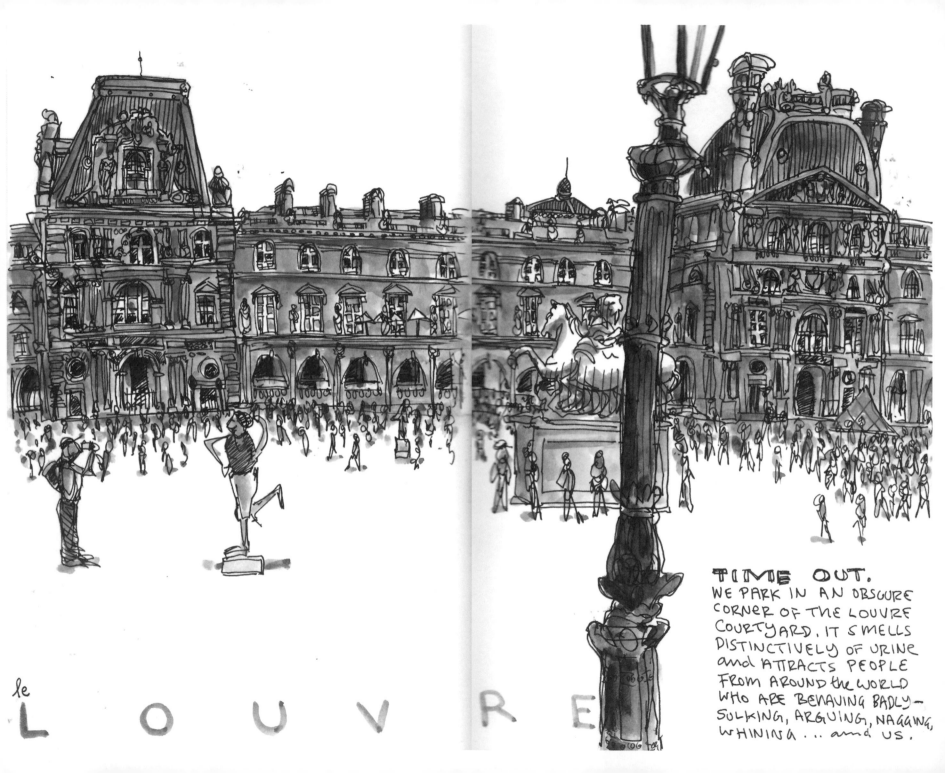

le
L O U V R E

TIME OUT.
WE PARK IN AN OBSCURE
CORNER OF THE LOUVRE
COURTYARD. IT SMELLS
DISTINCTIVELY OF URINE
and ATTRACTS PEOPLE
FROM AROUND the WORLD
WHO ARE BEHAVING BADLY—
SULKING, ARGUING, NAGGING,
WHINING ... and US.

前言

我十五歲時，和一群青少年造訪巴黎，每個人都拿著傻瓜相機對著艾菲爾鐵塔、羅浮宮和聖母院猛拍。對於當時自大叛逆的我來說，這些舉動不過是在拷貝所有遊客都拍過的照片。若只想獲得和別人一模一樣的經驗，還不如直接買明信片就好了。畢竟，明信片拍得要比我那些同伴好多了。

我和多數旅人一樣，想要從自己的角度來欣賞巴黎、親身體驗巴黎，而不是跟著旅行團走馬看花。我不想和多不勝數的遊客一樣，用同一本旅行書按圖索驥、聽打混的導遊說著千篇一律的罐頭介紹，或搶購一模一樣的紀念品。我想要效法路易斯和克拉克（美國探險

家）、馬可波羅或阿姆斯壯——成為開疆闢土的先驅。

書裡這些傑出的藝術家開釋了我年輕時大惑不解的問題。無論是遊訪緬甸廟宇、托斯卡尼古蹟、還是附近好市多的停車場，他們都想透過自己的視野好好觀察這個世界。他們想要停下腳步、細細琢磨，洗滌雙瞳和心靈，摒除成見、納入驚奇。他們明瞭，長途跋涉來到異地，若想把它真正看透，只要帶一支筆和一本畫冊就足夠了。

本書輯錄的旅人們足跡遍布全世界，並來自世界各個角落。有愛上紐約的法國人、走訪中國的紐約人、駐足羅馬的舊金山人、挺進

非洲的義大利人、震懾於大都市的小鎮居民、還有一日遊客與長途探險家。這當中，有些是職業漫畫家、設計師、插畫家和藝術工作者，但也有不少只是樂在其中、安於平淡、把畫畫視為愛好和伴侶的業餘人士。無論他們來自何方、去向何處，無論他們是如何賺到機票錢，他們的體驗和熱情都有極大的相似之處。

用畫冊記錄旅行，能讓我們發掘渡假和旅行的差別：我們成為探險家，從成千上萬個小細節當中發現新世界。相較於那些一屁股坐在泳池邊的酒吧裡、埋首於小而厚的懸疑小說、喝著鳳梨可樂達的觀光客，畫旅行日誌的旅人沉靜心靈、擦亮眼睛、紮實地儲存長長久久的

記憶。

本書裡幾乎每個人都認同我的看法。旅行時畫圖更能加深他們對這兩件事的喜愛、重燃他們對塗鴉的熱情，並讓旅行成為他們積極計畫與長久企盼的事情。

透過繪畫，他們發現每個地點的差異和特色：每個城市都有獨特的流動方式、屬於自己的招牌線條，人們穿著、停車、飲食和逛街的方式也各有不同。他們記錄想法、無意中聆聽別人對話，同時也隨手寫下他們自己的旅遊路線、旅館電話、推薦餐廳和班機號碼。

到最後，他們為了繪畫而旅行，而不是為了旅行而繪畫。他們學到，繪畫猶如精神抖擻的旅伴，它在破曉時喚你起床、對著睡眼惺忪的你揮舞地圖、堅持要你立刻起床從早餐開始畫起。

對某些人來說，畫圖是個獨自觀察的活動。我們的另一半多半很貼心，早已習慣自己去逛街或參觀博物館，放手讓我們蹲坐在小板凳上一個小時，好好畫完一座教堂或公車站。畫圖也是打破冷場的絕佳方式，幫助我們拉近與當地居民的距離，否則，他們一向對於大批的觀光客視而不見。在地人想知道，我們的清明視野是如何看待他們日常生活中太熟悉、太平淡的世界。

畫圖也是很棒的團體活動——許多所謂的「城市寫生」社團發現，和一群新朋友一起重新遊歷家鄉、用圖畫捕捉熟悉的社區，能賦予它新的生命。

我特地編輯本書，來歡迎你進入這個社團。

我請求本書繪者打開他們的私密日記，分享他們的心路歷程、故事、塗鴉祕訣，以及畫袋裡的內容。他們全都掏心掏肺、傾囊相授。

他們各自從不同的管道進入藝術世界。多半自有記憶以來，就開始拼命地畫。許多人在尷尬的青少年時期對藝術失去了興趣，直到年歲稍長、心智成熟後，才又重拾畫筆。一路上，許多人被過度關心的父母和冷嘲熱諷的師長蒙蔽了志向，走上傳統的職業生涯後，心中才又冒出創意新芽。創造的動力是不可能完全被澆熄的。藝術最初是一夜風流、後來變得執迷不悔，召喚他們到遙遠的國度翻雲覆雨。

本書盡是回憶、自述和留念，關於用餐、住宿和景點著墨不多，但卻對於背包裡該帶什麼牌子的紙筆提出許多建議。我訪問這些繪者時發現，他們談起藝術和旅行時，仿若談論人生——充滿了故事和愛情。這些畫冊顯示，我

們去的也許是地圖上的同一座城市，但其實每個人造訪的地方極不相同。翻閱畫頁，可看出個人經驗在我們身上造成不同的影響，為我們開鑿不同的視窗。兩位畫家坐在一起，翻開畫冊寫生，也會展現出完全不同的經驗歷程。就算是同一個人，重返以前去過的地方，隨著時間變遷，也會畫出不一樣的作品。我們的畫冊記錄著這些改變和觀點——收藏著個人體驗的片段，讓我們可以隨時翻閱、不斷地深度剖析。

一本又一本畫完的畫冊安放在家中最神聖的角落，變成珍貴的紀念。即使繪者返家，想要畫完這些旅行畫冊的衝動還繼續發揮作用。突然間，她平日遊走的社區或人行道變成了國外風景，她打開雙眼，用全新的角度看待日常生活，成了探究自己家鄉的探險家。

我訪談的每一位繪者都用他或她自己的方式提出相同建議：加入我們。開始寫旅繪日記，畫下你在旅程中的一切見聞。目的並非要創造出可以在美術館展覽的傑作，而是將你個人的經驗永久記錄下來，讓你可以一再翻閱，隨時重新體驗你在旅途中發掘的細節和感動。不用擔心畫作品質。不要因為看到本書許多美好的作品就卻步。畫你自己要畫的，創造你自己的回憶。堅持下去，你的毅力能協助你養成一輩子的習慣，深度體驗迎面而來的冒險。

我先告訴你我自己的體驗：

我天生就是個旅人。兩歲時渡船橫越海洋。我住過巴基斯坦拉合爾市。我四歲時說的是烏爾都語。八歲以前，陸續又待過斯瓦特、昆士蘭和匹茲堡，還在澳洲念過三所學校。我

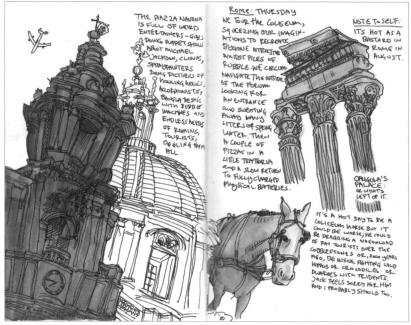

住過集體社區；騎過小公牛；睡過喀什米爾的船屋。十歲以前，我曾獨自搭乘國際航線、還在曼谷轉機。我的護照破損不堪。十三歲時，我坐上SS拉斐爾號來到紐約市後，便掛起我的背包。我的少年流浪生涯告終，我決心要成為美國公民。

上大學後，為了徹底了解美國，我搭乘灰狗巴士，先來到夏洛特和亞特蘭大、橫越加爾維斯敦、再從納許維爾回來——一路上無聊得要死。從那時候起，如果我要去度假，一定選擇有美麗海灘、舒服的酒吧座椅，並且提供冰啤酒的地方。我不再想要欣賞異國事物，不再好奇這世界另一半的人民是如何生活。

我進入廣告業後，必須常常出差。為了拍攝廣告，我到過日本、雪梨、洛杉磯、聖地牙哥、舊金山、芝加哥、邁阿密……而我往往歸心似箭，只想趕快從甘迺迪機場回到我在格林威治村的家。

三十幾歲後，我開始畫圖。我驚覺用畫冊記錄人生是多麼愉悅的一件事。我畫下我屋裡的一切、早餐吃什麼、消防栓、公園裡的長凳。我透過畫圖，發現了周遭幾千幾萬種事物的美好。我仿若初次見到它們。我在紐約住了二十年，這時候才以完全不同的方式認識這個城市。

我發現到，當我把某樣東西畫下來，我可

以鉅細靡遺地記住它。我記得光線是如何輕拂某棟建築、鳥群飛越天際發出的聲音、商店櫥窗裡的每一件商品、無意落入我耳中的一段對話，我周遭的生靈萬物變得更加豐富鮮明，只因為我做著一件簡單的事情：提筆畫圖。

用繪畫記錄日常生活一、兩年之後，我開始帶著畫冊出差。我畫飛機上的乘客、我到達的機場和城市。沒多久，我不僅記錄我遇到的事物、也主動尋找繪畫的對象。我會外出探險、闖入沒去過的地區、欣賞各個景點——全都是為了用筆把它們畫在我的小小畫冊裡。我變得比較悠閒，不再匆忙趕上第一班飛機回家。我得好好了解我造訪的城市，而我發現畫

圖能豐富體驗，讓它深深刻蝕在我記憶裡。

何其有幸，我有一位極有耐心的另一半，願意、甚至樂意陪我一起漫步在巴黎、倫敦、佛羅倫斯等地，尋找繪畫的對象。她與我並肩而坐，讓我好好畫著阿姆斯特丹的運河、聖塔莫尼卡的棕櫚樹和柏林的成人秀。現在，我隨便翻開這些畫冊裡的任一頁，都可以立刻重新體驗這些歷險。

這些年來，我的野心越來越大。一開始我用的是簡單的原子筆和廉價畫冊，到最後，我想要依據每個城市的特色變換色彩和線條。

我第一次去佛羅倫斯時，決定用彩色毛筆來寫生。我仔細研究了托斯卡尼的圖片，然後到美術用品店買了所有橘色、紅色和深綠色系的彩色毛筆。我發現每個地方都有屬於它自己的色調和氣氛，促使我決定用某一方式來繪畫和上色。我畫杜拜時，買了非常濃烈的顏料——並非因為這個城市特別多姿多彩，而是因為酷熱的溫度讓我想要強烈地抒發自己。有一年復活節長週末我們待在巴黎，我只用青墨就把整個迷霧細雨的景象捕捉下來。

後來，我變成更為實際的旅遊藝術家。豔陽下久坐在人行道石頭上實在累人，於是我到露營用品店買了折疊椅和伸縮杯。我開始購買旅遊指南，我想在自己探險以前，先看看別人認為這些地方哪裡好玩。我精疲力盡，拂曉即起，在羅馬街頭來回邁步，直到月起影斜，幾乎看不清畫頁為止。我一面畫畫，一面深深汲取這些地方的精髓。

從我兒子抓得住筆開始，他就和我一起畫圖。這是增進父子情感、共享人間風景的絕佳方式。傑克和其他小孩不同，他永遠不會覺得教堂和博物館很無聊。他隨時都可以拿出紙筆，畫下眼前的奇觀。

我寫生時往往會遇到同樣聚精會神畫著畫冊的同好，我一直想知道他們是否也和我有一樣的體驗。本書證明答案是肯定的。

本書收錄畫天畫地的作品。看到同一個地方被不同的人做出類似和不同的詮釋，實在很有趣。有人愛畫建築和房屋，有人愛畫食物。有人愛畫罕見車款、奇形怪狀的消防栓、路牌、咖啡店、時裝……旅遊為不同事物開啟不同視野，顯現你從未見過的東西，從全新的角度展露這個世界。這就是繪畫的力量和旅行的力量。兩者都能化熟悉為陌生、也能化陌生為熟悉。它們讓我們了解人人皆有的這份能力，也讓我們驚覺讓偏見蒙蔽雙眼的損失。

編輯本書讓我獲益良多。它賜予我靈感、帶給我挑戰。我希望它對你也有一樣的作用。我真心希望，你下次旅行時，除了照相機和旅遊指南之外，也能帶上一支筆和一本好畫冊。

Danny
Gregory

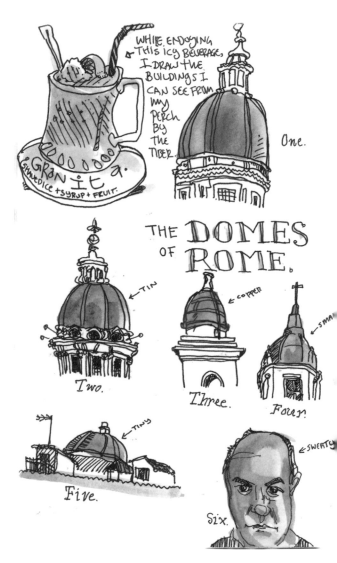

WHILE ENJOYING THIS ICY BEVERAGE, I DRAW THE BUILDINGS I CAN SEE FROM MY PERCH BY THE TIBER.

GRANITA.
SHAVED ICE + SYRUP + FRUIT.

One.

THE DOMES OF ROME.

←TIN

←COPPER

←SMALL

Two.

Three.

Four.

←TINY

Five.

←SWEATY

Six.

September 3rd ~ Flight t L.A.
left MSP at 8:14 AM
Arrive in Denver after 9:15 AM

... Left Denver at 1:05 PM...
Ate lunch, drank coffee, took a nap
and did a little sketching...

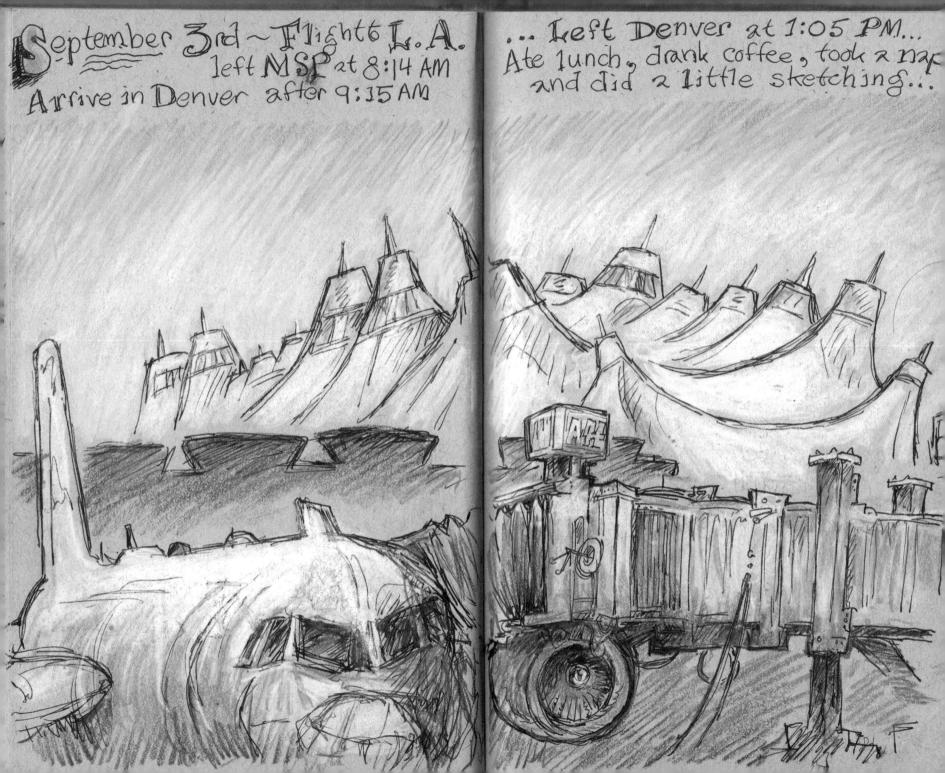

肯・阿維多爾
Ken Avidor

肯・阿維多爾是職業藝術家，他和妻子蘿貝塔最近才搬到明尼蘇達州聖保羅市聯合火車站裡的一間倉庫。蘿貝塔和肯規畫在新居展開許多藝術創舉。

▶ 作品網站 www.avidorstudios.com

用年誌刻畫日常生活的痕跡

我出生於紐約市布魯克林區，並在紐約北部郊區的威斯徹斯特長大。一九七〇年代，又搬到曼哈頓，婚後便和妻子蘿貝塔及兩個女兒住在明州的明尼亞波利市。我的天才老婆負責養家，讓我安心從事自由插畫家的工作，偶爾兼任法庭畫家，我也是個部落客，還與人合著了一本書：《瘋狂的蜜雪兒・巴哈曼》（The Madness of Michele Bachmann）。

我一直在畫圖。我的父母都不是藝術家，但他們是博物館狂。我父親蒐集藝術書籍，多半都是經典大師的作品。那些書對我影響深遠，但後來我哥哥介紹我看《瘋狂雜誌》（Mad Magazine）和地下漫畫，你可能也能看出它們對我的影響。學生時代，我有時因為畫圖而闖禍；老師和校方對於諷刺作品沒有好感，我記得我曾因為這些塗鴉而被叫到校長辦公室。

我的第一本旅繪日記是我在一九八〇年代遊覽佛羅里達州所畫的畫冊。我用原子筆在一疊裝訂鬆散的紙張上作畫。我把它們拿給我的畫冊啟蒙老師蘿茲・史丹達（Roz Stendahl）看，她嚇壞了。現在我使用品質比較好的紙張和墨水，主要是因為我當時不想惹蘿茲生氣⋯⋯不過我的作品的確也因此大為改善。在二〇〇〇年以前，我用的是原子筆、鉛筆以及線圈筆記本。一九九九年，我和蘿貝塔受邀參加明尼蘇達日誌兩千計畫。我在蘿茲、琳達・庫斯基（Linda Koutsky）和馬克・歐德加爾德（Mark Odegard）的指導下，學會將塗鴉和文字結合，自此，我的人生成了開展的書冊。我年年買年誌，每天都寫。

我認為塗鴉讓我更留意周遭事物，原因很簡單，因為我花了很多的時間來觀察它們。此外，我也很喜歡與本地人分享我的作品，因為他們都很喜歡看藝術家是如何看待他們的生活環境。無聊的時候可以畫圖——我就常常在機場、火車和公車上畫圖。

我隨時隨地都在尋找寫生的目標。我特別喜歡畫有獨特藝術點的物品——形狀、顏色、

質料等等。我也會找那些不光是吸引我、也能讓我的讀者感興趣的東西。如果我造訪的景點有地標，我自然會畫那些地標，不過，入畫的會是我當下看到的景觀；包括地標周遭的路邊攤、垃圾、觀光客、導遊、小屁孩等一切有礙觀瞻的東西。很多人畫建築物和街道時，不把路人畫進去，真是大錯特錯！畫人，尤其是畫觀光客，是件非常有趣的事情。時間充足時，我還會加上文字說明。我有時也畫旅遊地圖。我的地圖特別適合單車旅行使用，因為我會標上許多有用的資訊，像是距離、騎車上路前可以在哪裡買食物和水，以及行程推薦等等。

我旅行時依舊用我的年誌畫畫，可以清楚看出我是在哪一年旅行，以及出發前和回家後又發生了哪些事。我的記憶力很差，我的日記不僅能幫我憶起人、事、地、時，也記錄了我當下的感受。我總是隨身攜帶我的年誌，因此，若有人問我「這次旅行好玩嗎？」我就可以用圖像來詳細回答。我旅行時，有更多時間來畫畫。問題是，當我享樂或從事刺激活動時，我比較不去畫圖。等飛機或火車時，我畫得比較多。我得提醒自己要撥出時間多畫點有趣的事情，否則會顯得這段旅程很無聊。為了做到這一點，我寫生時，有時會叫旅伴先走，不用等我。等我畫完再追上他們（或找尋他們）。我的家人朋友都已經習慣了。我太太有時也會這麼做。

我自願擔任「雙城城市寫生（Twin Cities Urban Sketchers）」部落格管理人。有時我們會舉辦「戶外寫生」活動。我最近參加了一次戶外寫生，地點是一處極受歡迎的觀光景點，

石拱橋（Stone Arch Bridge）。這座古老的鐵路橋建於西元一八八三年，現在只限行人和自行車通過，偶爾也讓警車和電車上橋。我只有不到三小時的時間，但我決定盡量多畫——整座橋、遊人，以及橋上景觀。還好我有一台自行車，往返更快速。結果，我用一個跨頁就把所有人事物畫下來。當我有很多東西要畫時，我會先畫個粗稿，然後慢慢加圖。用這種方式完成全圖非常有趣。

我腦海中常有一個想法：「我是畫這個東西的第一人。」如果是個知名景點，挑戰則在於用不同的方式來捕捉它——我自己的方式。這等於是宣示主權，就像小狗在樹下灑尿做記號一樣。

我畫圖時，喜歡直接用墨水，而不用鉛筆打草稿，我畫漫畫和插圖時也是如此。我用印度墨水來畫漫畫和插圖，然後用 Photoshop 上色。我用的是水溶性的自來水筆（派克〔Parker〕牌），所以得特別小心不要弄濕——翻閱我的年誌時，不能打噴嚏、也不能喝飲料。年誌裡的塗鴉，我用色鉛筆來上色。年誌裡的文字都是手寫，至於漫畫裡的文字，我有時手寫，但多半使用友人用我的字體幫我設計出來的電腦字型。我對設計非常要求，我希望我的年誌看起來像一本圖畫書。最困難的部分就是如何將跨頁構圖安排成有趣易讀。當然，我不知道未來會如何，這是個有趣的挑戰。

有些東西我常畫。我會畫手機基地台和監視攝影機。我喜歡畫一般人常忽略的人造物品，像是衣服、汽車、手機等等。這些東西的設計日新月異。我偶爾也會畫下加油站外的看

板，把當天的油價記錄下來。當我翻閱我的舊年誌時，即使只不過幾年的時間，這些細節特別能突顯時代的變遷。

我把我的年誌用塑膠袋包起來以防潮濕，平日都放在一個皮製側肩包裡隨身攜帶，裡面還有幾支自來水筆——我用的是超細筆尖的紅環牌（Rotring）自來水鋼筆，另外還帶著兩隻裝有墨水管的紅環筆，我會多帶幾個墨水管，以備不時之需。我的拉鍊筆袋裡裝了色鉛

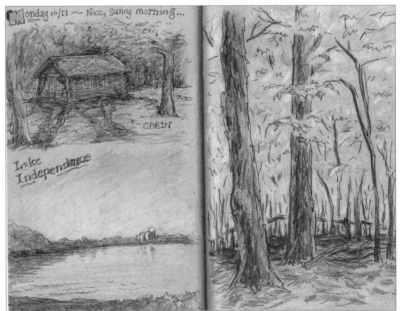

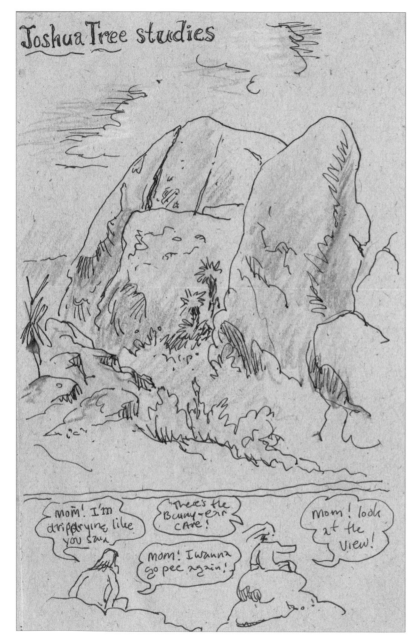

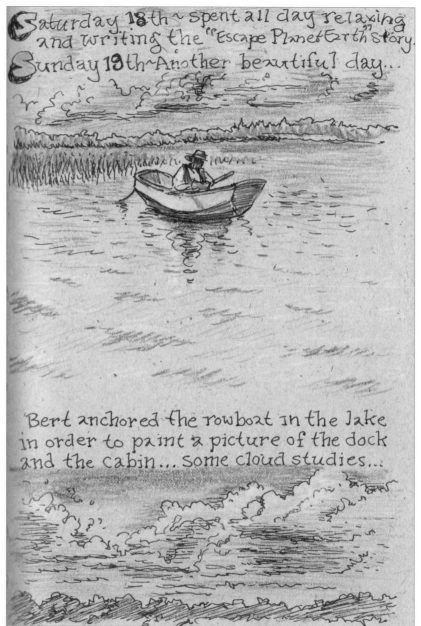

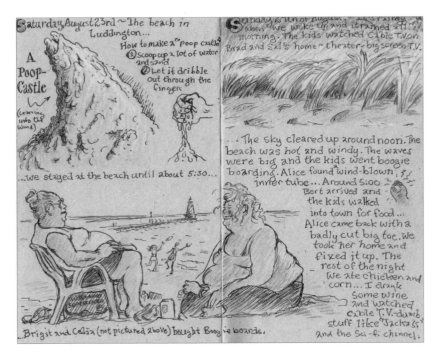

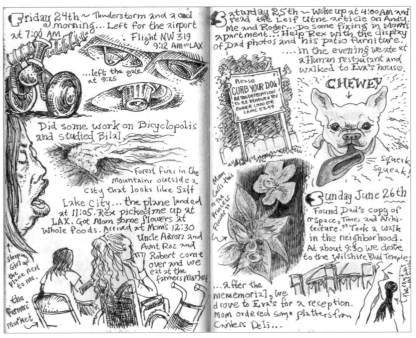

筆，多半都是藝術家牌（Prismacolor）。我用單刃刀片來削這些鉛筆（在法庭上和坐飛機時除外）。為了在像酒吧這種光線不佳的地方也能畫圖，我隨身帶著望遠鏡和書燈。我大力推薦騎自行車——騎車時你能看到更多事物，而且可以隨時停車、掉頭。

我喜歡在淺褐色調的紙張上作畫，所以我用的是英國朗尼（Daler-Rowney）出品的正宗（Cachet）「回歸大地」再生紙畫冊。當我需要使用白紙時，我也會用史托斯摩（Strathmore）畫冊。我最喜歡光顧的美術用品店是明州聖保羅市的「油漆未乾」（Wet Paint）。

我的年誌刻畫著日常生活的痕跡——它們

一開始都是乾淨整齊的，畫到最後總是變得陳舊、髒汙和破爛。我把某些東西貼在裡面——車票、門票、貼紙等和我寫生的地方相關的紀念品。因為我隨身帶著它，有時也會把電話號碼或其他資訊寫在後面。還有很多其他東西偶然間出現在我的年誌裡，有好幾隻被壓扁的蟲子，雨漬也記錄了當時的天氣。還有一次，我母親打翻了柳丁汁，果汁很藝術性地濺濕了我其中一本年誌。

我所有的年誌都放在工作書架上，只有二〇〇〇年的那一本例外，它被收藏在明尼蘇達歷史中心內。我希望我的年誌在我生後可以被安全保存，我認為它們具有某種歷史價值。

我常告訴別人，不要擔心畫錯。多數人都看不出來。有時錯誤成為不同的畫風——繪者獨特的畫法。另外，我認為應該要畫出對人事物發自內心的感受，而不是「盯」著目標寫生。我們不是照相機。一幅傳達繪者感受的畫作，是會讓我起雞皮疙瘩的。

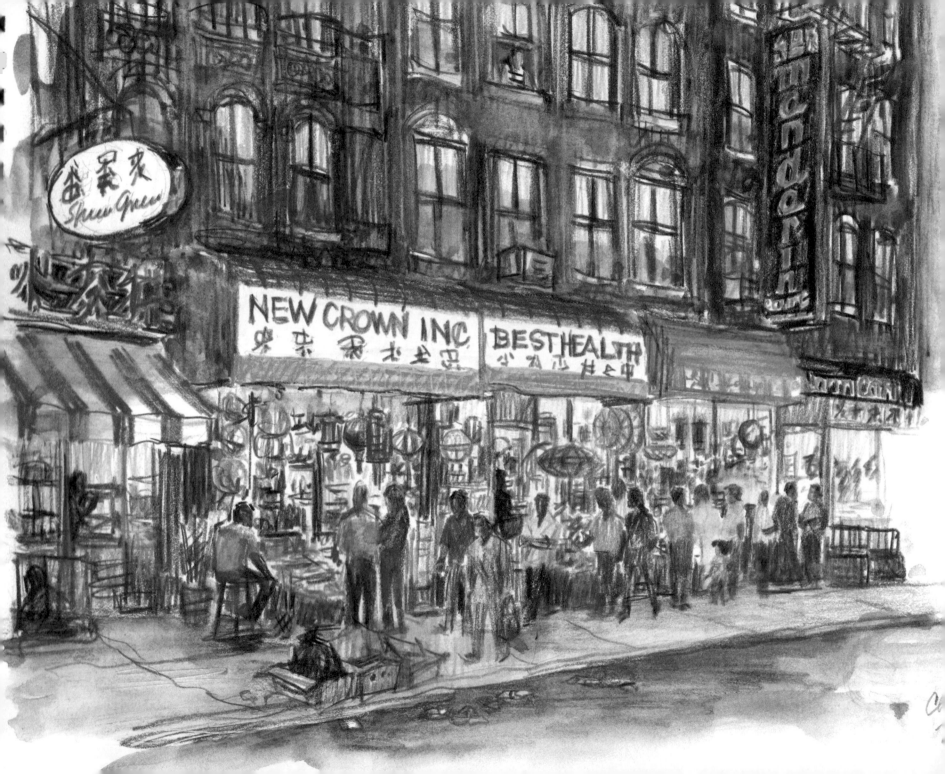

Approaching the plaza on Olvera St.

Friday / 7th. Alice, Edith & I drive down to Olvera St., the first neighborhood in Los Angeles. Poured the first house — an adobe structure w/ outdoor kitchen and courtyard. The shops have a riot of colorful clothing & decor. Much fun. Wish I had some room in my suitcase. The adobe house dates back to the early 1800's.

" 蘿貝塔·阿維多爾
Roberta Avidor

蘿貝塔·阿維多爾是職業藝術家,他和丈夫肯最近才搬到明尼蘇達州聖保羅市聯合火車站裡的一間倉庫。蘿貝塔和肯規畫在新居展開許多藝術創舉。

▶ 作品網站 www.avidorstudios.com
"

畫出蘊藏在景點表面的深度意含

我在密西根州卡拉馬祖市長大,高中畢業後,來到紐約市上藝術學院,在那裡住了十三年,然後才搬到明尼蘇達州的明尼亞波利市。

我自從會拿鉛筆開始,就愛上畫畫。我對畫圖的最早記憶是畫街上的馬匹。我想畫圖的衝動主要來自於對馬的著迷,其次是想要創作。

我唯一在度假時畫過的城市是紐約市。我姑姑每天工作結束時,會讓我使用她的畫圖桌和材料。我還記得我曾經在一九五九年造訪當時才開放不久的古根漢美術館。瘋狂的建築設計激起我的靈感(當時我才五歲),我回到公寓,畫下建築的內部。多年後我又看到當時那幅畫,不禁笑出聲來,因為我發現我還把當年的服裝時尚給記錄下來。畫中有位女士戴著白手套、披著貂皮披肩!只可惜如今那幅畫已經遺失了。

我上過帕森斯設計學院,課業繁重但很有趣。我們得學會多位當代插畫大師的技巧,也就是說,我們必須把實物、尤其是人體畫得非常逼真。這份訓練使得我在畫日記時會特別留意今日人們的「外表」。

我目前在明尼亞波利斯擔任自由插畫家。我也幫標靶(Target)百貨設計過好幾本目錄。令我高興的是,近年來我的手繪地圖計畫成果越來越豐碩。

提筆畫圖讓我所在的地方變得更有趣。畫出蘊藏在景點表面的深度意含是一大挑戰。不過,有些地方光是表面上就五花八門,例如,我就很喜歡畫紐約市的中國城。

一旦我把某樣東西畫下來,它或多或少會刻蝕在我心中。例如,若我要畫紐約某棟褐石建築,我應該可以憑記憶畫出,因為我曾花時間現場寫生過這類建築。旅繪日記似乎能增進對旅遊的記憶。畫圖時,同時也記下各種事情:當下的光線、人們的表情、周遭的一切。我喜歡回顧我的作品。我幾乎能感受到太陽的熱度、和風吹拂、討厭的飛蟲、甚至是各種氣味。

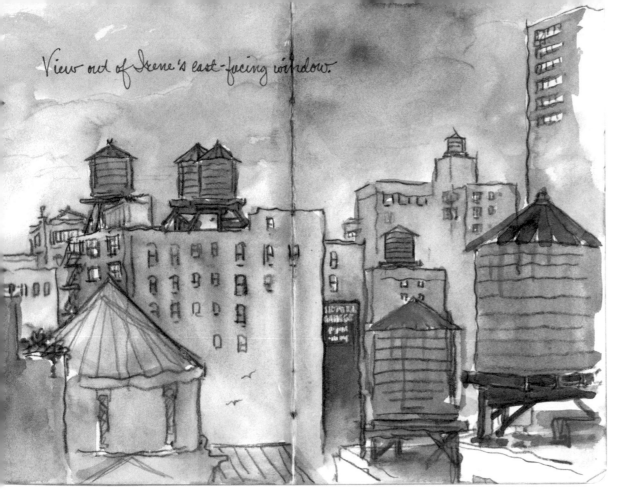

View out of Irene's east-facing window.

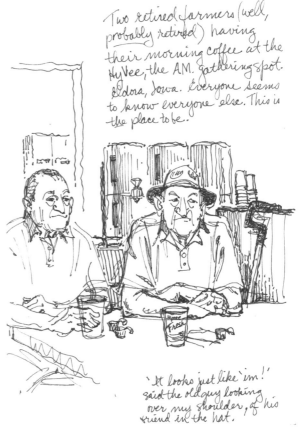

Two retired farmers (well, probably retired) having their morning coffee at the HyVee, the A.M. gathering spot. Eldora, Iowa. Everyone seems to know everyone else. This is the place to be.

'It looks just like 'im!' said the old guy looking over my shoulder, of his friend in the hat.

　　我工作創作時，常常會參考我的旅繪日記。我的專長之一是製作插畫地圖。這些地圖需要各式各樣的題材，因此我會參考日記裡的動物、建築、人物和樹木等等。我的日記和這些地圖相關性很高，因為兩者都是關於地點景物。

　　我在畫冊作畫有個習慣，那就是構圖盡量周密。可以是很多小風景圖，也可以是一個大圖，不過我盡量把文字也寫在上面。成品不盡然如我所想的工整，但卻是順意而為，所以我也不能太挑剔。這其實是一大挑戰──隨興與周密兼顧。許多畫旅繪日記的同好給了我不少靈感。

　　我一直努力精簡我的旅行畫袋。我不喜歡帶太多畫具，這可能是因為我多半步行、騎自行車或搭乘大眾運輸工具，因此不想拖著太多東西。我只帶了幾支好筆（我喜歡美光牌〔Microns〕防水筆，5mm和8mm筆尖），四、五支不同顏色的水彩鉛筆（我偏好德爾文牌〔Derwent〕），梵谷牌（Van Gogh）十二色旅行用水彩，用來裝水的十盎司的塑膠空瓶，以及三、四支常用的水彩筆（三號、八號和十號）。當然，還有畫冊。畫袋裡若還有空間，我會裝進露營用三角摺疊椅，以便有需要

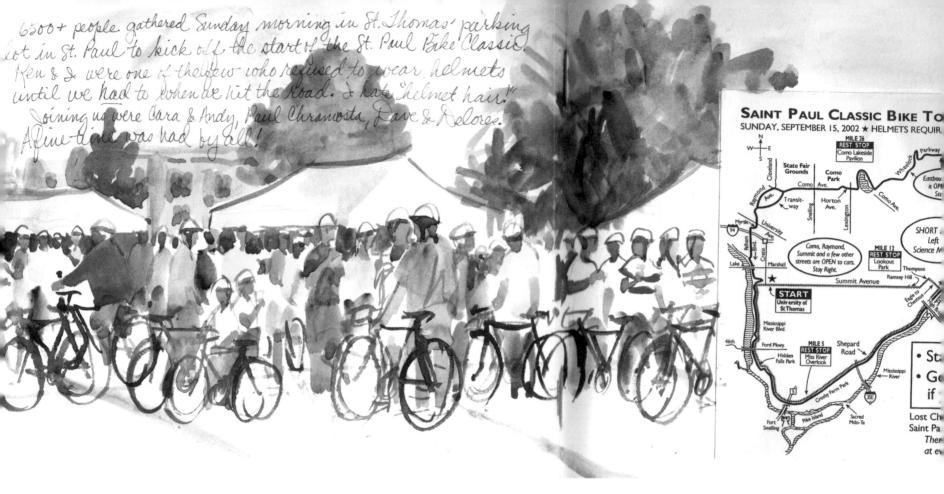

6500+ people gathered Sunday morning in St. Thomas' parking
lot in St. Paul to kick off the start of the St. Paul Bike Classic.
Ken & I were one of the few who refused to wear helmets
until we had to when we hit the road. I hate "helmet hair!"
Joining us were Cara & Andy, Paul Chramosta, Dave & Delores.
A fine time was had by all!

SAINT PAUL CLASSIC BIKE TO
SUNDAY, SEPTEMBER 15, 2002 ★ HELMETS REQUIR

時就可以坐下來。

我很喜歡莫拉斯金尼牌（Moleskine）的
畫冊。我才剛畫完一本五吋寬、八吋長的橫式
畫冊。它很適合畫全景，而且紙張能夠承受好
幾層的水彩上色。任一家美術用品店都可以買
到莫拉斯金尼畫冊。

畫冊可以整理作品、維持連貫性，讓我不
用擔心回家後要如何處理這些畫作。它們全在

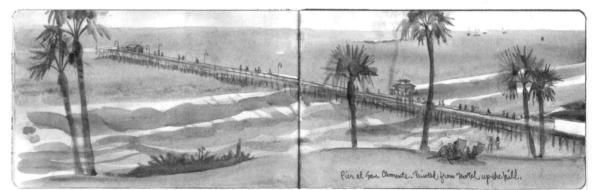

Pier at San Clemente. Painted from motel up the hill.

畫冊裡，一頁接一頁。它們也許不是傑作，但我絲毫不在意。

我喜歡偶爾貼上票根、名片等這類小紙片，平添歷史趣味，如果價格印在上面更好。我有本舊畫冊貼了一張買菜收據，當時是希望能夠記錄物價，只可惜收據是感熱紙，現在上面的字已經難以辨認。

我的工作室裡有個櫃子專門擺放我的旅繪日記。我把它們保存得很好，不過，我倒是喜歡見到摺凹的書角和磨損的邊緣。它們大致照著時間順序排放，歡迎任何人翻閱。

我有兩點建議：一、封面內頁寫上你的姓名和電話！要不是這麼做，我有一本畫冊就不可能找回來了。二、不要因為技巧不足或缺乏經驗就卻步不畫。這是目睹你在藝術之路成長過程的最佳方式。它能讓你成為敏銳的觀察者，也能為你的旅行增添意義。

Roberta Avidor

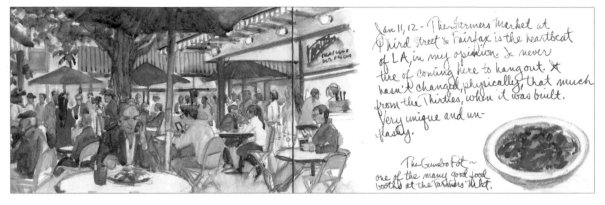

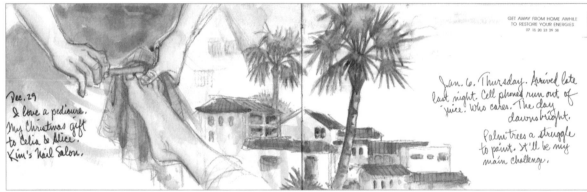

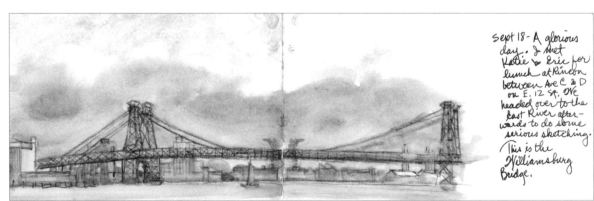

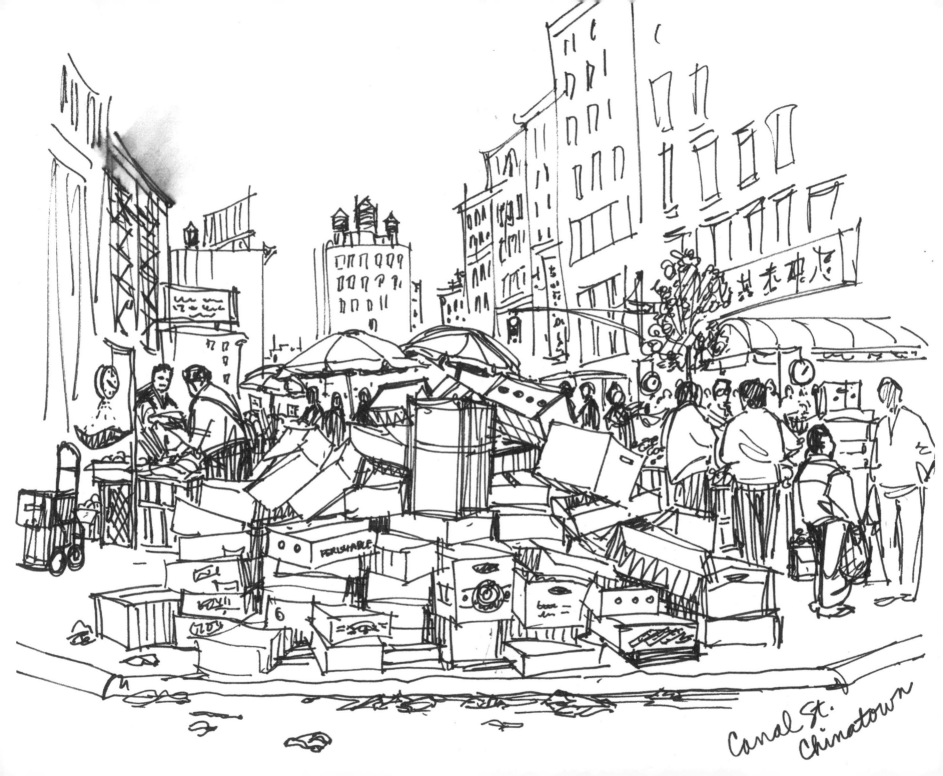

Canal St.
Chinatown

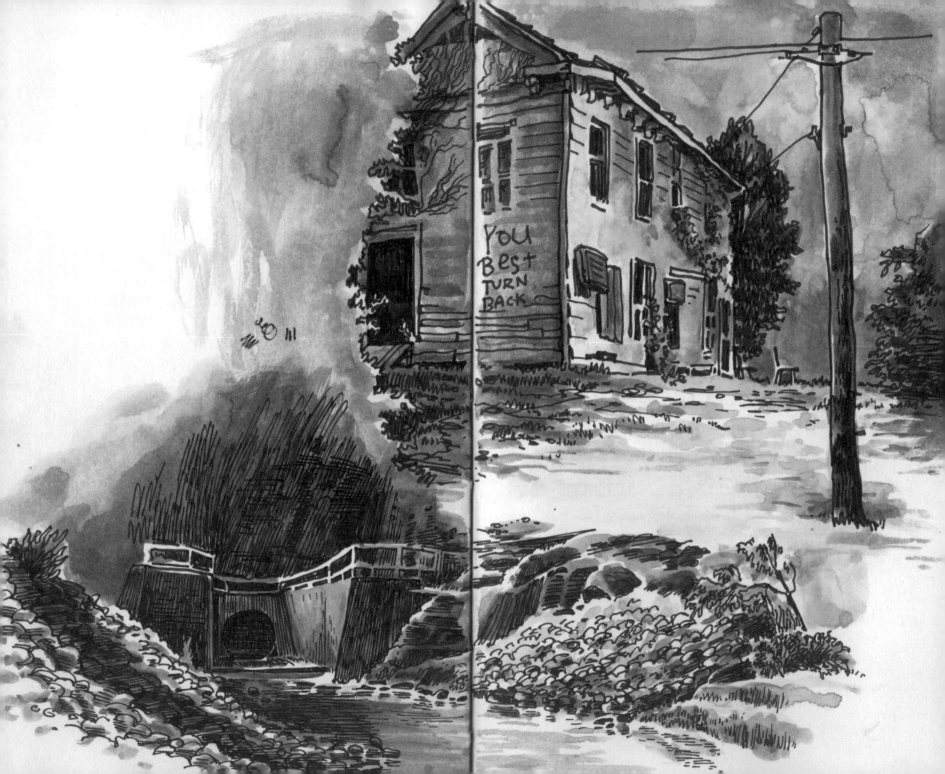

克里斯·布希霍茲
Chris Buchholz

克里斯·布希霍茲曾在賓州一所小型社區學院學習平面設計，之後投身設計領域，幾年後，他決定轉任傳教士。他與妻子在多明尼加共和國認識，婚後留在當地工作。

▶ 作品網站 www.sketchbuch.blogspot.com

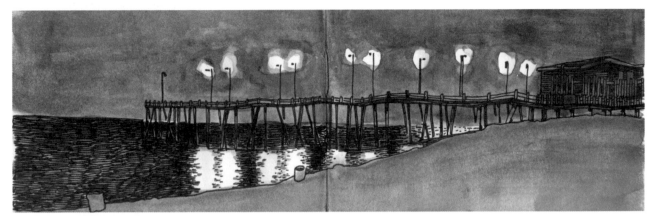

畫冊是我的無敵護照

　　對我來說，我的畫冊是一本無敵護照。旅行攜帶著它，能讓我輕易融入文化、與人對話。我展頁畫圖時，在地人會讓我進入他們的世界，接受我為他們的一份子。這本我自己核發的護照，我的畫冊，能讓我進入當地核心——別人家的飯廳、前廊、隱藏的小巷，以及最有趣迷人的對話。

　　畫圖就是有這種讓人容易親近的魔力，我對之心神嚮往。你拿數位相機照相時，可曾遇過陌生人走過來要求看你剛剛照的相片？照相不會，但我寫生時就常遇到這種事情。還有一件有趣的事，那就是，當人們過來看你的畫作時，他們似乎知道他們看到了你靈魂的一部分，因此也想掏出自己的心靈以茲報償。他們可能會分享某個不曾對陌生人提起的私人訊息，或者，他們可能會告訴你他們有個叔叔曾畫過水彩畫，或者，他們甚至可能會向你展示他們自己的畫作。

　　畫冊也是無敵紀念品。我的畫冊捕捉了色彩和感受、速度和混亂、或者旅程中的短暫歇息。我能從我的畫冊精確指出我最喜歡的點，有時候還可能是一些沒什麼大不了的東西，像是窗簾的圖案、街燈，甚或垃圾桶。若我畫下某個設計漂亮的建築，或夕陽下的熱帶海灘，這些景色就屬於我的了。我說這話絲毫沒有私心，我的意思是，我把看到的景物畫下來以後，我就成了它的共同擁有者。這讓我覺得時間花得很值得。

　　我通常會為每一次旅程專門購買一本空白畫冊，因此，視旅遊天數長短，我多半喜歡較小的尺寸。如果我帶著一本明知此行畫不完的大畫冊去旅行，我反而畫得會更少。無論旅程有多短，我就是喜歡每次旅行都有一本專屬畫冊的感覺。有一次我去海邊玩兩天，畫完了一本信用卡大小的莫拉斯金尼畫冊，我特別選擇「在海灘上找到的東西」為主題，於是這兩天的時間我都在撿拾貝殼、菸頭、瓶蓋等各式各樣沙灘上會看到的東西。我有時候喜歡鎖定在非常侷限的焦點，只選一個特定主題。例如，

我目前正在畫一本畫冊，裡面只畫多明尼加的摩托車和騎士。我發現這種方式讓我眼界大開，因而注意到以前從未留意的事物。

我使用的畫筆是各種尺寸的輝柏嘉牌（Faber-Castell）PITT藝術筆。黑色用得最多，但我也很喜歡咖啡色和紅色系。我最近有個令人開心的新發現，原來PITT藝術筆可以自行換上任何筆芯。我已經為它們更換了不同顏色的筆芯，最近則在實驗裝上馬丁博士牌（Dr. Martin's）筆芯的效果。我通常使用英國牛頓牌（Winsor & Newton）藝術家水彩來上色，不過最近我開始試用色鉛筆，而且我很喜愛色鉛筆的效果。至於筆刷，我主要使用日機牌（Niji）自來水彩筆，我喜歡它可以就地加水，非常方便。對我來說，能在義大利某個美麗的噴泉為水彩筆加水，然後把這座噴泉畫下來，是一件很棒的事情。我得說，我偏愛莫拉斯金尼口袋大小的寫生簿。我喜歡它黃色的頁面，紙張吸水性似乎不強，反而與水彩創造出意外有趣的效果。我也喜歡找舊筆記本來畫。我有一本我很喜歡的旅行畫冊就是用我姨婆的舊帳冊畫的。裡面最早的帳目登記於一八〇〇年代末期。黃舊的紙張居然和馬丁博士墨水鮮豔的色彩非常協調，這令我驚喜萬分。這本帳冊裡還有另一個時代寫上的鉛筆字跡，我就在字跡上畫圖，為我的畫作增添質感。

我覺得我有必要在此提及我在海邊餐廳裡畫過的一幅畫作。當時我正在閱讀約翰・史坦貝克（John Steinbeck）的書，我把其中一段話一併寫在畫上，我認為現在很適合與各位分享。他說：「……不是我們引領旅行，而是旅行引領我們。」他還把旅行比喻成婚姻，說：

Ladies and Gentlemen, unfortunately we are having some **MeCHaNiCal PRObleMS**

If I weren't DRAWING RIGHT NOW I WOULD BE MAAAD...

well this is a first for me... a cancelled flight. So it looks like we will have arrived at 10:00 thursday to arrive on 11:00 friday. Well done Spirit. now I can walk around the airport like one of these grumpy tired people you always see at the airport.

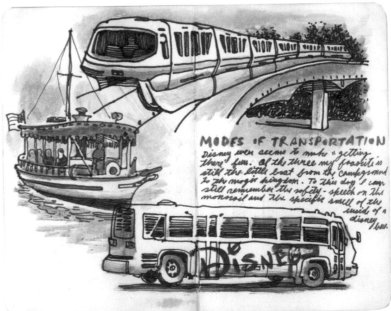

MODES OF TRANSPORTATION

Disney even seems to make "getting there" fun. Of the three my favorite is still the little boat from the campground to the magic kingdom. To this day I can still remember the safety - speech on the monorail and the specific smell of the inside of a disney bus.

「必錯無疑的是,你以為你能控制它。」我認為這句話也適用於寫生。有時候,我甚至在出發之前,就已經構想好我的旅行畫冊。可是,這些年來,我學到順其自然,無論結果如何,放手讓旅行形塑我的畫冊內容。以前畫畫時,若寫生對象突然移動或改變總是讓我很困擾。但現在我卻認為這種情況反而能創造出最棒的效果。若有哪一頁畫作是我很不喜歡的,我就繼續畫下去,直到我喜歡上它為止。我有時會覆蓋上薄薄的半透明紙,把原來的頁面當做背景,在上面作畫,因而創作出非常有趣的成品。

Chris Buchholz

ALMENDRO/ALMOND

having broken one of these almond seeds open to eat the seed, & I can now somewhat appreciate why almonds are sold so expensive.

they are the most beautiful gnarly trees though with the brightest of green leaves which seem to die by one change into a fierce blood red which laughs at the red of the autumn.

the almond is inside here. →

HILLSVILLE, VIRGINIA: SEPTEMBER 3, 2010

"

蘇珊・卡布瑞拉
Suzanne Cabrera

蘇珊・卡布瑞拉在北卡羅萊納州山區長大。
如今和先生住在格林斯伯勒市，夫妻倆在當
地開了一家小型的插畫與設計公司，叫作
「卡布瑞拉創意公司」。

▶ 作品網站
www.anopensketchbook.com
http://suzannecabrera.com

"

FIRE STATION 5: WESTOVER TERRACE.
wishing there were more firefighters
around to draw ;

畫圖總是讓我覺得自己很特別

我十八個月大時，畫了生平第一張圖，內容是一隻火雞。我一定是立刻就愛上畫圖，因為這是我最早的記憶。畫圖總是讓我覺得自己很特別，我父母也一直很鼓勵我。就連我做禮拜時畫人們的後腦，他們也能幽默看待。

以前我有機會就盡量旅行，現在也是一樣，只不過我的行李增多了一點。我剛剛生了一對雙胞胎男孩，我出遊的次數變少了。不過，我還是在尿布包裡放了一小本畫冊，以防萬一。

我一個人的時候，一切以畫圖為主。它決定我在哪吃飯、在哪休息、該做什麼、不該做什麼。如果我和別人在一起，我會盡量把繪畫融入我們的活動當中。可是，我總是喜歡坐在看得到風景的位子。

帶著畫冊旅行，體驗更加深入。我可以深刻地品味一個地方，留意更多細節、較不被雜音打擾。繪畫讓我放慢生活腳步，我畫圖時，就是活在當下。我不在別處，就在當地，徹底沉浸在周遭環境。每一筆畫在畫冊上的線條，都是我和繪畫主題的連結，讓我用不曾有過的方式來探索它。

我小時候希望成為偵探、藝術家或考古學家。

當我寫生時，我仿若從事著我這些職志。造訪新地方時，我滿心期待地查訪當地特色，盡力用最美麗的方式記錄這些時刻，將它們保存到未來，這等於是同時在這三個專業領域盡情發揮。

仔細觀察一處不僅對我的設計工作有幫助，我也很高興我能隨時翻閱我的畫作，重溫當初畫畫時看到的每一個細節。（若你問我上週此時我在做什麼，我可能一點都想不起來。但若你問我在我的每一幅畫裡曾發生了哪些事——甚至是好幾年前畫的畫——我都可以鉅細靡遺地告訴你。）背景音樂、咖啡的香味、鄰桌相親男女的對話：我的圖畫讓我在時光裡恣意旅行。

我的畫袋很基本：一本畫冊、幾支氈尖防

SUNDAY AFTERNOON at MOE'S

水筆（目前我喜歡用的是三福牌〔Sharpie〕）、還有牛頓牌小型水彩組。我旅行時盡量輕便，因為我想要能夠隨身帶著我的畫具。

至於畫冊，我並沒有固定使用的品牌。不過，選購畫冊時，我倒是有幾個標準：

- 紙張平滑、讓我的筆益加滑順，可是又要能吸水彩、不會變皺。
- 品質好、厚度夠，但又不至於貴重到連畫錯了都愧疚得不得了——如果紙張太貴重，力求完美的壓力會比較大。
- 尺寸夠大，最好是八吋半寬、十一吋長，如此一來，我畫圖時才能「伸展」。
- 裝訂精美，感覺像本小說。

我從小就想當作家。我把我的畫冊（和部落格）視為我的小說作品——我的存在記事。每畫完一本畫冊，都能感到極大的成就感。看著這些畫冊排放在我工作室書架上，也一樣讓我感到滿足。

我發現很多人畫畫時會和別人比較，因此退縮沮喪。要知道，與人不同才是最棒的事情！在自己的畫冊裡，你可以自由發明屬於你自己的筆觸和調性。這是難以在其他生活層面找到的大好機會。別管內心批評的聲音，聆聽你的直覺。從本質來看，繪畫就是一種說故事的形式。畫冊就是你吐露親身故事的機會。

我畫畫冊沒什麼規則，生命中的限制和期

2008 Winter Graduation
GREENSBORO COLISEUM: DECEMBER 18
Congratulations Edgar!
I'M SO PROUD OF YOU.
MAGNA CUM LAUDE

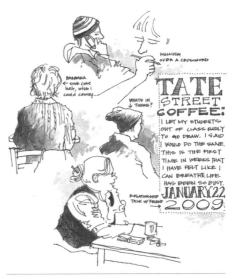

許已經夠多了。

　　我很重視原則和設計要素，可是，我發現，當我刻意要「設計」某個畫冊頁面時，總是顯得太過頭。因此，我准許自己拋下規畫，讓我的手和直覺引領我。我確信多數設計人都會說，他們為客戶畫的、和為自己畫的作品極不相同。為客戶設計時，充滿了期望值，就算對方給予極大的創作自由，設計者還是會覺得要符合某些標準。因此，交出的作品總是有一定程度的生硬感。個人畫冊就不一樣了：我發現它們能充分展現我想要成為的那個藝術家，而不是我應該成為的那個設計人。

　　我離家旅行時，多半沒有截稿日期壓著我、洗好的衣服等著疊，或飢餓的小狗等我餵。因此，我自由自在。我相信當我離家時，這份內心的寧靜反映在我更流暢、更自然的作品上。

　　我畫畫冊時，冀望把握現在的同時，也為未來保存記憶。我深知活出每一刻的價值，但我也明白美好記憶的重要。畫圖拉慢我的步調，讓我活在當下。它賜與我信心。我在繪畫中找到了自己的聲音。

Suzanne Cabrera

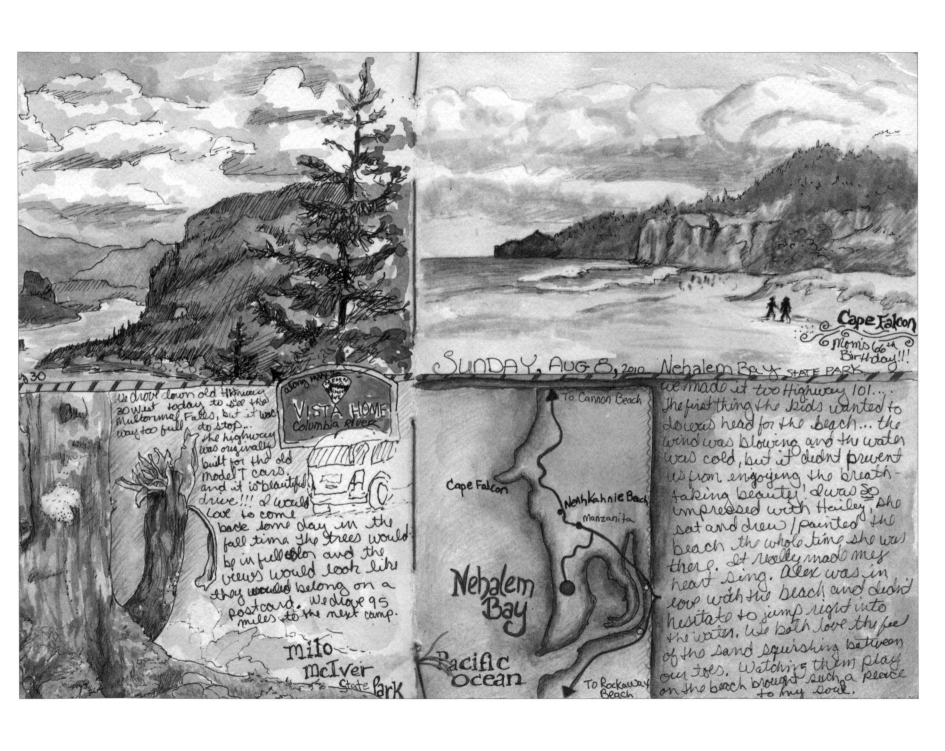

Cape Falcon

Mom's 66th Birthday!!!

SUNDAY, AUG 8, 2010 Nehalem Bay STATE PARK

30

VISTA HOUSE
Columbia River

We drove down old Highway 30 West today to see the Multnomah Falls, but it was way too full to stop... The highway was originally built for the old Model T cars, and it is beautiful drive!!! I would love to come back some day in the fall time. The trees would be in full color and the views would look like they would belong on a postcard. We drove 95 miles to the next camp.

milo
mcIver
State Park

To Cannon Beach

Cape Falcon

NeahKahnie Beach
Manzanita

Nehalem
Bay

Pacific
Ocean

To Rockaway Beach

We made it to Highway 101... The first thing the kids wanted to do was head for the beach... the wind was blowing and the water was cold, but it didn't prevent us from enjoying the breathtaking beauty! I was so impressed with Hailey, she sat and drew/painted the beach the whole time she was there. It really made my heart sing. Alex was in love with the beach and didn't hesitate to jump right into the water. We both love the feel of the sand squishing between our toes. Watching them play on the beach brought such a peace to my soul.

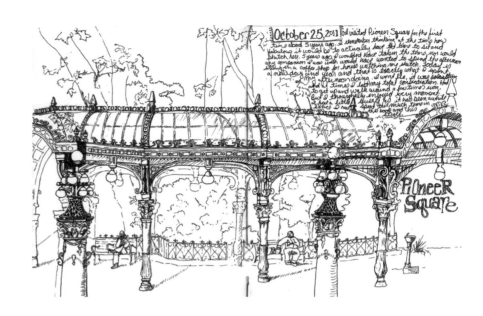

"

莉莎・錢尼－卓根森
Lisa Cheney-Jorgensen

莉莎・錢尼－卓根森自小在愛達荷州東部長
大，目前擔任兼職平面設計師／插畫家，並
在東西部各大藝術工作坊教授書卡製作和藝
術日誌。她的圖畫日記散見《藝術家日誌一
千頁》（1000 Artist Journal Pages）、《藝術日
誌雜誌》（Art Journaling Magazine）和《藝
術家手繪書一千本》（1000 Artists' Books）
等刊物。
▶ 作品網站
 http://lisacheneyjorgensen.blogspot.com

"

在插畫中注入設計美學

　　我在愛達荷州東南部長大，附近都是農
田，我父親喜愛蒐集骨董車零件，我們家有五
個小孩，我是唯一的女生。我的家人全都愛創
作，我長大後才了解，雖然我們各自使用不同
的方法和媒材來表達我們的創意，但我們每一
個人都是不折不扣的藝術家和手工藝匠。

　　我記得我很小就開始畫畫，我會拿著小板
凳，坐在鄰居家的車道前，畫著老舊的農舍、
樹木、田地，偶爾也會畫戶外廁所。我清楚記
得我坐在父親剛砍下的樹幹上，想要趁月亮從
山峰升起時，把它畫下來。整個畫圖過程，我
一直聞到新砍下的樹幹那種黏稠的樹汁味。如
今每當我聞到新砍樹幹的味道，就會立刻回到
那個童稚時刻。

　　我從未想過長大要當藝術家，我只是喜歡
把身邊的形狀和質地記錄下來。我清楚記得第
一次聽到有人把我和藝術家這個頭銜連在一起
的時候，當時我只有七、八歲，去朋友家參加
萬聖節派對，有個算命師幫每個小朋友算命。
她告訴我，我長大會成為有名的藝術家，而且
我會因為一幅美麗的瀑布風景畫而聲名大噪。
現在回想起來，那個算命的可能只是鄰居裝扮
來哄小孩開心的。可是，在我幼小敏感的心靈
中，她精確算出我的心意。所以我當然要當個
藝術家囉！不是嗎？

　　國高中時我修了學校所有的藝術課程，並
準備申請附近一所藝術學院。然而，中學時代
的美術老師卻讓我打消了這個念頭，因為他告
訴我：「這間學校很難申請，還是別自找麻煩
吧！」當時我年輕、天真又害羞，只好收拾起
雄心壯志，把夢想拋諸腦後。畢業後，我有近
三年的時間完全沒有畫圖。到了大二，可以自
由選課，當然，我選修了基礎繪畫。我因此又
回到屬於自己的道路上。我清楚記得當老師勸
阻我放棄夢想時，我父親對我說的話。他說：
「親愛的，做你熱愛的事情。因為你得長久做
這件事！你不一定會致富或成名，但你會有足
夠的錢財讓你快樂，而且每天都會迫不及待地
起床。」直到現在，我都一直謹記這段黃金建

言。於是，我立刻搬到愛達荷州波夕市，幾年後取得平面設計藝術學士。接著，我專職平面設計師達十八年，最近七年來則轉為自由設計師與插畫家。

旅行時為什麼要畫圖呢？天哪，原因太簡單了。畫圖讓我真正看見周遭所有事物。畫圖迫使我放慢腳步，看清並欣賞這個世界。畫圖讓我與我造訪之處心有靈犀；創造出親密的聯繫。當然，照張照片、繼續趕路要容易多了──這樣看到的更多！可是，你留存下來的記憶也會一樣，只有短暫瞬間。「哦！對，我記得我看過……是在哪裡呢？嗯！我不記得了。管他的。」就是這樣。但如果我曾花時間畫下我到訪的地方，情形就不一樣了。每當我翻閱我的旅繪日記，我就能記得當地的聲音、氣味、微風的吹拂和太陽的熱度。我記得這些時刻的所有事情。我把某樣事物畫下來，就建立起與它的關係。

我喜歡與人分享我的日記，這可以說是我與人分享的私密禮物：這份禮物讓別人更了解我這個人、我的想法，以及我眼中的世界。我希望在多年以後，我的旅繪日記能讓我的家人瞥見我的人生，以及觸動我生命的地方和人物。我的旅行日記通常就畫在我每天的旅繪日記裡，以便於將事件按時間順序排列。

我旅繪日記所使用的形式和媒材不同於我其他日記。我主要使用墨水、水彩和色鉛筆，因為它們比較便於攜帶。這些年來，我用過各種不同的畫袋，從腰包到提袋都有，不過，我最近愛上了小型古董手提箱。它的大小剛好能裝入我的畫冊、鋼筆、鉛筆、墨水和水彩。

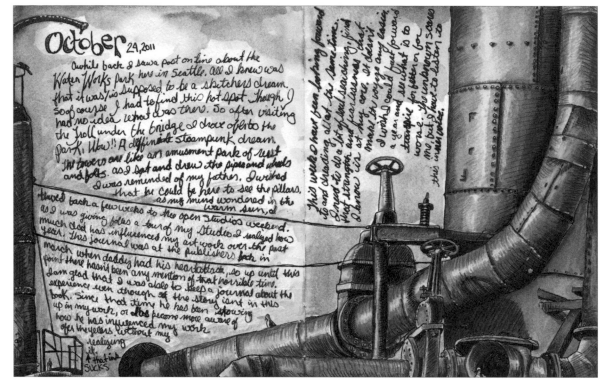

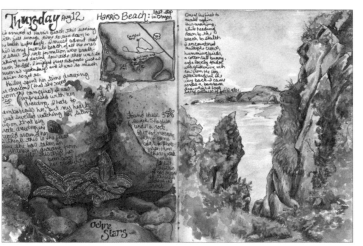

我偏好用輝柏嘉牌PITT藝術筆來捕捉瞬間時刻。印度墨水色彩持久不退。用鋼筆畫圖無拘無束，它迫使我真正看見世間風景，也讓我接受並忍受我畫作中的不完美。現場寫生時，我多半沒時間上色，因此會照張照片以茲參考。等到當天稍後，或者幾個禮拜以後，我會回頭完成它，塗上水彩，然後用藝術家牌色鉛筆妝點。我喜歡藝術家牌的蠟質感；它們在水彩上呈現出美麗效果。

身為平面設計師，我總愛在日記裡注入基本設計美學。我喜歡在畫頁上修整圖像，或者玩弄尺寸。我到奧瑞岡海邊遊玩時，畫了不少地圖，幫助我記住去過哪些地方。我旅遊時很少畫人物，我覺得我動作不夠快，無法精確地捕捉他們；人物變化多端，而且一直在移動，我會想叫他們不要動，但如此一來當然就毀了這一刻、畫頁上的感情也大打折扣。

另外，我隨時提醒自己要在畫頁上留點空間寫文字。我不擅文字，在畫頁上寫字有時是精神折磨。不過，持續強迫自己動筆能夠平息我腦中的牢騷，讓我慢慢習慣筆耕。我不是為了讀者而寫，我是為我自己而寫。我盡量寫下我的想法、觀察和／或我造訪之處的資訊。

我剛開始畫旅繪日記時，用的是基本款的黑色精裝畫冊。頁面很薄，所以我只畫一邊。現在，我喜歡使用沉重、平滑的水彩紙或板畫紙自己裝訂成冊，這類紙張可以承受任何媒材。我寫生時，喜歡科普特（Coptic）線裝書攤在膝上的那種感覺。我畫日記會按時間順序從前畫到後。我大學時代畫日記時，總等不及從頭到尾畫完，趕快換一本新的。如今，我

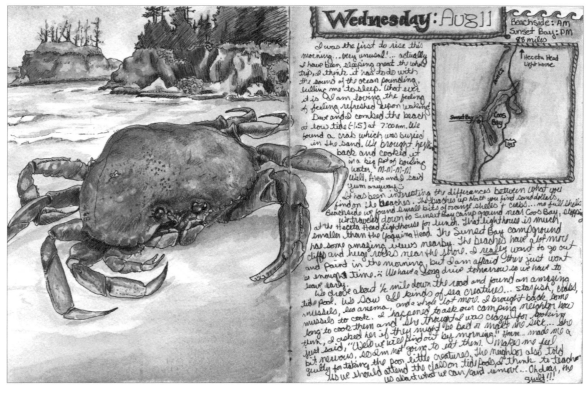

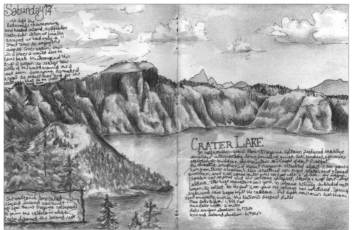

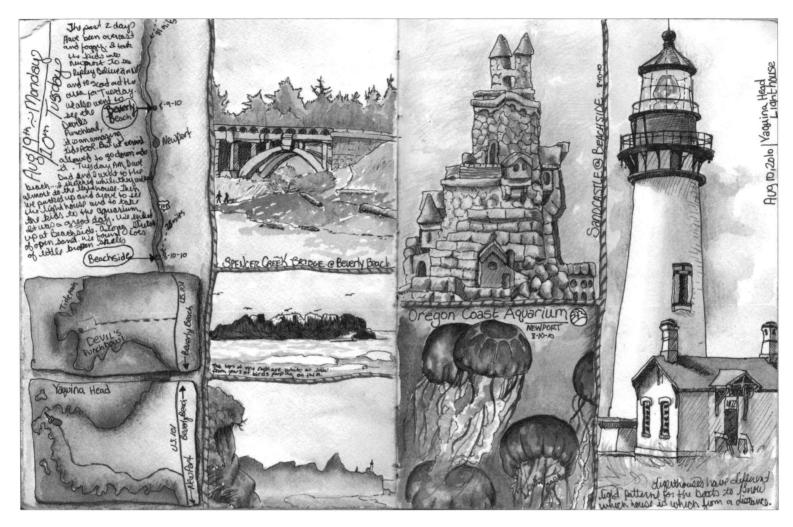

同時擁有多本旅繪日記，每一本都有自己的主題和／或風格，每一本我都會全部畫完後，再裝訂一本新的。我曾試過在散頁上畫圖，但似乎永遠畫不完，而且我的工作室裡畫頁散落四處，因此我繼續使用裝訂畫冊。

現在我旅遊時，我的畫冊和畫具一定被列為「打包項目」。這是我出發前最後完成的一件事。旅行時，我也會規畫寫生的時間。我的親友都知道獨處畫圖對我有多重要。我通常喜歡自己溜出去，就算只有十五、二十分鐘也好。我不在乎旁邊有人一直偷看我畫圖，或讓我覺得我刻意藏私。一天結束前，我的旅伴往往會想看看我畫了什麼。

我已經練就到無視於路人、專注畫圖的程度。聽音樂能讓我專心。不時會有膽子夠大的人過來問我問題，當然，我總是很樂意和他們聊天。我認為，既然他們都願意停下來花時間欣賞我的作品、和我說話，我也該大方分享、

以茲回報。

　　近年來，無論是觀光勝地、或是人潮稀少的地方，我常常獨自前往，花一下午的時間畫圖。我通常會事先決定要去哪裡，但等我到達後，我還會花時間尋找值得我記錄下來的珍貴事物。有時是像電線桿這種平凡的東西，有時則是某個知名的紀念碑或地標。

　　我的旅繪日記非常私密，是我最珍視的財產之一。畫完的畫冊都被放置在我工作室的書櫃裡。它們都因年代久遠、長期使用而破舊不堪，有些甚至已經開始脫落，有些需要重新裝訂，但他們全都是我的最愛。

　　我堅信任何人都能重新學會畫圖。我們小時候都會畫畫，只是有些人不曾歇筆而已。想要重新學會這項技巧，只要把它列為優先就可以了。你可以款待自己，去上一堂基本繪畫課程或工作坊。買本畫冊，開始每天畫圖，就算畫的是微不足道的東西也沒關係。等著看醫生、接小孩放學、或午休期間，放下手上的雜誌，拿起畫冊畫圖。別在意結果，盡情拿著鉛筆或鋼筆悠遊於紙頁上。每天都要畫，讓畫圖成為讓你期待的習慣。總有一天，你不必提醒自己，眼前的畫頁就會喚起你心底的聲音。

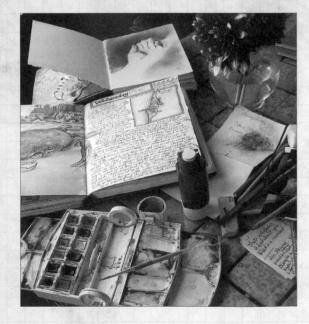

TRAVEL KIT

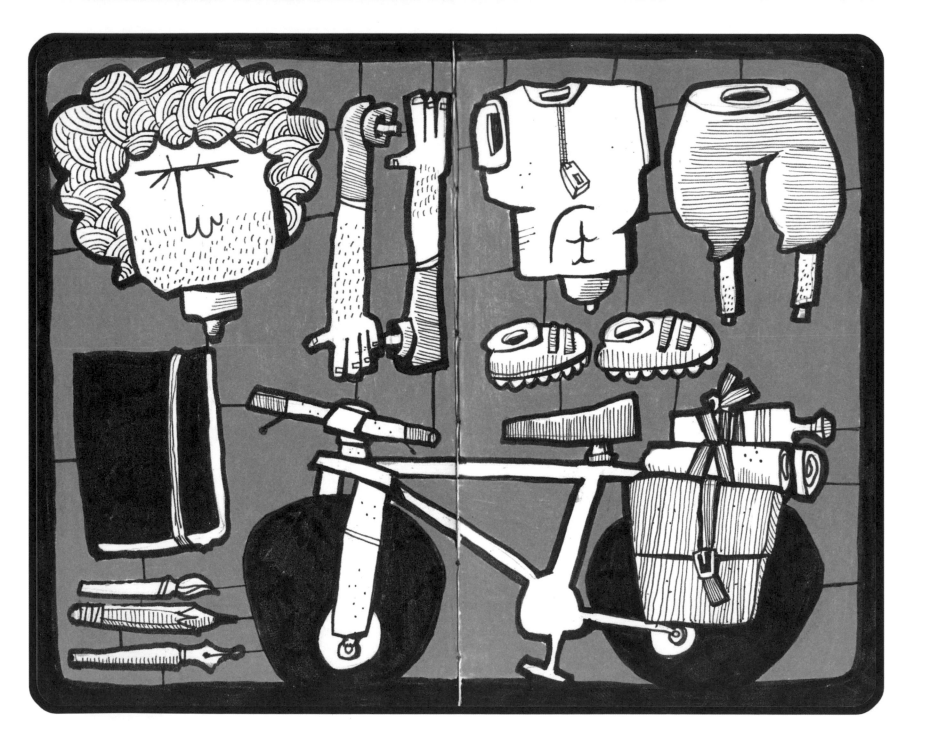

法比歐 · 康梭利
Fabio Consoli

法比歐 · 康梭利目前在義大利阿奇特雷薩定
居、工作。他曾先後就讀於倫敦藝術大學和
曼哈頓視覺藝術學校，目前在 ABADIR 藝術
學院教授平面設計，並擔任 FBC 平面設計工
作室創意總監。
▶ 作品網站
www.fabioconsoli.com
www.idrawaround.com.com

把畫冊當成實驗新媒材的園地

我六歲時，已經知道我長大要當藝術家或插畫家。當時我並不了解這兩種專業的差別，也不知道將來要如何負擔房租，但我知道我要手拿鉛筆做這件事。

我喜歡在街上遊玩，不過比起踢皮球，我更喜歡在社區牆上到處畫圖。

青少年時期，我對藝術充滿狂熱，但也知道很多偉大藝術家一生窮困潦倒，因此我把志向降低，從在博物館永垂不朽，變成可以溫飽的藝術相關工作。因此我發現了平面設計——還不錯——街頭藝術當然不比紐約現代博物館裡的大作，但至少別人還是能夠欣賞到我的作品。

我十七歲時開始擔任平面設計師，這真是個了不起的頭銜。我祖母問我：「你做什麼工作？」我驕傲地回答：「我是平面設計師！」她聽了，說：「什麼！」「我製作圖形、製作宣傳手冊和商標……這麼說好了，奶奶，我畫圖！」她覺得我把她當成白癡而動怒了，她說「我知道你在畫圖，但你的工作到底是什麼？」

我十九歲自藝術學院畢業時，並不想就此結束求學生涯。苦學英文幾年後，我準備到倫敦藝術大學就讀。同時我也來到卡塔尼亞，繼續在一家工作室擔任平面設計師。

到了二十五歲，我想要看遍世界，不是書上照片，而是親眼看見，於是我騎上自行車，開始環遊世界。這段時間，我畫旅繪日記，畫下所見所聞（或者我以為我看見的）。我寫回憶錄，也拍照。這八年之間，我的部落格內容足以編纂成冊。同時，我限制自己獨尊我的莫拉斯金尼畫冊，把它視為聖杯。

二十九歲，我收拾細軟，買了一張單程機票來到紐約。幾個月後，我已經在曼哈頓視覺藝術學校繼續我的求學路程。

現在我三十四歲，住在卡塔尼亞，擔任藝術總監、平面設計師和插畫家。

我每年安排兩次長程旅行，除此之外，週末都會遊歷歐洲。我有時騎自行車、有時當背包客。我認為，無論從個人或從工作角度來

看，旅行都是我人生不可或缺的部分。我不會刻意選擇適合畫圖的地點，事實上，是地點選擇我。一開始只靠直覺，然後巧合主宰了一切。沒多久，我就開始騎自行車去偏遠的地方探險。我的畫作不僅強烈反映我去過的地方，更顯示我的每一段探險。我的畫冊也是我實驗新媒材的園地。

我曾在阿拉斯加狂風暴雨、河水氾濫中紮營，這時當然不會有什麼靈感，我拿出我的莫拉斯金尼畫冊畫圖，純粹為了打發無聊、克服緊張。我曾造訪巴塔哥尼亞，到阿根廷大草原，坐在一坨乾掉的羊駝糞便上畫圖。它坐起來很舒服——這也是方圓幾百里內唯一不刺屁股的東西。

我連在馬達加斯加搭乘長途小巴時，也在我的莫拉斯金尼畫冊上畫圖，我的筆就像地震儀一樣，在畫冊上記錄了巴士在沙丘上全速前進的顛簸震動。

在烏干達沙凡娜自然公園畫小木屋時，一群狒狒翻弄著我的自行車袋。白天我騎車經過一棵大樹，有隻獅子就棲息在樹幹上（未搭乘佩槍司機開的吉普車，禁止進入該公園）。

畫起來最漂亮的地方應該是東南亞。為了能攜帶更多畫具，我背起我的行囊。柬埔寨吳哥窟、美麗的曼谷雕龍、越南湄公河的水上人家與水上市場等等，都是非常迷人的寫生地點。我現在的畫風多少受到吳哥窟雕刻和亞洲雕像的影響。我出國旅行時，喜歡研究各地的傳統藝術和視覺傳播系統，像是小雕像、海報和刻字等等。我也熱愛非洲藝術風格、亞洲藝術對細節的重視，以及瑞典的極簡主義。

我喜歡在我居住的城市到處逛逛，蒐集西西里島生活的各個片段。我有一本專門供我每週日到海邊寫生的畫冊，我先用櫻花三號筆和色鉛筆快速畫下草稿，再用海水沾水彩上色。在這本畫冊裡，我的畫風略有不同，比較偏向

敘事。

繪畫促進對現實的體驗，創造出與各個地點更深切的關係。情感越強烈，它越能銘記在心。繪畫產生強烈情感，因此繪者和寫生地點的連結就更加深刻。當我翻閱以前我在馬達加斯加畫的筆記本時，我幾乎能聞到非洲的氣味。是的，對我來說，非洲有它自己的味道和叢林聲響。我喜歡將它們永遠壓印在我的畫冊裡，因此我常常使用咖啡、紅酒、醬油、新鮮香料、莓類，甚至番茄等食物和水果來上色。如此一來，我可以把味道浸入我的圖畫裡，就算只能維持短暫的時間，也沒關係。因此，我的莫拉斯金尼畫冊總是有一股好聞的大雜燴的味道。

我旅遊時畫圖主要是基於個人需求，幫助我記得事情、探索世界。它也讓我在沒有約束、沒有截稿壓力的情況下，盡情抒發自己。過去一年來，我的繪畫變成號召團結的工具。

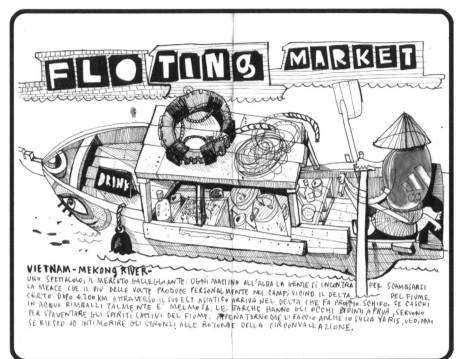

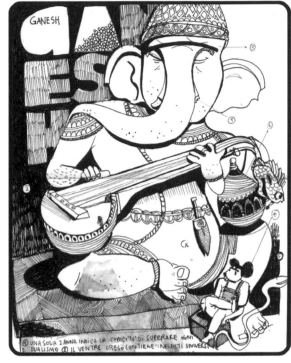

西元二〇一一年二月,我把我在阿拉斯加自行車旅行的畫作集結成冊,發起「為兒童而騎」計畫(www.fabioconsoli.blogspot.com),我希望能透過我環遊世界探險、畫圖記錄下來並發表在部落格上的行動,為弱勢兒童募款。

我在旅行時畫圖,只有一個規則——那就是完全沒有規則。這個時候,我會釋放心靈、試著「橫向」思考,而不是解決邏輯問題的垂直思考。這也是安德魯・迪波諾(Andrew De Bono)在他的著作《橫向思考》(Lateral Thinking)中所提到的觀點。

我隨時實驗新方法、新風格,摒除邏輯,讓直覺引領我。我可能會先實物寫生,最後再加入漫畫人物,或者我心中想到、但不在現場的東西。我因此能表露我在當下的感受。身為藝術總監和平面設計師,我會留意我所有的畫作符合視覺效果,我把我的莫拉斯金尼畫冊視為獨特的藝術專案。我堅持畫頁要有連續感。不過,對我來說,這種條理會自然出現,不需要刻意構思。

我騎車旅行時,會在車後掛上自行車袋,我得小心它不能過重,因此我會慎選我要帶的物品。自行車旅行時,我通常只帶小本的莫拉斯金尼畫冊,或A5大小的康頌牌(Canson)線圈畫冊、一支施德樓牌(Staedtler)2B鉛筆、一支美光牌櫻花三號鉛筆,還有一支天鵝牌(Stabilo)水彩鉛筆,我可以用手指塗抹讓顏色變淡,非不得已還可以用口水調和。我也喜歡使用當地的東西來上色。我在馬拉喀什買過當地人用來塗泥牆的染料,沾水調和即可。這種染料的質感很有趣,染上我的手指,兩天都洗不掉。當背包客時,我會攜帶我在巴黎購買的百利金牌(Pelikan)F號筆尖鋼筆。它價錢昂貴,也是我行囊裡唯一的貴重物品。(我不喜歡價錢昂貴的東西。)我還會用日本人寫字用的飛龍牌(Pentel)毛筆,這是我在倫敦買到的;它的筆尖細緻,粗線細線皆宜。再加上一支施德樓牌自動鉛筆、橡皮擦、水彩筆和一盒牛頓牌水彩,這就是我完美的畫具組合。

我多半使用小本的莫拉斯金尼畫冊，因為它們易於攜帶，又不顯眼，很適合寫生時不想引人注目的我。我還會使用康頌牌彩色軟塑膠封面的線圈畫冊。我住的城市買不到這種畫冊，因此我每次到巴黎，就大量購買。我熱愛書冊，我喜歡書冊的版面、它的攜帶方便，以及有固定的閱讀順序。我很喜歡隨身攜帶我的畫冊，而且有使用怪癖。有時我翻開畫冊，在畫頁上吃飯。我到海邊時也會用它當枕頭或杯墊。如果可以，我願意像街頭浪子巴斯奇亞（Basquiat）一樣枕冊而睡，只不過實在是太不舒服了。我喜歡我的畫冊破破爛爛，有幾本甚至幾乎解體。有一本在我騎車越過馬達加斯加原始森林時，在熱帶暴風雨中溼透。所有圖畫都染上了大大的紅漬，因為第一頁的圖案是用水彩鉛筆畫的，弄溼後染到所有頁面。現在我反而更喜歡這些圖畫了。

　　我對我的旅繪日記愛恨交織。它們是我愛不釋手的物品，總有一天，我得燒了它們才能強迫自己了解這些畫冊只是手段、不是目的。能量並非來自於美的圖畫，而是來自畫圖的動作，也就是活在當下，此時此刻。

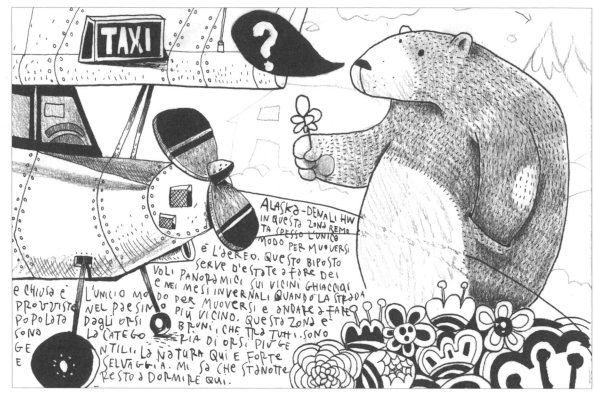

J'ai toujours aimé imaginer qu'une ville puisse être identifiée par deux couleurs:
L'ocre des façades pour et le vert des pins maritimes pour Rome, le gris bleu des toits de zinc allié au vert des bus pour Paris, Le jaune des "cabs" et le brun des gratte-ciels pour New-York.

Sans conteste possible, c'est le rouge et le noir qui s'imposerait pour Londres.
Si les façades des bâtiments se sont débarrassées de leur pellicule de suie, le noir persiste — taxis, grilles, réverbères — et lutte pour résister à la montée du rouge vermillon: bus, cabines téléphoniques, boîtes postales, signaux, etc.

LONDON in black and Red

金－克里斯多夫 · 戴夫林
Jean-Christophe Defline

金－克里斯多夫 · 戴夫林生長於法國巴黎，
是副駕駛合夥公司（Copilot Partner）合夥
創辦人兼助理副總裁，這是一家數位產業策
略公司。他還畫了幾本童書。他深受比利時
和法國漫畫的影響，用隨身攜帶的迷你水彩
組和幾支鋼筆，在他的旅遊日記上畫出模仿
漫畫封面的作品。
▶ 作品網站 www.flinflins.com

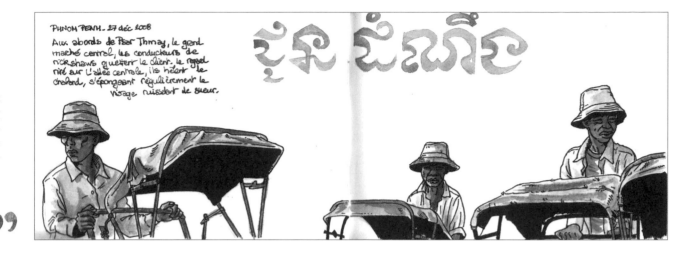

不完美平添畫作的魅力

　　我小時候很少和父母出國遊玩。我總是在書裡神遊（大衛 · 羅伯特的埃及日記讓我大開眼界），還會剪下雜誌上的圖片，並畫出我以後想要遊覽的地方。現在我每年旅行兩次：一次是在法國一個禮拜，一次則出國三個禮拜，多半都和家人前往。

　　發現新國度是種獨特的經驗，全新的風景、色彩、光線、服裝、動植物、香味等等，有太多你不熟悉的事物，喚起並刺激你所有感官。光是歐洲大陸就有畫不完的人事物，用華倫 · 巴菲特的口吻來說，我覺得自己像個在後宮縱慾淫樂的男人。

　　不過，帶著五個小孩旅行，沒有多少時間可以畫圖。你自己永遠不會畫煩，但一起旅行的人常感到無聊，因為他們不想等上兩個小時讓你畫完。所以，我往往趁午餐時間畫圖，或者來個十分鐘速寫，等到回旅館後再完成。我也會照很多相片，趁早起在安靜的房裡畫完。

　　我畫圖主要是因為我需要：它讓我快樂，這是出外旅遊時深刻體驗所有感受、並且記錄下來的方式。它還能讓我更加了解異國的生活。寫生強迫你分析細節、了解當地的生活為何不同。它告訴你許多走馬看花或照相時不曾留意的事情。畫一輛人力車，你就會看出好幾層藍漆之下的生鏽車體。你會留意到老舊木質踏板的精緻手工，掛在手把上滿是補丁的頭巾

和用來擦汗的破舊毛巾。你立刻能了解到，那些靠踩人力車維生的車伕付出了多少心意和力氣。

　　畫圖同時也是無與倫比的經驗，因為你可以拋棄那些不夠美的細節、用相機做不到的方式選擇性地儲存影像，並從完全不可能的角度來刻畫風景。

　　最後，畫圖也能幫助你與人交流。拿照相機照相總是讓人感覺不佳，好像你在「偷竊」他們的影像，畫圖則能吸引好奇心，而且往往引人尊敬。我曾和我的妻子在某個嚴寒的十二月天來到布魯塞爾、走進一家餐廳，有個吉普賽男子正在彈吉他唱歌，我開始在紙巾上畫他

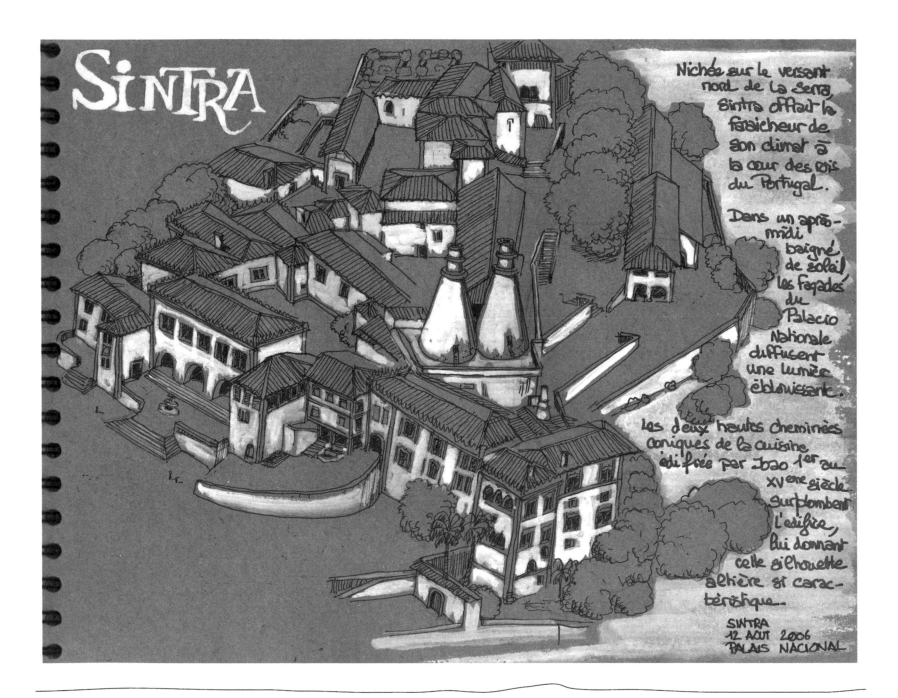

的臉龐。餐廳老闆很喜歡那幅畫，問我可不可以給他。我欣然答應。後來他拿來一瓶香檳，還留我們和那吉普賽人一起吃晚餐。我們留到很晚，聊著近年來布魯塞爾的生活改變甚多，以及還有哪些我們必去的私房景點。

葡萄牙是最令我驚豔的寫生景點之一。我醉心於這個城市（至少建築是如此）似乎只有兩種色調：咖啡色石頭和白色石灰牆。剛好我帶的畫冊紙張也是咖啡色。因此，我顛覆以往留白表示白牆的作法，逆向操作，我帶了一管白色水粉彩，開心地玩弄兩種色調。

我旅行時必定隨身攜帶畫具。雖然我不是時時刻刻在畫圖，但帶著畫具以防萬一，會讓我安心。例如，我去愛爾蘭旅行時，儘管景物怡人，我卻什麼都沒有畫。當地道路狹窄蜿蜒，我嚴重低估駕駛的時間，而且在小路上開著九人小巴讓我幾乎瘋狂。我累壞了，完全沒

有力氣畫圖。

我非常喜歡畫下所有細節，畫旅繪日記能迫使我畫快一點，匆忙之下難免犯錯。好久之後我才了解，這種不完美更平添整幅畫作的魅力。

旅遊返家後，我通常會花幾個禮拜的時間潤飾我的寫生、把畫完成，並四處加上評論。回頭翻閱這些圖畫真是很奇怪的經驗，我能聽到聲音、憶起味道，或清楚記得非常精確的事情，如果我沒有畫圖，就不會加以留意。

這些旅繪日誌有個附產品，我擷取每一本的精華、模仿《丁丁歷險記》的封面。從每一次旅行中選出最具代表性的經驗，讓我畫出以全家人為主角的封面，已經成為我們家最受歡迎的遊戲。

我家有個房間掛滿了這些裱框的封面，成為我們的家族博物館，很受朋友的歡迎：這是

我們所有旅行的摘要。

多年來，我旅行時帶了太多畫具：水粉彩、水彩、各種色筆和鋼筆、針筆、色鉛筆。現在輕便多了。我只帶一支2B畫圖用自動鉛筆、輝柏嘉牌藝術筆（細和中兩種筆尖，各有墨色和黑色）、飛龍牌自來水毛筆和一管水粉彩（固定是白色）。

我還有一盒非常小型的水彩組，裡面有十二色（我從十五歲開始就只用牛頓牌）。水彩組裡有個非常方便的水盒可以裝水，只不過用太久了，已經開始漏水。所以我另外又帶了一個原本裝琴酒的小塑膠瓶來裝水，這在某些國家裡引人側目。

我使用兩支達文西牌（Da Vinci）旅行用畫筆（貂毛八號和五號）。我很喜歡這種攜帶型畫筆，筆刷部分可以轉入筆桿裡加以保護。

我以前很愛各式各樣的自來水筆，但最後

終於受不了它們總是在飛機上漏水。後來我改用凌美牌（Lamy Safari）鋼筆，並用該品牌較大型的筆款來寫字。

我的畫圖和上色工具多年不變，但二十多年來，我一直在尋找理想的畫冊，也用過各種不同的紙張、尺寸和品牌。我是莫拉斯金尼空白畫冊的愛用者。它很耐用，小小一本頁數夠多（有一百九十二頁），不過它的紙張易皺、不適合畫水彩。我也喜歡莫拉斯金尼水彩用畫冊，不過它寫起字來就比較不方便。我不懂他們為什麼不出直式畫冊。我最近發現了德國哈南謬牌（D&S－Hahnemulle，A5橫式八十頁）畫冊的多價處理紙張，雖然主要是用來畫鉛筆和炭筆畫，但同時也適合中國墨汁、水彩，甚至水粉彩。

我有一次旅行，在跳蚤市場買到一個皮製斜背包。它可以裝得下一本畫冊和我所有的畫圖與上色用具，但又不會太大，可以約束我輕便一點。

我通常依時間順序來畫，這能促使我每天都畫。順便一提，要是有人問我關於畫畫冊的建議，我會說每天都畫。定期畫畫是一大關鍵。

我還會隨身帶一把剪刀（我絞盡腦汁讓機場安檢找不到它）和口紅膠。我多半用它們在畫頁黏上另一種質材的紙張（牛皮紙或水彩紙），或在橫頁上延伸出另一個方向的空間，我也會黏上鈔票、報紙標題、飲料標籤、餐廳帳單或門票，不過我通常都很瘋狂，會把它們重新畫下來。

因此，我每次旅行回家，我的旅繪日誌總是又厚又破。我正喜歡它們這樣：是每天使用的破舊物品，而不是束之高閣的奢侈品。

有時看到很想畫的東西（開車載著椰子或豬隻經過的人、牛車、水果店等等），但不一定能停下來畫。我就會把它們記在畫冊最後一頁，希望之後可以有機會再找到。就算沒有，我回家後可能也會上網搜尋照片，再畫上去。

我對於我的畫作總是不滿意，所以我的

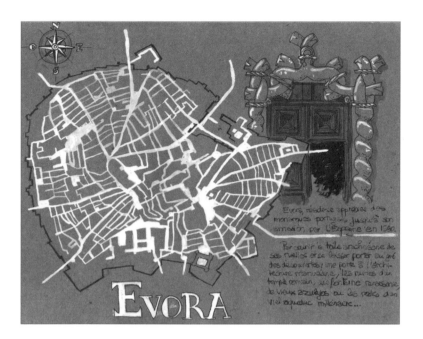

旅繪畫冊一向只給家人看。隨著網路興盛，我
看到許多品質非常高的畫作，激勵我並幫助
我更加進步（但我有時也因此覺得乾脆封筆算
了）。不過我也看到許多很誇張的作品，讓我
自信心倍增，最後，我也決定在社群網路上分
享我的畫作。

Jean-Christophe Defline

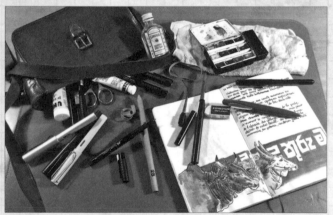

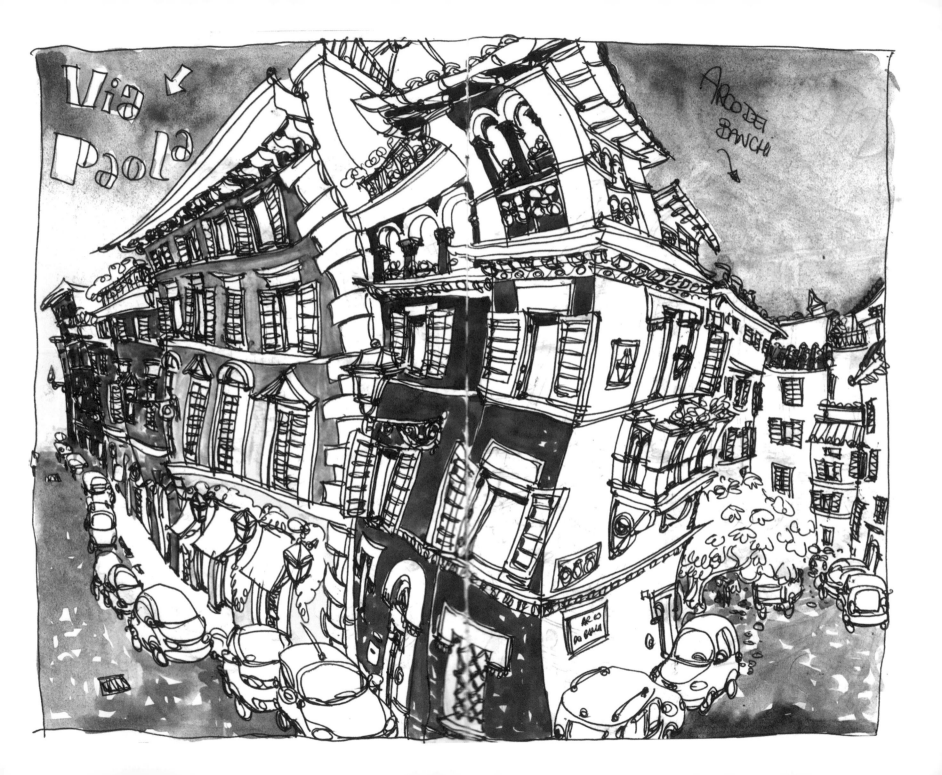

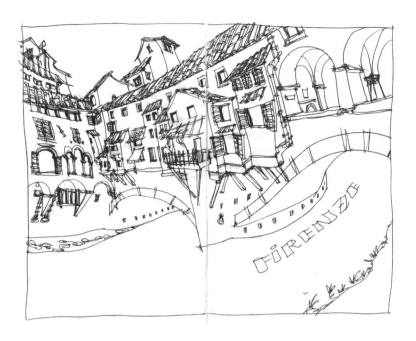

班妮戴塔·多西
Benedetta Dossi

班妮戴塔·多西出生於義大利帝里亞斯特市，現居於羅馬，在RBW－CGI動畫公司擔任概念與人物設計師。她也是諷刺畫家和城市速寫家。

▶ 作品網站
www.365onroad.blogspot.it
www.benwithcappuccino.blogspot.it

想要獨自和景物對話玩耍

我從能握鉛筆就開始畫圖。我蒐集貼紙，並臨摹每一個人物——獅子王、小美人魚、阿拉丁、美女與野獸。我小時候對於小美人魚和她美麗的秀髮深深著迷——我也愛她臉上的雀斑。我讀《米老鼠》雜誌（Topolino）和Il Giornalino畫報。吸引我目光的，是書中某些風格，而不是故事內容，後來，我知道《大善賊》（Gli Aristocratici）漫畫作者賽吉歐·托皮（Sergio Toppi）是偉大的義大利插畫家。動畫讓我愛上藝術。

在學校，我從同學身上學到的多於老師所教我的。有些同學極有創意，他們教會我使用許多技巧，不過，我最喜歡的還是素描寫生。

我每回旅行必有收穫。我學到要在有創意心情的時候畫圖，先讓自己滿心期待，直到你的手再也不聽使喚、非畫不可。畫圖的衝動發自內心，讓我感到我需要與周遭環境創造出特殊聯繫，畫圖是表達心情的方法。我感到自己就像個想要看遍每件事物的孩子，兩隻眼睛實在不夠用！繪畫影響我看待周遭事物的方式——特殊光線效果、某處的細節、人們移動和說話的方式，這種種一切形成經驗庫，讓我取之不竭地發揮創意，讓我疲累又快樂！我盡量平均分配畫畫和不畫畫的時間，因為有時我也需要只用雙眼觀察。

我環顧四周，若發現有什麼東西樣子美麗、能激發我的創意，我就把他畫下來。有時我想研究動作的樣子，或只畫地方、汽車或商店招牌的細節，以便在記憶中歸檔。

我初訪那不勒斯時，發現它正適合我當下的畫風。來到紐約，又有一種筆直的感覺。當我看到巴黎，我立刻愛上線條之美，來到羅馬，又感受到現代人是如何將古老傳訓、歷史和地下祖先的精神發揚光大。

旅行時，我會特別比較各地和自己文化的不同。我對於那些細微差異特別有興趣，像是菜單項目的順序、人們的飲食方式、地鐵上的行為等等。我旅行時，會在畫冊上寫滿註記。就算我未能在旅途中畫圖，返家後也會有一種

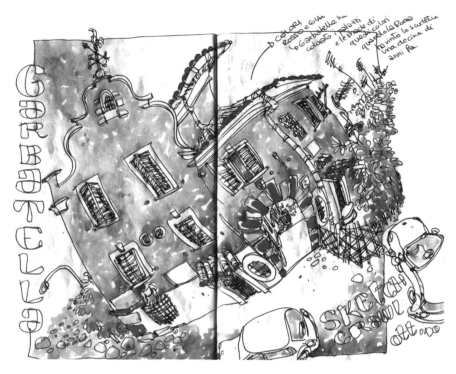

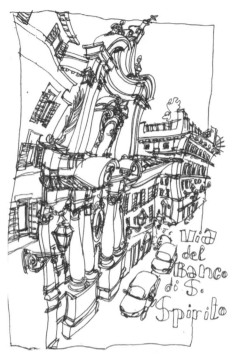

充實感，讓我（一段時間後）更能自在畫圖，也許這是因為我有太多事情可說！例如，我和男友去德國新天鵝堡時，我參加短程導覽，看到了如童話般的豪華城堡。遊歷歸來，我的雙手止不住顫抖，因為我有太多東西想畫。

我在工作上學到快速創造和有趣設計的技巧或方法。提升技巧是無止盡的追尋，而且全都是以數位方式完成。繪畫是一種自省，我想要獨自和景物對話、玩耍。我想要與它們共舞、與周遭人們共舞，我想把他們的動作、屬於他們現實的一部分私藏起來。

我有非常簡單的旅行畫具。我用的是一般的 BIC 牌鋼筆和莫拉斯金尼畫冊。有時候我會用包裝紙自己縫製畫冊。我喜歡用瑞士卡達牌（Caran d'Ache）氈尖筆或水彩（牛頓牌的 Cotman 水彩，我也用他們家的畫筆），或壓克力顏料（美利牌〔Maimeri〕）來上色。我也愛用特拉托牌（Tratto）的自來水筆，因為它畫出的線條可以刷淡。我的工具包內容依景點不同而改變。有時我覺得某個風景需要上色，有時則否。

書冊的形式給人一種重要的感覺，而且能敦促你持續畫下去。對我來說，單張的畫紙有種孤獨感；它只記錄單一時刻、分離不連貫。從寫生心理學的角度來看，為畫作提供一個正當的安歇處是很重要的。

我最近發現一種畫冊，畫頁是摺疊而成、可以全部拉開，這種設計很適合我，因為我想要為我的畫作創造一種連續感。我的每一張圖多半彼此沒什麼關連，它們記錄的是單一時刻，但有時也可能是以前畫作的延伸。我可能會為某處寫下註記，或畫幾個對話框、配上對白，或為圖畫下個標題，可是我不會黏上東西，因為會增加莫拉斯金尼畫冊的厚度，增加在之後畫頁作畫的困難度。

我的旅繪日記是經驗寶庫，保存了我旅行的記憶，被我視為珍藏。它們訴說著我的人生和我如何看待世界，只要旁人開口，我絕對樂於分享。它們讓我用圖像完整道出我的經歷。

Deri Benedetto

Le barche della casa del MaRe

Ore 11:30

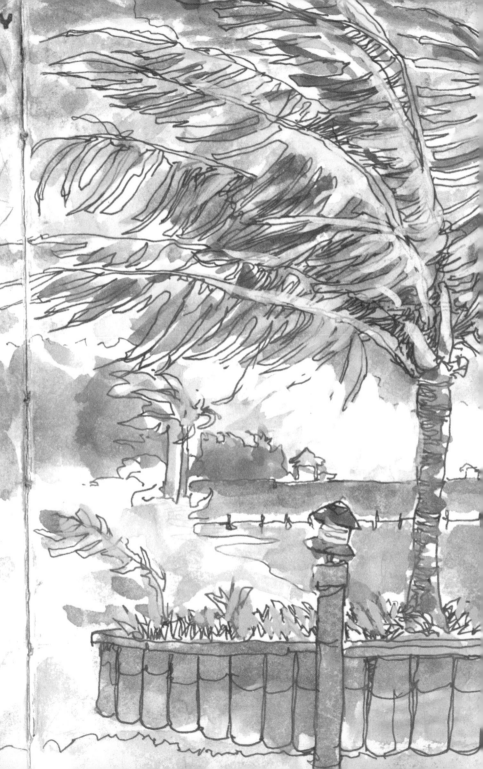

"Will"

07 MARCH 06: WAKE UP EARLY, 6 AM-ISH,
TO BRIGHT SUNLIGHT AND LOUD BIRDS. TRY
TO SQUEEZE IN A BIT MORE SLEEP — THE
NIGHT WAS A BIT RESTLESS — TO BUT NO AVAIL.
BEAUTIFUL WEATHER FOR A BREAKFAST
ON THE GREEN PARROT BALCONY. OFF TO
THE DOCK TO MEET THE DIVE INSTRUCTOR —
TANNED, WHITE ZIMBABWEAN / SO.
AFRICAN / ENGLISHMAN NAMED CRAIG.
SHORT BOAT RIDE TO THE SCHOOL, A
HUT AT THE END OF THE A RESORT DOC →

66

鮑伯・費雪
Bob Fisher

鮑伯・費雪在俄亥俄州長大，現定居於喬治
亞州亞特蘭大市郊區。他在亞特蘭大藝術學
院取得視覺藝術學士後，赴廣告設計學院
（Portfolio Center）進修平面設計，之後又
自喬治亞州立大學取得行銷研究所碩士。他
的作品以畫冊表現手法為主。
▶ 作品網站http://sketchbob.com

99

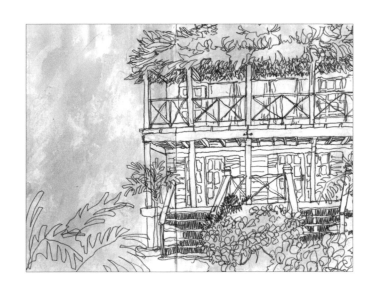

蒐集具有當地特色的微小事物

我很幸運。

我的父母雖然本身不是藝術家，卻一直
全心支持我學藝術。也許是因為我小時候只有
畫圖時才安靜，其他時候總是吵得讓他們受不
了。也許他們明白我沒有其他更實際的才能。
無論原因如何，我父母那種「打敗不了，就成
為其中一份子」的態度讓我能夠自由發展，絲
毫沒有繼承父親工程師衣缽的壓力。

我也很幸運能在高中加入了一個很棒的藝
術培養計畫，奠定了我在藝術概念和設計原理
的紮實基礎。我們透過畫出生活的方式，學會
包括線條、形狀、顏色和構圖等觀念。這項訓
練既傳統又富創意。

最重要的是，老師要我們每天畫圖畫日
記。我們用這本日記來蒐集啟發靈感的圖像、
實驗新媒材、畫出作業構想，也畫下能讓朋友
發笑的圖畫。好好地畫一本圖畫日記成為同學
之間很酷的事情，我們也都樂於分享我們的畫
作。

等我高中畢業時，已經無法自拔，我很少
出遊時不帶畫冊。

藝術學院畢業後，我先後從事藝術、設計
和商業方面的工作，畫圖畫日記的習慣讓我在
不斷轉行當中提供助力、站穩腳步。

如今，在日記中畫圖寫字成為我體驗日常
生活不可或缺的部分。我的畫冊記錄著我的看

法，畫日記也完全融入我的生活，讓我毫不質
疑。它很自然地是我和我生活的一部分。

我的畫冊功能廣泛，是精彩圖像的儲存
庫、試用各種手法和技巧的實驗室，更是探索
和發展構想的遊戲場。唯一不同的是我的旅繪
日記，它們依時間順序記錄獨特的遊歷。

我最早想到要在旅行時畫圖，是二〇〇〇
年初我在卡通頻道擔任藝術總監的時候。當時
我們的團隊中有個設計師與我分享他去倫敦遊
玩時的畫作。我對於那些畫作本身已經沒有什
麼記憶，但它們卻改變了我對旅行的看法。我
決定下一次旅行也要好好畫圖。

我熱愛旅行的改變力量。我出國時，除

了想造訪新景點之外，也想感受其他文化的影響力。沉浸在陌生的環境能讓我生氣勃勃，而畫圖則是讓我內化這些體驗的一種很自然的方式。

我從來不會只臨摹景物，因此我的旅行畫作也許和一般人所想的不一樣。我對於具有各地特色的微小事物更有興趣：土生植物、建築細節、特色牆壁、街頭塗鴉、信箱和路標形狀等等。我的旅行畫冊內容多半由這些小圖畫和我對怪事物的描寫文字拼湊出來。

我花很多的時間觀察和蒐集我周遭環境的小片段，並將它們畫下、照相和用文字記錄下來。我也會把小飛蟲壓入我的畫頁，成為背景。我喜歡這種將異地生物融入藝術的構想。

旅行時堅持畫出生活並不容易，就我個人來說，在別人面前畫圖總是不自在，所以我不在別人容易看到我的地方畫圖。為了在公共場所找到能自在畫圖的地方，我總是絞盡腦汁、發揮創意。

旅程中，我有時會每天晚上將當天所見所聞畫成跨頁；有時則帶著一大堆紙頭和半成品回家，趁記憶猶新、趕在一、兩個禮拜內完稿。至於每次旅行要用哪一種方法，得視我的旅伴是誰，以及去的地方是否適合寫生，不過，我盡量趁旅途中多畫一點。

我希望我畫冊中的每一張畫作都有完成的感覺，因此我需要使用各種畫具來創造出我想要的層次和質感。我旅行時帶的是手提式畫具，裡面有畫冊、相機、書寫用的小筆記本、無酸口紅膠，和各式各樣的乾溼顏料：包括彩色筆、色鉛筆，和藝術家牌色棒。我用牙膏盒放水彩筆，還用塑膠肥皂盒裝了幾管常用的水彩。這些材料多半易於存放、不易弄髒。

我在二〇〇二年旅遊巴黎時開始畫旅行日記，之後又陸續畫了祕魯、貝里斯、西班牙、義大利和克羅埃西亞。我發現帶畫冊旅行豐富了我對這些地方的體驗；我更留意周遭景物，而且又能為每次旅行留下獨特又有意義的紀念品。

每一張畫頁都留存了我對於這些地方的觀感。也因此難免過於私人，別人不見得有興趣。我在此展出幾張旅遊畫作，是希望能鼓勵讀者也畫出屬於自己的旅繪日記。

21 OCTOBER 2010

Go to storm and wake earlier. Good breakfast at hotel. Use hotel internet to look up Trattoria da Romano info from Bourdain show. Debate whether to go. Head to St. Mark's for cathedral tour, barked at in Italian for taking illegal photos. Beautiful church. Stop for sandwiches before Doge's Palace tour. Amazing and overwhelming art, often dark with a brooding feel. Bosch room (4 paintings) is wonderful. Wander toward Accademia, stop for late in empty restaurant. So-so food but friendly and endearing waiter. Rude (German?) middle-aged women leave without paying for their aperitif. We hear waiter complaints and try to make him feel better. Nice guy. Long walk home through southwestern residential neighborhoods - see cruise ship - early night.

BASILICA S. MARIA GLORIOSA DEI
FRARI
Questo è un contributo
alla conservazione della Basilica

This is a contribution
to the maintenance of Basilica

€ 3,00

678.288

26 October 2010
Croatia > Slovenia > Italy

Spend morning preparing to leave and chatting with Dario, owner of Casa Garzotto. Holly obsessed with explaining Starbucks and concept of a to-go cup to Svetlana, worker at Casa Garzotto. Finally push off around noon. Holly wants to tour towns, I want to go to http://www.iidesigns.com/press.html. Predictably, we get lost en route and finally wind up on main highway to Trieste late. Stop in Slovenia for super shitty lunch of fish soup and gnocchi with gorgonzola. Holly can't eat hers, get a can of beans instead. Confusion finding car rental in Maestre; Holly drives and navigates heroically, fist pumping all the way. Train to Venice, vaporetto close to Sandra B&B (near Ghetto Nuovo in Cannaregio). Sandra and her husband are gracious, even stately, cultured. Beautiful home, luscious view. Decent dinner in nearby (albeit touristy) restaurant. Home to Sandra and to bed after RTW shower.

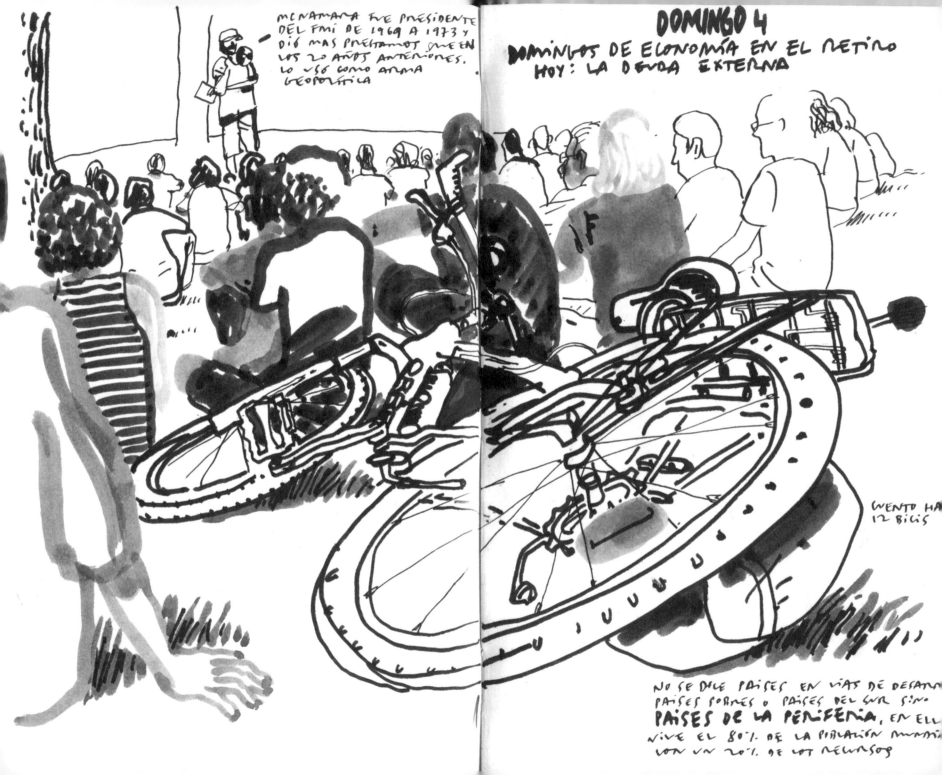

MCNAMARA FUE PRESIDENTE DEL FMI DE 1969 A 1973 Y DIÓ MAS PRESTAMOS QUE EN LOS 20 AÑOS ANTERIORES. LO USÓ COMO ARMA GEOPOLÍTICA

DOMINGO 4
DOMINGOS DE ECONOMÍA EN EL RETIRO
HOY: LA DEUDA EXTERNA

CUENTO HA 12 BICIS

NO SE DICE PAISES EN VÍAS DE DESARR PAISES POBRES O PAISES DEL SUR SINO **PAISES DE LA PERIFERIA**, EN ELL VIVE EL 80% DE LA POBLACIÓN MUNDI CON UN 20% DE LOS RECURSOS

安立奎・弗羅爾斯
Enrique Flores

安立奎・弗羅爾斯出生於西班牙,在馬德里讀美術後,又赴倫敦念平面設計,曾在智威湯遜廣告公司(J. Walter Thompson)擔任藝術總監,出版著作百餘本,目前則在西班牙《國家報》(El Pais)定期發表作品。
▶ 作品網站 www.40jos.com

畫冊伴我走在生命的慢車道

我來自西班牙西南方的埃斯特雷馬杜拉,風景優美、居民親切,但毫無文化生活,因此我十八歲時,便搬到馬德里念藝術。我在倫敦的聖馬丁學院取得平面設計碩士後,又在當地住了一陣子,後來實在因為太想念陽光而離開。

我還記得我從小就喜歡畫圖,我沒有像其他小孩一樣長大就停筆,我想這正是我現在還在畫圖的原因。我要感謝我的父母,讓我小時候從不缺蠟筆和畫紙。

現在我幫出版社和《國家報》(El Pais)畫插畫。我的旅繪畫冊和圖畫日記與工作無關,我喜歡這樣,因為我可以保有自由和實驗的空間。我不喜歡連畫日記時也有客戶告訴我該怎麼畫。

我有空就會出去旅行,但我不光是外出時才會畫畫冊。我每天都畫,有文字也有圖畫。我在日記裡塗鴉、記錄行事和約會。這本冊子可以說是我的「備用腦袋」,沒有它,我恐怕毫無用處。我非常依賴它,多年來,我一定將它隨身攜帶。我過著很老式的生活,沒有車、iPad 或手機,只有一本脆弱如紙的畫冊伴我走在生命的慢車道。

當然,旅行時步調比較緊張,畫出來的作品往往令我驚訝。我畫圖動作很快,不需要鉛筆,直接用墨汁和水彩,畫頁永遠不夠用。因此我在選擇材料時得退而求其次。厚水彩紙大又重,不適合我的旅行方式(背著輕便背包搭乘大眾運輸工具),所以我重質不重量。我寧願使用一般紙張一天畫十張圖,也不要只在專業藝術畫冊裡畫一張。水彩也是一樣:我用便宜的塑膠盒裝了幾支高品質的自來水筆(德國貓頭鷹〔Schmincke〕、林布蘭〔Rembrandt〕或牛頓,品牌對我來說並不重要)。至於畫冊,只要夠厚就可以了。我比較喜歡的是 A4 和 A5 大小,而較小的 A6 則適合人物速寫。

幾年前,我還不知道旅行的意義,為了要去那些吸引我的地方,還要辛苦地找藉口。如今若有人問我,我大可回答:「我旅行是為

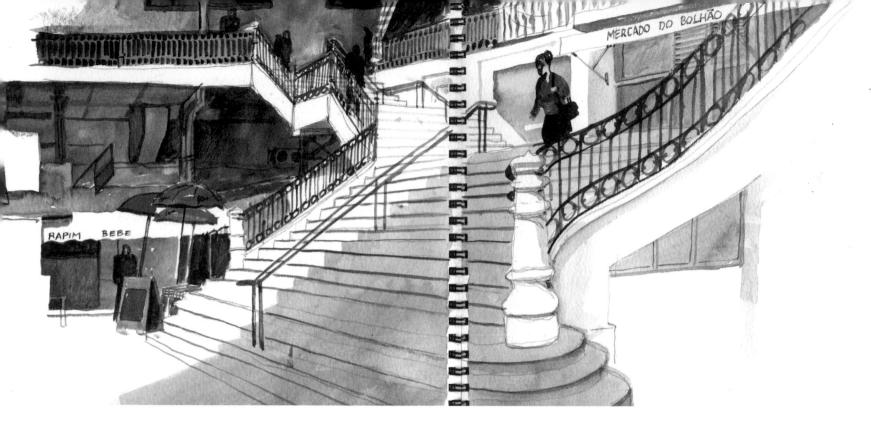

了寫生。」我終於能為旅行正名。旅行有了目的，我不再走馬看花、無所事事。我當然知道這是為了讓我自在旅行而想像出來的理由，但我卻因此感到自己成為景點的一部分，有施有得。我喜歡當眾畫圖、也喜歡別人看我畫圖、問我問題、提出批評。這也許是因為我在工作室裡擔任自由畫家悶太久的緣故。我一直很羨幕音樂家：他們需要密切與大眾接觸，也能體驗獲得立即反應的感覺；這種經歷和插畫正好相反。我每次交稿以後，總要經過好幾個月，才能拿到出版的書。

我是個習慣動物，每到一個地方，總會在日記裡畫下當地地圖、小型日曆、搭乘的飛機、船隻或穿去的鞋子。你大可說我迷信。我也會依時間順序來畫圖，如此一來，旅繪日記擁有一個終極功能：幫助我記憶。它將我的記憶整理、收藏和分類。

我喜歡畫城市，這可能和我小時候曾在馬德里長住有關。街道、廣場、車輛、行人、交通號誌和酒吧都常常出現在我畫冊裡。我很擅長畫音樂會，而且我喜歡邊走邊畫，可以跟著音樂律動。我不大會畫樹木和動物，所以我常常到公園去。當我覺得需要增進某些技巧時，我就會把繪畫當作練習，畫圖是永遠練不夠的。

古老衰落的城市非常適合寫生。哈瓦那有美麗的建築、車輛和酒吧，當然在我眼中是天堂。阿爾及爾、波多和羅馬也是一樣──我不停畫著、一心想要為這些我熱愛的地方存下最多記憶，我還把這項美好計畫取名為「什麼都畫」，從建築到紅綠燈都不放過。

我已經不記得任何沒有繪畫的旅行，當然這是很正常的，因為我現在只記得我畫裡的東西。這可能是我最棒的弱點，也是我畫旅行畫冊的原因。

ENRIQUE FLORES

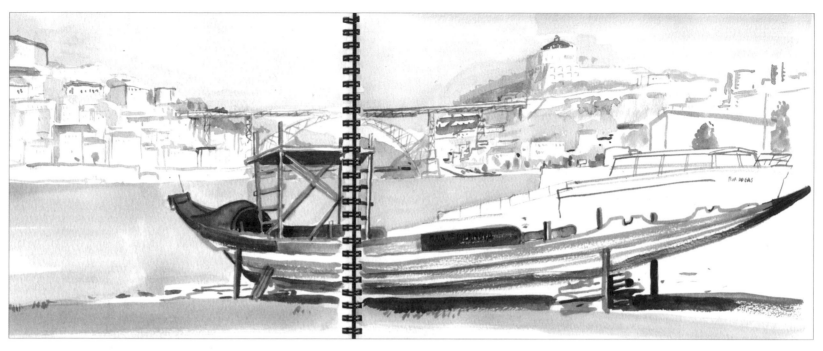

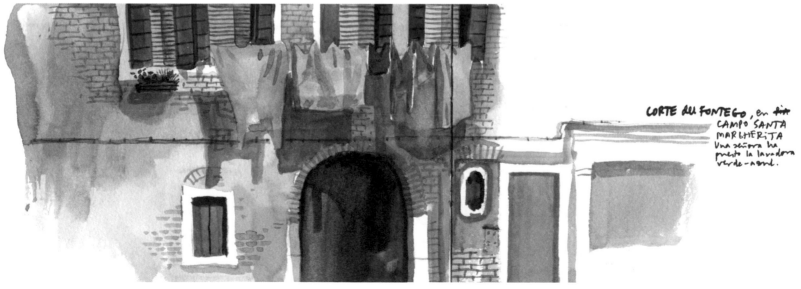

CORTE DL FONTEGO, en dia
CAMPO SANTA
MARGHERITA
Una señora ha
puesto la lavadora
verde-azul.

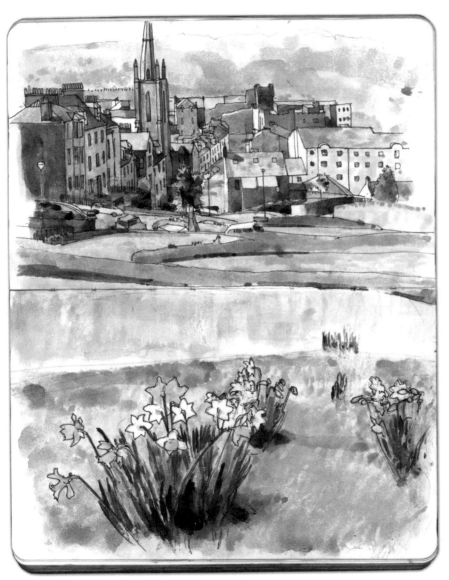

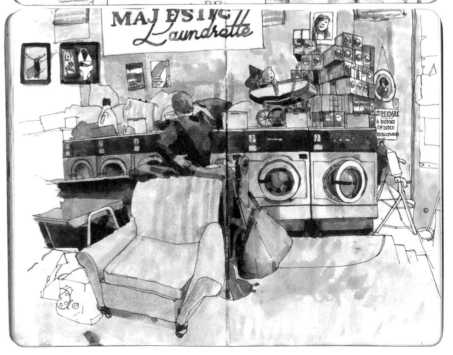

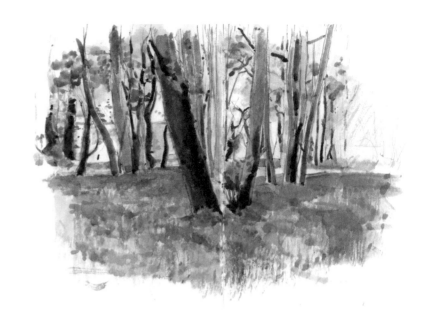

威爾 · 傅立伯恩
Will Freeborn

威爾·傅立伯恩出生於英國哈羅市，在日本
住了幾年後，搬到蘇格蘭。他在格拉斯哥藝
術學院攻讀環境藝術，畢業後成為設計師，
並先後在英國國家廣播公司（BBC）蘇格蘭
分社等幾個媒體單位工作。目前是自由工作
者，為客戶做設計工作，也擔任插畫家。
▶ 作品網站 www.wilfreeborn.co.uk

尋找新景點變成一種冒險

我自小在蘇格蘭附近一個叫做當斯康爾的小村莊長大。我很早就開始畫圖，並且對圖畫書著迷不已，包括《柳樹間的風聲》（*The Wind in the Willows*）、《史奴比》、《歐爾·伍利》（*Oor Wullie*）還有《寶貝熊魯柏》（*Rupert Bear*）系列的扉頁圖畫。我的家人沒什麼藝術細胞，只有我的姑姑會做藝術蛋糕，並且花很多時間在做奶油花。

我從小就想上格拉斯哥藝術學院，因為該校的美術非常有名，而且也培養出多位近代藝術家，像是珍妮·薩維爾（Jenny Saville）和艾莉森·瓦特（Alison Watt）等人。等我進入該校就讀後，教學重點突然換成概念藝術，

美術似乎已經褪流行。我念的是環境藝術，從原本的動手、變成動腦。畢業後，我成為網站設計師，然後慢慢朝藝術和插畫轉型，如今已成為我的主業。

我有空就旅行，多半是趁週末的時候，我喜歡開著車，或騎自行車到附近逛逛。我剛搬到格拉斯哥後，有十年的時間不曾在蘇格蘭當地遊覽。我還記得我曾遇到從澳洲來的遊客，他們才來我的國家度假兩週，造訪的地方就已經比我一輩子去過的還要多。直到我離開城市、搬到蘇格蘭西岸的小鎮後，我才開始欣賞我住的地方，才開始深度造訪和體驗。

旅遊寫生有兩種：被動與主動。被動的方

式是走到哪裡就畫到哪裡，可能是在等飛機，也可能在餐廳等朋友。另一種則是主動去尋找畫圖的目標。一開始，我都在那些被動的時刻之間畫圖，像是開會、坐火車或排隊等候時。後來逐漸開始事先計畫要畫哪裡，將尋找新景點變成一種冒險，並盡可能在畫中加入精彩描述。

我會留意地方報紙，以了解是否有任何活動。我列出想畫的事物、並作筆記（也持續尋找畫圖目標）。舉例來說，我對於博物館和美術館本身沒多大興趣，但卻非常喜歡那些可以讓人們與展品和地點互動的地方。我喜歡觀察人們看展覽的表情，例如暴龍骨頭，兩者之間

有種奇怪的對比，仿若兩個世界。

來到一個地方，詢問是否可以畫圖，是很棒的經驗。你往往可以被邀請進入幕後，畫下人們上班的情況，讓你的畫作更富人性。我曾到家附近的電影院，請他們讓我畫圖。電影業正迅速往數位影音發展，我想要趁還來得及，趕緊畫下電影放映師播放三十五釐米影片的情況。很幸運的，當天居然有兩位放映師，而且是父子。我坐下來，畫下他們工作和輕鬆聊天的樣子──我很想帶一台攝影機，幫我記錄現場的對話。

我最棒的一次畫圖旅行是幾年前到西班牙兩個星期。我獲益良多。在那裡的繪畫經驗，非常不同於嚴寒的蘇格蘭。我終於可以待在戶外畫好幾個小時。這多出來的時間能讓我適應陌生環境，徹底吸收我要畫下的景物。

最糟的一次經驗則是我計畫騎自行車到蘇格蘭海邊。在那之前，我先騎到愛倫小試身

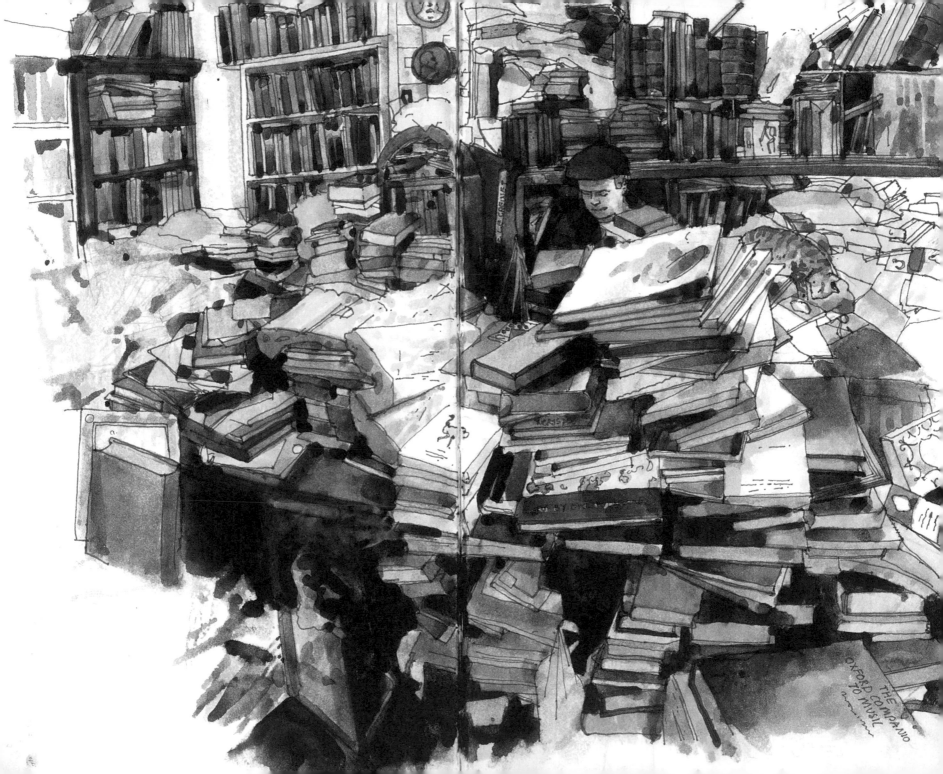

THE
OXFORD COMPANIO
TO MUSIC

手。我將全套配備裝在車上，行李過重，讓我騎得很累，到達目的地後我完全無力畫圖。那一年我並沒有騎完全程。不過，等我身體練好，準備充分後，我一定會完成這趟行程。

我的畫具很簡單。我花了一點時間才找到我喜歡用的顏色。一開始用的顏色都很基本，但我不明白為什麼我的畫看起來那麼花俏。那些基本色包括鮮紅色、藍色、黃色和綠色。這些年來，我慢慢替換成更適合我色調的顏料。一開始我用黑色自來水筆，不過後來比較喜歡咖啡色，因為它的線條不會過於明顯，和水彩比較調和。

我用大本的莫拉斯金尼畫冊已經有一段時間。很多人都知道它不大適合畫水彩，但我已經習慣這種效果。我發現長期畫圖時，固定使用同一款畫冊很有意思。最近我開始愛上更大尺寸的畫冊，甚至活頁畫冊。

我的畫冊非常珍貴，若有任何一本遺失，我都會非常懊惱。我樂見它們被磨損，平添一種古老風味。整本畫完後，我把它們放在書架上。有時我應邀挑選畫作印製出高畫質版本，為了搜尋圖片，我總得花很長的時間一一翻閱這些畫冊，實在令我吃不消。於是，去年我將它們依年月分類，並小心地將畫作掃描下來，依序存檔。

我的建議是：買本畫冊，標上每日日期，努力填入每一頁。我保證，等你畫完這本畫冊，你的畫圖技巧一定大為進步。

Wil Freeborn

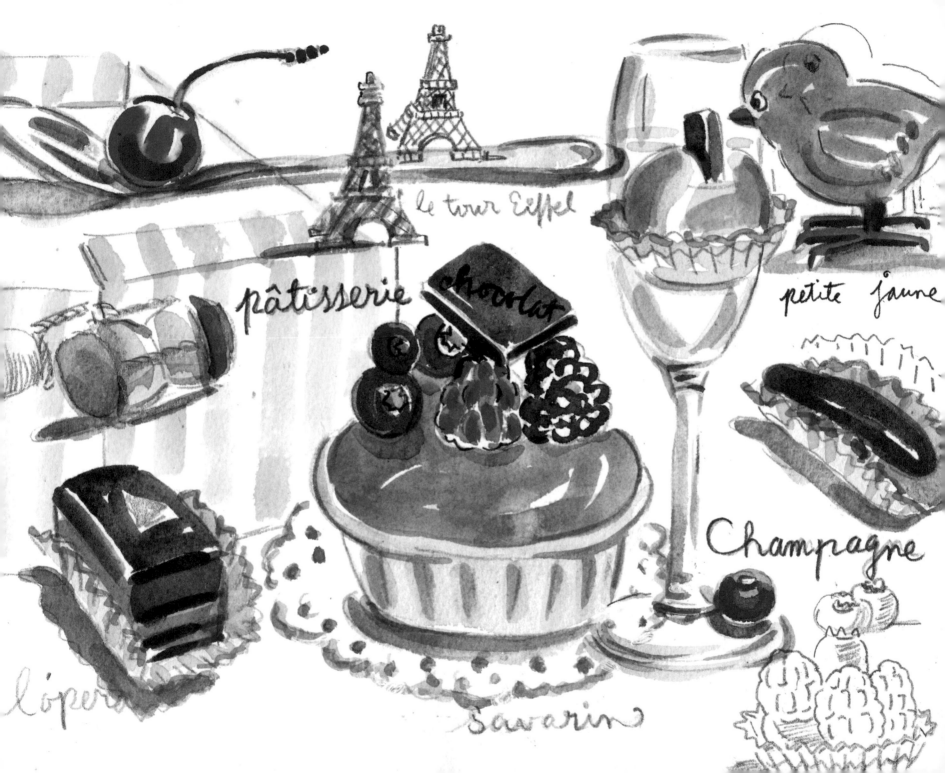

le tour Eiffel

pâtisserie

chocolat

petite jaune

Champagne

l'opera

Savarin

> 卡蘿・吉洛特
> **Carol Gillot**

卡蘿・吉洛特出生於賓州費城。她曾工作過的地點遍及全世界,包括義大利、西班牙、法國、英國、香港、印度和巴西。目前住在紐約,但計畫搬到巴黎。

▶ 作品網站

www.carolgillott.com

www.Parisbreakfast.com

把畫冊送人再開始一本新畫冊

我一生只想做兩件事,畫圖和旅行,而且最好是同時進行。我最早是在課本空白處畫圖(這是我的第一本畫冊),有時也望著窗外發呆(最早的風景觀察)。老師在成績單上告訴我父母:「要是卡蘿能專心……」

我的服裝設計工作讓我有機會遊歷歐亞。自此我一直用各種方式結合繪畫、工作和旅行。我曾抽空去摩洛哥逛了傳統市場,讓我突發奇想,畫了一本歐洲跳蚤市場指南:《路邊攤》(*Street Markets*),並在《小姐》(*Mademoiselle*)雜誌發表了幾篇圖文。之後我又因為各種原因而旅行:為葡萄酒公司、為出版社,以及為義大利/西班牙的品牌設計鞋子。

我自從六年前開了部落格 Parisbreakfast.com 後,每年都會到巴黎和倫敦兩、三次。我的部落格為我帶來外國客戶:英國「白屋」西點連鎖店,以及法國「我愛香水」網路公司。我也在巴黎為寵物畫像,另外也在 Etsy 網站銷售以巴黎為主題的靜物水彩畫作。

我五歲時開始參加費城藝術博物館的手指畫課程,自此展開從未停止的正規藝術訓練。我上了一間又一間的藝術學院,波士頓大學、費城藝術大學、賓州美術學院,並在賓州大學視覺藝術學院取得美術學士學位,接著是紐約新學院、流行設計學院、國立設計學院、紐約美術學院、普瑞特藝術學院,另外我還在緬因州上過大衛・杜威(David Dewey)的水彩研討會。

我的旅行畫具體積一直都很小:一盒十二色水彩、6B 鉛筆和日本自來水毛筆。它得放得下飛機、火車或巴士上的桌板。我旅行時,喜歡畫窗外風景。我現在用的還是很久以前買的兩盒牛頓牌小型「珠寶盒」,以及我母親留給我的牛頓牌經典款黑色錫盒。

我的顏料再基本不過,都是由傳統的暖色和冷色系組合,我都能叫得出這些顏色:紅棕色、焦赭色、派尼灰、那普勒斯黃、黃赭色、深鎘黃、鎘朱紅、玫瑰色、茜草深紅、深橘

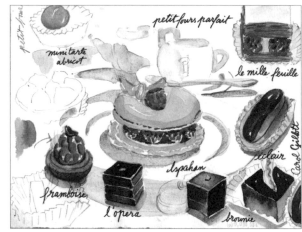

紅、法國藍、天藍色等等。

　　還有一些顏色是我自己用無機顏料混合出來，像是灰鈷藍和翡翠綠等等。

　　鉛筆用的是施德樓牌 6 B 加上紙伴牌（Paper Mate）二號自動鉛筆，兩者都附有粉紅色橡皮擦——我橡皮擦用得很兇。我也很依賴日本飛龍牌自來水毛筆。

　　至於紙張的選擇，多年來始終如一：莫拉斯金尼軟裝輕質細紋水彩紙畫冊，再加上我自己剪裁的繪圖紙和描圖板。

　　我的塗鴉一向成冊，但它比較像是綜合剪貼本，裡面有文字記錄、票根、日期、貼紙、絲帶、電話號碼、用膠帶黏上的地址，全都湊在一起。有了它們，之後要找資料比較容易，因為我的工作室總是一團亂。要是我每次都記得在每幅塗鴉標上日期就好了！除了這一點以外，我的畫冊沒有規則，也沒有限制。我的字體仿若蟲子亂爬，連我自己也難以辨認。

　　我並不珍藏我的畫冊，計畫或旅程結束，一本畫冊就畫完了——換下一本。我很想把它們丟掉。我討厭那種玩物喪志的感覺。品質夠好的畫冊，我通常會送人。而且，把舊畫冊送人，通常能因此收到一本新畫冊。

　　對我來說，畫冊比較像是構想塗鴉本，速寫下腦中一切發想。過去六、七年來，它們記錄了我在咖啡店思索人生方向、簡圖及價值研究的構想，做為部落格作品的靈感。

　　旅行讓我備感活力，但我不能忍受光坐在咖啡店裡放鬆、眼看生命流逝。我得為眼前或未來的計畫不斷做研究、蒐集視覺資訊。我是個停不下來的工作狂，不過我從中感到極大的樂趣和滿足感。

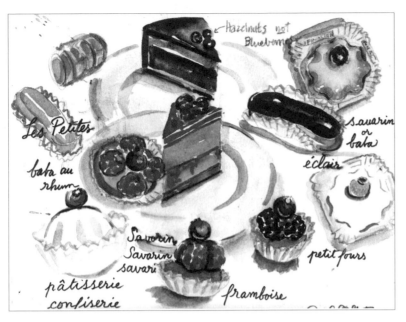

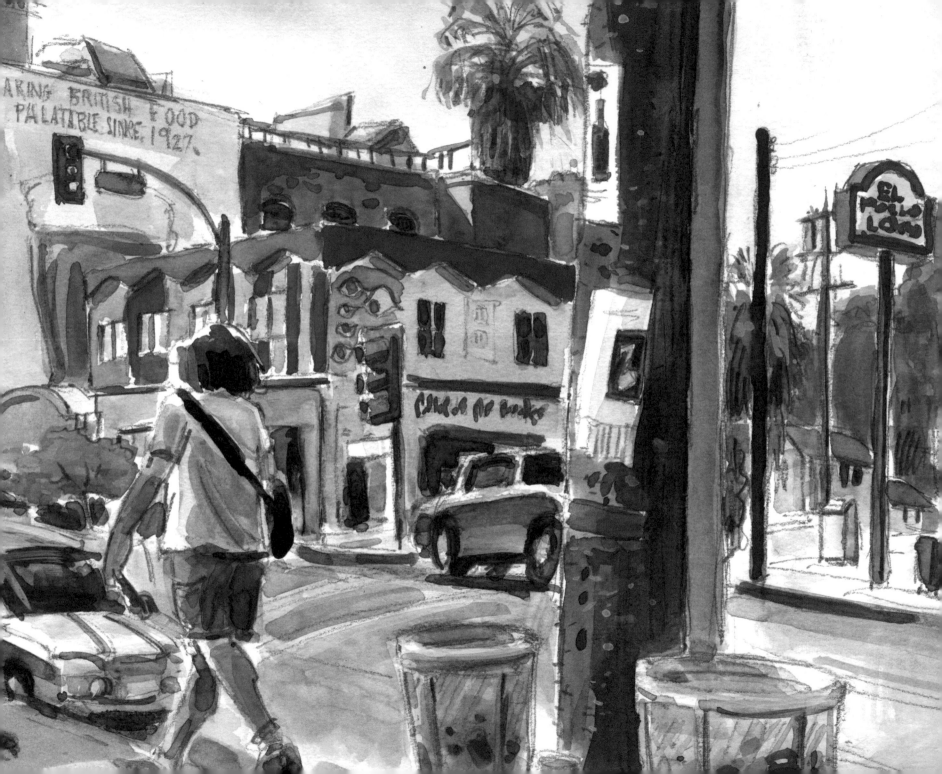

維吉尼亞‧韓恩
Virginia Hein

維吉尼亞‧韓恩出生於加州洛杉磯市，而大
洛杉磯地區也一直是她最喜愛的繪畫主題。
她曾擔任玩具和其他產品的概念設計師、
藝術總監、插畫家和美術畫家。目前則執教
鞭，教授繪畫和設計，並指導風景寫生工作
坊。她定期在國際城市寫生部落格上發表畫
作。
▶作品網站
http://worksinprogress-locaion.blogspot.com
http://worksinprogress-people.blogspot.com

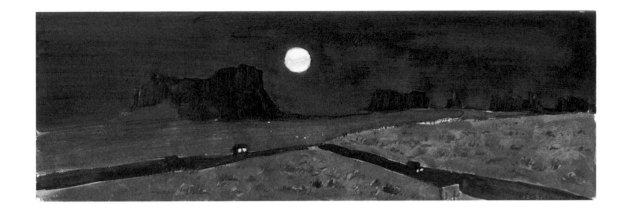

重新探索曾經熟悉的老社區

　　我在洛杉磯市天使女王醫院出生。先後住過南加州幾個城市，並兩度進出舊金山，現在又搬回洛杉磯。我對於去過的地方都有深厚情感，但洛杉磯最讓我有家的感覺。這主要是因為這一年來，這個城市成為我畫畫的主題──重新探索我曾經熟悉的老社區，並更深度了解這座天使之城。

　　我自從能握住蠟筆就開始畫圖。我還記得我得到一盒新蠟筆時有多興奮！我到現在還是那麼喜歡美術用品。我愛蠟筆畫在紙上（或牆上等其他〔不准畫圖〕的表面！）的那種觸感。我想要一直畫圖、完成作品。我很慶幸自己有個會欣賞藝術的母親不斷鼓勵我。她也

許本身是個不得志的藝術家──我依稀記得小時候看她畫過一個小女孩在奇怪景觀中奔跑的油畫；她對那幅畫很不滿意，後來她乾脆把她所有的藝術活動視為「玩樂」。美勞用品在我家隨處可見。有位訪客曾說過，只有我家會在吃過午餐、收走餐盤後，餐桌上還看得到膠水──我們對於這種情況似乎都已習慣。有趣的是，我雖然想當藝術家，但卻一直遊走於「專業畫家」和玩票性質之間。當我腸枯思竭時，跳脫瓶頸的唯一方式就是開始玩媒材，或者隨興塗鴉。

　　我大學念加州州立大學長堤分校，並取得繪畫與油畫藝術碩士。我有一位終生指導我

的老師，約翰‧林肯，他教我從嚴謹的觀察中畫圖，不過他常說：「有時你得畫你知道的東西。」（畫下所觀察到的與臨摹所看到的並不相同。）在我的畫冊中，我還可能會嬉玩觀察到的事實、自由詮釋，不過，我覺得把我當下真正看到與感覺到的記錄下來，是很重要的。

　　回到現實面，我後來成為玩具設計師，多年來的謀生工作就是在玩具和其他產品業擔任設計師、藝術總監和插畫家。我一直覺得我在藝術生涯中是雙面人（我懷疑還有別人也是如此）。繪畫和油畫一直是我的最愛，但設計玩具開啟了許多有趣的大門──以及許多想像性的思考：換句話說，就是遊玩！我現在把更多

時間放在教學上面。我向學生宣揚畫出生命，以及圖畫日記的觀念，也許要等他們像我一樣發現畫冊的重要性，就會開始每天畫畫了。

我有幾次旅行，照了一大堆相片回家，以為它們可以做為日後畫圖參考，或者快速記錄當下。可是，旅行素描卻另當別論，它的力量足以生動地重現旅程，我彷彿又回到現場，因為圖畫不僅記錄了地點和時間，也記錄了我當時的感受（即使有些情感旁人看不出來）。對我來說，旅行時畫圖需要待在比人群後退半步的地方，好好觀察並記錄，同行的人不一定都能忍受。我有幸在一九九〇年代兩度造訪埃及，我原本畫得並不多，直到第二次旅程，面對盧克索神廟時，我心中湧起一股壓倒性的慾望，想要待上一整天畫圖，這表示，我得和其他旅伴分開。在埃及，獨處的女人很引人注目，而的確也有一群友善又好奇的年輕男子跟了我一陣子——可是，當我在街頭寫生時，我清楚感受到重生、冒險，以及完全活在當下的感覺。

我著實熱愛旅行，只是現在旅行的次數比以前少了。多年來，我帶著畫具旅行，而且需要幾天的熱身期，才能好好畫圖。後來，我開始不停地畫，不同以往地在畫冊裡一頁又一頁畫著。為什麼會這樣？因為我經歷了創作撞牆期，我不知道我的繪畫方向。於是我決定什麼都不想，直接出去，把我看到的都畫下來。我帶著一本黑色封面的大畫冊，剛開始去的幾個地方當中，有一個是回聲公園（Echo Park），我小時候來過，但已經好幾年沒來。我畫著這裡在夏天最知名的蓮花。一年多以後，公園裡

的蓮花神祕地消失了！看著我當時無意畫下的蓮花，想到它們如今已不存在，這種感覺真的很奇怪。這種事情發生過不只一次，使得我日後寫生更具一種使命感。

多年來，我從不將寫生視為終點，身為設計師，我需要畫許多的創意草圖，才能定案，往往除了我以外，別人都不會看到這些草圖。油畫和插畫也是一樣——我會先畫構圖草稿。有一天，我發現我通常最喜歡的都是第一幅草圖，它們多半比成品更自然。寫生是我渡假時才會做的事情，同樣的，別人也不會看到這些作品，但我在當場和回味時都獲得許多樂趣。

剛開始畫畫冊時，我以為我只是為自己而畫，別人不會看到。我不知道我是什麼時候愛上畫畫冊的；也許是當我發現「城市寫生」（Urban Sketchers）這個網站的時候。「我要參加！」於是我開始在 Flickr 發表作品，自此發現了這個令人驚奇的全球性寫生社群。二〇〇九年，我開始擔任「城市寫生」特派員，第一次有了當記者的感覺。

大約一年前，我為自己定了畫遍洛杉磯的計畫，我有一種探險家的感覺，挺進沒去過的新地方，同時也重新探索我長大後已完全改建的舊社區。我找到了我和這個出生地更深刻的關係，我也發現我記錄的這個地方，是一個不斷改變、不斷進化的城市。這很難言喻，但我真的覺得：我背負著使命。我注意到，我的寫生開始變得比較正式、較不隨性。我得時時提醒自己放輕鬆，繼續嬉玩。

我的旅行畫具內容常常改變，但皮包裡一定會有一本五吋長寬的全球藝術牌（Global

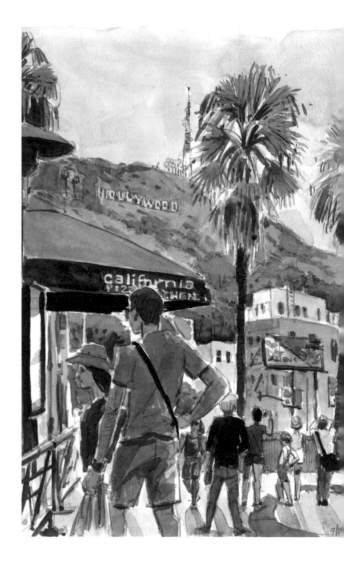

Art）Hand・Book畫冊、幾支鋼筆、水彩筆和牛頓牌旅行水彩組。（我還多帶了幾管我喜歡的顏色：派尼灰、赭色、金色、鵝黃、咖啡紫和銅藍色。寫生時，我會帶貓頭鷹牌水彩組，除了以上我喜歡的顏色外，我還多帶幾個顏色：牛頓牌的赭紅、鈷紫和灰粉紅色。我最近發現丹尼爾・史密斯牌〔Daniel Smith〕水彩有很漂亮的赭色，透明性極佳。）我寫生旅行時帶的黑畫袋裡有各種大小和形狀的畫冊。我一直在尋找一本「完美」畫冊，但我發現不同畫冊和不同媒材可激起有趣的火花和效果。我很喜歡Hand・Book畫冊，因為它合水性強。我喜歡莫拉斯金尼畫冊的「漂亮外觀」質感，可是我不喜歡它的紙張。我目前使用的是史帝爾曼牌（Stillman & Birn Beta）畫冊和巨石牌（Stonehenge）線圈畫本──兩者都很適合

綜合媒材──不過我想念「實在的」裝訂。我也用褐色紙張的康頌牌畫冊──視時間、地點和心情的需要──我會用不透明顏料在上面作畫。至於水彩，我目前發現最適合的是阿奇斯（Arches）水彩畫冊。

我獨鍾鯰魚牌（Noodler's）墨水（這是我找到最防水的），但用過各種鋼筆，包括凌美牌和英雄牌書法筆（Hero Calligraphy Pen）等等，但最後總是覺得還是便宜的百樂新威寶筆（Pilot VBall Grip）最好用，因為它很順、又防水。我有時也用飛龍牌攜帶型自來水毛筆和軟式無木鉛筆。景點寫生時，我多半使用日機牌自來水彩筆，不過我也選了幾支較大的水彩筆（我需要用它們來畫天空），捲在竹簾裡攜帶。

我旅遊時，對於畫觀光景點從不擔心。就

算畫的是很知名的地方，我也希望我的畫作融入自己的觀點。我剛開始在畫冊裡用自己的觀點來詮釋洛杉磯的時候，會刻意避開「觀光景點」。我把重點放在普通的社區、山巒起伏的自然風景，以及城市上方霧氣濛濛的效果（好啦！是空氣污染）。最後我終於放棄了。我也得畫觀光景物才行。我畫人物：當地居民和觀光客都有。我很愛畫公路、棕櫚樹、卡車和轎車──屬於這個地方的每一件事物。

為了寫生，我曾坐在平滑的石頭上、漁船裡，或露營用小板凳。有時我坐在我車子裡畫，但多半是在咖啡店或其他可以待的地方或坐或站。如果我畫人，我會盡量不著痕跡，但我不再因此感到尷尬。路人的評論往往使我驚豔──我尤其喜歡孩童的意見。我還沒遇過不禮貌的小孩；他們多半好奇但安靜，有時也會

提供有用建議，像是：「你應該在那裡畫一隻
鳥。」或者，他們會告訴我他們喜歡畫什麼。
有人則想知道我的畫作是否出售。至於大人，
這個嘛……我最喜歡的問題是：「這是你剛剛
畫的嗎？」我很想回個自以為了不起的答案，
可是到目前為止我還沒有這麼做。有時我能感
受到提問者真的很喜歡藝術，我就會盡量鼓勵
他們。也有的時候、在有些地方根本沒有人注
意到我（這一點關係都沒有），還有些地方，
像是我在洛杉磯最喜歡的去處：大中央市場，
我曾引來一群圍觀人潮。我盡量從容以對。

　　在此補充一個重點，我有時畫得很爛，
我得告訴自己沒有關係！如果畫冊太珍貴、完
全不敢實驗，這就不是一本好畫冊。塗鴉的衝
動不該被壓抑。在畫冊裡要大膽嘗試、盡情揮
灑。盡情畫出感覺和觀察，絕對好過小心翼翼
地下筆。

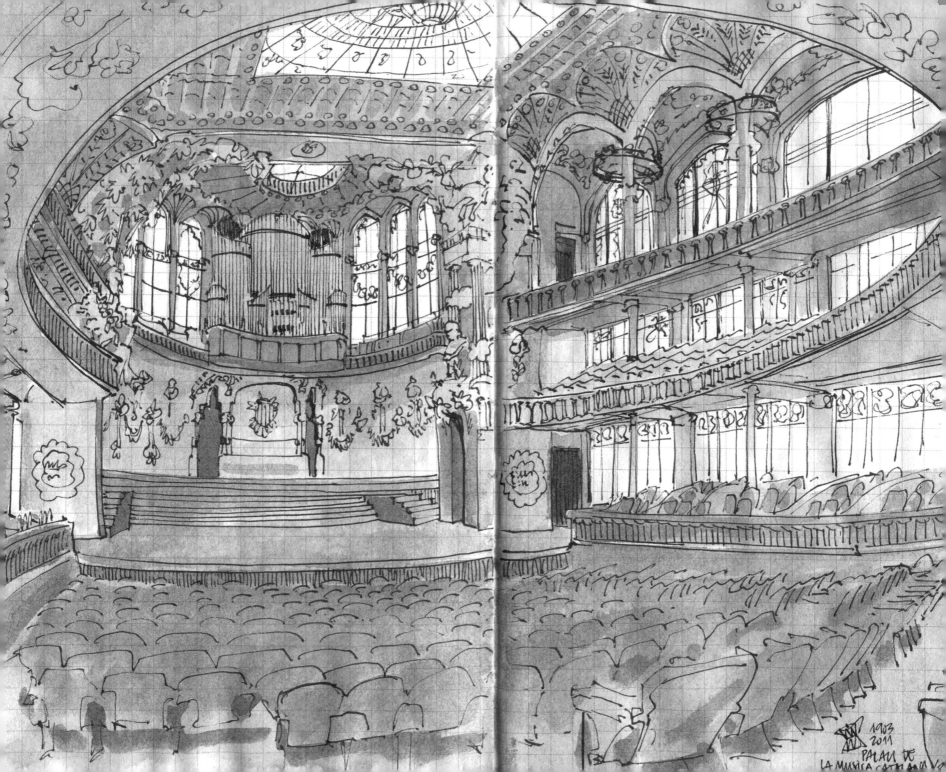

PALAU DE
LA MUSICA CATALANA
1903
2011

好的畫作應該能夠訴說故事

我於西元一九六〇年出生於馬德里，一輩子熱愛繪畫。我愛漫畫、我讀漫畫、我模仿漫畫和關於漫畫的一切。我想我自小從未停止畫圖。

我的第一份工作是廣告業——在當時那個年代，藝術總監還要會畫圖。後來，我愛上文字編排，於是全力投身平面設計。最後，到了二〇〇六年，我又回到繪畫本業，當起插畫家。我覺得能當插畫家實在是太幸運了。即使有些我賴以維生的案子並不是那麼喜歡，但還是覺得能靠畫圖賺錢實在是很幸運。我拿筆成癮。

旅行對我很重要。它是一種娛樂，但想要被新「世界」感動不一定得出國。我可以開車到離家一百公里的地方去看另一種生活方式、別種價值觀，以及最重要的是，形形色色的故事。每一個角落都有值得探索的事物和地方。我尋找能吸引我注意的東西。有些地方當然比較炫，但即使是無聊的購物中心也能啟發畫畫靈感，甚至好過某些特別酷的地方。其他藝術家的畫冊也能鼓舞我，像是戴米恩・羅多家（Damien Roudeau）就設法在自己家鄉發現不一樣的世界。關上門、向外邁開腳步，探索的旅程就已展開。

西元二〇〇一年到二〇一〇年間，我住在義大利波隆那，之後又回到西班牙，並在巴塞隆納定居。在歐洲其他國家住了九年之後再回到家鄉，我仍努力了解為什麼各地的生活方式會如此不相同，但其實每個地方的人性或多或少都很類似。

繪畫讓我充分享受旅行的樂趣。我常常只為了畫圖而旅行，我得說這是我旅行時唯一做的事情。不畫圖的親友很難認同這一點，所以我喜歡和同好一起旅行。雖然獨自畫圖較能專注、認真，但和別人一起畫圖也很有意思。去年十一月我曾和一群人在早上八點半去畫克雷蒙費弘教堂，手指頭都凍僵了，但還是很好玩。

和其他事情相比，例如照相，畫圖是很緩

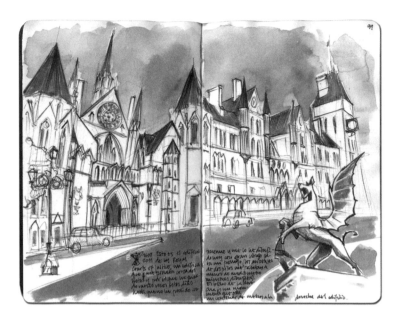

慢的活動。所以我總是能記得我畫的地方、人物和風景——我記得我活過的當下。為了畫一幅畫，你至少需要和那個地方、那些人物和風景互動二十分鐘的時間。

畫圖是觀察事情／人物／環境／建築／故事的方法，不畫圖就描述不出來。我畫畫冊，做為了解世界的方式、向自己和每個人詢問每件事的方式。觀察、理解、思考、想像、提出答案並聯想——這就是旅繪日記迫使我做的事情。我的日記裡不僅充滿圖畫、也寫滿文字——我喜歡寫下事實、印象和想法。

速寫能成為好畫作，這真的是很神奇。陰天裡一條沉悶的街道所激發的靈感，可能不下於那些偉大震撼的時刻。我認為你的感覺方式和對自己提出的問題都能幫助你下筆。

我一直很喜歡在地鐵或公車上畫素描，但

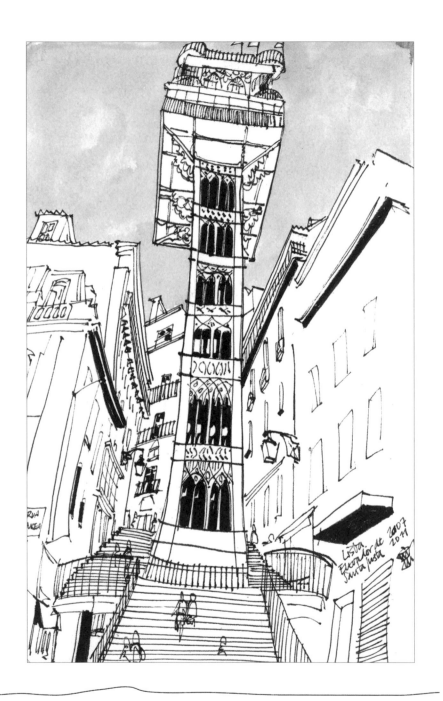

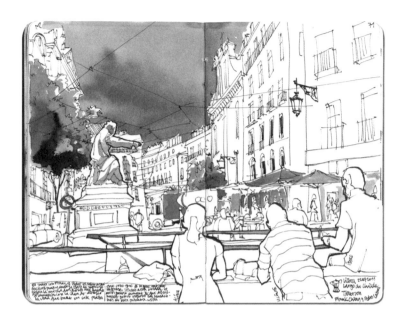

棘手的是，別人不一定喜歡被畫。我討厭畫建築，它的技巧對我來說仍是一大挑戰。我總是急著完成，把窗戶和柱子畫得一團糟。我喜歡把建築視為人類故事發生的地標，我總想畫出這樣的感覺，但我發現我常常太沉迷於建築當中，而忘了畫人物。

　　我沒有特別準備旅行畫冊，我固定在畫冊作畫，每次啟用新畫冊，都用到畫完為止。如果這當中我去旅行，會直接畫在畫冊上，就只有這樣。我的做法一直如此。以前如果我不喜歡某一幅畫，我就會把它撕掉丟棄。如今，維持畫冊的完整是遊戲的主要規則──一整本畫冊。從早到晚的現實生活、畫裡人生，是好是壞、是快是慢，全都記錄在畫冊裡。

　　我的畫冊和我的工作完全分開。我擔任插畫家的作品全都是某種概念藝術，會成為照

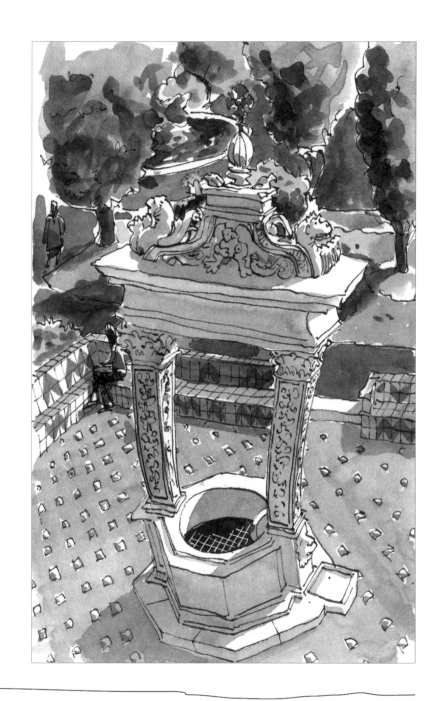

objetos de los indios (●●●●●●
(podrían escribir nativos?)
americanos.
Todo esto es del noroeste,
British Columbia, etc.

片、影片、電視廣告、某個環境；但從不會以圖畫本身呈現。我的工作不需要在紙張上畫畫，一切都數位化。它唯一造就的因果關係是：我畫的數位圖畫越多，我就越想念紙張、越想丟掉廣告概念，畫出生活。

從「作品」的角度來看，一整本畫冊要比單張圖畫更難出售。因此，我的畫冊作品比較不會受到商業考量所影響，因而更能展現原創的個人風格。

我畫畫冊時，希望都能在現場寫生。我盡量不為了要帶回家畫而先用鉛筆畫草稿或照相。如果當場無暇全部完成，我頂多等到回家後補上文字說明，或加幾筆色彩。一般而言，我認為畫圖一定要從生活中尋找素材。

我不會特地去事先構圖，可是我不得不承認，二十年的平面設計師生涯總是讓我在規畫版面上有某些程度的技巧。

有時我用自來水毛筆（凌美牌）或原子筆（我喜歡百樂牌 1.4mm 細字筆）來畫線條。我的色調有時好幾個月都維持明亮、飽和。然後突然又覺得需要使用暗色。在顏料方面，我用水彩（牛頓牌和貓頭鷹牌）和八支裝有水性顏料（瓦列霍牌〔Vallejo〕和依寇萊牌〔Ecoline〕）的自來水彩筆刷（吳竹牌〔Kuretake〕），以補足飽和的顏色。我一定同時有兩本畫冊：什麼都畫的大本畫冊──大約是 A5 大小（一定是直式；我不喜歡橫式或正方形），和速寫專用、隨身攜帶的小本畫冊（口袋大小，多半使用飛龍牌自來水毛筆）。我最喜歡的畫冊品牌是哈南謬牌和史帝爾曼牌。我不喜歡莫拉斯金尼。它們是全世界最糟糕、價錢最貴的標準畫冊，是高明行銷策略銷售劣質產品的案例。

我以前覺得自己像個藝術家，但現在覺得自己比較像記者。我越來越看不過我的畫作只有「漂亮」而已。我希望它們也能訴說故事。我不在乎子孫是否能分享，但我把它們都放在架上、依時間順序排好。它們可能是我所擁有最重要的事物。

Miguel Herranz
freekhand

Everyone's dispersed — never seen another group that can vanish so quickly and thoroughly as this one — a collection of oddballs to be sure. The best kind. Here I've been alone for several hours lost in painting, truly lost. Hooray for viridian — sometimes it takes only the catalyst of a single new color to cause a rediscovery of the whole paintbox. Fresh wind coming up the slough — makes my nose run & eyes water —— so the only sound from me is a loud 'snurff' at intervals. Other sounds: a steady cawing from a crow perched somewhere behind me. The small prinklings of water being pushed against the little bank I'm sitting on. Osprey's whistles. A bird I don't know (wren-tit?) singing from the forest. Gratings of Steller's Jay. Rustling grasses, rushes. Sound wind makes as it goes past hollows of ears. Tern keenings occasionally. That's all.

8·26

Down from the observa- tion tower, (view obscured by boughs anyway) and along the marsh edge, falling hard into hidden channels, a little wary since I don't know the ways of this country —to finally sit down and watch terns and an osprey hunting, watch the clouds break up, see the tide turn...

漢娜・希區曼
Hannah Hinchman

漢娜・希區曼是和大黃石生態圈最有淵源
的藝術家和作家。她的三本著作《畫出生
命》（*A Life in Hand*）、《落葉足跡》（*A Trail
Through Leaves*）以及《大國小事》（*Little
Things in a Big Country*）道盡了「手繪」日
記的無限可能。她的工作坊讓學生沉浸在大
千自然界和畫頁當中。

沉浸在大自然的畫頁當中

　　我住在加州奇科市，這是個非常友善的
小鎮，離奧瑞岡和舊金山的距離都差不多。我
成長於土地貧瘠的鄉下地方，被俄亥俄州戴頓
市周邊的玉米田包圍。我在圖畫書裡絕對看不
到我家鄉的景觀，無馬無牛、無湖無山、看不
到小溪或樹林，因此我自己拼湊了迷你風景，
放上玩具動物和水，還編造故事讓它們更為真
實。我大學一畢業，就等不及去遊覽洛磯山
脈，飽覽馬隻牛群、湖光山色、小溪樹林。在
不經意當中，我編造的故事成真了。

　　我在緬因州念了四年的藝術學校，接觸到
色彩基本學，但我到現在還不是很順手。頭幾
年我們會花好幾個小時的時間畫模特兒，我因

此學到如何長期維持手感流暢。

　　旅繪日記是我所知唯一能真正體驗一個地
方的方式；至少這是最適合我的方式。但不可
避免的，我造訪的景點沒有辦法像其他行程滿
滿的旅伴一樣多。他們通常要求我「停留」在
某個地方，讓他們好好造訪所有「必去」景
點。我試圖改變這種情況，但沒什麼用。走馬
看花的方式讓我疲憊，和「逛博物館疲乏症」
不相上下。我寧願只在一處，或慎選幾處待久
一點。我也不諱言我因此錯過很多。

　　我每次到一個地方，總是很難控制我的注
意力，我不會精選漂亮的景觀或規畫美麗的構
圖，反之，我往往立刻動筆，把第一件映入眼

簾的事物畫下來，很可能是一扇窗戶，而不是
米開朗基羅的大衛雕像。我的旅伴無法理解我
怎麼會有耐心在一處待那麼久。當然，在我看
來，三小時一眨眼就過了。

　　我畫人物、也畫風景。我這一生大多住在
人煙稀少的地方，因此身處人群當中是很稀奇
的一件事。我喜歡為我所畫的人物設想動機、
編造故事，我也喜歡畫諷刺漫畫。我很難抗拒
偷聽別人對話的誘惑：對於作家來說，可為故
事畫龍點睛，而一張速寫也能為日後創作提供
靈感。

　　自從我發現手繪地圖的基本概念後，地圖
就成為我日記中的常客，我會在當中融入各類

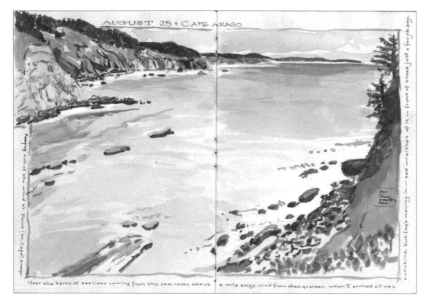

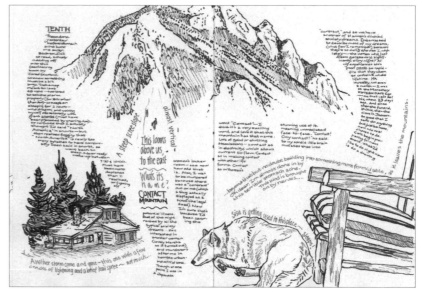

資訊。有時候我會為了研究和記憶,用自己的圖像符號來臨摹地圖。有時則自行創造出地點較少、著重事件連貫性的地圖。iPad問世最讓我興奮的事情之一,就是它有GPS功能。我喜歡在地圖上追蹤我的旅行路線,並做記號標上我的活動,作為我的日記附件。

我最棒的一次畫圖行程是在我十二歲的時候。當時我還不夠成熟,情況很像現在所謂的焦慮症。嚴厲的六年級導師要我去看心理醫生,去接受「治療」,可是我母親另有想法。她讓我向學校請假,帶我到佛羅里達州海灘。她給我一本關於如何畫鳥的書、一瓶印度墨汁、一支沾水鋼筆和一大疊紙。我所做的,就是玩水和畫圖。結果我健健康康地回到學校,不再有任何心理問題。

三十幾年後,我懷著滿心期待來到義大利。我擔心這裡有太多完美會令人招架不住。我擔心我這個鄉巴佬不懂這裡的藝術和當地人奉行的生活美學。我的恐懼成真了:面對那些無懈可擊的義大利都市人,我這個只會說一種語言的人感到無地自容、不知所措。可是當我來到托斯卡尼和翁布里亞時,鄉下的景觀讓我有回到家的熟悉感,我又感到自在了。我的旅伴每天忙著參觀朋友的別墅或葡萄田,我則留在我們住宿的小旅館/農莊裡,觀察人們做著各種工作、還用蹩腳的語言問他們問題。你們的木材是哪裡來的?夜鶯的義大利文怎麼說?

我在懷俄明州科迪市的水牛比爾歷史中心當駐點畫家時,每天在美術館裡畫圖(用大型畫紙,也用我的畫冊)。我發現在那裡駐足觀看的人都比你想像的還要有禮貌得多;他們會問很明智的問題,也提出很有建設性的評論。

孩童尤其能指出光線上的錯誤,並促使我大膽一點。一般來說,我畫圖時喜歡與人互動。最常聽到的意見是「我希望我也可以畫成這樣。」他們當然可以。

我外出畫畫背的是品質絕佳的魚鷹牌(Osprey)背包。裡面放了一把狂溪牌折疊椅(Crazy Creek Chair)和一個有很多口袋的小包包,後者是我於一九九八年在波士頓機場買的。小包包裡放了一大堆筆(包括蜻蜓牌〔Tombows〕、櫻花牌、紅環牌素描鋼筆、輝柏嘉PITT藝術筆,以及藝術家牌細字彩色筆),鉛筆、水彩筆、自來水彩筆、備用顏料,以及一小盒旅行用牛頓牌水彩。另外還有一管白色水粉顏料、口袋型放大鏡、幾個用來固定頁面不被風吹走的夾子,和一副老花眼鏡。

我與畫冊得日夜相處好幾個月的時間,因

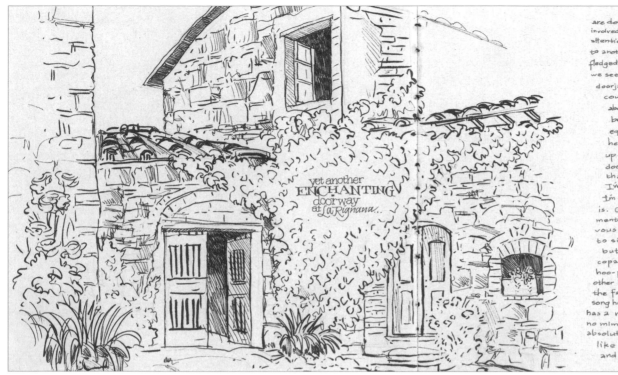

are detours. How could you set up an exercise that involved more thinking than writing, paying special attention to the manner of getting from one thought to another? Our burgeoning nest of swallows has fledged, and it's a bell of a lot quieter around here now — we see the babies perched now on windowsills and doorjambs, examining their world, preening as they could not have done in the nest, and thinking about what to do next. Now there seems to be a nest of downy little ones, and one with eggs. After love this morning drowsing, then hearing a mechanical two-beat sound start up — two beats on the same note, maybe doo-doo? No, slowly comes to awareness that this might be a Hoopoe — pronounced, I've learned, hoo-poo. It can be nothing else, I'm convinced, but go out anyway to see, and it is. Continues in monotony for many hours. Comment that it would be a disaster for the nervous system if a hoopoe and a cuckoo were to sing in tandem, and sure enough they do, but surprisingly cancel out each other's syncopation to make a more interesting pattern. hoo-poo hoo cuck oo cuck hoop hoop oo oo. The other bird we've been passionately following is the fabled nightingale — and in bird guides the song has never been adequately described. It has a mockingbird quality, yes but there's really no mimickry — these are invented phrases, and absolutely thrush-like. As we noted, they're like witty conversationalists — animated, and with provocative endings and punctuations.

yet another ENCHANTING doorway at La Rignana...

此它們受到我的特殊待遇。我有個朋友會特別幫我裝訂——我自己也會，但我拿起針線（右撇子），總是笨手笨腳。我還沒有找到最完美的紙張。我通常使用尼德根（Nideggan）紙，我很喜歡這種淺黃褐色紙張的表面觸感，不過塗上的顏色多少會變得比較暗淡。該紙張製造商瑟卡爾（Zirkall）公司也出一種叫做法蘭克福的白色紙張，不過質感不同，它比較軟。

我很想要用我最喜歡的紙張，那就是軟質的法比亞諾藝術紙（Fabriano Artistico），只可惜廠商沒有推出重量適合裝訂的紙款。圖畫日記必須裝訂堅固，而且翻開時必須能完全攤平。它們常常被取出、放入，粗魯對待，我企圖裝上一個保護封面，但又希望封面也能留下我常使用畫冊的痕跡。所有畫冊都已陳舊不堪、被我安置在架上。我需要它們！否則，我怎麼能知道我在西元一九八九年秋天做了什麼？只怕它們已經取代了我的記憶，令我不安。

我的畫冊什麼都有。我希望它們以美麗跨頁的方式記錄我的日常生活和興趣。它們一氣呵成地呈現文字重點，內容可能是我當時的閱讀心得。例如，最近我在研究二〇〇八年金融風暴的成因，我抄下我不懂或覺得有道理的文字，並提出反駁，就像在寫某個重要的報告一樣。我用這種方式來理解重要議題。我盡量用洗練的文字道出重點，饒富趣味又清楚易懂。

我畫日記的習慣從一九七〇年開始就不曾間斷，我學到即使是日常生活最普通的事物，也不能視為理所當然。像是季節更迭這種明顯又規律的事情能提醒我們歲月的流逝，但有更多事情發生在很難察覺的細微時間點，或者，有些事是突然發生。

例如，我養的幾隻貓總喜歡黏著我，推倒書桌上的筆。但長年畫日記的經驗告訴我，頑皮的伊莉莎白不可能永遠陪伴著我，我得趁牠盯著我放在桌上的一堆松果時，趕緊把牠畫下

來。

　　我樂於與人分享我的畫冊，但我必須在一旁轉移他們的注意力，不讓他們去仔細看我一段段6字級大小的私密文字。不用我的畫冊示範，我無法傾囊相授。雖然我沒有特別準備旅行畫冊，但我在陌生景點的畫作通常比較不私密，因為我多半專心捕捉眼前事物，無暇抒發內心感想。整體而言，我的遭遇竟如同梭羅，近年來日記內容變得越來越不私密。無風無雨的生活反映到情緒起伏大幅降低的日記內容上。

　　我進行出版計畫時，會只使用一種媒材，例如水彩，因為每一組畫具都需要一段時間才能上手。但日記正好相反。我永遠不知道哪一種才是最適當的工具：色鉛筆、鋼筆和墨水、粉彩筆，還是自來水筆──必須等待當下時刻和衝動的到來。我喜歡實驗畫頁的極限──誇張、堆疊、展現效果。

　　我喜歡看到畫頁呈現美麗的整體設計，但這樣的效果往往需要幾個禮拜的時間。我不想把畫撕掉或塗掉，搞砸的畫頁會困擾我好幾年，所以我總是持續改良他們，直到滿意為止。

　　找一本裝訂好的空白畫冊啟發我開始畫圖畫日記。書本的型式很能吸引我。還有，哦，當我闔上「小黑書」系列首冊封面，真是異常滿足。如今，四十年後，我會勉力在單頁上作畫，然後再裝訂成冊，因為我需要那種翻開書冊欣賞近日畫作的感覺。瀏覽最新畫作總能刺激下一個靈感，而面對單張圖畫則會有太多修改的衝動。

Hannah Hinchman

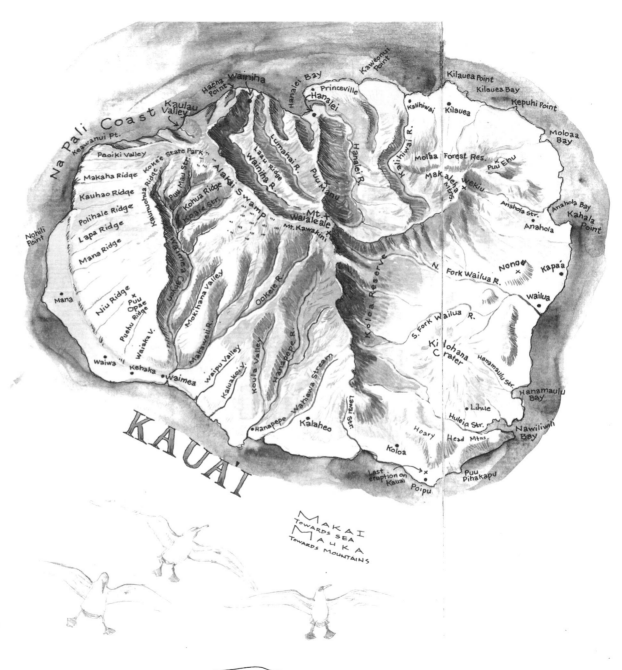

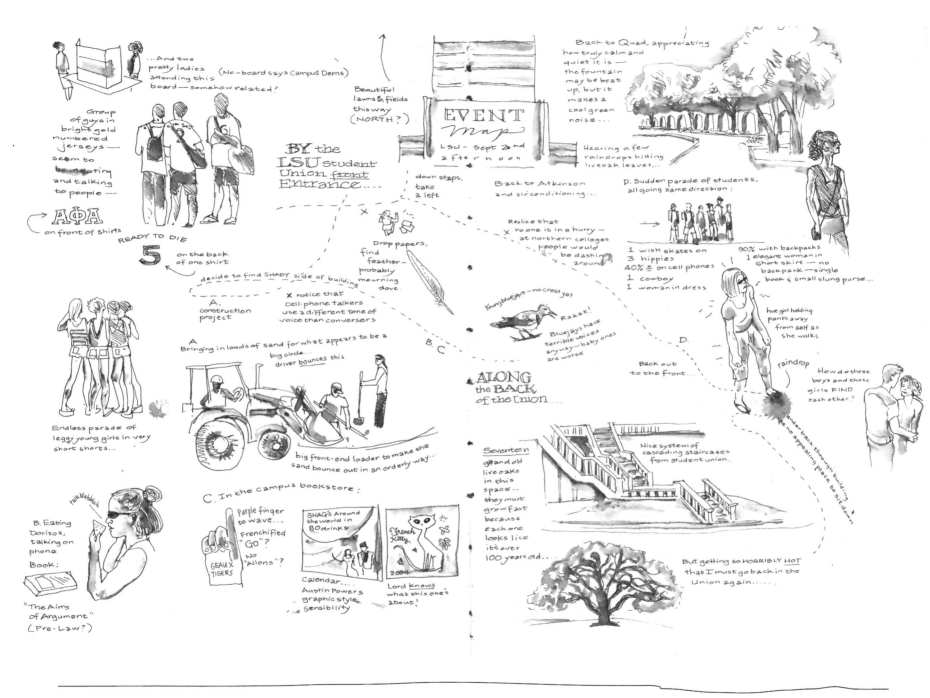

...And two pretty ladies (No–board says Campus Dems) attending this board—somehow related?

Group of guys in bright gold numbered jerseys— seem to be meeting and talking to people—

→ ΑΦΑ
on front of shirts

READY TO DIE
5
on the back of one shirt

decide to find SHADY side of building

BY the LSU student Union front Entrance...

down steps, take a left

X notice that cell-phone talkers use a different tone of voice than conversers

Drop papers, find feather— probably mourning dove.

A. construction project

A Bringing in loads of sand for what appears to be a big circle... driver bounces this

big front-end loader to make the sand bounce out in an orderly way...

Endless parade of leggy young girls in very short shorts...

B. Eating Doritos, talking on phone

Book: "The Aims of Argument" (Pre-Law?)

talk-blah-blah

C. In the campus bookstore:

Purple finger to wave... Frenchified "GO"? No "Allons"?

GEAUX TIGERS

SHAG's Around the world in BO drinks

French Kitty 2004

Calendar.... Austin Powers graphic style sensibility

Lord knows what this one's about!

EVENT map
LSU – Sept 2nd afternoon

Beautiful lawns & fields this way (NORTH?)

Back to Atkinson and air conditioning...

Realize that X no one is in a hurry— at northern colleges people would be dashing around

Young bluejays—no crest yet

Raaat!
Bluejays have terrible voices anyway—baby ones are worse

B. C

ALONG the BACK of the Union...

Seventeen grand old live oaks in this space... they must grow fast because each one looks like it's over 100 years old...

Back to Quad, appreciating how truly calm and quiet it is — the fountain may be beat up, but it makes a cool green noise...

Hearing a few raindrops hitting liveoak leaves...

D. Sudden parade of students, all going same direction:

1 with skates on
3 hippies
40% ± on cell phones
1 cowboy
1 woman in dress

90% with backpacks
1 elegant woman in short skirt — no backpack—single book & small slung purse...

hot girl holding pants away from self as she walks

Back out to the front...

D

raindrop

How do these boys and these girls FIND each other?

under back through building no appealing place to sit down

Nice system of cascading staircases from student union.

But getting so HORRIBLY HOT that I must go back in the Union again......

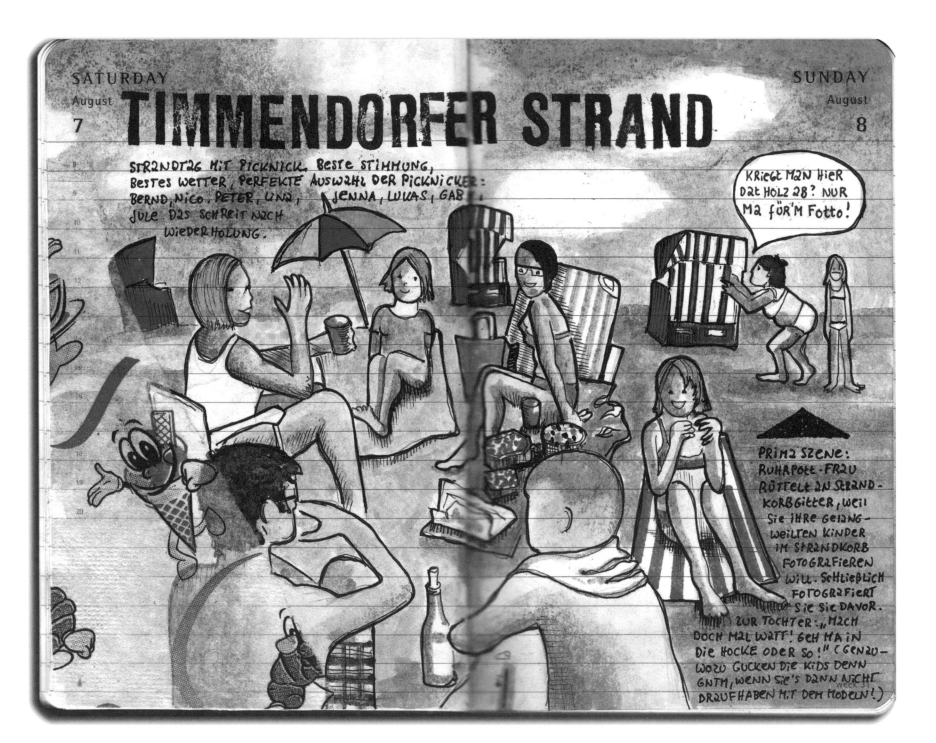

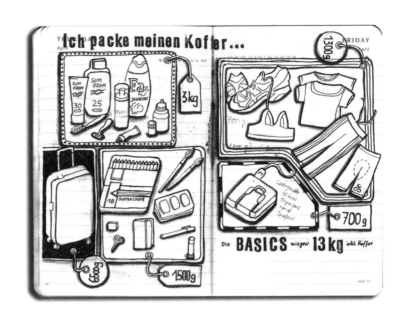

"

凱薩琳‧傑布森－馬魏德
Kathrin Jebsen-Marwedel

凱薩琳‧傑布森－馬魏德出生於德國狼堡。
高中畢業後，拜師學藝成為攝影師。後來搬
到基爾市研讀平面設計，現擁有一間小型工
作室。

▶ 作品網站
 http://www.flickr.com/photos/98657303@Noo

"

作畫是既放鬆又重要的儀式

　　我於西元一九六五年出生於德國狼堡。學校畢業後我拜師學藝成為攝影師。一九八九年我搬到德國北部近波羅的海的基爾市念平面設計。現在我在基爾一家中型公司的行銷與公關部門擔任平面設計師。

　　我年輕時喜歡用水彩或鉛筆畫動物和風景。我花很多時間來畫圖，而且我對於研究動物的細節和其他花紋有非常高的耐性。我使用水彩和極細水彩筆，以便畫出每一根細髮和羽毛。

　　後來我去念平面設計，比較沒有空閒時間，因此停筆了一陣子。我在畢業作品中嘗試插畫，但教授不喜歡我的作品。她告訴我：

「如果你不擅畫插畫，就不要勉強。」無論如何，我還是取得學位了。

　　畢業後，我有四、五年的時間沒有畫圖，最後，我在西元二○○一年買了我的第一本莫拉斯金尼口袋型日記。我把它當作日記，但裡面沒有多大空間讓我寫下我所有的想法和每日遭遇，於是我開始用畫的，把每天最重要的事情畫下來，只寫下少許文字。

　　我因此發現，這是重新開始畫圖的絕佳方式，因為沒有別人會看到我的圖畫。我也發現，圖畫日記比文字日記更好，因為每回我翻閱我的莫拉斯金尼，我一眼就能看出每一頁的重點。

　　我的耐性大不如前。現在要我畫細節，我總是坐立不安。因此我喜歡速寫：我先用鉛筆打草稿，然後再用寇比克牌（Copic）極細勾線筆（.05mm、1mm和.25mm）或百樂牌G-Tec-C4。至於上色，我喜歡寇比克麥克筆的鮮豔色彩和味道。不過，麥克筆的缺點是顏色很容易穿透。我畫圖時會墊上吸墨紙，可是顏色還是印到了背面。為了掩蓋，我會在背面做拼貼，或者直接把滲透的色彩畫成另一幅圖畫。我也很喜歡水彩和蠟筆，有時候我還會用橡皮印章來設計標頭。對我來說，在我的莫拉斯金尼畫冊裡作畫是既放鬆又重要的儀式。

　　正因如此，我旅行時一定得帶著我的莫

拉斯金尼畫冊。我熱愛旅行，越遠越好，一年會規畫兩次長程，以及好幾次的短程旅行。只可惜我比較不擅於寫生，所以我多半等到傍晚才在陽台畫下當日見聞。我喜歡來上一杯葡萄酒、就著一抹斜陽來畫圖。我度假時會畫風景、個人趣味經驗或購買的東西。旅行時有太多新體驗，畫圖能幫我加以整理。每次我翻閱我的莫拉斯金尼畫冊，那些旅行畫作總能讓我為之一振，幫助我留存旅行的生動記憶。

旅行時，帶著莫拉斯金尼畫冊沒有問題，但鋼筆和上色工具就很難抉擇。我喜歡麥克筆、我喜歡水彩、我也喜歡色鉛筆。只可惜行李的重量上限只有二十公斤（四十四磅），我沒法把所有顏料都帶著。我這幾次旅行所攜帶的畫具已經大幅減少：一盒體積非常小的水彩組、幾支細字簽字筆和鉛筆、一小支剪刀、口

紅膠和膠帶。我之所以要帶這些東西，是因為我會剪下當地超市的特價廣告或其他宣傳品，為我的莫拉斯金尼畫冊增添一點地方元素。我喜歡把票根貼在日記裡。有時我會買當地的郵票，並到郵局蓋郵戳。凡是能突顯我造訪國家和地點在地特色的元素，我都非常喜歡。

我旅行時盡量每晚畫圖，即便白天行程緊湊，我也努力做到這一點。有些圖畫和拼貼我會等到回家後才完成。我很喜歡使用字體橡皮章，我用它們拼出標題。

每當我翻閱我的舊日記，我總慶幸我用圖畫把記憶保存下來。我真心建議各位開始畫圖畫日記。是不是藝術家都沒有關係：放手去畫吧！

Kathrin Jebsen-Marwedel

2 July 2011

The workers' houses at Norrbyskär
are all lined up in straight lines.
They seem huge now, but back in
the day, there were four families in
each house. At one point, one of the
families in this house had eleven kids.

"
妮娜 · 喬韓森
Nina Johansson

妮娜 · 喬韓森自小在瑞典北部長大，目前住
在斯德哥爾摩，教授對創意有興趣的年輕人
藝術、攝影、設計和電腦繪圖。

▶ 作品網站
www.ninajohansson.se
www.urbansketcher.org

"

不再將普通事物視為理所當然

從我有記憶以來，就以畫圖為終身職志。我是那種可以自娛娛人的小孩——只要有紙筆在手。我家裡沒有人從事藝術工作，但我父母一直鼓勵我畫畫，親友們也常常對我的畫作佳評如潮。我記得我小時候常覺得慶幸，甚至有點驚訝自己似乎擁有別人所沒有的才能。我是個害羞的小孩，不喜歡引人注意，只喜歡觀察別人，但若是我的畫作引人注目，那就沒有關係。我想我對於我的繪畫能力很有自信。

我從未停止繪畫。我們全家常開車到度假屋，路程不短，我總是帶著我的畫具上車——這是排解無聊的安全方式。求學期間，我持續在畫冊、紙張，甚或在學校作業的空白處塗鴉、畫圖。當時我八十幾歲的姑姑送我一盒水彩顏料，我也因此開始嘗試水彩。

現在我在斯德哥爾摩南邊的一所學校任教，教授藝術、攝影、拍片、電腦繪圖等科目。空閒時間我多半在畫圖。

我熱愛旅行，但我旅行的頻率並不比一般人高。我的畫冊不光是旅繪日記，它們更偏向「生活日記」。我出遊時也會帶著畫冊，因此裡面畫的內容從日常生活到旅行，到色彩實驗等，諸如此類的東西。

我一直到西元二〇〇四年才開始使用畫冊，而畫冊吸引我畫得更多。排放在書架上的畫冊讓我有極大成就感，因為它們不再是單張畫作，而是完整的作品集。

我認為旅行時畫圖必然改變你造訪新地點時的觀察方式，但對我來說，我就算待在家裡，看待事物的方式也因此改變。我第一次認真嘗試旅行畫圖是西元二〇〇六年旅遊巴黎的時候。當時我在畫冊裡畫了幾頁，數量不多，畫得也不怎麼好，可是我發現，等我回家後，看待周遭事物的方式已然改變。我不再將普通事物視為理所當然，我開始用觀察巴黎的方式來觀察斯德哥爾摩。我想這是我養成寫生習慣的真正開始，無論在家或出國都不曾改變。

到一個陌生環境，我總是先注意到顯而易見的事物。例如，建築和家鄉的不同、路標

不一樣、路燈和信箱也大不相同。可是，等我坐下來畫了一會兒，我便開始留意到其他事物，像是人們的日常生活、鄰居如何互相打招呼、學童如何上學、居民到對街麵包店買些什麼……我也注意到很多小細節：電線、門把、紅磚圖案、窗簾花色。我想我得以深入了解一個地方和當地居民，因為我花了時間靜靜坐下、觀察了好一陣子。

近幾年來，我成為城市寫生的一員，我的旅行畫冊也因此多了社交活動的色彩。突然間，我有了來自全球的畫伴。如今，無論我旅行到何處，我都很可能會遇到其他城市寫生成員，共進晚餐、喝杯咖啡或一起畫畫。旅行因此變得很不一樣。我從興趣相投的在地人身上獲得當地的「內線繪畫資訊」，金錢都買不到！

我自己裝訂畫冊，偶爾也會買現成的，但我一直還沒找到紙張品質夠好的畫冊。而且，我很喜歡手作畫冊所呈現的個人風格。它們的封面會有某本舊書的書名，因為我總是將舊書再利用，裝進新的空白頁。

雖然我在裝訂上花了很大的工夫，但我並不特別愛惜這些畫冊。它們對我來說的確是很重要，但我不介意它們陳舊、破損。它們本來就是要常常使用的。

我總是隨身攜帶畫具，我通常把它們裝在一個皮袋裡。墨水鋼筆和水彩是我偏愛的畫具，因此皮袋裡總是有幾支鋼筆（自來墨水鋼筆和一些普通的防水墨水鋼筆），一支鉛筆（但我幾乎不用），兩、三支水彩筆，一支貂毛旅行用筆刷，和一盒水彩。另外，我還帶了

24 feb En gata nära hotellet (Atlanta)

NORRBYSKÄR

The haunted
house at
Långgrundet
June 29, 2011

兩、三個紙夾或髮夾，以便在風大的時候固定畫頁。鋼筆和水彩的款式也許會有變動，但基本組合是不變的。

我喜歡試用新鋼筆、墨水和繪畫技巧，不過我最後總是會重拾自來水鋼筆。我有好幾支凌美牌鋼筆，多半都是極細字，還有一支勞斯萊斯級的鋼筆，是我特別訂作的並木牌（Namiki Falcon）超極細字鋼筆。它能畫出各

種粗細的線條，讓我愛不釋手。至於墨水的品牌，我最常使用的是鯰魚牌的列星頓灰、白金牌（Platinum）的炭黑或烏賊墨。

我外出畫圖時，除了畫具和畫冊之外，很少帶別的東西。若背袋裡還有空間，我會再放一張折疊椅，但可有可無。

當我看到值得一畫的事物，我就會立刻坐下開始畫圖（我比較喜歡坐下，站著畫圖總是

很難找到適當的支撐）。對於構圖，我不會特別著墨。我會直接開始畫最重要的景物，把它畫在我想要的位置，從這裡繼續畫下去。我常常會在畫到一半時，才發現一開始應該畫過去一點，或者主角應該更大或更小，整個頁面才會更好看，可是我不喜歡事先規畫太多，我習慣直接開始畫。我發現，只要我不太早停筆，只要我能堅持畫完，過程當中看起來不怎麼樣

BECKHOLMEN
24 SEPTEMBER 2011

的圖畫最後都能成為佳作。至於我有沒有在下筆之前先規畫構圖，影響不大，它終能成為我描述某一景點的方式。

我發現，無論我身處何處、待上多久，只要畫下一個地方，你就能擁有這個地方。我在畫冊畫下街角，就能把這個地方的一小部分帶回家。這些小部分集結成冊，待在我的書架上，成為「全世界屬於我的地方」的蒐集冊。這不是「貪婪地」占為己有：而是心存感激地分享。我慶幸自己有機會遊歷這些地方，並樂於和當地居民一起分享。

對我來說，不畫圖、旅行就不完整。眼見諸多有趣事物卻無緣畫下，就像小孩逛玩具店，卻不能試玩一樣遺憾。畫圖是體驗新景點的重要方式，是快速成為陌生地方一員的捷徑。能夠坐下來觀察、畫圖、忘記時間，長期全心聆聽、留意和感受一個地方，真是一大福氣。我的快樂因此倍增，離開時感覺收穫滿溢。我從不打坐冥想，但我覺得畫圖和冥想有異曲同工之妙。

我聽過很多人說他們害怕畫畫冊。空白的頁面讓他們下不了手，畏懼自己會犯錯、毀了整本畫冊。仔細聽好，畫冊廠商成千上萬本地生產，才不怕你毀掉幾本。別想太多，趕快去畫吧！你一定會喜歡你的畫冊，因為，不管你有沒有畫錯，它們呈現的都是你的故事。

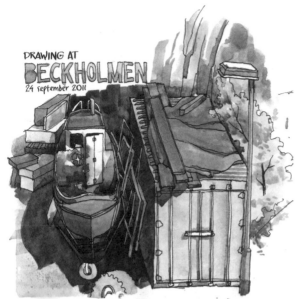

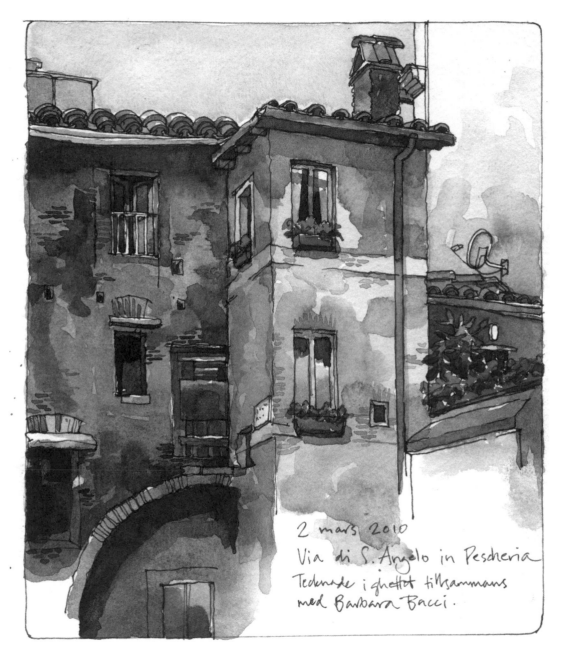

2 mars 2010
Via di S. Angelo in Pescheria
Tecknade i ghettot tillsammans
med Barbara Bacci.

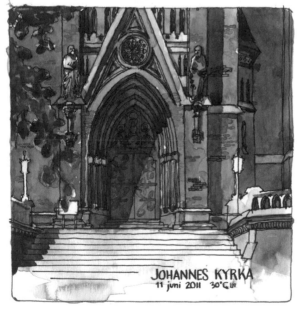

JOHANNES KYRKA
11 juni 2011 30°C ut

凱西 · 強森
Cathy Johnson

凱西 · 強森是藝術家也是作家,著作有三十四本之多。她目前擔任《水彩藝術家雜誌》(*Watercolor Artist Magazine*)和《鄉村生活》(*Country Living*)特約編輯。
▶ 作品網站http://cathyjohnson.info

雨中畫水彩能畫出饒富趣味

　　我的出生地離美國地理位置的正中央不遠,在今日的人口聚集地附近,我目前還住在這裡……這是我的家鄉。我一定是因為有這一大片土地的包圍,才備感安全!我曾上山下海、橫越沙漠、南征北討,並熱愛在各處作畫,不過,最吸引我的還是四季、樹木、河流、農場、草原、野生動物、城市、小鎮……家鄉。

　　我幾乎沒受過什麼藝術教育。我對高中的美術課記憶模糊。我只記得幫養老院做美術作品,至於藝術欣賞、媒材、構圖等則完全沒有學到。畢業後,我到堪薩斯城藝術學院上週末與夜間課程。我曾(短暫)任職於標誌

(Hallmark)卡片公司,薪水得以支付一半的學費。我上過最棒的課是古橋老師上的中國／日本水彩畫。我聽不大懂他的英文,可是我從他細緻的筆墨之間學到很多!至今我的作品依舊能看出他的影響,尤其是我旅行時所畫的水彩速寫。

　　這些年來,我教授美術和手繪日記,也寫了不少書,多半和藝術技巧有關。除此之外的領域我多半不擅長,而且我是很糟糕的員工。

　　我住在一個半鄉下的小鎮,每次我到堪薩斯城,就等於是一趟旅行——因此我總會寫生。我曾與人合寫(並畫插圖)了幾本介紹冷門路線的旅遊書,因此即便我是當地人,我也

會從旅行的角度來思考:如果我是初來乍到,我會注意到什麼,以及有哪些有趣、有代表性或真正獨特的景物值得畫。我喜歡用全新的角度來看待我的故鄉。我認為寫生不僅對此有所助益,更能強迫我做到並強化它的效果。我完全能理解梭羅寫這段文字的感受:「我多在故鄉康考特旅行。」

　　花時間畫圖能讓我留意到更多事物,事實上兩者有共生關係。我畫圖時留意到更多,我也會故意出去留意我想要畫的事物,這就像一枚銅板的兩面,相輔相成。有些事物我非畫不可,因為我不畫、就無法相信。有些事物是因為我愛,所以我想要畫。有些事物即將走入歷

史，但我知道我能用自己的方式保存下來。特別留意植物、花朵、貝殼、化石和野生動物的細節，也能受用良多，尤其是當我花時間仔細把它們畫下來，徹頭徹尾地觀察它們，而不是快速粗淺地速寫，更是獲益匪淺。

我喜歡為了畫圖而旅行。以前我可能只因為要買菜而在週末進城，現在則是真正愛上畫市場上形形色色的人物、色彩鮮豔的農產品，以及幾棟堪薩斯城歷史悠久的有趣建築。週一到週五沒有人潮的時候，這些景物更顯趣味。

我相信無論出門在外或待在家裡，我的畫冊都是我的探險工具，當我近距離觀察事物，像是某個罕見的香菇、昆蟲或化石時，更是如此。例如，我若發現某個叫不出名字的昆蟲巢穴，把它畫下來能讓我深深記住，同時也能做為我自己的《實地指南圖》，供我比對書本、網路資料或請教專家。我學到很多，還會把所學寫進畫冊裡。有時我會在寫生當中加入尺寸、生命週期、習性或其他重點。有時我則記錄對話片段，尤其是好笑或奇怪的內容。

天氣對於畫作所呈現的效果扮演重要角色。我第一次到加州天使國家森林公園寫生時，天候乾燥、朔風野大，我還沒下筆，水彩就已經乾了。真是令人沮喪！後來我學到，去沙漠或其他乾燥地帶畫圖時，水彩要多調一點，而且要用比較粗的水彩筆。（或者乾脆改用自來水鋼筆或鉛筆也可以。）

幾年前的冬天，我來到一座還冒著煙的舊農舍廢墟，我以前來寫生過幾次──一九七〇年代還常買這裡出產的牛奶。當天戶外只有華氏十度，而且山坡上強風凜冽，我懷著如灰

a piece of glossy, gold en sea weed, almost translucent — my fingers smelled of the SEA

there was a lovely 3-masted schooner

3 kinds of gulls
a huge brown pelikan
some sort of shore bird dancing with the edge of the sea

soft, weathered, glistening mica-filled stone

a bit of dried seaweed

Down the coast till we found a wilder bit of beach at Dana Point. Watched a glorious sunset, shared champagne and toasted each other and Clare. I couldn't stop smiling. I have sandy feet! We watched the man in my sketch do a graceful tai chi — and then his cell phone rang! What a mood-breaker.

OCEAN-smoothed shell

THE VIEW FROM
ROOM 306 -

爐一般熱烈的氣概，堅持要畫下去。還好我帶了裝上黑色墨水的飛龍牌自來水毛筆。這種急迫、艱鉅的氛圍似乎要比我從容時更能抓住我當下的心情。在雨中畫水彩能畫出饒富趣味、又帶著雨滴質感的天空──我就順其自然地畫！（當然，這是一語雙關！）

我認為，我旅行時畫圖是因為我就是想畫。就這樣。我隨時隨地在畫，因為我非畫不可。不畫我就不認識自己。一、兩天沒畫就全身不對勁，好像完全錯過了這幾天。

我在畫冊裡多半用鋼筆、鉛筆或色鉛筆打底，然後畫上水彩。正式作畫時則主要使用水彩，頂多偶爾用鉛筆或丙烯顏料定位。我喜歡我在畫冊裡自由自在，更新鮮、更即時，而且多半更情緒化。我的寫生題材非常廣泛。我畫過我先生住院、公園裡的破壞藝術、加州養老院裡的人們。這些都不是我正式作畫時的題材。

畫冊內容雜七雜八、什麼都有：別人的地址、購物清單、天氣資料、路線、待辦事項等

和我的寫生並存。我偶爾會貼上票根或名片，做為備忘或設計元素。唯一的例外是，我最近開始用文字寫下許多私密的事情，以便把可以與人分享的內容區分出來，有很多內容都進了另一本私密日記當中。我已經多年不這麼做了，但現在時機成熟，在那些私密日記中，更無章無法、不拘形式，可能是詩篇、詩句、清單，也可能是意識流或內心的掙扎。裡面也有一些圖畫。

我希望將來在畫冊中能夠更重設計層面，

但我往往發現計畫趕不上直覺，作品總是自然成形。我喜歡在尺寸和位置上做變化，而且我幾乎是很自然地尋求某種平衡。上色時，我可能會特別點綴某些色調，以求平衡，但我往往都是先畫某個事物，然後畫另一個，再加別的。它們彼此也許沒有關聯，若是這樣，我通常會利用整頁暈染、重複顏色或相關色彩來創造整體性。

我的旅行畫袋內容總是差不多，唯一最大的變化就是顏料。當然，這也得看我要離開多久，我是打算趁旅行時速寫還是戶外寫生。若是戶外寫生，則除了水桶要大一點、水彩盒大一點（23cm×30cm）之外，也需要比較大的調色板。不過，我發現這些東西往往原封不動地被我帶回家。畫冊就不同了，我總把它和一組輕便的畫具隨身攜帶，而且常拿出來用。我也許會畫大型寫生、拿來出售，但不管在家或出遊，我每天一定花時間在畫冊裡記錄美好的一天。

即使是每日必用的畫具，我的色調也依心情更換。無論在家或旅行，我最常使用的是普朗牌（Prang）兒童用可補充水彩組。我把盒裡那些便宜的水彩取出，換上我選用的水彩顏色，並用橡皮膠固定。盒裡通常也能裝進幾支水彩筆和一小塊海綿。

有時我也會用小盒的克雷默（Kremer）水彩，但換上大型水彩，或者稍大一點的貓頭鷹牌方型水彩組，它可以放入十二色大型水彩，或十八色半型水彩。我一樣清空水彩盒，並利用橡皮膠，如今，我的貓頭鷹水彩盒裝了十五色我精心挑選的顏料，多半都是大型水

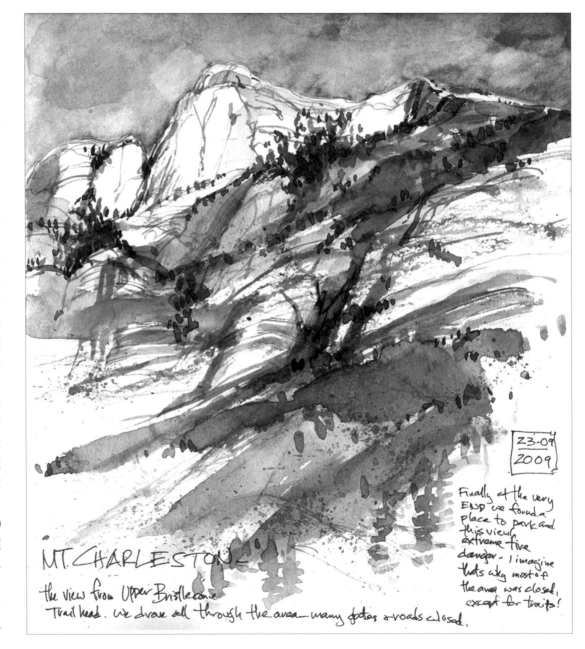

23-09
2009

MT. CHARLESTON

the view from Upper Bristlecone Trail head. we drove all through the area — many gates & roads closed.

Finally at the very END we found a place to park and this view — extreme fire danger — I imagine that's why most of the area was closed, except for trails!

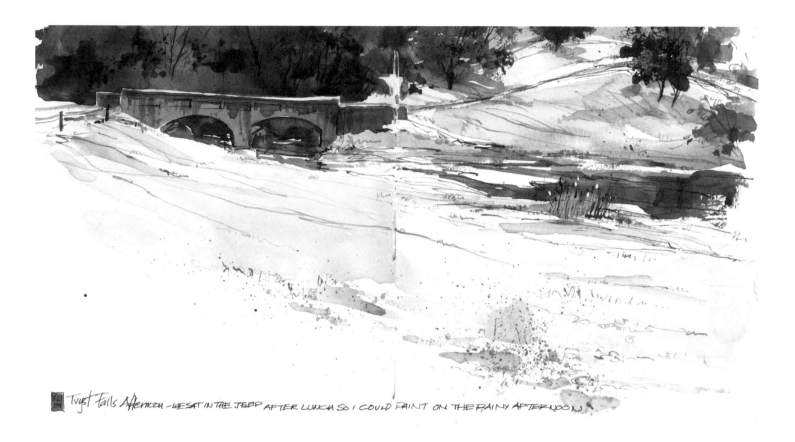

Tygt Falls Afternoon - WE SAT IN THE JEEP AFTER LUNCH SO I COULD PAINT ON THE RAINY AFTERNOON

彩。

我也像許多藝術家一樣，喜歡利用空的糖果鐵罐、塑膠喉糖罐，或能裝入水粉蠟筆的小錫罐，很有意思。（其中有個罐子只放了最重要的顏色：鮮赭紅、檸檬黃和靛青色，那麼小的錫罐居然能有那麼重要的功用！）

這些水彩組裡，我用最多的是基本色：冷暖系紅色（目前是用啶酮紅再加上鎘紅或磚紅之一）、冷暖系藍色（多半是群青色和酞青藍，如果還有空位，通常我會再丟入半塊的鈷藍、蔚藍或錳藍）、一兩種黃色、然後，若還有空間，再加幾種好用的顏色，像是紅棕、黃褐、啶酮赭紅、也許還有靛青或派尼灰。偶爾心血來潮，也會帶上暗綠或酞菁綠，甚至那普勒斯黃。不過，旅行時，除了我最喜愛的紅棕色以外（我最喜歡的是牛頓牌水彩的紅棕色；它的色彩比其他品牌來得生動、透明。牛頓牌的靛青色也是一樣），其他的間色和複色多半都是我自己調。這樣畫袋可以簡單、輕便一點。

我一般使用牛頓牌、丹尼爾·史密斯牌以及貓頭鷹牌等我覺得好用的老品牌。那些新奇的顏料似乎不適合我。我非常了解這些用慣了的水彩，實驗它們的性能也是很有趣的事情。

我通常會帶幾支折疊水彩筆，多半是丹尼爾·史密斯牌、黑金牌（Black Gold）、伊莎貝牌（Isabey）或行家牌（Connoisseur）所出、我買得起（或找得到）的特大號筆刷，不過我也用舊鉛筆盒裝了幾支大號水彩筆。我喜歡至少四分之三吋（兩公分）平頭以及八號或十號圓頭。為了能裝進鉛筆盒，我往往會切

掉水彩筆的木頭筆桿，然後用削鉛筆機把另一頭削尖，當做畫圖或刮圖工具。我最喜歡的是洛偶·康乃爾牌（Loew Cornell）、牛頓牌、普林斯頓牌（Princeton）和黃金邊緣牌（Golden Edge）。旅行時我很少攜帶貂毛筆，這種昂貴的筆要是丟了，可就損失慘重。

此外，我的皮包裡總有一、兩支深色的藝術家牌色鉛筆用來素描：九成的時候是灰色和黑色，甚至還有靛青或黑櫻桃色，另外還有一支白色，那是我在畫彩色素描時，讓人物立體所需要用的；德爾文牌藍灰色水彩鉛筆；自動鉛筆；幾支水彩筆（市面上找得到最大的，大約等於六號或八號圓頭，日機牌或飛龍水溶都可），再加上一隻日機牌平頭水彩筆。我通常用一條橡皮筋把這些筆綁在一起，既輕便、又易更換。（用髮帶來綁也可以。）

我有各式各樣因情況而異的水桶，但我「一定」帶著一個小型噴水瓶。當我休長假時，我除了攜帶較多的畫具以外，還會帶上我以前的行軍水壺，這時我就會使用防水的塑膠容器。

我最常攜帶的是幾支黑色和墨色的美光櫻花筆（.01和.03），還有凌美牌EF筆尖鋼筆，有時也會帶上凌美牌自來水毛筆、飛龍牌攜帶型防水黑色自來水毛筆，以及一支水溶性彩色筆。我用過各種自來水鋼筆，但若光看畫出來的細線和粗線，則我最喜歡鯰魚牌（但不滿意它的不穩定性）、華特曼牌（Waterman），以及，想當然爾，還有靈敏的並木牌細字鋼筆，不過它實在是太貴了，我沒膽帶它去旅行。萬一丟掉怎麼辦？（我當然知道啊！）

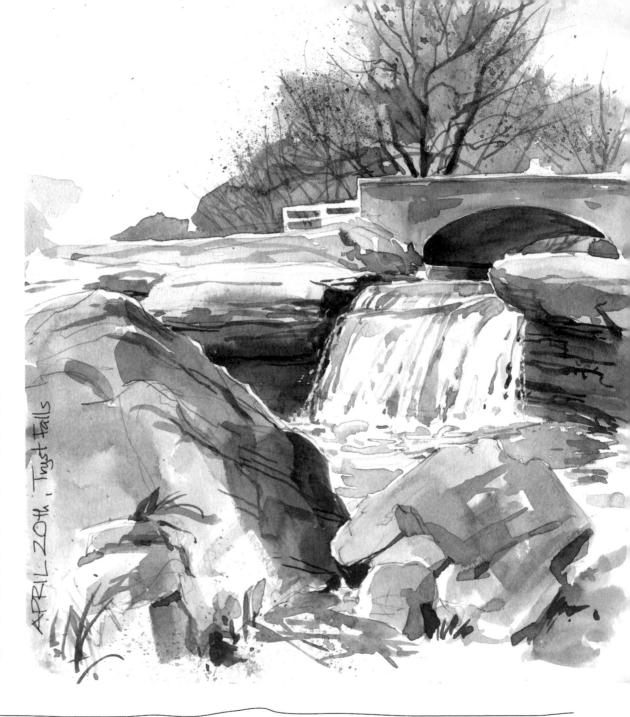

APRIL 20th, Tryst Falls

我喜歡的鉛筆是飛龍牌 Forte 0.5 mm 自動鉛筆，筆頭還有一個又大又軟的橡皮擦。如果我想畫出較軟、較黑的效果，我就會把 HB 筆芯換成 2B。

若有我先生這位搬運工同行，我就會帶一把折疊椅或小凳子。否則，我隨處坐、席地也行。我有時還會在車裡、度假小屋、野餐桌、咖啡館、旅館窗前畫圖……哪裡都行。如果找不到桌子或擋土牆等方便的地方，我就會把水彩散放在地上。

我多半自己裝訂畫冊，可以自行選用我真正喜歡的紙張。我用的是傳統的精裝，不過我也會用剩下的紙張製作風琴夾，這很適合放在工作箱或旅遊書裡。

如果我沒時間自己裝訂（或想實驗其他可能），我就會購買史托斯摩牌視覺畫冊、史帝爾曼牌精裝畫冊、阿夸比牌（Aquabee）超豪華畫冊，或者在 Etsy 網站上選購。我通常還會帶著一小包法比亞諾牌或康頌牌的夢羅（Montval）水彩紙，或幾張水彩明信片。若以上這些東西都沒帶怎麼辦？總是會有用過的信封、帳單紙頭、節目表或收據背面、紙巾、面紙等東西！放手畫就對了。

我喜歡紙的質感，喜歡拿著書冊的感覺。我喜歡把家裡的書櫃填滿，用我的生命和時間，一本一本地上架。在不適合旅行的寒冬，我就會翻開這些畫冊，重新體驗這些旅程。

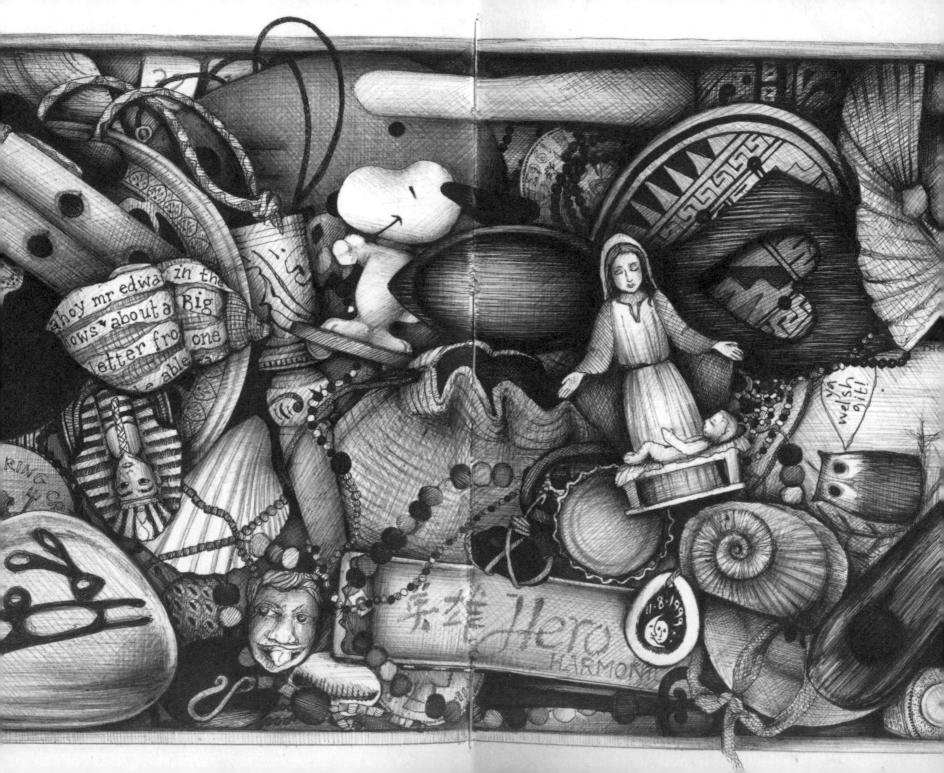

安潔雅・喬瑟夫
Andrea Joseph

安潔雅・喬瑟夫來自威爾斯，目前住在英國
北邊。自從六年前她在網路上看到「把握每
一天」這個社團，就開始畫圖。自此以後，
堅持不懈。

▶ 作品網站
www.andreajoseph24.blogspot.com

不善於文字所以我畫圖

　　我永遠記得我想到畫旅繪日記這個構想的那一刻。在那之前，我從沒想過記日記這回事。我在網路上看過一些很棒的旅繪日記和旅行畫家，但他們都是現場寫生。我也一直以為旅繪日記就該是這樣，而且這不是我會做的事情。我以前嘗試過現場寫生，但我渾身不自在。我嚇壞了。這樣你了解吧！我只畫東西、不畫地方。

　　可是，我熱愛旅行，我聽說在法國有個一年一度的旅遊展，我很想參加，我想要去參展，而不是去參觀。要參展就得交出旅繪日記，問題是，我沒有旅繪日記，還沒有。

　　就這樣，某個夏日傍晚，我坐在後院塗鴉，從廚房窗戶望進去，看到置物架上堆滿了我旅行時購買的紀念品、調味料和零零碎碎的小東西，我靈光乍現。於是，我舒服地坐在沙發上，對著我從世界各地帶回來的紀念品，開始畫起我的旅繪日記。

　　我二十幾歲的時光多半都在世界各地遊歷、工作——在以色列沙漠中摘玫瑰、在加拿大洛磯山區的餐廳洗碗。我把從這些旅程中買回來的紀念品畫在日記裡，彷彿掉入時空，引我遐想。我安靜地坐在家中，畫著畫冊，憶起了旅程中的點點滴滴。要不是我將思緒沉浸在這些畫作裡，則這些記憶永遠也不會浮現腦海——好時光和壞時光都有。

　　三十歲後，我的人生進入新一章。背包客的日子結束了，旅行只是因為放假和度假，不再是一種生活方式，去的地方也不再遙遠，但令我欣慰的是，我能把歐洲看個夠。

　　無論我遊覽何處，我總是不斷尋求下一個紀念品。我就像一隻眼尖的喜鵲（嗯，這是瓊妮・米歇爾的歌詞吧！）從糖包、火車票到宗教信物，我把它們安放在我飽滿的行囊，一路小心保護，直到我回到家裡，坐在沙發上。

　　這陣子我手頭很緊，我靠畫圖為生，可是我還不大確定如何靠它賺錢。但只要能夠在三餐溫飽之餘，還有時間為自己而畫，我就會繼續以此為生。當然，這也意味著我不會有錢旅

行。可是，你知道的，可以上網，就隨時可以旅行。

我非常著迷於我想去的景點，而且會煞有介事地規畫行程。最近，我開車做了一趟美國中部巡禮，造訪了所有的鬼城。還有澳洲，是的，我也去過，當然是冬天的時候去的。考量我的蘇格蘭式用色，我得排除所有夏日月份。

講到蘇格蘭，還有一段公路旅行是我非常想去的。那是我極想實現的計畫；我想要開車遊蘇格蘭，除了朗‧賽克史密斯（Ron Sexsmith）全集以外，什麼都不帶。我不知道我怎麼會有這種想法，但這很重要嗎？

當然，不管我是否實際走完這些行程，所有事物全都進了我的畫冊。我個人覺得，在某種程度上，我看見任何事物，就可以在旅繪日記裡加以創造、發揮，就算沒有實際走一遭也

無所謂，重點在於旅行本身——和瞬間——生命的瞬間。嗯，至少我是這麼覺得。

回到畫圖上，因為故事還沒結束。是這樣的，不久前發生了一件事情。大約是六個月以前吧！我不清楚發生了什麼事、或為什麼、或怎麼會這樣，我就是無法停止畫圖。無論我在哪裡，和誰在一起，都無關緊要。我到哪裡都帶著我的畫冊。

自從我在幾年前重拾畫筆以後，人們常常告訴我我應該怎麼做（我討厭應該這個字眼）。我應該放鬆；我應該放開。我沒有聽信。我不需要這麼做，因為我知道什麼時候該畫圖。你知道的，這是一種與生俱來的本能（又是陳腔濫調）。這也許是我對所有重新找到創意的人的唯一建言：不要聽從任何人的建議！照著自己的步調來。

現在，我參加「慢畫」社團（Sketch Crawls）、在公共場所寫生，也修人體寫生課程。這些都是我以前想都沒想過的事情。

忘記帶畫冊的時候，我會非常懊惱。不過，這種情況已經越來越少發生了。

選用畫冊，我只有唯一選擇：莫拉斯金尼。之前在網路上看到太多藝術家誇讚莫拉斯金尼畫冊有多好用，於是我出於好奇，買了生平第一本。我認為這代表產品真的很棒——顧客會自動幫你宣傳。無論如何，我立刻愛上了它。我愛它紙張的品質，以及經典的簡潔設計。還有，對我來說，重磅畫紙絕對必要，我需要能夠承受交叉陰影線的紙張。莫拉斯金尼畫冊在這方面毫無問題。而且，封底的口袋可以收納我沿路拿到的各種收據、票根、帳單等紙頭，這更是錦上添花的優點。

Tinbus. Norwich.

對於鋼筆，我就沒有這樣的忠誠度了。我不是鋼筆迷，手邊有什麼、就用什麼。我的鉛筆盒裡放滿了高低貴賤的筆，從最便宜的原子筆（有些還是免費的），到豪華的高仕牌（Cross）自來水鋼筆都有。有些明顯比較好用，但這不過只是淘汰的過程罷了。原子筆和細字筆是我的最愛，我也喜歡用色鉛筆，嗯，用來著色。

我發現我的畫圖方式很難對外人說明清楚，因為，基本上我就是坐下來，拿起紙筆就開始畫。一切自然形成。至於我旅繪日記裡的紀念品素描，我想我用了點技巧。我先描下它的形狀；我把東西放在紙上，描出它的外形。朋友說這是作弊，但我不這麼認為。我之所以喜歡這種方法，是因為畫出來的大小就和實體一樣。在某種程度上，我覺得實體和圖畫變得更密切。實體成了圖畫的一部分，交纏難分。我描出的線條從不完美，總是有點誇大，而且一不小心就會扭曲，但我喜歡這樣的效果。而且，筆順著肉眼看不出來的一切細節而畫，最後，我會在空白處畫上許多交叉陰影線。

我希望這足以說明我的畫圖方法。我不善於文字——所以我畫圖。

JUST A FEW OF
THE THINGS I
BROUGHT BACK
FROM A TRIP TO
LONDON EARLIER
THIS YEAR.

TOTAL COST OF
LONDON UNDER-
GROUND SOUVENIRS:
£45.

NO, SERIOUSLY.

AJ 2011

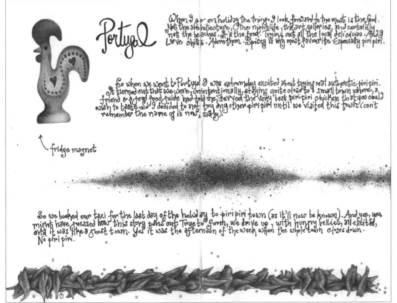

Portugal

When I am on holiday the thing I look forward to the most is the food. Not the architecture, the nightlife, the art galleries, and certainly not the beaches - it's the food. Trying out all the local delicacies. And I love chillis. Adore them. Spicy is my most favourite. Especially piri piri.

So when we went to Portugal I was extremely excited about trying real authentic piri piri. It turned out that we were, unintentionally, staying quite close to a small town where, a friend & a good food guide had told me, served the very best piri piri chicken that you could wish to taste. So I decided to not try any other piri piri until we visited this town (can't remember the name of it now, sadly.)

← fridge magnet

So we booked our taxi for the last day of the holiday to piri piri town (as it'll now be known). And yep, you might have guessed how this story pans out. True to form, we drive up, with hungry bellies, all excited, and it was like a ghost town. Yes, it was the afternoon of the week when the whole town closes down. No piri piri.

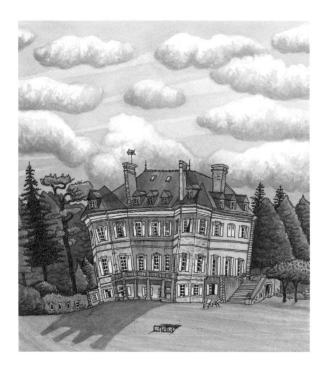

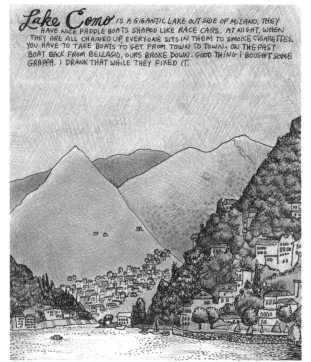

Lake Como IS A GIGANTIC LAKE OUTSIDE OF MILANO. THEY HAVE NICE PADDLE BOATS SHAPED LIKE RACE CARS. AT NIGHT, WHEN THEY ARE ALL CHAINED UP EVERYONE SITS IN THEM TO SMOKE CIGARETTES. YOU HAVE TO TAKE BOATS TO GET FROM TOWN TO TOWN. ON THE FAST BOAT BACK FROM BELLAGIO, OURS BROKE DOWN. GOOD THING I BOUGHT SOME GRAPPA. I DRANK THAT WHILE THEY FIXED IT.

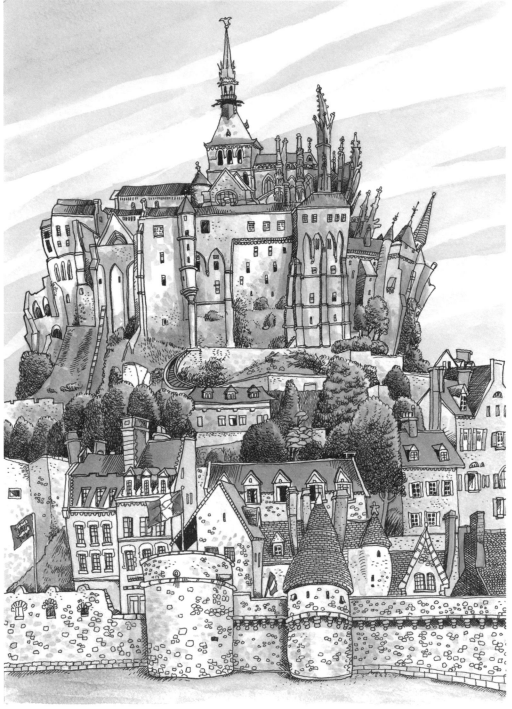

湯米·肯恩
Tommy Kane

湯米·肯恩是土生土長的長島人,目前和妻子雲住在布魯克林。他是非常資深的廣告創意總監,他的部落格有更多關於這位麻煩人物的介紹。

▶ 作品網站 http://tommykane.blogspot.com

需要新事物做為刺激靈感的繆思

我畫過紐約市的每塊磚頭、空心磚和燈柱。Google Earth 不必費心穿越大街小巷,照下曼哈頓的每一棟建築,我只要把我的畫作給他們就夠了,可以幫他們省下許多時間和精力。但我也因為這樣而面臨瓶頸,「大蘋果」在我眼中已經一成不變,我甚至可以說,我畫紐約已經畫到厭煩。我騎著自行車遊街時,對自己說,「這裡去過了、那裡畫過了、這裡素描過了、那裡寫生過了。」我和妻子考慮搬離紐約市,多半都是我的意見,直到我下筆寫這篇文章,我才了解真正的原因是我需要新事物做為刺激靈感的繆思。

我太太很喜歡環遊世界。感謝上帝,還好

有她拉著我造訪許多我從沒想過要去的國家。她的興趣是食物,烹飪頻道的所有節目她都不放過,她知道每個主廚和餐廳,她讀遍每一本食譜,研究全世界饕客趨之若鶩的地方。我和我太太真是天生一對,因為她有各式各樣的構想,而我則負責點頭如搗蒜。她來問我想不想去摩洛哥,因為她聽說那裡有很棒的香料,我便用力點頭表示同意。去波隆那品嘗當地的醬料如何?我點頭同意。去法國布列塔尼吃生蠔?我點頭同意。一開始,我太太很高興有我這個同好為伴,但她很快便發現並非如此。事實上,旅行時就算一天三餐都吃麥片棒我也無所謂。我只想要把新奇的事物畫下來。

小時候家裡並不富裕,因此從不旅行。有一次全家到肯塔基州拜訪我叔叔,還有一次到華盛頓DC看我母親的表哥,除了長島以外,我就只去過這兩個地方。說也奇怪,我擔任廣告公司藝術總監,反而成了我環遊世界的理由,當然,是別人付錢。我因公出差到非洲、紐西蘭、澳洲、倫敦、阿姆斯特丹、巴黎和南韓。在那之前,我從未想過我會去那麼多國家。

我直到六年前才開始畫畫冊,大約也在同一時間,我接觸到部落格,並開始在部落格發表作品。現在普羅大眾都有部落格,有點荒謬。若想脫穎而出,你得具備兩大特色:插畫

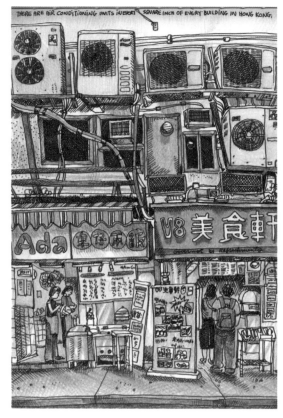

家的瘋狂技巧，以及不無聊的故事。這就是旅行之於我的意義。

　　我的目標是讓自己陷入瘋狂的情況，不是因為我真的想要，而是為了讓我的無聊部落格有點看頭。這理由似乎有點蠢，但卻能激勵我。否則，放假時我寧願哪裡都不去，舒服地待在家中沙發上打盹。我那枯燥的部落格總是陰魂不散：「肯恩，你接下來要畫什麼、寫什麼？你讓我煩得要死。」好啦，讓我問問我太太，看她想不想去爬聖母峰，或去巴格達玩一

個禮拜。我說過，我太太總是知道要去哪裡，而我的意見往往不切實際。這就是事情的真相，我被我的部落格癮所操控。如果我不趕快去某個離奇的國家畫圖，我臉書上的五千名粉絲會怎麼想呢？他們會不會遺棄我？還有，我在 Tumblr 的兩千名追蹤者、Flickr 上千名崇拜者又會如何？壓力之大、難以招架。

　　如今，我和妻子儼然成為旅行專家。我們出國旅行只帶一個登機箱，不是一人一個，而是共用一個。輕裝旅行需要技巧，我是個體重

只有一百四十磅的文弱之士，拖不動太重的行李。以前我帶的畫具都太多，現在不會了，只有一本莫拉斯金尼畫冊、一本十吋長、十四吋寬（25cm x 36cm）的康頌牌冷壓水彩紙、一小盒牛頓牌水彩組、幾支水彩筆、十支藝術家牌鉛筆和一把露營用折疊椅。我還帶了我的佳能牌（Canon）G12 相機。為了讓自己顯得比實際上更有趣，我開始把我在國外畫圖的影片放在 YouTube 上。

　　想想看這有多蠢，我在外國街頭寫生得花

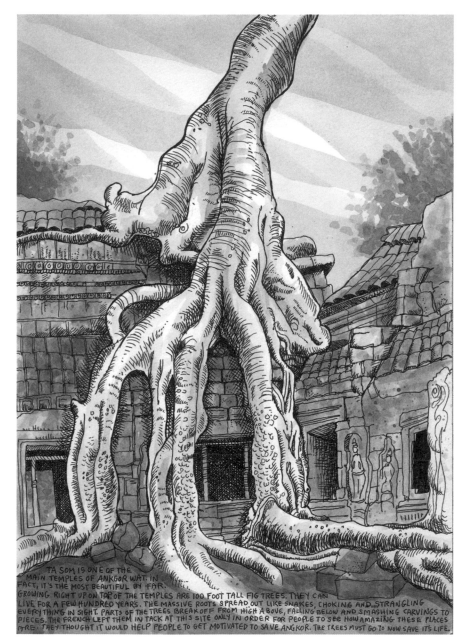

TA SOM IS ONE OF THE MAIN TEMPLES OF ANKGOR WAT. IN FACT, IT'S THE MOST BEAUTIFUL BY FAR. GROWING RIGHT UP ON TOP OF THE TEMPLES ARE 100 FOOT TALL FIG TREES. THEY CAN LIVE FOR A FEW HUNDRED YEARS. THE MASSIVE ROOTS SPREAD OUT LIKE SNAKES, CHOKING AND STRANGLING EVERYTHING IN SIGHT. PARTS OF THE TREES BREAK OFF FROM HIGH ABOVE, FALLING BELOW AND SMASHING CARVINGS TO PIECES. THE FRENCH LEFT THEM IN TACK AT THIS SITE ONLY IN ORDER FOR PEOPLE TO SEE HOW AMAZING THESE PLACES ARE. THEY THOUGHT IT WOULD HELP PEOPLE TO GET MOTIVATED TO SAVE ANGKOR. THE TREES MUST GO TO NOW SAVE ITS LIFE.

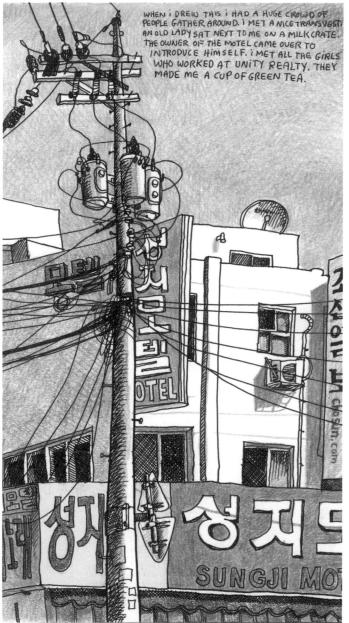

WHEN I DREW THIS I HAD A HUGE CROWD OF PEOPLE GATHER AROUND. I MET A NICE TRANSVESTI. AN OLD LADY SAT NEXT TO ME ON A MILK CRATE. THE OWNER OF THE MOTEL CAME OVER TO INTRODUCE HIMSELF. I MET ALL THE GIRLS WHO WORKED AT UNITY REALTY. THEY MADE ME A CUP OF GREEN TEA.

上三個小時的時間。我來到國外，還有時差，加上我還得幫我自己拍影片。我把相機架在腳架上，放在離我幾尺遠的地方，對好焦距。然後，我打開相機，跑回去坐在折疊椅上，開始畫圖。我不能拍攝太久，因為每一段影片只需要幾秒鐘的時間。於是，我得跑過去，關掉相機。然後，再回去畫一陣子。我需要拍攝好幾個不同角度，於是疲於往返。再加上，我還得拍攝街景，讓觀眾看到我的寫生實物。想想看這有多累人。光是描述整個情況，就夠折騰的了。這一切瘋狂舉動都只是為了滿足我的網路癮。

我真正需要的，是參加互助會，不是為了戒酒，也不是為了戒毒，而是為了戒掉為部落格而畫的癮。我需要幫助，因為我不知如何歇手，再這樣下去，它會害死我。長期坐在折疊椅上，我的屁股和私處痛得要死，視力也大受影響，看菜單時，我需要望遠鏡才看得清楚。我的大半生浪費在掃描圖片、用Photoshop調整色彩上面。我蹉跎美好光陰、只為了弄懂如何編輯iMovie。我過的是黑暗又孤獨的生活。我終於了解我需要專家幫我破除惡習。

我叫湯米·肯恩，我是畫圖狂。

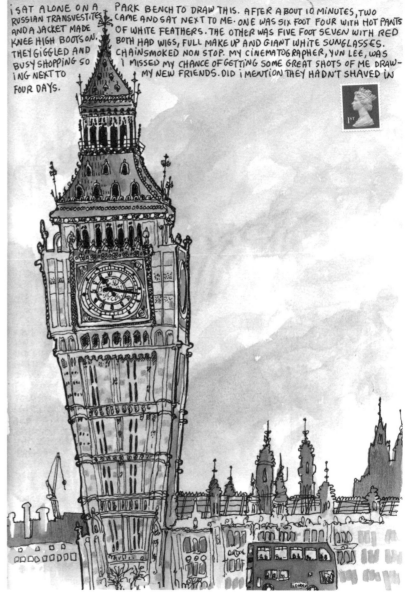

i SAT ALONE ON A RUSSIAN TRANSVESTITES AND A JACKET MADE KNEE HIGH BOOTS ON. THEY GIGGLED AND BUSY SHOPPING SO ING NEXT TO FOUR DAYS. PARK BENCH TO DRAW THIS. AFTER ABOUT 10 MINUTES, TWO CAME AND SAT NEXT TO ME. ONE WAS SIX FOOT FOUR WITH HOT PANTS BOTH HAD WIGS, FULL MAKE UP AND GIANT WHITE SUNGLASSES. THE OTHER WAS FIVE FOOT SEVEN WITH RED CHAINSMOKED NON STOP. MY CINEMATOGRAPHER, YUN LEE, WAS I MISSED MY CHANCE OF GETTING SOME GREAT SHOTS OF ME DRAW- MY NEW FRIENDS. DID i MENTION THEY HADN'T SHAVED IN

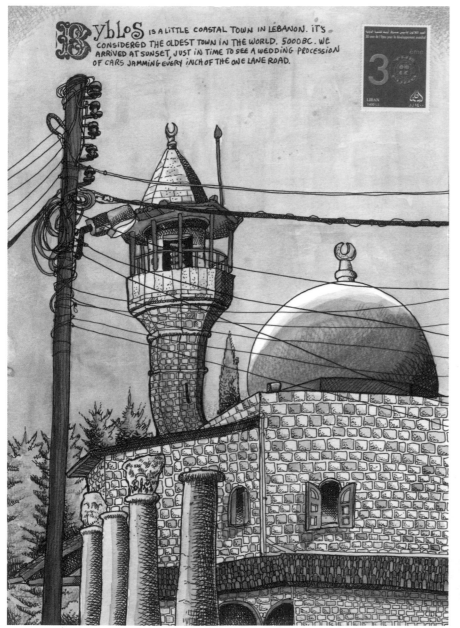

BYBLOS IS A LITTLE COASTAL TOWN IN LEBANON. IT'S CONSIDERED THE OLDEST TOWN IN THE WORLD. 5000BC. WE ARRIVED AT SUNSET, JUST IN TIME TO SEE A WEDDING PROCESSION OF CARS JAMMING EVERY INCH OF THE ONE LANE ROAD.

THE REASON I DREW THIS STREET WAS NOT BECAUSE I FOUND IT INTERESTING BUT BECAUSE IT WAS NEXT TO A DELI THAT HAD A CLOCK IN THE WINDOW. I HAD NO CELL PHONE OR WATCH. I COULD ONLY DRAW IN THE GUTTER FOR A SET PERIOD OF TIME. IT WAS FREEZING COLD. I SAT RIGHT ON TOP OF A SMELLY SEWER, BUT AT LEAST I KNEW WHAT TIME IT WAS. I'M IN LOVE WITH KOREA POWER LINES. IT'S HEAVEN.

史戴方・卡爾多斯
Stéphane Kardos

史戴方・卡爾多斯出生於法國，並在故鄉求
學，研讀動畫和插畫。後來在倫敦住了幾
年，目前定居於洛杉磯，並擔任藝術總監。
▶ 作品網站 http://stefsketches.blogspot.com

瞬間生命的映像勝過一幅完美作品

我自小就開始畫圖。我的爺爺和父親年輕時都畫畫，但兩人都沒有成為專業畫家，也沒有從事藝術方面的工作，但他們卻樂此不疲。有一天，我母親給我一本我爺爺的畫冊（我當時應該是九歲、十歲！）那是二次世界大戰期間，他在巴黎畫的畫冊。那些素描之精細讓我驚豔，我也很喜歡閱讀畫中的文字註記。

我小時候熱愛塗鴉、繪畫，甚至和我母親一起刺繡。我還記我母親刺繡時，我曾在一塊黃色的布上畫大樹和小鳥，假裝也在刺繡。我也喜歡和我父親一起畫畫。我清楚記得他曾教我如何在玻璃上作畫。我很驕傲自己能用父親的技巧，畫出一模一樣的圖畫。他是我的偶像。

上學後不久，我在學校就開始用筆記本畫圖。老師要我們每天都畫。我們必須寫一句話，然後配上圖畫。這真的是很棒的構想。多年來，我母親一直小心珍藏這些筆記本，三年前我父親去世時，她把這些筆記本都交給了我。

現在我把畫冊當做日記來畫。我記得每一幅素描的地點、時間、我為什麼畫、當下的天氣，以及我的心情。關於畫圖，我自孩童時代一直未曾喪失的，就是自發性。我盡量讓我的畫作自然自發、充滿生命。我絕不重畫，因為我害怕會矯枉過正，抹煞了第一幅畫的能量。

無論畫的是人、是物、建築還是車輛——什麼都好，我的素描重點在於捕捉當下。我想畫出自己對於眼前景象的感覺、而不是臨摹……我要的是瞬間生命的映像，有故事性而能感動他人的東西，而非一幅完美「好看」的作品。

旅行時素描是最令人享受的旅行方式，至少我這麼認為——能把周遭事物記錄下來。我喜歡一再翻閱，回憶我造訪過的這些地方。有趣的是，有些畫作在當下不覺得怎麼樣，現在卻對我意義重大，因為我當時沒有意會到畫作將某些東西捕捉在紙上。因此我從不撕毀我畫冊的任何一頁；誰知道幾年後我會不會在畫裡發現什麼有趣的祕密呢？

我的素描絕不重畫，因為我希望它們能自然、清新、充滿能量、真誠。我畫下來的就是我當下看到的，或者我認為我看到的，無論好壞。這也是我熱愛素描的原因，因為如果你限定自己只能現場畫，你就無法作弊。不能等到回畫室後再修飾。

我的旅行畫具很輕便，主要是因為我未曾充分準備。我很少在出門時說：「我要去素描。」我要驚喜（自然發生）。因此我只帶幾支黑色原子筆（三菱牌鋼珠筆〔uni-ball Vision Elite〕），我喜歡它是因為它的墨水不透水。我可以在上面塗上水彩，因為這種筆乾得很快。

我另外還隨身攜帶兩支飛龍牌自來水毛筆：有一支已經嚴重岔毛，我把它裝上灰色墨水，用來製造乾刷的效果和質感。另一支則狀況良好，我裝入黑色墨水，可畫出各種線寬。我越來越喜歡在畫冊裡營造出乾刷效果，為畫作增加質感和對比。它可以製造出美麗的有機效果。我也喜歡用灰色和黑色的蜻蜓牌筆來素描。它們很適合各種場合。

我還有一盒迷你的牛頓牌水彩組，我用飛龍牌水彩筆來畫水彩。就這樣。我不想浪費時間思考我該用哪些畫具來素描。我看到我想要畫的事物，就必須立刻畫下來。

多年來，我用過各種畫冊；情況都一樣，你一直尋覓完美畫冊，希望它的紙張能夠同時適合墨水、水彩、水粉彩等各種你可能會用的媒材，而且整體質感又要好。我喜歡能夠吸引我去畫的畫冊。我有幾本真皮封面的畫冊，但紙張不適合我。我用過法比亞諾畫冊一陣子，

我喜歡它的紙張能吸收墨水和水彩，可是它們是平裝，很難站著畫，而且每次畫到最後幾頁，就沒有東西可以墊。我用莫拉斯金尼畫冊用得最久，它們很方便。我喜歡它是精裝本，裡面還有夾層，但它的紙張我就不確定了。我現在唯一使用的莫拉斯金尼畫冊是日式筆記本，我喜歡用它來創造長篇故事。

現在我隨身攜帶的畫冊是倫敦買的布萊頓海白牌（Seawhite of Brighton）、信紙大小的橫式畫冊。我非常喜歡它，紙張很優質、紙質很完美，適合線條、油彩、水彩等任何媒材。它是精裝本，但不會太厚，我可以很快畫完一本，再適合不過。我不喜歡太厚的畫冊，因為我喜歡快一點換新的畫冊來畫。

我剛搬來洛杉磯時，有好長一段時間我會趁午休外出，畫下附近最無聊的事物。這對我來說是一大挑戰。我之所以這麼做，是因為我剛到的時候，對於這個我所知不多的城市大失所望。我來自歐洲，那裡多數的建築都有幾百年的歷史，而且設計非常精巧複雜，相較之下，洛杉磯有點無聊，每一棟建築看起來都像歐洲建築的背面，或商店的背面。

因此，那時候我想，在歐洲比較容易畫出美麗的素描，因為周遭隨便哪一棟建築都很美，但如果畫的是無趣、單調的建築，會怎麼樣呢？你能不能畫出一幅好看的素描呢？我也發現，畫歐洲其實要比畫洛杉磯難多了。歐洲多數城市的建築設計太過複雜，光是想弄懂門把的設計就足以令人頭疼。而在洛杉磯，每棟建築都像是有門窗的長方體；至少一開始我是這麼覺得。

現在我更認識洛杉磯，我知道這城市哪裡有趣。我知道這城市的優點何在。

我有兩次最棒的旅遊寫生經驗，第一次是強納森‧羅斯（Jonathan Ross）邀我趁他的《強納森‧羅斯夜晚秀》節目在倫敦彩排時到後台素描。當時我用的是我的第一本長畫冊，也就是莫拉斯金尼的日式折頁畫冊。當時我正準備從倫敦搬到洛杉磯，想把這一切記錄在適合說故事的超長畫頁上。就在這本畫頁畫到一半時，我受邀來到強納森的節目，有幸畫下節目來賓，因此，山繆‧傑克森和昆汀‧塔倫提諾才會出現在我這本畫冊裡。當天的壓力大得不得了！畫街上遊人是一回事，但來到電視節目現場，想要一面畫山繆‧傑克森和昆汀‧塔倫提諾，一面又不引人注意，則是另一回事了。那是我唯一一次極度在意我所做的事，因為我想要畫好一點。這和平常的我完全相反。

第二次最棒的畫圖經驗是西元二○一一年八月，我的法國指揮家友人，尚克勞‧凡尼耶（Jean-Claude Vannier）邀請我在好萊塢露天劇場從下午待到晚上，在彩排和正式演出時，為台上與後台來賓素描。我決定這次再度使用莫拉斯金尼日式畫冊，不過，這次我只有十二個小時、而非一個月的時間，就得把整本畫冊畫完，再加上，彩排時我就站在那些大牌明星的旁邊，包括喬瑟夫‧高登─李維、貝克、西恩‧藍儂、麥克‧帕頓……壓力之大，我得花一段時間努力克服緊張，才能恢復神智、開始畫圖。這是我第一次登上好萊塢露天劇場──令人難以招架。

看到我的畫冊全都排放在我工作室書架上，真是百看不膩。我從中學習，我喜歡翻閱我的舊畫冊，瀏覽每一頁。我把它們視為傳

承，留給我兒子，讓他晚年得以細細品味。誰知道呢？也許他也會像我兒時初見我祖父的畫冊時、從中獲得靈感。

　　或者，他會把花生醬和起司通心麵灑在畫頁上——那也沒關係。

Stéphane Kardo

BOSTON
30
07
05
Copley square.

28
04
07
the dub
Vendor
Ladbroke Grove.
W10

Another gorgeous day ahead
so we decide to head back
to the coast for the third time
this time to check out beaches around
L'Estartit. We ended up back at the Sa
Riera cove and it was so peaceful and
quiet that we got some food and wine and
settled in to join R, M & Co. A gigantic tall pot-
bellied family of Germans decended on the beach with
this blow-up toys. 7 or 8 kids. Loud kids. Still it was a lovely
day. We took off around 3 had a quick pizza up the hill and
then drove back up to E's Estartit. Oona napped along the way.
I sat in the parking lot overlooking the massive beach
while Jimmy went for a walk. He returned with 2 glasses
of Sangria and we ate Mars bars while we waited for Oona to wake up
We jumped back on the road to check out the town — Pirates,
tourists, souvenir shops everywhere.
Drove through the forest / camping /
hiking area and ended up on the beach of

Back to the Gran for our last

Sunday

亞曼達·卡凡娜
Amanda Kavanagh

亞曼達·卡凡娜出生於紐約市、成長於哈德遜河谷。她在雪城大學念插畫，目前與先生及女兒住在布魯克林區。她經營平面設計事業，同時也畫油畫。

▶ 作品網站 www.amandakavanagh.com

畫圖讓我度過艱難的青澀歲月

我生長在一個充滿創造力的家庭，我有三個姊姊，我們住在紐約州杜布斯渡口，這裡是位於紐約市北邊，沿哈德遜河約二十英里的小鎮。我父母都是藝術家，他們常常鼓勵我們追求創造力。我們喜歡自製玩具。我記得我們用硬紙板和黏土做過一套非常精緻的馬戲團（我們一直玩到它解體為止），還有紙娃娃、娃娃屋，以及芭比娃娃的樹屋等等。雖然我從小就喜歡畫圖，但我十二歲時突然改變心態，開始認真看待畫圖這件事。當時我很害羞，沒什麼朋友，所以我每天晚上、每個週末都待在家裡看電視和畫圖。畫圖成為一直陪伴著我的伴侶，也是我青少年期的救命恩人。畫圖讓我度過艱難的青澀歲月。

後來，我上雪城大學，能念藝術（插畫）真是上天賜予的禮物。畢業後，我進入一家行銷公司的藝術部門擔任藝術創作的工作。自此歇筆，開始旅行。我盡量一年旅行三次，我賺的每一分錢都存入了我的旅遊基金。我的目標是一年至少去歐洲旅遊一次。

後來我跳槽到別家公司，從事平面設計。幾年後，我自己創業，開了一家設計公司，這是我白天的工作。但我也翻出我的舊畫具，開始畫日記——進而畫得更多——我很快便發現我大學時代沒有找到的真正意願。當然，我繼續旅行，不曾間斷。

對我來說，旅行不只是度假，癱在海邊（我也不排斥這麼做）。旅行是拋開俗事提神醒腦，體驗新城市、人物、文化、建築。當了媽媽以後，我不再能張開雙翅、飛得太遠，但我們還是盡量抽空旅行。

我從未專程外出畫圖，但我的夢想是有一天能參加法國或義大利的繪畫工作坊。我認為我的旅繪日記要比相片更能深刻記錄我的旅行。畫圖讓我專注於周遭事物的細節，讓整個旅遊經驗更加刻骨銘心。

我並不特別挑選適合畫圖的地方，但我發現，與其在海邊放鬆，旅行時我更喜歡去畫喧擾的城市和古色古香的建築。或許大城市比較

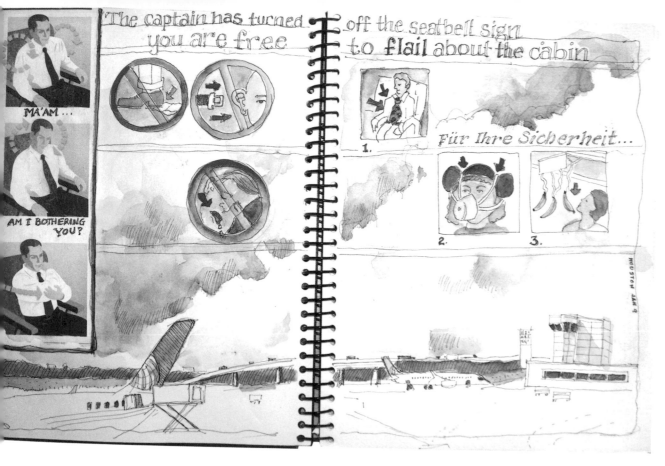

能刺激我的靈感。無論如何，我發現我總是需要幾天的時間，才能進入最佳狀態。畫圖的時間越多，畫頁內容會變得越有趣。所以，我每天都會花一點時間，只是坐在現場，到了旅遊尾聲，我總是能充分發揮，難以停筆。

我盡量在每一趟旅行時啟用一本新畫冊。我喜歡利用長途飛行期間來計畫行程——列出所有我想看的地方、想去品嚐的餐廳，畫好地圖、地鐵和公車路線。我也會在畫冊裡寫下重要電話和聯絡人資訊，因為我知道我必定隨身攜帶畫冊。

自從十年前我開始帶著畫冊旅行，就從未將它遺忘在家。這就像忘了帶照相機或護照一樣，是不可能會發生的事情。

畫圖是我深刻體驗一個地方的方式。當我塗鴉和繪畫時，我完全沉浸在當下。這是我沉思的形式。一切情景都印入腦海、刻入心裡：風景、氣味、聲音、觸感，有時甚至是味道（尤其在義大利）。此時，其他萬物紛紛消逝，我可以真正專注於眼前事物。

我下筆時沒有任何規則，但我喜歡先花點時間構圖。要畫進多少景物端看我有多少時間。面對雄偉景觀我會稍做妥協，以便在有限時間內完成畫作。若行程很趕，我會分別在跨頁上畫好幾個小塗鴉，之後再想辦法把它們連結在一起。

多年來，我學會把我的畫袋精減到最基本的程度。我了解到油畫不夠實際，所以我只帶水彩、鉛筆、墨水……這沒有關係。我可以用這些塗鴉來構思日後的大型油畫創作。我知道

如果我能限制自己盡量精簡，我會比較快樂。不需要帶的東西，就不用擔心要如何使用它們。我的隨身畫袋很小：2、4、6和8B鉛筆、一支紅環牌素描藝術筆、寫小字用的針筆、橡皮擦和削鉛筆器、白色粉彩筆、兩支日機牌水彩筆，和一小盒牛頓牌珠寶盒水彩。它們全都能放入一個鉛筆盒裡，當然再加上我的畫冊。

雖然我得以精簡我的畫具，但我一直很難固定使用某一紙張或畫冊。我的解決辦法就是用各種不同的紙張自行裝訂一本畫冊。對我來說，旅繪日記有多種功能（行程規畫、相簿、日記、畫冊），所以我需要各式各樣的紙張。我也會把相簿內頁、信封和其他內頁一併裝訂。不過，我的裝訂技術很糟，因此時間久了畫冊容易散開，我得把它們黏回去，或重新縫製。但我喜歡這種陳舊的感覺。

旅行時，盡量讓行李簡單、易於攜帶。只帶一本畫冊和你最喜歡的畫具即可。我發現如果我的選擇太多，會難以抉擇。我會覺得帶出來的每一種畫具都一定要用到，而每一次換媒材，我又需要一段時間才能上手。有時我會因為沒有機會試用某支新筆或剛買的油彩而感到沮喪。要是我沒有多帶畫具，我就不會分心、不用費心選擇。我只要專心畫圖就好。

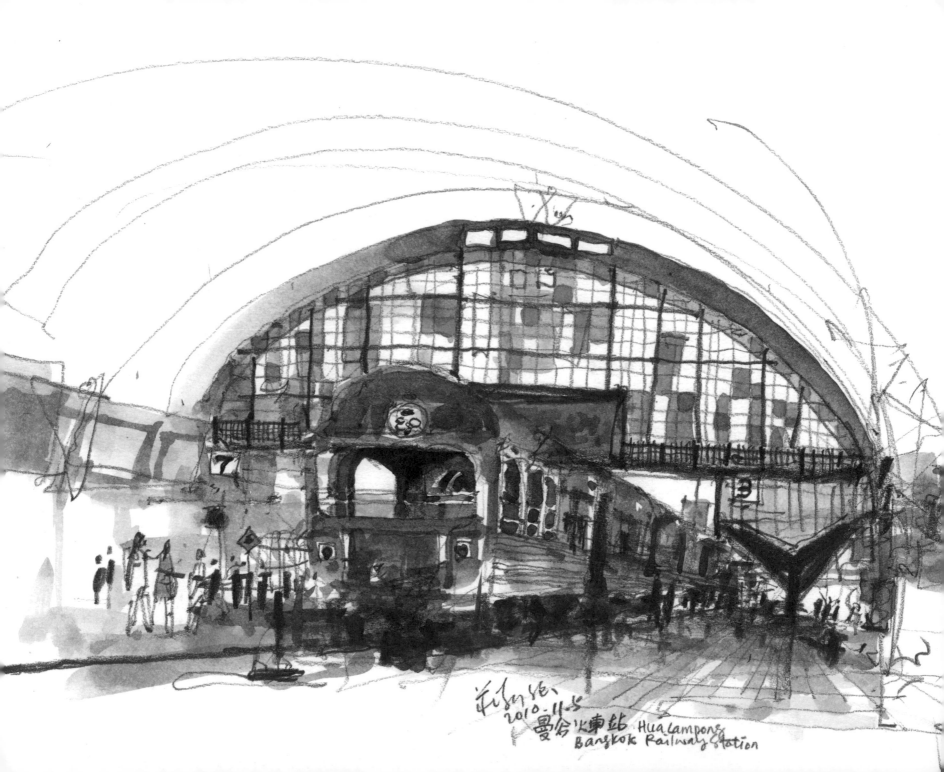

曼谷火車站 Hua Lampong
Bangkok Railway Station

2010·11·8

莊嘉強
Ch'ng Kiah Kiean

莊嘉強出生於檳城喬治市。他是「城市寫生」部落格特派員,也是檳城「城市寫生」創辦人之一。他分別在二〇〇九和二〇一一年出版了《素描老檳城》(*Sketchers of Pulo Pinang*)、《路‧線》(*Line-line Journey*)兩本書。

▶ 作品網站 www.kiahkiean.com

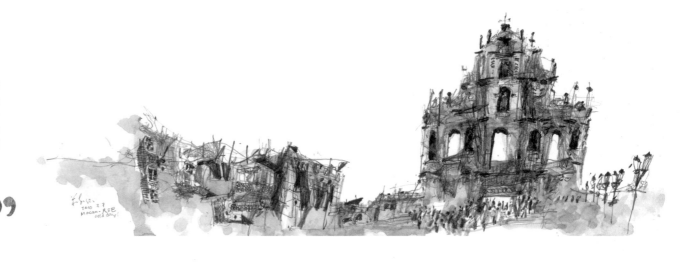

消失的建築在寫生簿裡徒留美好記錄

我於西元一九七四年出生於馬來西亞檳城,並在喬治市這個內陸城市長大。目前我依舊住在這個老城市,也在這裡工作。

我七、八歲時就開始畫圖,自此愛上藝術、不曾停筆。我很驚訝我居然是家裡唯一畫圖和愛藝術的人,不過,我有個叔叔練過中國書法,而我也多少受到他的影響。

上高中後,我參加藝術社團,到戶外寫生。每回放假我們就遊歷檳榔嶼,一起寫生。高中畢業後,我進入馬來西亞理科大學念建築,開始把寫生重點放在建築和古蹟上面。我的學科訓練讓我懂得欣賞建築之美,也因此拓展我的繪畫領域。

畢業後,我從事建築設計幾年的時間,接著投身於古蹟維護與修復,後來,我開了一家平面設計工作室,並希望自己很快能成為全職的藝術家與插畫家。

我有空就旅行;我通常一年出國兩次。帶著畫具旅行更有意思。我喜歡我畫過的每個地方,而且畫圖要比相機還要能儲存更多記憶。有時我會為了畫圖而去特定地點(通常是我家附近),但我多半都會趁旅行的機會發掘新事物或景點。

我用我的畫冊來探險和發掘。我旅行畫圖時,喜歡與人互動,和他們聊天、分享經驗。我喜歡聆聽他們的故事與在地資訊。

最具挑戰性的寫生經驗是極端的天氣——例如,在豔陽下畫圖。而我住在熱帶國家,寒冷的冬天也是一大挑戰。我還記得有一次我畫澳門砲台全景,冷風凜冽,凍得我一直發抖。

如今,除了交友和觀光之外,畫圖已經成為我旅行的主要目的。我旅行時一定帶著畫具;它們就像護照一樣重要。旅行時若沒有畫圖,會讓我覺得錯失了什麼重要的東西,樂趣盡失。

在鄰近社區逛逛,也是畫圖的好時機,在這個我住了一輩子的城市裡,我總是有新發現。我熱愛我的城市,而且很喜歡畫它的各個面向。近年來,喬治市發展失控,出現急遽改

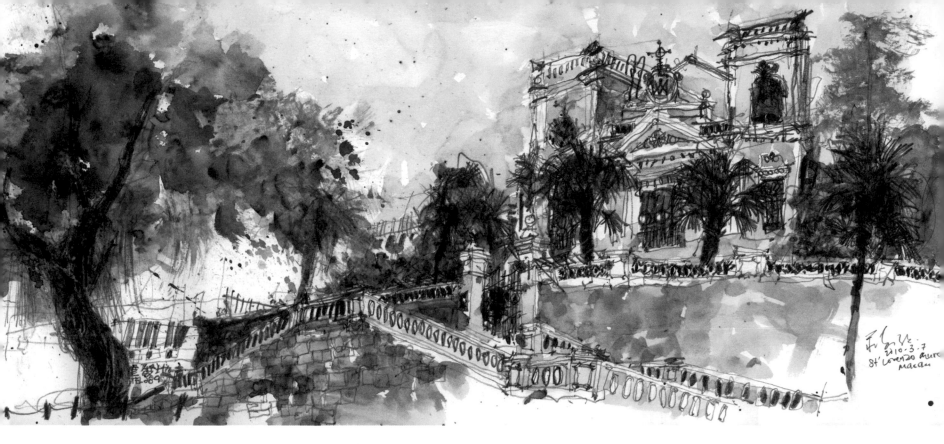

變，許多古蹟與紀念碑紛紛消失。有時候，那些被拆除的地方，只能在我的寫生簿裡徒留美好記錄。

我畫旅行日記的方法和我的設計工作並無不同。如果寫生是畫在畫冊裡，它們就是非賣品。除非某些作品很重要，對我有情感價值，否則一般來說，我只出售單張的寫生。

我出國時帶的是水彩畫冊和尺寸小一點的寫生畫紙。我正常的寫生畫紙是直式的。

我畫圖沒有什麼規則。基本上，如果我用的是莫拉斯金尼水彩畫冊，我就不會在畫頁上貼東西。我一定用我攜帶的畫具實實在在

地畫滿畫頁：石墨、水彩和中國墨汁。我會在每一頁寫上畫圖日期和地點（街名、城市和國家）。

我的旅行畫具很簡單：通常我帶個背包、一把折疊板凳、畫板和一瓶飲用水。我還會帶著牛頓牌輕型瑭瓷面水彩盒、二十四色半盒裝水彩、輝柏嘉牌鉛筆盒、硯台和毛筆、好賓牌（Holbein）水彩筆、一支竹籤、裝在筆座上的尖樹枝、各種平頭寫生鉛筆和九支4B鉛筆。

這些年來，我最常用的是莫拉斯金尼水彩畫冊，它在檳城各大書局都可以買得到。

通常我會和同好出遊寫生，我們一起畫

圖，先畫完的人就幫大家照相。只有我女朋友有耐心坐在我身邊，從頭到尾看著我畫。有時她把我畫成可愛的漫畫。我寫生時喜歡和路人聊天，有時也會引人圍觀。

我的旅繪日記是我的珍藏，重要性不下於護照。我把它們放置在安全的地方，並把每一頁都掃描下來。我的建議是：拋開你的數位相機。帶著畫冊旅行絕對更有樂趣。

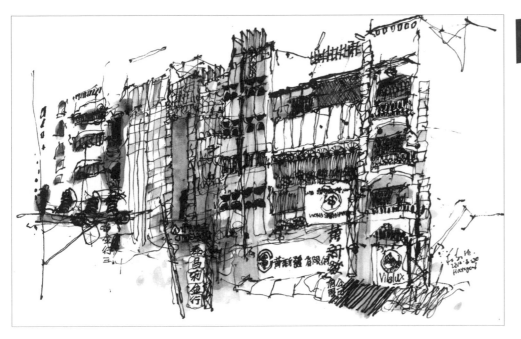

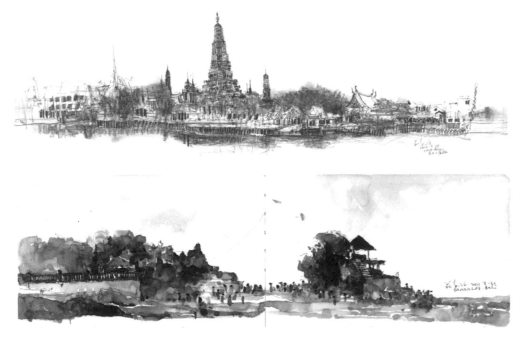

"THE GRANITE THRONE" WAS ONE OF MY FAVORITE CAMPSITES TO NAME.
IT WAS A GROUP EFFORT. WELL, ALL OR NOTHING AND I, AT LEAST. SHE
SUGGESTED "COZY CAMP." I THOUGHT THAT WAS TOO GIRLY. "IT HAS TO
BE MANDLY!" CHAINSAW & DETOUR FOUND THE SITE, NESTLED IN A CRAG
OF GRANITE. FROM THE TOP OF THE ROCKS, THE VIEWS TOWARD THE SOUTH &
WEST WERE STUNNING DURING SUNSET. ALL OR NOTHING & I CAMPED 100 FEET
DOWN THE TRAIL FROM THE "THRONE" - ON THE TRAIL, IF I RECALL - BUT WE
COOKED & SAT AT A CAMPFIRE IN THE THRONE OF ROCK.
IN THE MORNING WHILE HIKING OUT, I LOST MY BREAKFAST ON THE TRAIL, HIKED
TOO QUICKLY & SWALLOWED A BUG, BOTH LEAD TO A COUGH, THEN VOMITING.

JULY 11TH - "HAPPY FIRE CAMP"

HIKED WITH ALL OR NOTHING INTO THE EVENING. TOUGH AFTERNOON FROM DEATH
CANYON UP A RIDGE TO A SADDLE NEAR A WATER SOURCE ("WA0736" - M 736.3)
WE CAUGHT UP TO CHAINSAW, DETOUR, BUSHWHACKER & TRIPLE DIGITS, WHO HAD PICKED
A GREAT SPOT TO CAMP. I HAD NO PROBLEM FINDING A NICE FLAT SPOT ON THIS
WIDE SADDLE TO SET UP MY TENT.
"WE HAD BETS ON IF YOU AND ALL OR NOTHING WERE GOING TO MAKE IT HERE."
ME: "OH YEAH? WHO WON?"
"NOBODY!"
TRIPLE DIGITS PACKED IN A THERMOS OF 100% PROOF WILD TURKEY WHISKEY.
HAD 2-3 SHOTS. FEELING GOOD.
BUSHWHACKER GAVE THE SITE IT'S NAME: "WHEN YOU CAME INTO CAMP YESTERDAY,
YOU WERE SO HAPPY TO SEE THE CAMPFIRE." IT WAS TRUE, I DIDN'T EXPECT TO
SEE ONE OVER 10,000 FEET.

JULY 12TH - PORTAGEE JOE CAMPGROUND (LONE PINE, CA)

AN UNEXPECTED (BUT MUCH NEEDED) DETOUR INTO LONE PINE FOR PIZZA.
BADWATER MARATHON IN PROGRESS SO WE COULDN'T FIND A HOTEL ROOM.
CAMPED AT AN OFFICIAL CAMPGROUND JUST OUT OF TOWN WITH: ANT HOO HOO,
"HOT ROD" (SECTION HIKER), CHAINSAW, ALL OR NOTHING & DETOUR. I ROLLED ON TO
MY IPHONE DURING THE NIGHT AND CRACKED THE SCREEN. LUCKILY, IT STILL WORKS.
UP AT 6AM. FIRST TO PACK. EXCITED FOR A BIG BREAKFAST IN TOWN. SHAWNTE
SALABERT, A FRIEND FROM LA, SUGGESTED THE ALABAMA HILLS CAFE.

JULY 13TH - CHICKEN SPRING LAKE

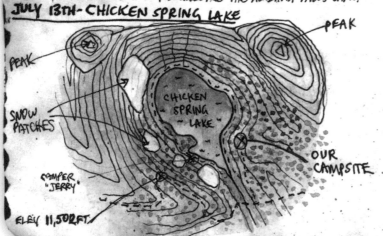

PEAK

PEAK

SNOW
PATCHES

CHICKEN
SPRING
LAKE

OUR
CAMPSITE

CAMPER
"JERRY"

ELEV 11,50RFT.

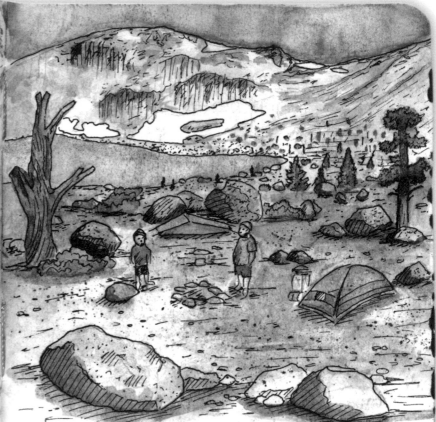

CAME UPON CHAINSAW WRITING "TEAM NAP TIME" AND AN ARROW WITH PINE
CONES ON THE SIDE OF THE TRAIL. HE LOOKED DISAPPOINTED THAT I ARRIVED
BEFORE HE COULD FINISH HIS DIRECTIONS TO THE CAMPSITE NEAR THE SHORE
OF CHICKEN SPRING LAKE.
THE LAKE SITS DEEP IN AN INDENTATION, A HORESHOE-SHAPE OF ROCK
SURROUNDS IT LIKE A FORTRESS WALL. ITS WATER GENTLY LAPS ALONG A
GRASSY SHORELINE, WITH GREY BOULDERS SCATTERED LIKE PIECES OF A SHIP.
WRECK WASHING ASHORE.
CHAINSAW WAS EXCITED TO CAMP HERE, LAST YEAR, HE HAD STOPPED HERE FOR
LUNCH. OUR CAMPSITE IS NOT ON THE LAKE'S SHORE BUT BEHIND A SMALL
RISE OF BOULDERS, PROTECTION FROM THE WIND IF IT PICKS UP (IT DIDN'T).
MARMOTS & GROUND SQUIRRELS CONSTANTLY SCHEME WAYS TO GET OUR FOOD.
TOOK A STROLL AROUND THE LAKE. THERE ARE JUST THREE OTHER BACK-
PACKERS HERE TODAY.
CAMPERS WITH US: CHAINSAW, ALL OR NOTHING & DETOUR.
SUFFERED VIOLENT SHIVERING & A PAINFUL LEG CRAMP. SUFFERING FROM
DEHYDRATION. REALIZED I DIDN'T DRINK ANY WATER SINCE LEAVING CAMPGROUND
THIS MORNING!
SOUND OF FROGS CROAKING FILLS THE NIGHT AIR. SLEPT WELL.

寇比·克爾克
Kolby Kirk

寇比·克爾克是藝術家和作家，他熱愛戶外活動，喜歡帶著畫冊在林中漫步。近十年來，他走過二十五個國家、超過四千英里以上的步道和路程。

▶ 作品網站
http://kolbykirk.com
www.thehikeguy.com

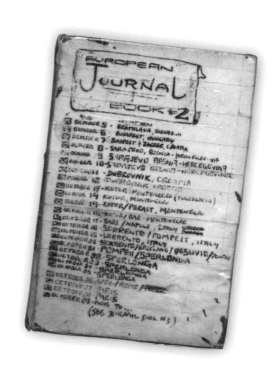

喜歡故意迷路畫下有趣的事物

我出生於俄勒岡州尤金市，一直住到全家搬到明尼蘇達州杜魯斯市為止，後來又搬到加州的沙加緬度，然後到南加州——四月時，我待了六年的公司把我解雇。於是我趁這個機會到太平洋屋脊步道健行，此步道從墨西哥往北延伸到加拿大，中間經過加州、俄勒岡州和華盛頓州。我花了五個月的時間來走這段路程，健行近一千七百英里。這一路上，我畫了五百多頁的畫冊。現在我住在俄勒岡州班德市，希望能在此成家、立業。求職期間，我就靠賣我的攝影作品維生。

我的第一本畫冊斷斷續續在高中和大學時代使用，當初會開始畫它，是因為我在書裡和

《國家地理》雜誌上看到這方面的介紹，希望它成為我分享夢想、探索世界的媒介。就這樣夢想了好幾年，最後我終於得以旅行。我第一次獨自出國旅行是在二〇〇一年九月十一日出發，為期十一週的背包客旅行，才第一天就發生了恐怖分子攻擊美國事件。我很快就了解到這趟旅行會改變我的一生，於是我覺得非把它寫下來不可。

二〇〇四年，我得以在國外為自己慶生。此後我先後在非洲、中南美洲和紐西蘭吹過生日蠟燭。旅行——深度旅行——是我生命中的重要層面。我喜歡走出我的舒適圈到不熟悉的地方，以便更了解這個世界和我自己。到各地

朝聖賜予我力量。

我清楚記得在義大利龐貝城，我坐在阿波羅神殿，畫著古老圓柱，遠方就是維蘇威火山。我在那裡畫了很久，期間有許多導覽團經過，每位遊客都是在幾分鐘之內走馬看花。我卻能真正感受到眼前的風景永遠刻蝕在我的記憶裡，因為我已經把它畫在我的畫冊上。

我旅行時，喜歡故意迷路，來到遊客稀少的地方。在這些偏僻的地方才有冒險的感覺。我畫下我覺得有趣的事物，並想花時間研究它們。最近我在太平洋屋脊步道上，就花了四十五分鐘的時間來畫一個樹樁。

對我來說，畫日記讓我更了解我自己，也

更了解我所身處的環境。我喜歡至少用一頁的篇幅寫下關於這些地點的有趣事實：列出我造訪過的國家和城市，我在旅途中學到的事情或讀到的資訊。畫旅行日記大幅提升學習和欣賞效果。若想了解周遭事物，我喜歡透過畫圖的方式。我曾花上好幾個小時的時間來畫一個房間，從燈架到桌上蠟燭，盡收畫中。現在我閉上眼睛，還能清楚看見西元二〇〇一年我在羅馬尼亞畫的那間小農舍。

我用各種媒材來記錄旅行：攝影、文字和寫生。每次遇到視覺上有趣的事物，依我當時有多少時間而定，我會用其中一種方式把它捕捉下來。攝影是最快的方式，有時我會先照相，之後再照著相片畫圖。若當下馬上有靈感，我會放下手邊事物，立刻坐下來畫圖、寫作。這類時刻成為我旅行的意義。這些寫生成為聯繫記憶和當下時刻的磁石。我的旅繪日記延伸了我身為藝術家、作家和遊人的角色。它捕捉了我生命的許多時刻，可供家人（和我自己）日後品味。我為我未出世的孩子畫畫冊。不過，返家後，我無意將我的旅繪日記另作他途：它純粹幫我保存記憶。

我早就發現要將整段旅行全部記錄下來，無論用哪一種方式，都是不可能的事情。能將每日生活的萬分之一記在腦中，就已經夠幸運了。照相時會選擇角度，在日記裡寫作和畫圖的素材一樣也經過挑選。

當我下筆記錄體驗時，我寫得夠不夠多呢？幾年之後再翻閱日記，我是否能體會字裡行間，填入未被畫下來的細節呢？我很擔心這種事情。當我翻閱以前的日記，有些文字和圖畫依舊能讓我清楚記住當下感受，但也有些記錄已經記憶模糊。我也常常思考記憶力方面的問題。我的記性到底好不好呢？要怎麼知道自己的記性是好是壞？你只會記得你所記得的。我們是否常說：「我完全忘了那件事！」我們往往在想起之後，才會說這句話。心中有扇門關上了，但我們找到了鑰匙。如果連鑰匙都忘了，我們是否還會記得這扇門的存在呢？日記就是開啟遺忘已久記憶之門的鑰匙。我們在日記裡記錄的越多，便創造出越多鑰匙。我只希望未來我能記得它們分別是開啟哪一扇門。

我不禁想，寫日記這件事是否能鼓勵人們過得更充實？究竟是有趣的生活激發了寫日記的靈感，還是寫日記這件事致使人們活得更出色？我發現和其他藝術形式相比，旅繪日記讓我更留意生活品質——我知道我很珍視這些日記，並希望它們能比我的肉身存在得更久。有時我不禁思考，我的日記是否能比我的數位足跡存在更久。書冊似乎要比 Photoshop 或影像創造出的藝術更難毀滅。我們已經開始進入隨時隨地可以存取的「雲端」資訊時代，但這只會讓實體書更顯特殊珍貴，無與倫比。

我之所以開始畫旅行日記，是想與人分享我的旅遊經驗。空白畫頁什麼都可以畫，這一點有時讓人有些退卻，就像與一位要長期相處的陌生人見面一樣。我有「空白畫頁恐懼症」。這就像是交新朋友，有些人覺得必須證明自己在這段關係中有所價值。無論寫字或畫圖，對我來說，頭幾頁都是最困難的，但我很快便發現，如同人際關係，做自己才是上策，將自己的誠實透過文字和圖畫表現出來。

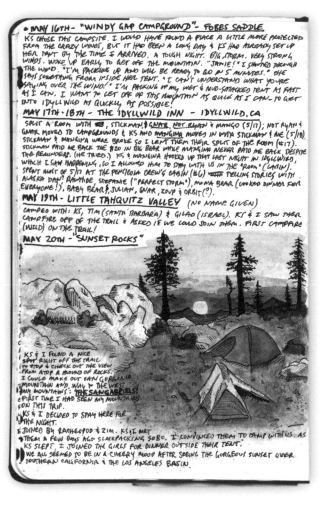

我的日記猶如瓶中信：我希望有人能讀到它們，因此更了解我。老實說，我日記裡的文字實在糟透了，圖畫我也不甚滿意，但寫日記這件事讓我對周遭事物敞開心扉。我會把日記裡的跨頁當做藝術創作，分享到網路上。有時我會忘了研究裡面的文字是否過於私密，不適合分享。從某些方面來看，我將畫頁視為整體，而忘了裡面的文字其實傳達了我內心的想法。

啟用新畫冊之前，我會拿奇異筆在畫冊外緣編號。我知道一趟旅程不只畫一本，因此會在書口寫上「第 X 冊」。

旅行時，新的一天我會換新一頁開始畫。我在畫頁頂端寫下日期、旅行第幾天，並以造訪的地方做為標題。好幾天的健行旅程，若紮營處沒有地名，我就會自行取名。有時我會拿出 GPS、記下座標。由於我每天打開日記好幾次，所以每一段文字會先標上時間。平均來說，我一天會寫日記二十幾次。標上時間能讓我（以及日後讀者）知道每一段文字之間相距了多少時間。對於那些想要用我的日記按圖索驥的旅行者來說，這麼做很有用。他們可以知道從一處坐火車到另一處需要花多少時間，或者我在某段步道上健行了多久。

在日記最後，我用一張直頁做了一份統計表。出國旅行時，可以從這些頁面查詢我在何時造訪過哪些城市。健行時，它們則記錄了里程、營地名稱與所在，以及在營地遇見了哪些同好等等。我翻閱這些統計表的次數遠勝於日記內頁。

我以前以為一旦旅遊結束、返家後，這本日記就拍板定案了，不能再增加或修改，就像個時間膠囊。不過，每次旅行，我想記錄的越來越多，而且不一定要在旅程當中完成。要戒掉寫日記的習慣並不難，而且我也應該這麼做——我想要體驗旅行，而不光是文字記錄和圖畫寫生。因此，我會等到旅行結束後花時間填補空白或添加更多細節。就像在出版的書裡一樣，我將這些補充文字和圖畫稱為「附錄」。

我發現，返家後復習和回憶整段行程是很重要的功課。我需要時間徹底思考，才能消化我所學到的東西。旅行後，我會花好幾個小時待在咖啡店裡、閱讀我的日記，而且通常會使用另一本日記做為附錄，寫下更多細節。我會盡快完成附錄——在返家後一個月以內。我從不用鉛筆或鋼筆直接在舊日記上寫字，如果我發現錯誤或不正確的文字內容，我會寫在立可貼上，並標上日期，然後貼在頁面上。

我的日記就像爵士樂：歡迎一切實驗和靈感。我想這正是我的日記沒有規則、只有方向的原因。我不想限制自己寫日記的方式。我在日記裡實驗，隨時尋找寫日記的新方法。

我的旅行「畫具」十年未變。我隨身帶著口袋型畫冊和一支原子筆。它們一直放在我身上，通常是胸前的口袋，以便取用。我只用特定的筆，一定要是黑色原子筆。每次看到喜歡的筆，我都會大量購買，旅行時會隨身攜帶好幾支，以防墨水用完或遺失。

最近我開始使用筆格邁（Pigma Micron）代針筆（.005 到 1mm），它們很快便成為我的新歡。我也開始用藝術家牌色鉛筆上一點色，以及飛龍牌自來水彩筆來著色。我喜歡精裝的

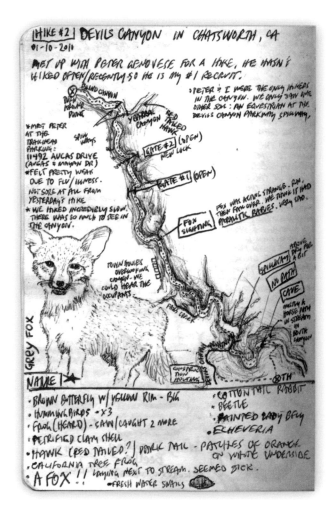

莫拉斯金尼經典口袋型空白畫冊，它大小剛好、硬皮耐用，但又夠柔軟。

我第一本旅繪日記的頭幾頁畫的是巴黎街頭的網路咖啡、美國電影的法語譯名，以及巴黎美國大使館發出的通知／訊息（我抵達歐洲的第一天是二〇〇一年九月十一日）。現在我會把日記最後幾頁空出，來寫我需要的地址和電話，以及旅途中遇到的人的聯絡資訊。我喜歡別人在我的日記上寫字。事實上，我堅持要他們自己寫上他們的姓名和資料。

我喜歡搜集「平面物品」，我將它們稱為蜻蜓點滴。任何能放入頁面的東西：郵票、郵戳、貼紙、收據、名片、郵寄標籤、明信片、便箋、有趣的樹葉、死掉的昆蟲等等。我不會隨便丟掉我在旅程當中找到的東西，一定會先思考是否能放入日記裡。不過，我很少用膠水把它們黏起來。它們不是被夾在書頁裡，就是用醫用膠帶固定起來。

我喜愛書本。我蒐集那些在旅遊黃金年代出版的旅遊指南，光是在一八八〇年到一九五〇年出版的旅遊書，我就有一百多本。可是，我的書不乾不淨──都被我這個旅行者用過頭了。我喜歡看到書本被過度使用、做滿筆記，充分展現一個人的生活和旅遊經歷。即便是書上的塵土和汗漬都是旅遊的行跡。

只要墨水不至於糊掉，日記受點潮也無所謂。如果我旅遊回家時，日記還乾乾淨淨，它就無法描繪這趟旅程。我才剛完成加州的太平洋屋脊步道一千七百英里左右的路程，走過了最艱困的地帶，經歷過最難想像的氣候──我完成的四本日記完全反映全程。在這段旅程

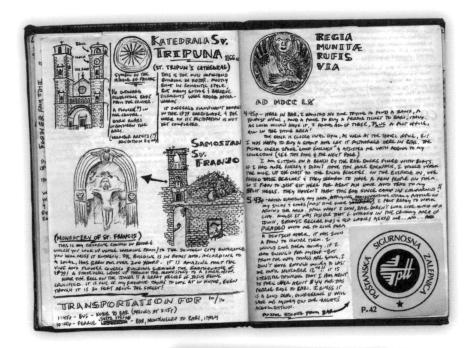

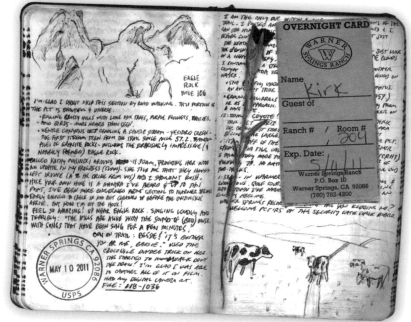

中，它們被蹂躪的程度，和我其他所有背包客行程不相上下，就像是小孩對待他破爛的玩偶一樣。隨著頁面一頁一頁被填滿，越接近最後一頁，日記的價值就跟著提高。我把這些日記放在家中容易取得的地方，原因有二：第一，我常常翻閱它們。我喜歡和有意自行規畫行程的朋友一起分享當中的資訊。第二，我把它們全都放在一個箱子裡，萬一家裡失火，也容易搬運。這箱日記是我逃命時首先搶救的物品。

奧利維耶・庫格勒
Olivier Kugler

奧利維耶・庫格勒出生於德國斯圖加特市。
海軍退役後,在普福爾茨海姆念平面設計,
爾後在卡爾斯魯厄擔任設計師多年,再赴紐
約視覺藝術學院取得插畫碩士學位。他目前
在倫敦工作,為世界各地的客戶畫插圖。
▶ 作品網站 www.olivierkugler.com

深入當地好好探險

我在德國的西莫茨海姆長大,那是黑森林裡的一個小村莊。現在我住在倫敦,擔任插畫家的工作,作品以報導插畫和旅遊寫生為主。

我七、八歲時愛上了《丁丁歷險記》。艾爾吉的作品可能是激勵我成為插畫家的主因。我的第一位、而且可能是最重要的老師是我的父親。他教我畫圖基本概念,並要我畫出生活、畫出周遭事物。「如果你想學會畫圖,就停止模仿漫畫書作者的作品!」我收過最棒的生日禮物之一,就是和父親一起去上人物繪畫課,當時我十六歲。

從海軍退役後,我進入普福爾茨海姆設計學院就讀。雖然我念的是平面設計,但我修的多半是繪畫課。其間我還到喬治亞州亞特蘭大的喬治亞大學進修半年,當時的老師穆勞斯基先生鼓勵我嘗試寫生,並介紹我看艾倫・庫伯(Alan E. Cober)的畫冊。為了準備我的畢業作品,我花了四個月的時間待在漢堡市聲名狼籍的港口和紅燈區,日以繼夜地寫生。

從普福爾茨海姆畢業後,因為找不到插畫方面的工作(我想是因為我不夠好吧),我做了兩年半的平面設計師。我想做的工作,在德國並沒有市場,讓我非常沮喪,因此自畢業後就不曾提筆畫圖,直到有一天,有個在紐約視覺藝術學院攻讀視覺傳播碩士學位的朋友向我介紹該校由馬歇爾・阿瑞斯曼所領軍的「插畫課程」,以及他們所教導的寫生法後,我又開始畫圖了,一年後,我獲得德國學術交換獎學金,接下來的兩年,紐約各地都有我寫生的足跡。

攻讀碩士學位期間,我曾花了幾天的時間待在西班牙哈林區的一家理髮店畫圖。那家理髮店的所在位置看起來既舒適、又詭譎。有一天我從它門口經過,覺得這裡很適合寫生與記錄。理髮師是個上了年紀的義大利移民,我問他能不能讓我待在店裡畫圖。當時九一一事件剛發生不久,我在畫圖期間,得知那位理髮師認識不少在世貿中心喪生的消防隊員。

兩年前我到伊朗旅遊,在德黑蘭遇到一位

卡車司機，他邀我和他一起花四天的時間，運送瓶水到南部波斯灣一個叫做基什島的地方。法國雜誌《二十一》（*xxi-vingt et un*）出版了我在那段旅程完成的三十頁插畫，名為「到伊朗喝杯茶」。那段旅程讓我樂在其中，因為我能看到一個陌生人的每日生活，而且他不僅是陌生人，還是來自於我毫無概念的另一個文化背景。我認為，此次經驗非常有教育性，讓我了解一位平常完全不可能會有交集的人是如何生活。

我盡量每年或每兩年做一次長天期旅行，中間穿插多次小型旅行。我現在很少在旅行當中畫圖，我先照相，回到工作室後再下筆。旅行時，我不喜歡坐在定點或站在那裡寫生——我想要深入當地，好好探險！盡量多看一點。回到工作室後，我參考相片來畫圖。我很喜歡這種做法。當我坐在書桌前、看著照片，又把我帶回我去過的地方和我見到人們。

重新體驗我見過的人和我造訪的地方是很私人的過程。我想我在個人畫作裡投入的愛和熱情遠多於工作畫作，但這不代表我從事插畫工作時不夠認真，只不過，我在個人的記錄畫作上會格外用心。

我用 HB 鉛筆畫圖，通常是輝柏嘉牌，它們是最棒的。我畫圖很用力，之後的三頁都可以看到印子。輝伯嘉牌是唯一不會被我畫斷的鉛筆。我把畫冊（A2）放在電腦螢幕前，看著螢幕上的照片畫圖。我的圖畫尺寸很大（比印出來的版本大四倍）。畫那麼大的尺寸讓我能夠畫入許多細節，我想這也是我之所以畫大尺寸的原因。我喜歡畫這些細節！畫完後，我

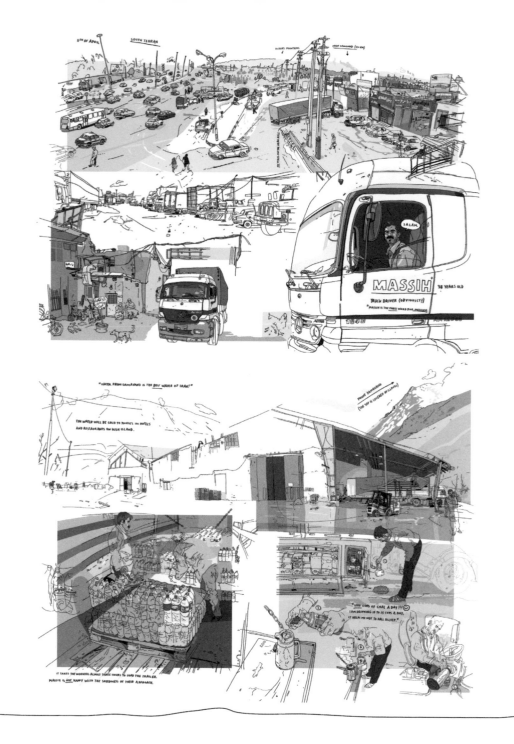

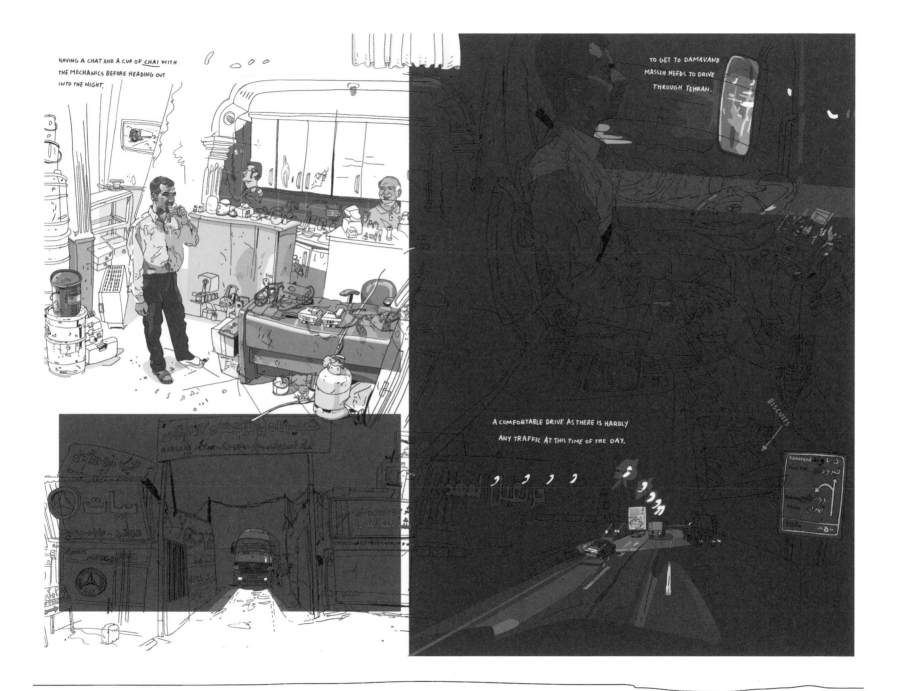

OLIVIER KUGLER 147

會把它掃描、輸出成 Freehand 繪圖程式的電子檔，然後再用這個程式來設計和上色。上色是由向量繪圖所完成。我喜歡這種方式，因為它很有彈性，讓我能自由實驗各種色彩和版面。

我在紐約視覺設計學院攻讀碩士期間，很少在畫作上色。所有作品都是鉛筆畫，都是線稿。第一學期尾聲，教授告訴我，如果我想當職業插畫家，就得想辦法為作品上色。赴紐約念書之前，我在一家小型設計公司從事平面設計工作三年，當時所有的設計都是用 Freehand 完成，我對於這個程式駕輕就熟。於是，我很自然地想到用 Freehand 來掃描作品、添加色彩。我對於成果很滿意，也不曾用過其他技巧來為我的作品上色。

現階段我正在思考我的作品是否細節太多，它花了我很多時間，我想要找個比較快的方法。於是，我考慮要再回到戶外寫生，這對我也許是不錯的挑戰和訓練。我的畫作會因此更原始、少加工，看起來更直接。還有，我也希望能畫快一點。我認為，如果能退一步，回到學生時代的畫圖方式，會很有意思。我想要看看成果如何。

我的建議是：努力畫圖！每天都畫。在能力範圍內，盡量花時間畫圖，如果你是初學者，未來想要成為專業藝術家或插畫家，則更要加油。想要和其他好手競爭，就非得有兩把刷子不可。不要光是速寫！費工費時、專注畫圖素材的大型作品也很重要。好好享受吧！

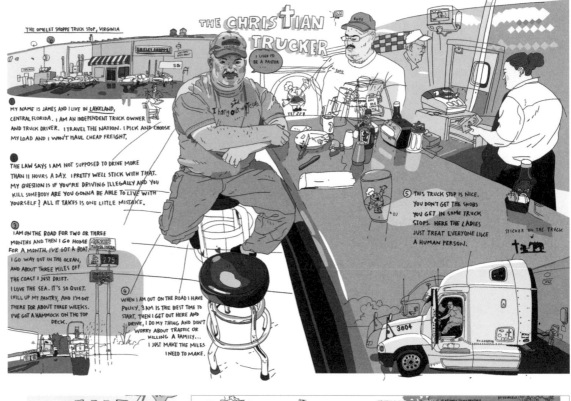

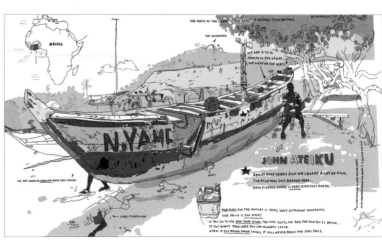

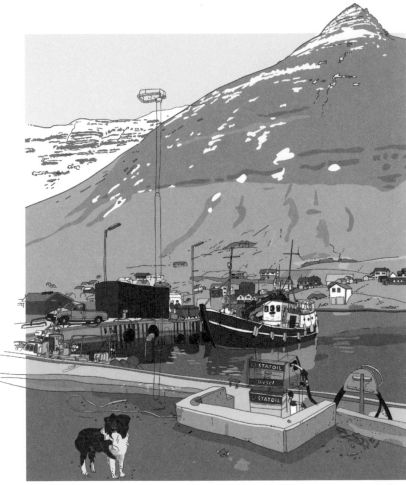

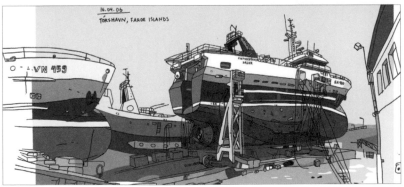

16.04.06
TÓRSHAVN, FAROE ISLANDS

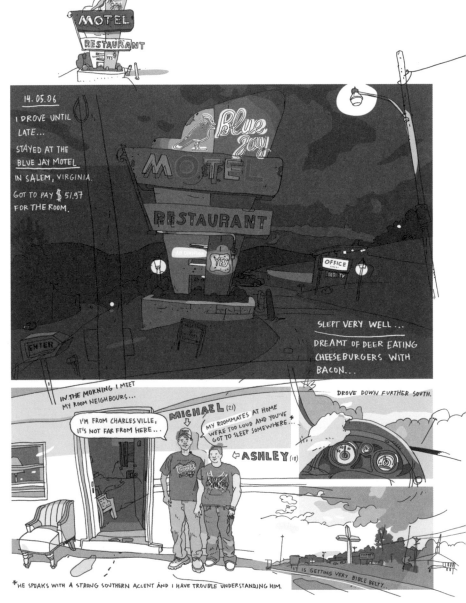

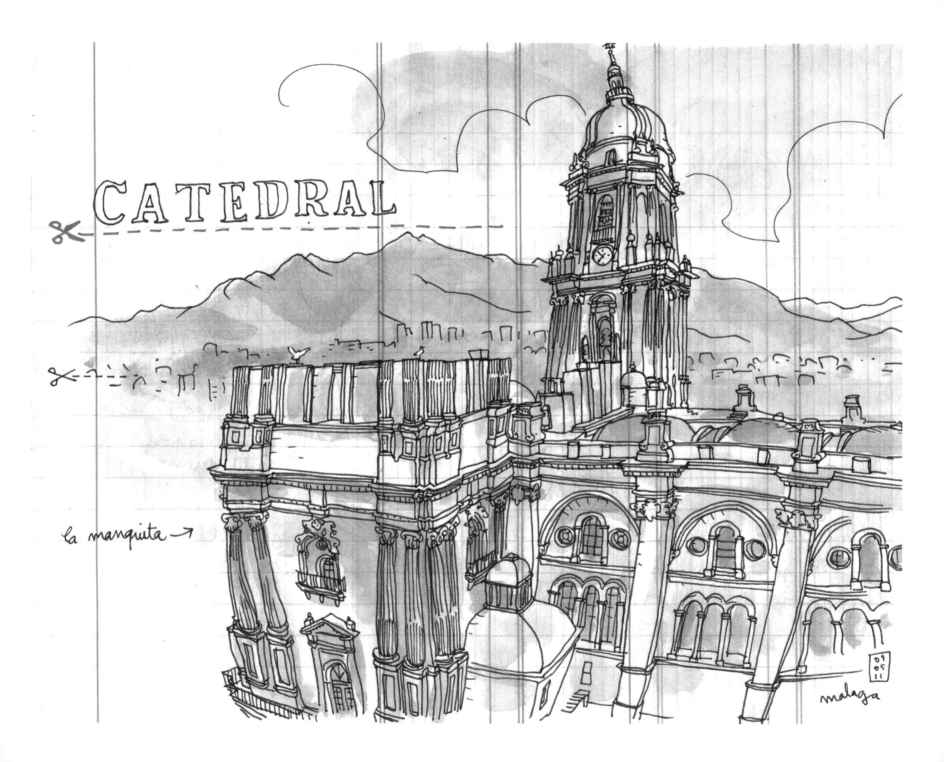

CATEDRAL

la manquita →

兔子
Lapin

兔子是法國藝術家，往返於巴塞隆納和巴黎
之間，從事時裝、廣告和編輯方面的工作。
他曾把多本畫冊出版成書，名為「伊斯坦
堡的兔子」（lapin à istanbul）、「巴塞隆納
我愛你」（te quiero bcn）或「兔子的探險」
（expediciones de lapin）。

▶ 作品網站
www.lesillustrationsdelapin.com
www.les-calepines-de-lapin.blogspot.com

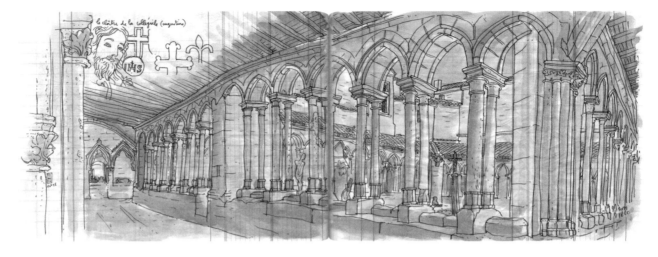

畫圖可以拉近和當地人們的距離

我從小住在布列塔尼的聖馬洛附近。四歲左右，我就開始畫我的第一本畫冊。那是一本封面是企鵝的小筆記本。裡面用原子筆畫滿了飛機、馬、人，甚至還有一棟「人體房屋」。

然後，就我記憶所及，我常在學校作業本裡畫老師的素描和漫畫。我還畫了幾匹馬來取悅女生，另外還有Ｔ恤上的標誌、飛機和漫畫。

後來，我進入一間老派又嚴格的藝術學院就讀，我在這裡學到了所有傳統技巧（透視法、解剖法、超寫實繪畫等等）。我就是在這段期間愛上了畫圖。我還記得老師給過我不少好建議，像是：「你得每天練習，哪怕是一天

只畫一個塗鴉也好。」「對萬事好奇、以大自然為素材。」「素描時絕不能省略脖子。」

對我來說，畫圖是一種生活方式──三天不畫，便覺心情躁鬱。我的太太，兔夫人非常了解這一點。

我即時寫生、記錄當下發生的一切。轉身離去後，我便記得一切：某座造訪過的城市、我剛出生的孩子、我的祖母、某種感受、和朋友共享的美味餐點、令我驚豔的建築等等。當下記錄後，全都保存在我的記憶裡。

四年前，我決定轉任兼職插畫家，自此不悔。我常旅行，至少一個月一次，以便尋找畫圖靈感。Treseditores出版社剛剛出版了我的

插畫新作：《聖家堂》（*La Sagrada Famillia*）。我創造了旅遊系列書（上一個景點是卡爾卡松和伊斯坦堡）。我和西班牙一家老字號的畫冊品牌米格里爾斯（Miquelrius）合作，出版了一系列封面由我設計的旅行書，現在，我正在設計旅行提袋系列。

自從二十歲以後，我每次旅行必定畫圖。我畫第一本旅繪日記時，目的地是埃及、墨西哥和越南。我只要有畫冊、水彩、墨水筆和一瓶水就夠了。我多半讓畫冊決定行程、激出意外邂逅。

畫圖也能為我與周遭人們開啟連繫。我坐在地上寫生時，人們會過來與我聊天，有時我

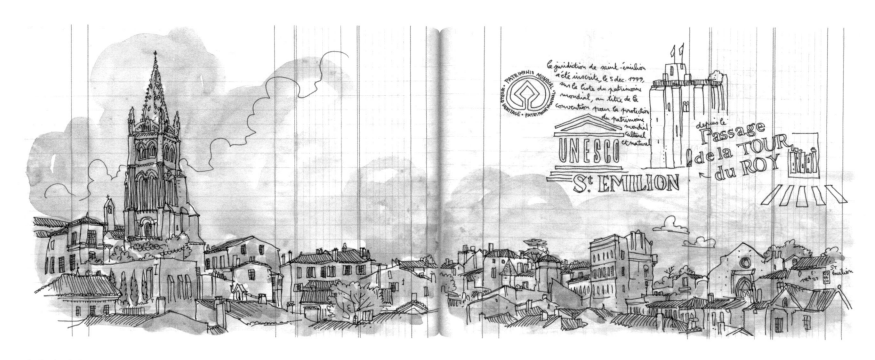

為他們素描，他們會告訴我生活大小事，有時甚至是非常私密的事情。我喜歡把他們與我分享的內容寫下來。

我不喜歡看著相片畫圖，我喜歡看著實物、地點或產品來畫。這樣一來，我可以畫入感情。例如，我曾為一本介紹三座城市的書畫插圖，都是法國的古城，分別是拉馬蒂埃爾、聖埃米利翁和卡爾卡松，我幫客戶發展出一種新概念：花十到十五天的時間融入當地，畫下我所見所聞。這樣一來，我的旅繪日記便成了我的工作專案。

我的畫冊版面通常融入我在包裝或傳單上看到的標誌字型。我設法讓主題適切地在畫頁上展現，有時得因此稍做扭曲，但我盡量誠實地畫出個人感受——拋開任何不完美，只從觀察和解釋的角度來畫。

骨董車是我常畫的素材，我喜歡坐在離它們不到一公尺的地方來畫。另一方面，人物素描時動作要快，十五分鐘之內就得完成，否則對方會開始感到不舒服或覺得無聊。

坐地鐵、吃飯和做筆記時，我用小型的畫冊，另外還有一本 A5 大小的用來畫較精細的作品。我為我女兒、外甥和其他人各準備了一本畫冊，用來實驗不同的媒材。另外還有一本大型畫冊用來畫人體模特兒。

我畫冊的最後一頁往往寫滿亂七八糟的資訊：e-mail、電話號碼、地址、展覽、書名等。我在我的第一本畫冊裡黏上票根或標籤，但現在已經不那麼做了。我寧願把它們畫下來。

畫畫冊時，我沒有任何課題或特定規則——我的課題就是我所面對的那一整天。帶著畫冊旅行時，我穿梭於大街小巷、走進當地酒吧、觀察居民、深入了解那個城市。然後我便順其自然。例如，我上次造訪威尼斯的時候，最後一天原本計畫好好參觀宮殿和著名的運河景觀，但主人邀我搭乘一種叫做桑德羅（Sandolo）的船，我難以拒絕，因此便在潟湖上遊覽了好幾個小時，享受非比尋常的城市風光。

我把我最喜歡的畫具隨身放在口袋裡：筆、水彩筆和水彩，全都放在一個經典的德州儀器皮套裡，拿任何東西跟我交換，我都不要。這個皮套大小剛好，後面的鉤環剛好能掛在我的外套或皮帶上。我所需的畫具全都隨侍在側，取用方便。

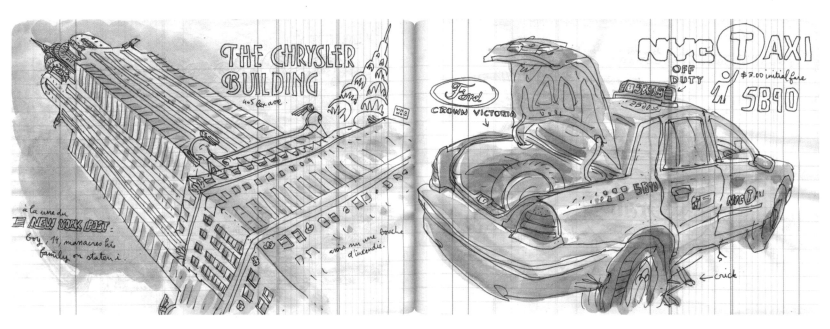

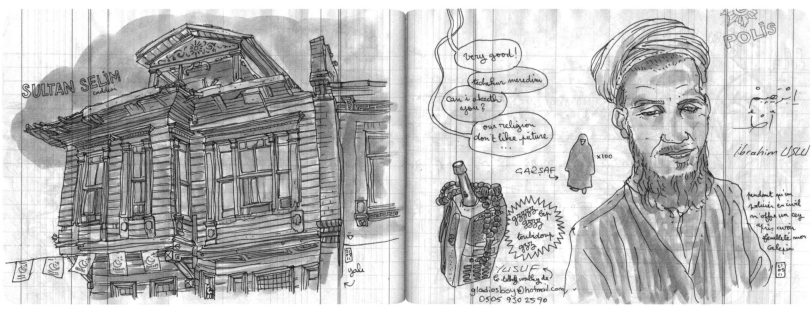

我從兔夫人那裡偷來兩根髮夾，風大時拿來固定畫頁，非常好用。筆是我最主要的畫圖工具，我畫圖先畫線條，三菱牌0.1mm代針筆最符合我的品味。它防水，而且黑色墨水夠黑；我很喜歡。我還帶著兩支有色代針筆：用來臨摹標誌和設計字型的威迪牌（Edding）1800的0.1mm，和灰色的寇比克牌勾線筆。

我有個很特別的旅行盒，是英國朗尼牌（Daler-Rowney）製造，裡面裝有十八色小型水彩。我在放水彩筆的空間加放了透明紅、鮮綠和金色水彩。我最喜歡的顏色是赭黃、深茜紅和俄羅斯藍。我只用這三種顏色來畫人物。我曾短暫使用過飛龍牌水彩筆，但我立刻愛上它，現在我總是隨身攜帶，兩支裝滿水，足夠

使用一天，第三支則裝入赭黃色水彩，因此我隨時都有亮黃色可以用（黃色水彩多半不透明）。

我還有一些祕密武器：兒童用的大型多色原子筆和八支蠟筆，以彌補水彩色彩的不足。當我無法使用平日的技巧來寫生時（天色已晚，或模特兒對比過高），我就會使用日式黑墨毛筆（無印良品牌）。

我喜歡拿一九四〇年代到一九七〇年代間的二手帳本來畫圖。我是在跳蚤市場找到的，我愛它的質感和線條，能把我的記憶帶到另一個層次。這些老舊的紙張讓我驚豔。每次我把這些畫冊拿給其他繪者看時，他們對於帳本的紙張能承受兩面的水彩都感到非常驚訝。

我很少在單張上畫圖。無論你身在何處，畫冊和精緻的畫具能讓你感覺置身工作室。它攜帶方便，而且依時間順序。畫冊將故事娓娓道來，這是單張畫作無可比擬的，我喜歡累積畫冊。我所有的畫冊都是我的珍藏，遺失任何一本，後果都難以想像，就像遺失了部分記憶一樣。不過，我喜歡它們看起來陳舊不堪、紙張脫落需要橡皮筋固定封面。節慶和展覽時，我讓人們翻閱它們。平日我則把我所有的記憶放在家裡：小型畫冊放抽屜，其他則放在書架上，和大家一樣。

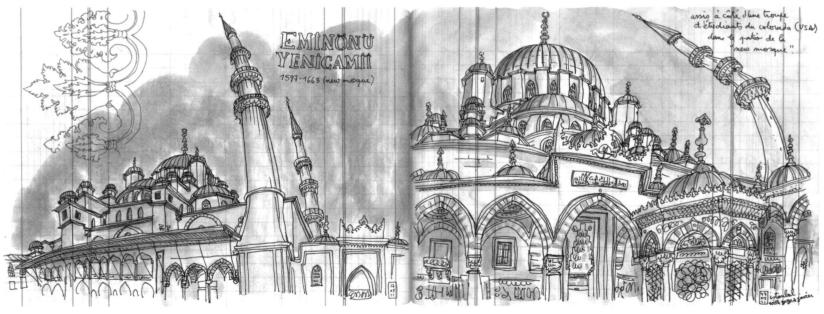

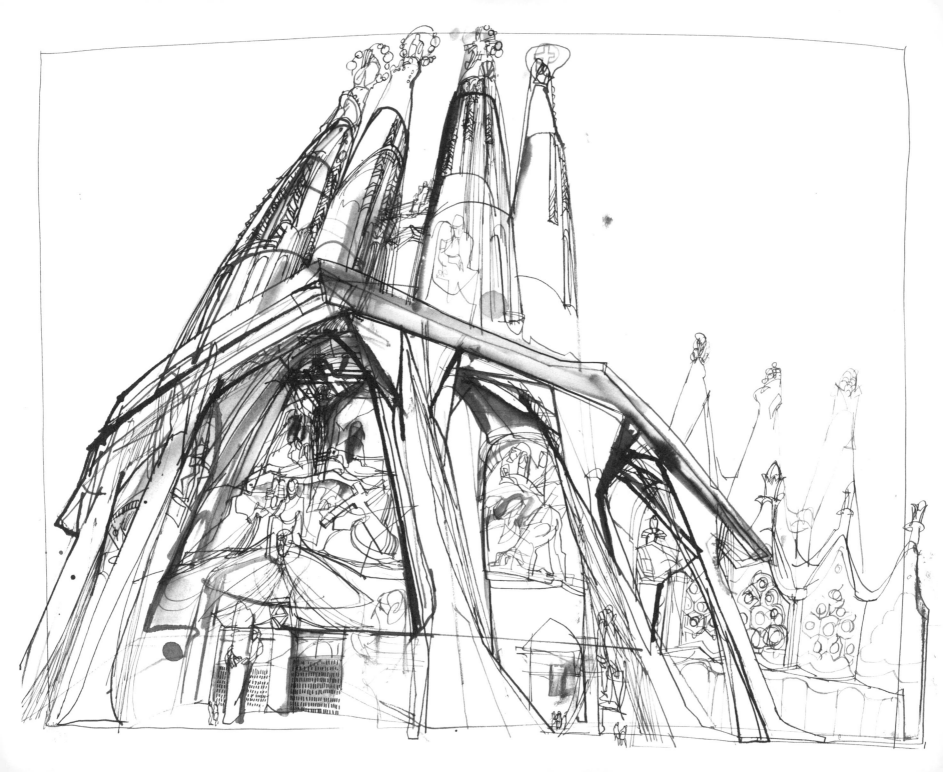

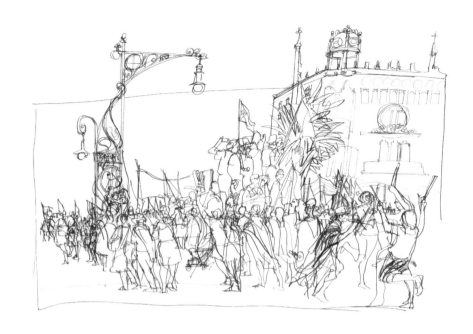

維若妮卡・勞勒
Veronica Lawlor

維若妮卡・勞勒住在紐約市。她是兼職插畫家，同時也主持一四八二工作室。她還在普瑞特藝術學院、帕森斯設計學院和達爾維若學院教授繪畫和插畫。她著有好幾本書，其中以《一日一畫：六週插畫課程》（*One Drawing A Day: A Six-Week Course Exploring Creativity With Illustration and Mixed Media*）為代表。

▶ 作品網站
www.veronicalawlor.com
www.studio1482.com/veronica

旅行畫圖讓生活充滿冒險

我在紐約長大。我在曼哈頓第五大道上出生，全家隨即搬到布朗克斯區一個叫做帕克卻斯特的社區，一直住到我九歲或十歲的時候。我還記得我們搬家的那個晚上，我坐在箱子上看著電視上尼克森總統宣布辭職。我不清楚究竟發生什麼事，我只記得他背後一片不堪的黃色，我對電視裡這個憂愁的男人感到憐憫。接下來的十年，我們全家住在長島一個叫做包德溫的小鎮。那是個很不錯的市郊城鎮，但我一直很想念都市生活。我記得我常常在車道上溜冰，我對布朗克斯區平整的柏油路念念不忘。因此，二十一歲時，我又搬回紐約市，先在布魯克林區待了十年，然後搬到曼哈頓。

我母親、阿姨和外祖母都是藝術家。我母親和阿姨現在還在畫圖，家裡還有我外祖母在一九三〇年代高中時期畫的時裝設計圖，她很有天分。我記得我很小就開始畫圖。有兩張小時候的作品被留存至今：一張是福爾摩斯倚著燈柱，旁邊還有個寫著倫敦的路牌。另一張畫的是我的阿姨瑪莉翁，她留著一頭誇張的蜂窩髮型，總是帶著一串紫色葡萄耳環。我的終生職志（旅遊、報導、人物和時尚）可以說很早就確認了。

我一直到高中才決定要成為藝術家，也開始在全家度假時畫圖。年輕時我常常和我的好朋友崔西亞・席安（Tricia Sheehan）一起畫圖。我們會撕下八卦雜誌，然後重新畫上，並寫上內容。我們常常想像五四俱樂部（一九七〇年代紐約知名夜店）裡的情景，然後互相素描，真是不折不扣的追星族。

我有幸遇到幾位很棒的美術老師。高中時我有個老師叫做哥登・西斯（Gordon Heath），他開啟了我隨時畫出生活的習慣。我獲得獎學金，進入帕森斯設計學院就讀（感謝帕森斯！），並且有幸修到多位名師的課，像是約翰・岡德芬格（John Gundelfinger）和艾文・鮑威爾（Ivan Powell）等等。但該校其中一位老師對我的影響最深遠：大衛・帕薩拉夸（David J. Passalacqua）。大衛亦師亦友，對於

我的藝術和職業影響極大。

他教我畫圖和報導文學，我從帕森斯畢業後，還繼續在他位於佛州奧蘭多的私立繪畫與插畫學校學習多年。他會帶我們去迪士尼樂園，頂著豔陽，畫上十二個小時。多棒的經驗啊！他要我們坐在他所謂的「地獄之門」門口，其實就是魔術山入口，把幾百位湧入的遊客畫下來。在艾波卡特園區可以體驗和畫到各種不同的文化，而且又不用出國，現在我還會帶我的學生去那裡寫生。如今，我是兼職插畫家，有幸接到客戶的插畫和報導工作，我感到非常滿意。手上案子一結束，我就會外出記錄紐約大小事，或者規畫到其他城市寫生。我另外也在普瑞特藝術學院、帕森斯設計學院和達爾維若學院教授繪畫和插畫，達爾維諾學院是我和馬格麗特‧赫斯特（Margaret Hurst）一起創辦的學校。可以鎮日創作藝術、教授藝術真的是很棒的生活方式。我由衷覺得幸運。

我常旅行，通常一年至少兩次，這在我生活中占了很大的部分。我從年輕時就想要旅行，我記得我看過一本圖畫書，敘述一個小孩住過世界各地，從那時候起，我就下定決心要造訪書中每一個地方。

我很難想像旅行時不畫圖。畫圖讓你放慢腳步，真正觀察一處。那裡發生哪些事？有什麼樣的氛圍？人們和服裝是什麼樣子？我還發現，畫下一個地方，可以拉近我和當地人們的距離，即使我不懂他們的語言也無妨。當我來到中國，坐下來寫生時，我發現到中國人的情感特質，這是坐在觀光巴士遊覽北京絕不可能體會到的事情。我記得有一天我在畫圖時，突

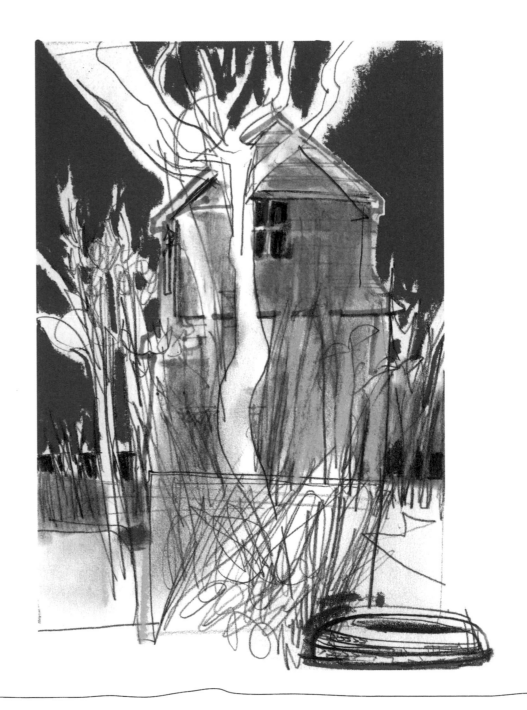

然下起雨來，有個年輕女孩居然撐起雨傘為我遮雨！還有一天，我拿筆彎下身來蘸墨水，有個小男生過來幫我把墨水瓶端起來。真貼心。

畫圖的衝動讓我在凌晨四點起床、在暴風雪中出門、在我感到不自在的地區冒險——換句話說，讓我投身不畫圖時絕不會進入的情況。透過繪畫，我遇到許多平日生活絕不會有連繫的人們，這真的是很奇妙！旅行時畫圖讓生活充滿冒險。

我最奇怪的一次畫圖經驗，是我到西班牙塞維亞參加聖週慶祝活動。該市天主教堂和附近其他所有小型教堂都有男性信眾組成遊行團體，扛著大型雕像，演繹耶穌受難記裡的場景。氣氛非常熱烈。人們穿著正式服裝——女士戴絲質頭紗——排列在街道兩旁觀賞活動。（我在書上讀到，一直到一九六〇年代，該市才禁止參與者自我鞭打的行為。）到了耶穌受難節那一天，和實體一樣大小的耶穌軀體雕像被放在玻璃棺材裡，扛到街上，並由塞維亞警察吹奏喪樂。現場一片寂靜，就算是一根針掉到地上都聽得見。玻璃棺材經過時，警隊敬禮致意。一切彷若脫離了現實。活動結束後好幾天的時間，整座街道還覆蓋著蠟燭滴下的蠟，這是難以比擬的經驗。我畫圖時常和路人互動。很多藝術家不這麼做，但我卻樂此不疲。我很喜歡用這種方式來認識人，甚至還因此交了不少朋友。我有時會吸引人群駐足，最誇張的一次是在北京紫禁城外的天安門。許多人圍著我，看我畫圖，而中國人對於私人空間的概念和我這個美國人很不一樣。他們壓著我、靠著我、碰我的東西、令人不安。圍觀的人越來

越多，最後只能由警察出動、驅散他們。最棒的是，現場留了一位警察幫我守著、不讓人群靠近。我一開始以為他們要逮捕我，結果北京警察局卻提供了一位個人保鏢！

如果可以的話，我一年至少渡一次「藝術假期」，只畫圖、遊玩和體驗新地方。我外出畫圖時，行程以畫圖為主軸，而畫圖決定我要去哪些景點。我有時因此造訪的地方較少，但觀察卻比較深入，因為我會數度回到同樣的地方完成畫作。我寧願造訪較少的地方，在同一個地方待久一點，也不願意走馬看花。

為了決定要畫什麼，我會在行前先做研究。例如，我知道我要畫塞維亞的聖週和四月節，我便在出發前研究慶祝活動安排。我也常在抵達前畫好當地簡圖，先讓我有個概念，知道到達後要畫什麼。不過，我當然會留空間來畫那些事先無法預測的事物。例如，我到巴塞隆納之前，一心想要畫高第的建築，因此我在行前研讀了他的自傳，以獲得基本了解。可是，當我在畫米拉之家的時候，剛好遇到附近有抗議人潮，於是我自然轉移焦點。

我的旅行畫具不斷更換、改善。通常我會帶一支蘸墨鋼筆、單裝的黑墨水、幾支水彩筆和一小盒水彩（我喜歡便宜水彩的色彩）、自來水毛筆、自來水鋼筆、繪圖鉛筆、色鉛筆、蠟筆、幾支彩色筆，有時也會帶粉蠟筆。我偶爾會特別為了目的地而挑選畫具，但我多半是把上述東西一併丟進袋裡，因為我無法預知某個景點會給我什麼樣的感覺。除非我要畫的地方或活動需要我隨時移動，否則我還會帶個板凳。我也帶著髮夾把我的頭髮束起來——散亂的頭髮會妨礙我畫圖。

我以前什麼紙張都能畫，但最近我常用康頌牌畫紙，進而喜歡上它。好畫紙真的不一樣。該品牌的純白畫紙和複合媒材畫冊是我目前的最愛。我一般偏好大型畫冊，有時也會把畫紙夾在畫板上。旅行時，我會隨身帶著一本口袋型畫冊用來畫縮圖和記重點，到後來，這本小畫冊反而成了我旅行的真正記錄，裡面記載著我對某處的所有想法和第一印象，還有旅途中隨手塗鴉的小圖和點滴。我在畫冊裡寫了一大堆東西——尤其是在我隨身攜帶的小畫冊裡。有時我也會把我認為有趣的小東西貼在裡面，或者我會把它們放在後面的小夾層裡。

我的旅繪日記和畫冊被我蹂躪——風吹雨打、日曬雪凍，還曾不小心灑上飲料。它們雖鞠躬盡瘁，但也備受寵愛。我住在紐約市一棟小公寓裡，所以我的畫冊散置在任何有空位的地方，有些在書架上，有些在衣櫃箱子裡，有些則疊放在我位於布魯克林的工作室架上，而有些還擺在儲藏貨櫃裡的塑膠箱中。我有一大堆畫冊，散落在各處。前幾天我打開衣櫃，居然就有一本畫冊掉下來打中我的頭。

對於那些有意畫圖、用畫冊記錄生活的人，我的建議是：不要評價，也不要捨不得濫用。儘管持續地畫、記錄一切事情。畫畫冊純粹是為了自己。

bench Park Guell

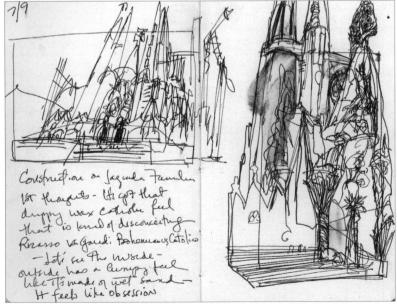

7/9

Construction on Sagrada Familia
1st thoughts - It's got that
drippy wax catholic feel
that is kind of disconcerting
Picasso vs Gaudi: Bohemeus Catolico
- Let's see the inside -
outside has a creepy feel
like it's made of wet sand -
It feels like obsession

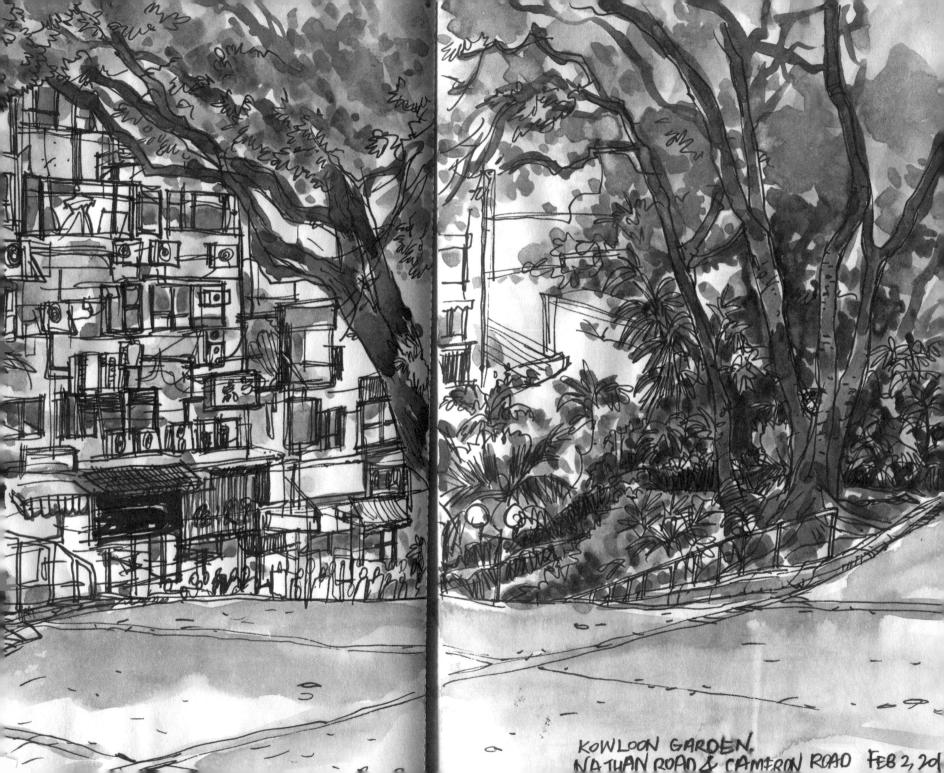

KOWLOON GARDEN.
NATHAN ROAD & CAMERON ROAD FEB 2, 20

羅唐
Don Low

羅唐是新加坡人,從事兼職插畫家與設計
師,並在兩家大學擔任兼職教授,同時也
是「城市寫生」特派員。他的作品散見《城
市寫生藝術》(*The Art of Urban Sketching*)
與《新加坡城市寫生》(*Urban Sketchers
Singapore*)。

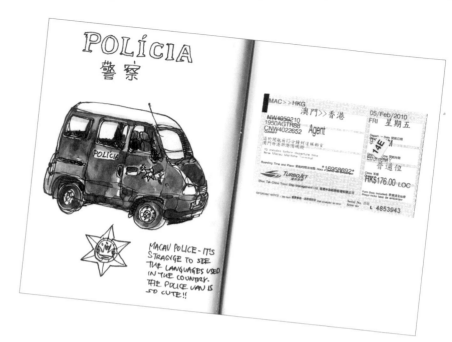

只是沉浸在自己的夢想世界

我已經記不得自己是幾歲愛上畫圖,但我父親告訴我,我小時候他一定把公寓牆壁漆成白色,讓我可以恣意塗鴉。長大後,我想從事藝術方面的工作,但我那不富裕的家庭並不支持我的熱情。找個穩定的工作、每天有麵包可吃重要多了。我父母希望我當醫生、律師、工程師或老師──只要不是藝術家都好。他們知道我有藝術天分,但他們的鼓勵只限於把畫圖當成嗜好。

當然,最後我取得材料工程系學士,讓家人倍感驕傲。我甚至還當了三年的工程師,後來才改行,全職從事藝術工作。

婚後我搬出父母家,他們不再能控制我的人生和職業。接下來的兩年,我靠著幫童書畫插畫的所得來支付學費,取得科廷大學多媒體學位。畢業後,我在一家新興網路動畫和設計公司擔任藝術總監,兩年後,我進入教會擔任平面設計師,負責規劃書籍出版、月刊、宣傳冊子,以及各式各樣的媒體資料、CD和DVD封面設計、問候卡片等等。當時我的教會約有一萬一千多名信眾,夠我忙的了。

這些年來我當上藝術家,我父母完全被蒙在鼓裡。在新加坡,藝術家不是什麼光彩的身分,特別是在我這一代,只有中輟生才會進藝術學校就讀。近五年來,情況漸有改善,我們的社會已經接受電腦藝術和設計對娛樂產業的影響。學校與業界和機構合作,讓學生有能力成為動畫界的數位藝術家。許多其他亞洲國家在這方面表現優異,因此新加坡地方政府也起而效尤。數位藝術家現在已成為新興技術專家。

媒體發展當局開始提供獎學金、鼓勵學生研讀多媒體,我也是受惠者,因此能夠出國念書。我選擇了薩凡納藝術與設計學院,因為該校另行提供獎學金給有作品集的申請者。我寄上我之前工作的所有作品,成功獲得一年一萬美元的藝術獎學金。我興奮不已,終於能到這個穩坐娛樂產業龍頭寶座的國家,像是迪士尼、皮克斯和夢工廠等,都是全球翹楚。我已

經開始夢想有朝一日能在這幾家工作室工作。我清楚知道，我的人生即將就此徹底改變。

我十四、五歲的時候，自行成立了寫生俱樂部，鼓勵高中同學畫圖。我們多半在室內畫，但有時也會外出寫生。我很喜歡。唯一的問題是新加坡氣候濕熱，在戶外畫圖實在不舒服。我們的國家全年炎熱，完全沒有氣候溫和的季節，年底還有東北季風發威。我坐在戶外畫圖，眾目睽睽之下，總是感到不自在。最後，我終於受不了，完全放棄戶外寫生。不過，我由衷相信我有一天會再度嘗試。

我在薩凡納念書時，這一天終於到來。有位教授鼓勵全班畫畫冊，唯一的目的只是為了塗鴉。每個禮拜他都給我們一個繪畫主題，我們必須繳交至少六頁的塗鴉、繪畫和速寫。對我來說，這是努力畫圖的最好藉口。我特別買了一本 A3 大小的畫冊（其他同學都買 A4 或更小的畫冊，可以少畫一點），要好好挑戰自己。到最後，我竟然停不了筆。這個藉口讓我想起我小時候有多喜歡塗鴉，而且只是為了畫圖而畫圖。孩童不會在乎繪畫技巧或別人怎麼想；他們只是沉浸在自己的夢想世界，一心一意創造出能讓自己開心的作品。我喜歡這樣。

在薩凡納的第二年，我接觸到《手繪人生》這本書，讓我為之驚豔。書裡介紹那些藝術家畫日記的經驗，改變了我對於速寫的想法。多年來我擔任兼職插畫家和設計師，我只把速寫當成工作的一部分，是有功能性的。完稿前，我先把我的速寫拿給客戶看，以便讓他們同意我的設計概念。這要比事後修正省時又省錢。

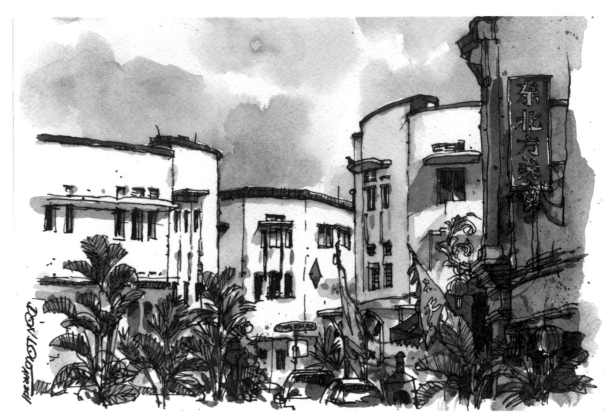

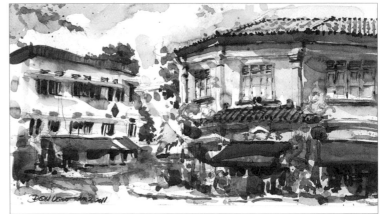

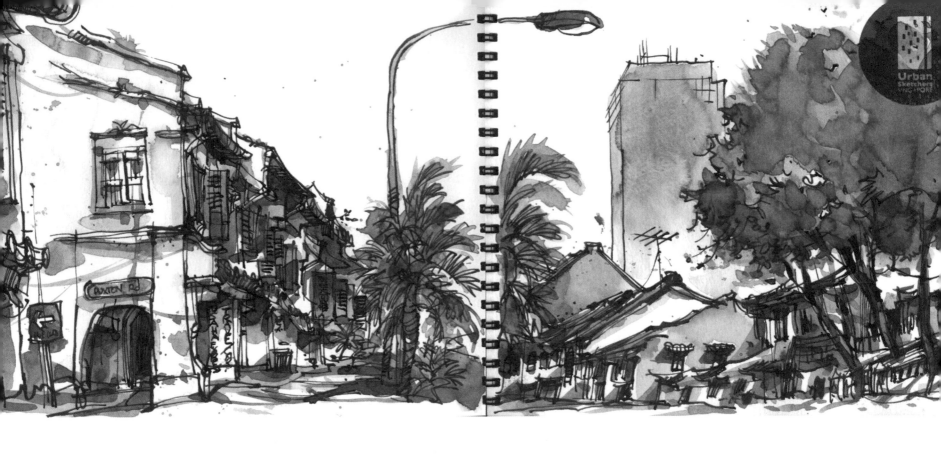

可是，這本書改變了我。現在，我會為了樂趣而速寫，單純享受記錄周遭事物、將每日所見所聞創作成旅繪日記的過程。不知不覺中，速寫已成為我熱愛的生活方式，千金不換。我以前透過速寫來磨練繪畫技巧（想成為藝術家，這是很重要的一環，我現在還是會這麼做），但現在我速寫時有了更深刻的感受，尤其是戶外寫生。它賦予速寫不同的理由。

我在美國當窮留學生時，夢想至少能開車橫越這個國家。我們在薩凡納的房東告訴我們，他計畫在加州養老，需要有人幫他把他的骨董瓷器從東岸運到西岸。他提議由我們開車，帶他西行，而且他還會支付路上一切費用。這趟旅程，我帶了牛頓牌旅行水彩組、一本史托斯摩牌 A3 畫冊、康頌牌畫冊、筆墨牌（Pen & Ink）自來水鋼筆和幾支水彩筆。雖然當時是十二月，但我們一路沿著南邊走，氣候宜人。一直到了德州才開始起風，進入新墨西哥氣溫才降低。

當然，大峽谷是絕對不能錯過的。我們在第五天來到大峽谷，沒有下雪，但非常冷。當我們登上其中一座展望台時，我不畏寒冷地掏出我的莫拉斯金尼畫冊，畫下眼前景觀。我沒有戴手套（無論在新加坡還是薩凡納，從來都不需要戴手套！）才畫了一、兩分鐘，我的手指頭開始僵硬，無法正常活動。雖然我穿著毛衣和防風夾克，我開始從頭到腳不能克制地打寒顫。我勉強畫了五分鐘，很快地，我的鼻子也失去感覺了！我對我太太感到很愧疚，為了讓我畫這些結冰的峽谷，她也得跟著一起忍寒受凍。於是，我帶她到附近一家酒館，坐在大壁爐旁取暖。想也知道，我在享受咖啡的同時，又拿出畫具，把壁爐和大圓木都畫了下

來。我相信那是我最後一次在嚴寒的氣候下畫圖。順便一提，那也是頭一次我太太堅持要我買下我人生的第一雙手套。

畢業後，我們有了更多旅遊西岸的機會。我們幾乎每個週末都會開車到一個沒去過的城市。我們沿著一號公路開，陸續造訪了大索爾、卡梅爾海、蒙特利、洛伯斯國家公園、舊金山，然後一路往南，去參加位於聖地牙哥的年度漫畫研習會。

每次從這類旅行返家，我翻閱的往往都是我的畫冊，而不是照片。從每一頁速寫，我可以清楚憶起我畫圖時看見的風景和聽見的聲音。我發現畫圖過程其實需要整個意識的投入——所有的感官和知覺一起合作，把我看見的畫成紙上風采。

我們在美國待了三年半後返回新加坡，發現故鄉日新月異，那時我才彷彿是第一次真正看到我的家園。

我參加了本地的寫生團體（新加坡城市寫生社團），每個週末都和團員一起四處遊覽、寫生。我們把這些行程稱為「寫生漫步」，我們會定點寫生達兩、三個小時，也會邊走邊畫。我把後者稱做游擊速寫。速寫讓你無暇留意技術和工具。十到十五分鐘的時間內就得畫完一個場景，因此線條精簡非常重要。這種經驗訓練我隨時將目光鎖定在一個地方的精華，著重形塑建築風格的光線和陰影。我還不習慣畫建築，因此我的畫冊裡絕大部分都是人物。不過，短時間內速寫建築讓我省略不必要的細節，因而更留意版面的構圖和設計。

我用的是中國製的英雄牌鋼筆，它的筆尖

WET MARKET @ TIME SQUARE — PIG'S HEART IN THE FOREGROUND.

30 JAN 2010

ONBOARD CATHAY PACIFIC FLIGHT CX 716
29 JAN 2010
BN: 213 DEP: 1830

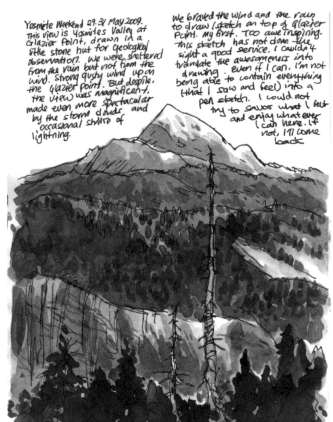

可以稍微往上彎曲，粗細皆宜。用對墨水，則下筆滑順，上水彩時，線條也不會暈開。

　　我喜歡把我的速寫貼在臉書或 Flickr 上，和大家分享。臉書讓我認識全世界眾多寫生者，身為「城市寫生」部落格特派員，讓我有動機更勤奮寫生，將我的旅行畫作分享給全球同好。這種寫生和分享的過程，讓我覺得自己像個記錄片導演。我樂在其中。

如果我能選擇，我願意終身全職寫生。

DON LOW

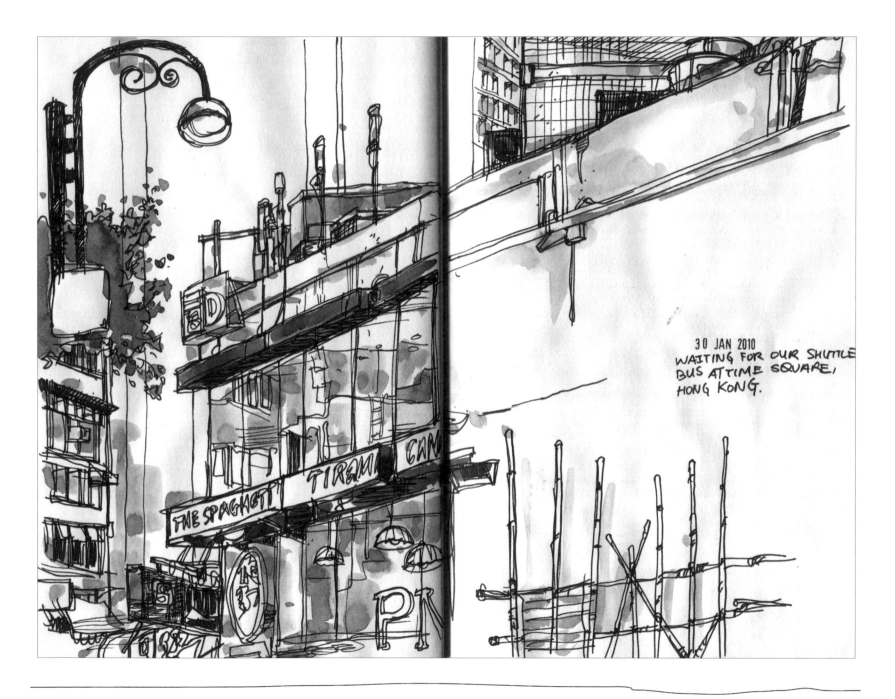

30 JAN 2010
WAITING FOR OUR SHUTTLE
BUS AT TIME SQUARE,
HONG KONG.

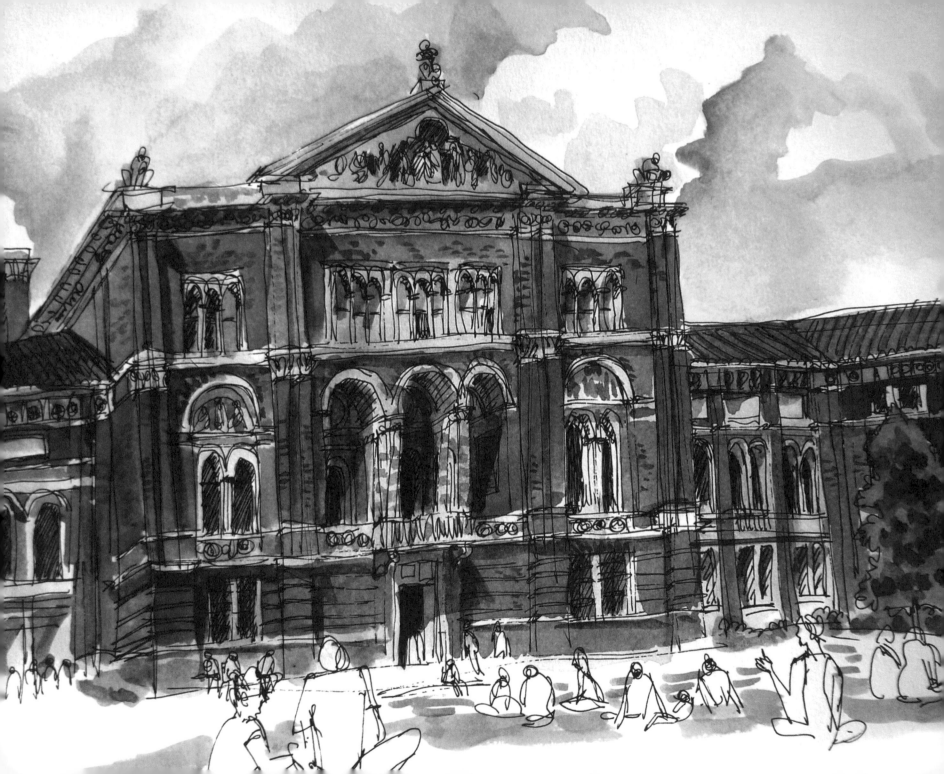

普拉宣．米蘭達
Prashant Miranda

普拉宣．米蘭德在印度奎隆市出生，後來全
家搬到班加羅爾市，他在亞美達巴德市的國
立設計學院念動畫。西元一九九九年搬到多
倫多，製作動畫電影。

▶ 作品網站 www.prashart.blogspot.com

畫冊就是我的全世界

我從小就畫圖。我喜歡畫圖、唱歌和彩繪。我家裡沒有一個人是視覺藝術家，但我的父母在不同的領域都很有藝術天分。我母親熱愛烹飪，父親則擅長園藝。我小時候會寫日記，在裡面塗鴉，內容多半是家裡或附近工人小孩的事情。

我在印度亞美達巴德的國立設計學院念了五年。在這段期間，我的狀況達到巔峰，並在西元一九九四年開始寫圖畫日記。我當時自己裝訂畫冊、重新利用舊紙張，並實驗各種繪畫風格。有幾本我在班加羅爾畫的旅行畫冊尤其特別，因為它們記錄了我的家鄉，以及不復存在的時光。我專攻動畫電影設計，而畫畫冊是能真正幫助我觀察和了解事物的方式。

如今我靠繪畫維生——以水彩畫為主，另外，我也製作動畫電影。

我是隻隨季節遷徙的候鳥。夏秋時節我待在加拿大，天氣開始變冷以後，我就回到印度。我就這樣在加拿大和印度之間四處旅行。

旅行是我生活中很重要的一部分，因為它是現實的縮影。它拓展我的視野，讓我對於我所居住的地方擁有更客觀的看法。舉例來說，我學到要珍惜在加拿大自來水可以生飲、水龍頭一開就有熱水！當我來到印度某些地方，體驗特別深刻。

我旅行時畫圖，常常吸引人們圍觀，與我聊天。我也許坐在酒吧裡畫圖，就會有人過來跟我聊天、請我喝飲料。和照相相比，我更熱愛畫水彩，因為畫圖讓我觀察到平時不會留意的事物。

畫旅行日記為我帶來奇遇，它可以說是一種交通工具。水彩很適合在旅行時使用，因為我走到哪裡，就用哪裡的水，把它融入在我的畫裡。我的畫冊是我的記憶倉庫，記錄了我旅行時走過的路線、做過的事情和遇到的人們。我旅行有了全新的體驗，因為我不斷與不同的人互動，我最常被問的問題就是我是誰。我想，每個地方的能量都反映在我的畫冊裡。

我旅行時畫圖通常都是看我什麼時候歇

腳。之前七月去法國，我發現我多半都是趁喝
啤酒、吃東西、喝咖啡等這些時候來畫水彩。

　　有一次我有十天不曾提筆，那是因為我在
印度進行內觀禪修。那是一段靜默冥想修行，
我在這十天內不能畫圖、閱讀或寫字。那是很
不一樣的經驗，因為從我有記憶開始，就不
曾停過畫筆。但那次的禪修讓我留意到其他事
物：夜晚的聲響、火車經過的笛聲、月亮的光
芒、輝煌的日出或蟲鳴鳥叫。當我重拾畫冊，
這些感受反而能更強烈而生動地湧現。

　　旅行往往能讓我更想畫圖。這是因為我見
到太多新鮮事物，想把它們全都記錄下來。在
家的時候，不免把周遭的一切視為理所當然，
能見到新鮮事物，是很新奇的。我的畫冊是我
最好的朋友，我倆無話不談。

　　我的畫冊很私密，但我還是喜歡與人分
享。它們本來就是要給人觀看、細讀和分享
的。

　　我的旅行畫冊是我個人對於旅程的記述，
不受簡介、特定風格或別人的觀點所影響。我
的旅繪日記只為自己而畫，它們讓我用以前不
曾試過的方式來探究和觀察事物，內心澄淨清
明，沒有先入為主的觀念。

　　我喜歡用水彩，因為它攜帶方便。它們全
都可以放入我的畫袋、乾得很快、取用方便。
我也很喜歡使用各地的水，海水、河水、雨
水，或啤酒和葡萄酒，甚至是某棟迷人老宅裡
水龍頭的水。

　　我的畫冊決定了作品風格。有些紙張不
佳，不適合畫水彩，但卻能畫出鬆散粗曠的底
稿，加上水彩後，反而有另一種風味。畫冊的

Le cathédrale de Rouen

WORK ON
REPEAT PATTERNS
PRASH

New York

CENTRAL PARK

HAPPY 70TH BIRTHDAY MR LENNON

THE
HiGHLINE

• AFRO - DUTCH INTERIORS
AT THE
METROPOLITAN
MUSEUM OF ART

• ROMAN MOSAICS FROM ISRAEL • JAPANESE ART

THE
CHELSEA MARKET

RAMSTEIN OCTOBERFEST BEER AT
COLICCHIO
& SONS

Dinner at
LOMBARDI'S

A BEER AT
RAWHIDE
HILARIOUS

SO WE GOT RIPPED OFF BY
FLORENCE DIXON
ON CRAIG'S LIST
SO WE CHECKED INTO THE
CHELSEA SAVOY AS THERE
WAS NO ROOM AT THE INNS
ON A FRIDAY NIGHT
WALKED AROUND LUGGING
BAGS & A SUITCASE BUT
NOW WE SLEEP AT THE Y
GLORIOUS WEATHER
21°C
A NAP AT CENTRAL PARK
AN AFTERNOON BEER AT
COLICCHIO
AND A SWEET OLD TAXI
DRIVER WHO BRIEFED US ON
NEW YORK ERWIN WAS HIS
NAME

LE GRAINNE
CAFE
FOR BREAKFAST

A CAPPUCCINO
& A GLASS OF WINE
AT
PASTIS

大小也主導了我的畫圖方式。大型跨頁需要較長的時間完成，因而改變了畫圖行程。

我的隨身包包裡一定帶著畫筆。紅環牌Isographs或施德樓牌0.3和0.5是我的最愛。最近，我愛上了EE或8B軟性鉛筆。我很滿意我的佩爾肯牌（Pelkan）二十四色盒裝水彩。我通常帶著細、中和粗三支水彩筆，另外還有一個裝水的容器。我會買大張的水彩畫紙，然後裁剪成我要的尺寸：像是阿奇斯牌140磅（200gsm），熱壓或冷壓；或山度士·瓦特夫牌（Saunders Waterford）有毛邊的畫紙。大概就是這些。我每次旅行帶的畫具都差不多，只有畫冊尺寸會改變而已。

雖然畫人像壓力很大，但我喜歡在畫冊裡素描。畫人像拉近我和對方的距離，他們也會向我介紹當地的風土民情。有時我用漫畫手法來畫人物。我畫讓我感動的事物，什麼都畫：一瓶酒、人物臉譜、我也喜歡古老建築。我的畫通常都和歷史沾上邊。

我的旅繪日記本來就是要與人分享，因此常常被人翻閱，但它們是我的天、我的全世界。

我把它們留在家裡安放在好幾個書架上。它們對我意義重大，因為它們已經記錄了我十六年的生活。因此，我將它們視為我生命的一部分。

我的建議是：在畫冊裡持之以恆地畫圖、畫圖、畫圖！

The town of Jadoussac.

20th Aug 2010

1. Maison Fletcher
2. Pointe Rouge
3. Pointe de l'islet
4. Marina
5. La Chapelle Jadoussac

6. Hotel Jadoussac
7. Le Gibard
8. Cemetery

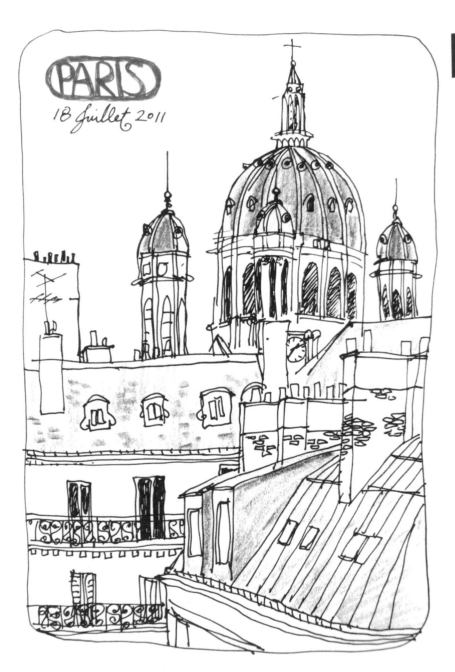

PARIS
18 Juillet 2011

ONE DAY TAIPEI

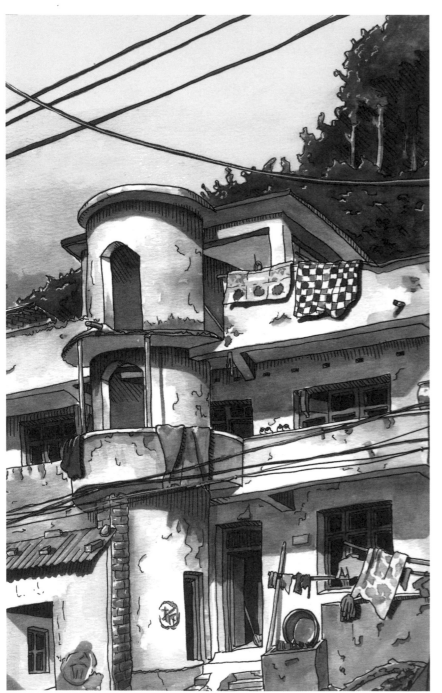

史蒂芬・瑞迪
Steven B. Reddy

史蒂芬・瑞迪在阿拉斯加安哥拉治市上高中時，就開始畫圖畫日記。他住在西雅圖，已在當地國小任教達十五年。史蒂芬目前正在將他在南亞教書和畫圖的經歷畫成旅行日記，書名為《老外：遠離家園》（*Laowei: Far From Home*）。

▶ 作品網站
stevenreddy.blogspot.com
flickr.com/photos/stevenreddy

不畫別人認為美麗的地方

我一直在畫圖。我祖父是個有才華的油漆工，叔叔則有攝影方面的天分。我最感謝的，還是不斷鼓勵我的母親。我認為當藝術家是她自己的夢想，她對於我的作品總是稱讚有加，從不讓我因為把所有時間拿來畫圖而有罪惡感。我小時候安靜、內向，多半都是獨自一人畫圖、看書、彈鋼琴、練魔術、或者錄製隱形人、鬼屋或外星人這類主題的廣播劇。我用筆記本畫了一大堆小型翻頁動畫。我是個不折不扣的怪人。

我無意藐視我的學校教育，但我覺得我完全是自學而成。我小時候看漫畫書、看週六的卡通影片、讀科幻小說。那些低級小說的封面，還有唱片專輯封面對我日後的影響，遠大於課堂上，我尤其留意羅傑・迪恩（Roger Dean）和英國的 Hipgnosis 設計公司的作品。接著，上大學後，我從某個「年度最佳漫畫」系列中，讀到了羅伯特・克朗（Robert Crumb）的《中年危機》（*Mid-Life Crises*），為之驚豔。它是圖畫文學，和學校教的冰冷、抽象的內容相比，這本書更為真實、大膽和私密。

後來，我修油畫課時，讀到陶德・舒爾（Todd Schorr）的著作，裡面提到幫純灰色畫上色、上釉。老畫匠都這樣畫，但陶德的觀念卻引我注意，我想知道他是怎麼做到的。如今，即使我畫水彩，也會先刷上一層灰色，然後再用水彩「上光」。這很費工費時，但先刷灰色的做法，能讓我從一大片景觀中找出頭緒。接著，等我了解黑暗與光線的位置後，再加上一點色彩。

我一直到後來才開始旅行。我從來沒有閒錢，而且我幼時不曾旅行（除了搬家之外），因此從來沒想過這件事。一有儲蓄，不是拿來償還我的助學貸款，就是花在我兒子身上。有一年，我學生的家長們集資，送我去歐胡島玩了十天。我大開眼界！不想離去。恆溫的海水、乾暖的空氣、蔥綠的樹林，還有清涼的穿著；我怎麼都玩不夠。於是，隔年我帶著兒子舊地重遊。接著，我又到紐約，花了一整個禮

拜的時間細細品味每一家美術館。然後，友人
到加拿大出差，邀我一同前往，之後我還和她
一起去了阿卡普爾科。

　　紐約之行後，有個朋友在書局看到《手繪
人生》這本書，他知道我會喜歡，因此買來給
我看。雖然我從十五歲就開始寫日記，但內容
不外乎是雜寫、行程、待做事項、牢騷──大
雜燴剪貼本。我喜歡將它們與人分享，而且對
於自己在這上面所花的功夫頗為自豪，可是，
幼稚和充滿掙扎的內容卻又令我困窘。讀完
《手繪人生》後，我另外買了一本日記，不在
裡面發牢騷，而是用畫圖來記事。如此一來，
我的日記就是畫冊。我不再使用那些紙質差的
廉價硬皮筆記本，而改用線圈水彩畫冊。如
今，我可以把它們拿給任何人看，而不用擔心
會有什麼不該被人看到的文字。我還是繼續寫
著以前那種不好意思給人看的大雜燴，但只供
我自己留存，做為將來發展成自傳的參考。等
著瞧吧！

　　畫畫冊是與陌生人破冰的完美方式，進而
了解他們，讓他們敞開心房交談。我只要問他
們是否能畫他們，或者問他們居住和工作的地
方就行了。這能讓人們感到驕傲和感興趣，因
此多半都會答應。當別人看到你在畫圖，自然
會好奇你在做什麼。畫圖是世界共通語言。

　　美國人看到有人在寫生，會比較漠然──
或者是因為他們太尊重別人的個人空間。但在
墨西哥還有中國，我畫圖時會吸引群眾圍觀。

　　最常遇到的挑戰是要趁人們移動車輛，或
改變景觀之前把圖畫完。有時候，光線持續改
變，或者我非移動不可，但這樣一來，整個角

度就不一樣了。

　　我一點都不想要畫別人認為美麗的地方：山巒、溪流、花朵、動物。我不否認這些事物很美、很重要，但它們不會形成有趣的圖畫。我喜歡混亂，我喜歡尋找排列雜亂的形狀和細節。我曾多次在骨董店裡畫圖。如果我去港邊釣魚，我不會畫船隻，而會畫甲板上一大堆亂七八糟的垃圾。如果你邀我吃飯，我會畫你清理餐桌前杯盤狼藉的景象（會先得到你的許可）。

　　我畫圖時，畫圖期間所發生的事情全都被「鎖在成品裡」。我指的並不是「哦，那真是美好的一天」這種比喻，而是非常特定的細節：我畫圖時的對話、iPhone裡的音樂、背景播放的電視節目。說來奇怪，但當我一面喝咖啡、一面翻閱我的畫冊時，腦中會突然浮現「廣告狂人」電視劇。或者，看到某頁中國餐廳的寫生，我就會聽到「老闆、老闆」的叫喊聲，因為我畫這幅畫時，聽到餐廳老闆和侍者說話。畫圖時，我完全沉浸在當下。這聽起來很老掉牙，但這其實是一種冥想的形式。就像是全神貫注而心無旁騖，因此不適合做為腦力激盪或解決問題的方式。我畫圖時無法練中文或規畫課程，因為我太專注於眼前的景物。一個接著一個的微小抉擇占據我的腦海，該畫什麼、該省略什麼、該誇大什麼、該縮小什麼。我能不能把那個東西移過去一點，露出後面的事物呢？我該不該讓那一部分高一點，讓它與其他部分有所區隔呢？

　　另一方面，畫圖讓人放鬆。它又不需要太過專心，不會讓你無法和其他寫生同好，甚或只想陪你畫圖的朋友輕鬆聊天。

　　我需要在畫冊裡畫圖。單張畫紙容易弄髒、沾上咖啡。還有，依時間順序排列對我來說很重要。這些圖畫訴說著一段故事，哪怕是只有我才懂的故事也好。但更重要的是，我熱愛書籍。藝術書籍、小說、教科書。去中國之前，我把我所有的東西都送人——我最愛的藝術書除外，當然，還有我的畫冊。

　　陪伴我成長的書都有插圖：《哈迪男孩》、《愛麗斯夢遊仙境》、《魯賓遜漂流記》、《屋裡不准飛》、《黑藍魔術》，還有貝佛莉·克萊瑞的叢書等等。它們不是圖畫書，但裡面都有插圖，也許一個章節一幅圖，用來協助說明和增加氣氛。我把我的圖畫視為我「人生小說」的插圖。畫與畫的中間也發生了很多事，但這些圖畫提供了連續感。

　　我盡量不訂太多規則。許多城市寫生追隨者堅持寫生要當場完成。我只從生活當中取材，但我常常會放個一、兩天後又加上幾筆。我可能會在事後加點黑色以突顯對比、或者用白筆加點光線。我幾乎不曾在現場上色，我還在學習要如何在戶外處理水彩的問題。我弄灑過印度墨水、用太多色彩讓畫頁糊掉、加入太多水讓畫頁皺得無法掃描。最安全的做法就是只帶鋼筆和畫冊出門，等我安全地坐在家裡書

桌前，再開始上色。

　　我會把圖畫畫滿版面，就算一開始我以為我只畫小圖也一樣。我控制不了。我曾和其他專業插畫家一起寫生，親眼見到他們會克制自己不把某一區畫滿。理論我都明白：讓版面某一部分後退、好讓其他部分前進，選定一個焦點、有所節制、把高對比事物放在前景、背景陰影要更細緻等等。可是，我做不到。我看到的東西，我都會畫下來，所以我總是會畫滿，而且整個版面沒有輕重之分。我甚至把我的圖畫（和油畫）稱為「全版」，因為它們比較類似波洛克（Pollock）的構圖，而非諾曼・洛克威爾（Norman Rockwell）。我想這是因為一旦我坐下來投入繪畫，就不想停止。所以，只要畫頁上還有空間，我就會繼續畫，直到我的手指關節凍得發紫，再也憋不住尿為止。

　　我的畫具很簡單。我用的是夢羅牌（Montval）多媒材九十磅線圈畫冊，一本有五十頁。紙張夠厚，吸水性強，很適合我，因為我往往會過分修飾，畫上好幾層墨水和水彩。

　　我用三菱牌黑色細字中性筆來畫圖。（我一定隨身帶兩支，以防突然沒水，我會在史泰博文具店一次買一大把。）我用紅環牌灰色印度墨水來畫純灰畫。至於水彩筆，多年來我一直都是什麼便宜就用什麼，最後我終於固定使用烏特勒支牌（Utrecht）白色尼龍混貂毛筆一號、四號和六號。它們的筆尖不易變形，即使不沾太多水，也可以長久維持筆尖。我通常會帶著它們。

　　基本底稿完成後，我使用十二色小型水彩來上色，有什麼牌子，就用什麼牌子，像是

This is the new fire department in El Golfo, Mexico.

This ambulance has no wheels, but is used as an emergency room. To emphasize that it is not "ambulatory," the blue tent is tied to it.

As I sat and drew for about an hour, the firemen took the largest truck to go get groceries.

Extra gasoline for the trucks, though the tank is nearly empty.

櫻花牌水彩寫生組（Koi Pocket Field Sketch Box）和牛頓牌十二色等等。我在美國有一台佳能牌掃描機，在中國我則會去影印店掃描，一張一塊錢人民幣。掃描品質並不好，顏色往往太淡，掃描機沒有辦法完全蓋上，因為我的畫冊旁有線圈擋住，所以我需要回寢室用我那台小型的蘋果筆電來修正顏色。

　　畫了一整個上午後，若能遇到城市寫生同好，互相交換成果，是很棒的經驗。我喜歡有人要求看我的畫冊。當然，多數的意見還是來自於 Flickr 或城市寫生部落格網站。我用臉書的主要目的，就是為了和其他畫家分享作品。

我在 Blurb.com 自行出版了一本八十頁的書，叫做《現在我在哪裡？》（Now Where Was I?）內容是關於我在西雅圖閒逛和畫圖的經驗。我隨時隨地在畫圖，工作時、開會時、等理髮時，甚至坐在汽車後座時。如果你隨時攜帶你的畫冊，就絕不會有不想畫的時候。就連搭電梯時，也可以速寫出一幅作品。（嘿！這是個寫生的好題材……）

StevenReddy

ON LOCATION

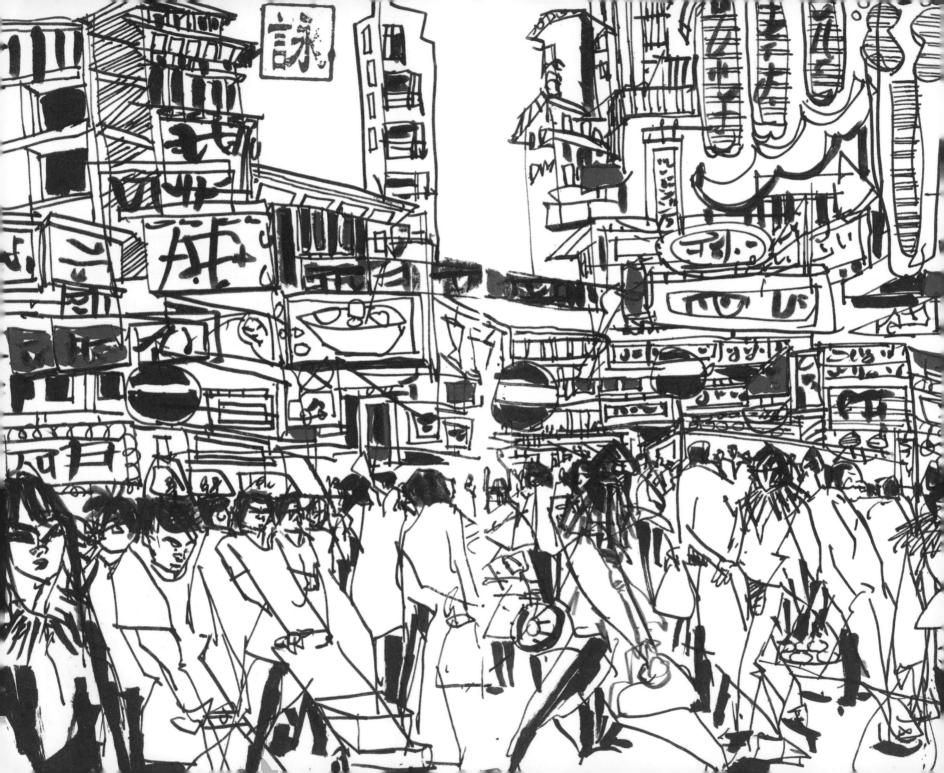

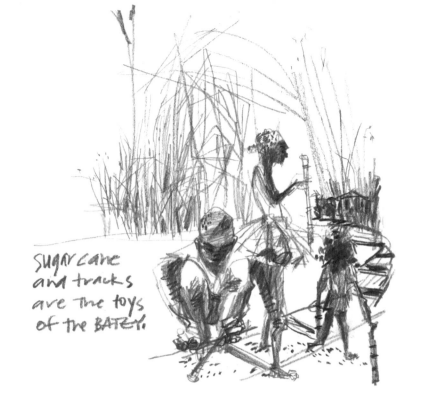

Sugar cane and tracks are the toys of the BATEY.

梅蘭妮·瑞姆
Melanie Reim

梅蘭妮·瑞姆是有獎座加持的插畫家,她隨身攜帶畫冊。她自雪城大學獲得插畫學位後,便開始幫出版社、廣告公司、博物館、雜誌和知名企業畫插圖,目前則是紐約流行設計學院(FIT)全職教授兼插畫碩士計畫主任。

▶ 作品網站
http://www.melaniereim.com
www.sketchbookseduction.blogspot.com

繪畫是說故事的藝術

我的故事和背景並不特別,因此,我常想——當我坐在棕櫚樹下,或看著巫毒儀式,或在某個伊斯蘭教聖地畫圖時——我是怎麼走到這一步的?

到頭來,我究竟是怎麼走到這一步並不重要,重要的是,我能夠做著全世界最棒的事情——我很難想像度假時不畫圖,而且,戶外寫生是我身分認同的重要部分。

我從小在長島長大,父母都不是藝術家,可是他們很熱愛藝術,喜歡在家居生活上發揮創意。我常和鄰居女孩們進行著色比賽,著色時不塗出界線,對當時的我來說輕而易舉,因此往往都是我獲勝。不過,我從小就立志要

主修法文,會從事藝術工作純屬意外。是這樣的,我高一的時候,沒能通過母親堅持要我修的打字課,因而被帶到自修室。這當然不行,我還記得我和我母親一起和輔導老師商談,老師問我「你喜歡藝術嗎?」一切便自然發生。

我在高中接受的藝術訓練非常豐富又有幫助,我很喜歡——可是,上了大學之後,我又聽了父母的話,沒去修插畫,而念了藝術教育課程。即使如此,我還是隨身帶著畫冊,有機會就寫生,只不過當時我不把它們叫做寫生畫。我還記得我對線條藝術相當著迷——我也像許多人一樣,極度崇拜諾曼·洛克威爾。我現在了解了,長久以來一直吸引著我的、是說

故事的本質。

畢業後,我無意執教。我白天擔任自由插畫家,晚上則拜師學藝,我跟過多位偉大的藝術先驅,包括傑克·波特(Jace Potter)和約翰·岡德芬格等。我尤其喜歡報導線條藝術家,他們滿足了我畫觀察畫冊的渴望。

大學畢業後不久,我便在雪城大學取得了插畫藝術碩士。要和墨菲·廷可曼(Murphy Tinkelman)面試的前一天晚上,我非常緊張——準備作品集、復習時事。最後,我是因為我的畫冊才入選。就連現在我寫這篇文章的時候,我還記得他特別留意的兩幅寫生:一幅是在聖派翠克大教堂前,另一幅則是廣場大飯店

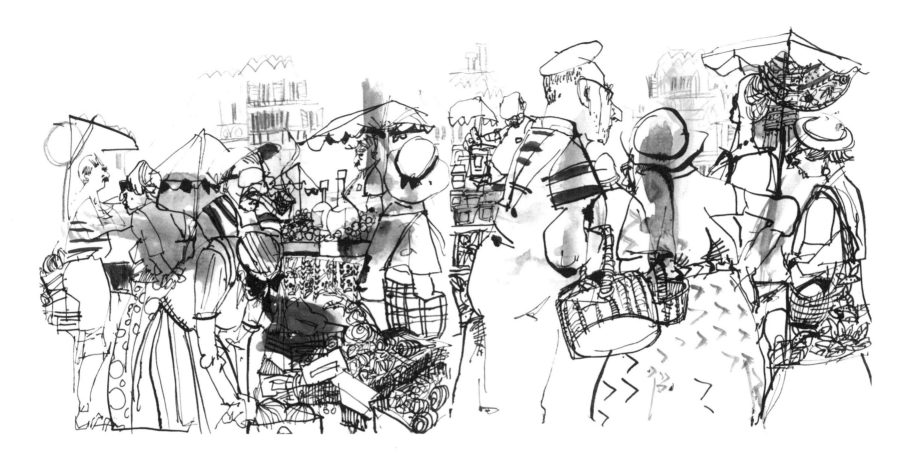

（我畫這幅圖時，遇到演員席德・凱薩〔Sid Caesar〕，他還問我在做什麼！）

我在雪城時，遇到多位大師，影響了我對繪畫的看法，並加深我對畫畫冊的熱愛。大衛・帕薩拉夸成為我職涯中最具影響力的老師。我在修碩士學位的時候差點修不到富蘭克林・麥克馬洪（Franklin McMahon）的課，他是我的職涯偶像。我上巴倫・斯多瑞（Barron Storey）的課的時候，他正畫到第

十五本畫冊。馬歇爾・阿瑞斯曼（Marshall Arisman）在課堂上生動鮮明地描述他的故事，教導我們如何將說故事的藝術轉化成傑出畫作。

畢業後，我持續為大衛工作了十年。這真是刺激、充滿挑戰，又具啟發性的十年，和我的偶像共事、一起寫生、學習如何思考問題、解決問題、（再度）愛上說故事的藝術，而且也（重新）學習世界歷史和藝術史，使我求知

若渴。離開這溫暖的窩臼並不容易，但我知道我該展翅飛翔了，於是我開始在流行設計學院教書，目前並擔任該校插畫藝術碩士計畫主任。每一天，我都帶著我從大師身上學到的寶貴課程，利用它們將我對繪畫和報導文學的熱情投注到學生身上。

我也像多數老師一樣，因為有寒暑假的關係，會定期旅行。現在，如果我暑假不出遊，我就會為自己感到可悲。在我還沒有這項福利

以前，我去過歐洲一、兩次，但自從一九九七年以來，我開始深度旅行——為了自己，也為了藝術。我有幸在多明尼加共和國教書多年，我愛上了那裡的人們和那塊土地。我帶著畫冊征討過甘蔗園、廢棄海灘和巫毒世界。我數度進出摩洛哥。在南非工作的一個舊識來找我，我很快便前往這個國家探險。這才是我裡想中的度假經驗！我喜歡身處在充滿勞工階級、文化儀式、習俗、舞蹈和寫實生活經驗的環境。

每前往新的地方，我就會帶一本新畫冊。我用過許多不同的畫冊。我喜歡正方型的尺寸，但我的最愛是卡雪工作室（Cachet Studio）的線圈畫冊。它的紙張夠耐用，能讓我用我的百利金牌自來水鋼筆反覆畫線——我喜歡我用力畫圖時、墨水飛濺的效果。它也能承受水彩和水粉，不過，我主要還是畫黑白畫，也常使用碳筆。（黑檀木鉛筆的黑色非常飽和）。畫黑白畫是我上大衛的課，盡情畫彩色畫之後所養成的習慣。哦，是的，彩色畫看來刺激，但沒有人能分辨出它們的重點，所以，老師要我專心練習線條一整年：完全不能使用水彩、任何顏色和陰影！我從林布蘭（Rembrandt）、德拉克羅瓦（Delacroix）和龐托爾默（Pontormo）的作品中學到用線條營造色調。我學會用黑白創造美麗，我對於這種創作方式感到自在。這是我經歷過最棒的事情——這項功課和限制——只不過，剛開始的時候我遭遇不小的挫折和掙扎。

每每翻閱這些黑白作品的時候，我絕對不會記不起畫圖當時周遭的色彩和氛圍。

戶外寫生常常吸引圍觀者，多半引來注

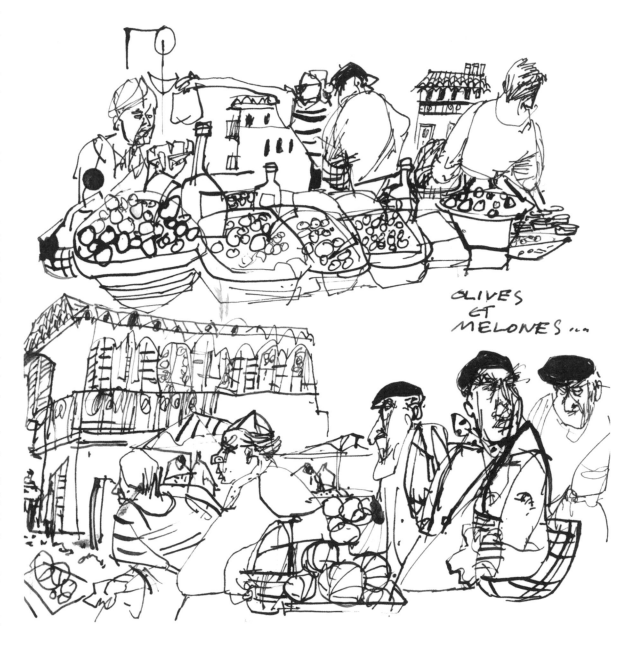

OLIVES ET MELONES...

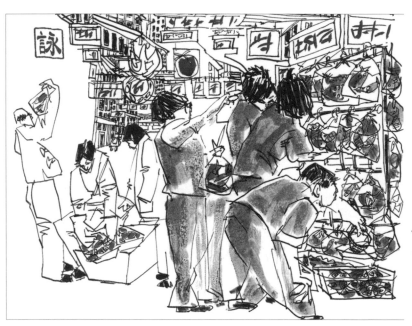

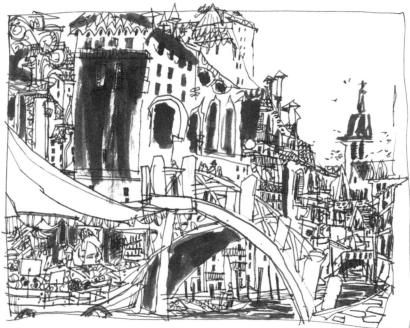

意，偶爾也招致批評。我樂此不疲。他們以
為我們這些畫家也是街頭表演的一部分。我並
不在意別人的注目——我也常常遇到有趣的人
們。

　　我的畫冊可以徹底看出我插畫家的身分。
設計感、環境空間和特性，或者特殊事件最能
吸引我下筆。它變得難以忘懷，成為腦海中夾
雜著顏色、氣味和聲音的際遇。不管是我多
久以前所畫的圖，我都能記得我當時身處的地
方、周遭的人們；它立刻帶我回到當初。

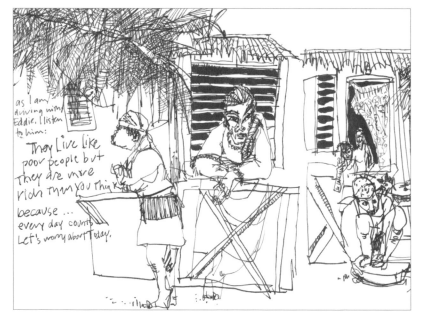

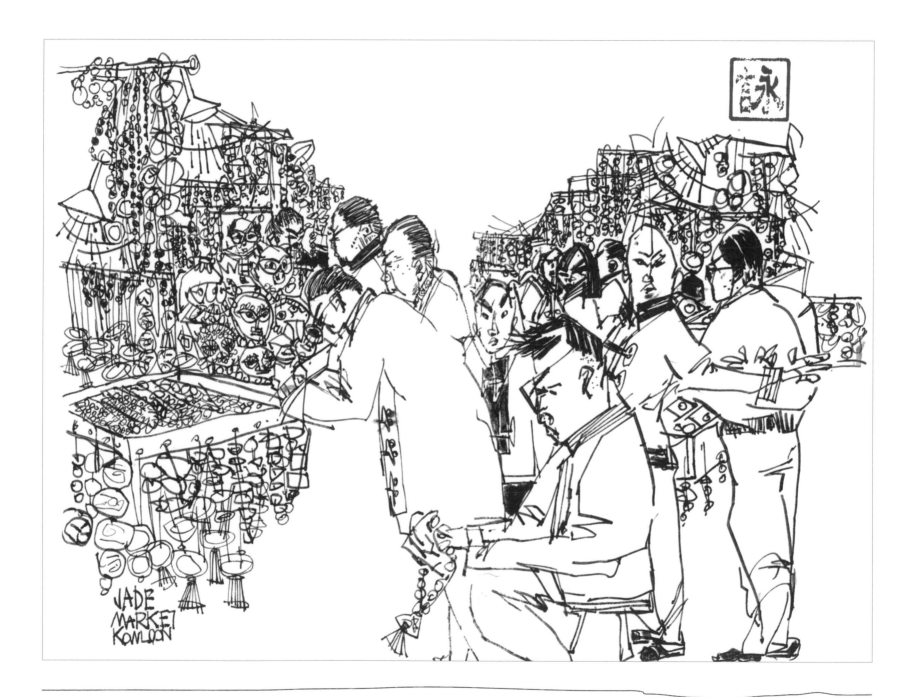

JADE MARKET KOWLOON

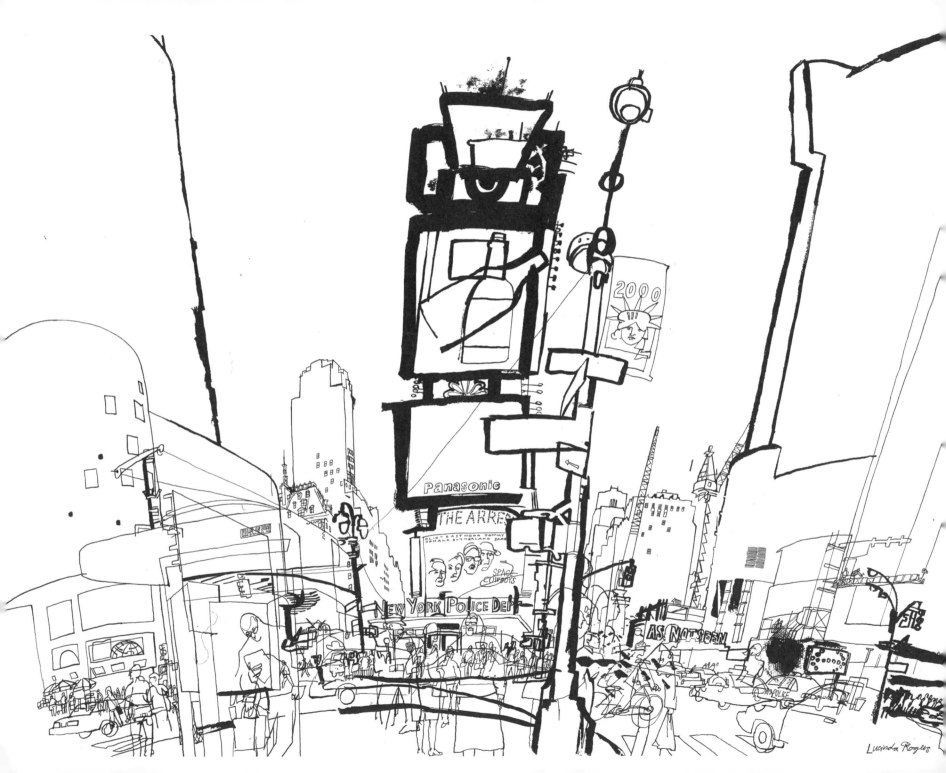

露辛達・羅傑斯
Lucinda Rogers

露辛達・羅傑斯是英國藝術家與插畫家，現居於倫敦東部，曾為眾多出版社與客戶畫插圖，其中還包括幾家英國主流報紙、《紐約客》、《洛杉磯時報》和《CN旅行家雜誌》（Condé Nast Traveler）等，作品以圖畫報導和戶外寫生為主。她的作品出版集與原稿目前正在倫敦展出。
▶ 作品網站 www.lucindarogers.co.uk

把眼前所見全部畫下來的雄心

我的工作方式主要是從生活取材，自周遭事物獲得靈感。身為插畫家，常需要應客戶要求，前往有趣的地方，帶回當地或某個活動的圖像。若是非工作上的繪畫，我就盡量少訂目標，讓機緣帶著我，找到吸引我的題材。

大城市特別吸引我，為了傳達出各地的特色，我會著重在建築和比例，還有那些因地因國而有所不同的平凡細節（像是紅綠燈和路標等等）。不過，我有一次在法國郊區葡萄園席地而坐，發現我愛上了完全不用直線的畫法，也發現畫葉子的困難度。

帶著畫冊旅行很方便，但我還是偏好畫大型的單張畫。我不喜歡書冊的限制。我的旅行畫冊並非旅程的完整記錄，只是補充而已。裡面有現場的速寫、筆記、聽來的評論，以及大型作品的草圖等等。可以這麼說，我的畫冊並不是要給人看的，因此內容也比較隨興。

我小時候多半待在家裡畫圖，度假時總是帶著畫冊，因而習慣畫各個地方，也很快便發現我很想把眼前所見捕捉下來。有一年，我在姨婆家畫了一大堆母牛躺在草地上的圖畫。不管到哪哩，我的親友都會盡量滿足我的畫圖欲望。

西元一九九一年，我獨自遊覽布拉格兩個禮拜，並將全程記錄在一本日記裡。頭一遭造訪布拉格，將它畫在空白畫頁是非常專注的遊覽方式。我還遇見了很多人，也見證「絲絨革命」剛結束後的時刻。我盡量畫下所有景點，寬闊的廣場視野、教堂、多元的建築風格，甚至於更細微的事物，像是木製電話亭、托笨車、色彩繽紛的蛋糕、瓦茨拉夫・哈維爾（Vaclav Havel）的海報、小型的警察集會等等。我還會把一些小東西黏在畫頁上：公車票、酒吧收據（手寫：一杯啤酒、兩克朗）。即使我無法把布拉格的一切盡收日記裡，但它保有當時和當地強烈的記憶，乃至於我害怕舊地重遊會看到任何改變，尤其是，布拉格現在也有廣告看板、連鎖商店和其他西方城市常見的景觀了。

至於我們的雙眼和心靈是如何或為何選擇要畫什麼呢？這很難解釋，但隨身帶著畫冊能讓人習慣選擇題材，並將它呈現在畫頁上。其實所有的畫作都一樣，題材的選擇對每個畫家來說都是私密而獨特的：在那些畫圖的時刻，存在著一種特別的關係。約翰・伯格（John Berger）在他的文章「觀看的小理論」（Steps Towards a Small Theory of the Visible）中提到這種關係，說它是一種合作方式，題材召喚著畫家，他別無選擇，只有跟隨。因此，旅行時的畫作具有超越觀光的意義，事後翻閱它們所引發的記憶，絕不是明信片所能比擬。

紐約是我二十多年來樂此不疲的旅行地點，它迷人的外觀吸引我一再造訪。我第一次前往，就難以克制把眼前所見全部畫下來的雄心；電影和照片裡熟悉的場景，卻又混合著許多驚喜和新元素，讓我想要畫出自己的注解。首次前往時間短暫，我只帶了一本小畫冊，並且用鉛筆來畫，事後翻閱，才發現它們成了我日後工作創作的藍圖。

畫圖時，常常需要在一處坐上四到八個小時，讓我覺得自己成了該地深刻生活的一部分。和我建立短暫關係的對象可能是同一條街上的其他人——攤販、擦鞋童、送貨員、清潔隊、警察——或者是佇足觀看或提供意見的路人。以紐約為例，我對這個城市已經非常熟悉，只看照片一角或電影片段，我就知道是哪裡，因為我太常盯著這裡的櫥窗、牆面、人行磚和各個角落。

最近我發現我所居住的倫敦也有很多有趣的題材；我花了一段時間，才能將這些熟悉的

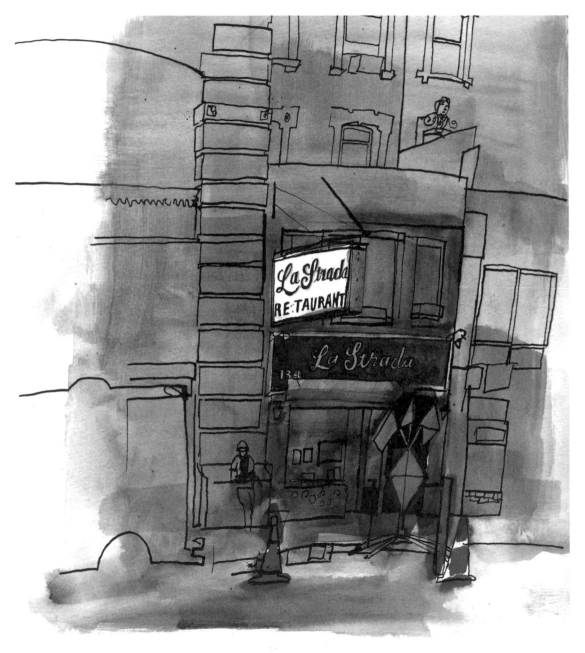

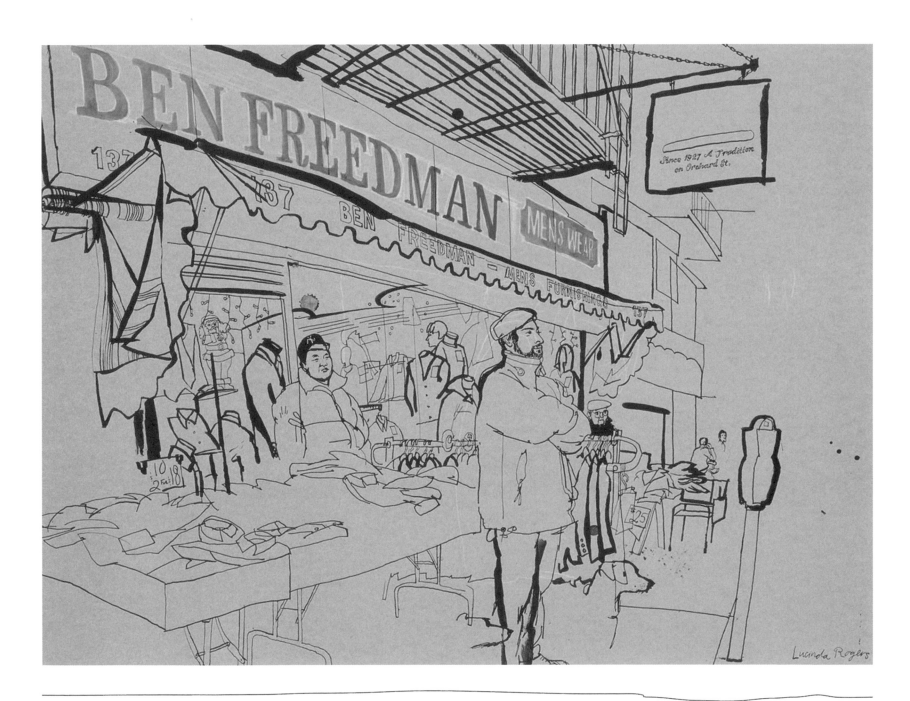

事物轉化成值得畫下來的印象。一旦趣味傾洩而出，我便難以停筆，進而發現更多以前未曾想過的地點和人物。

我持續用這種心態畫圖，並規畫造訪更多新地點。隨身攜帶旅行畫冊，才有機會畫出更立即、更自然的作品，並成為日後回憶和構想的參考。在我那些較大型的畫作之外，我盡量讓日記保有放鬆和好奇的精神。

Lucinda Rogers

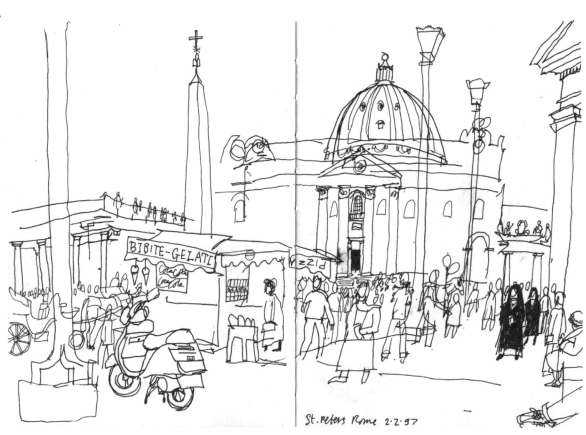

St. Peters Rome 2·2·97

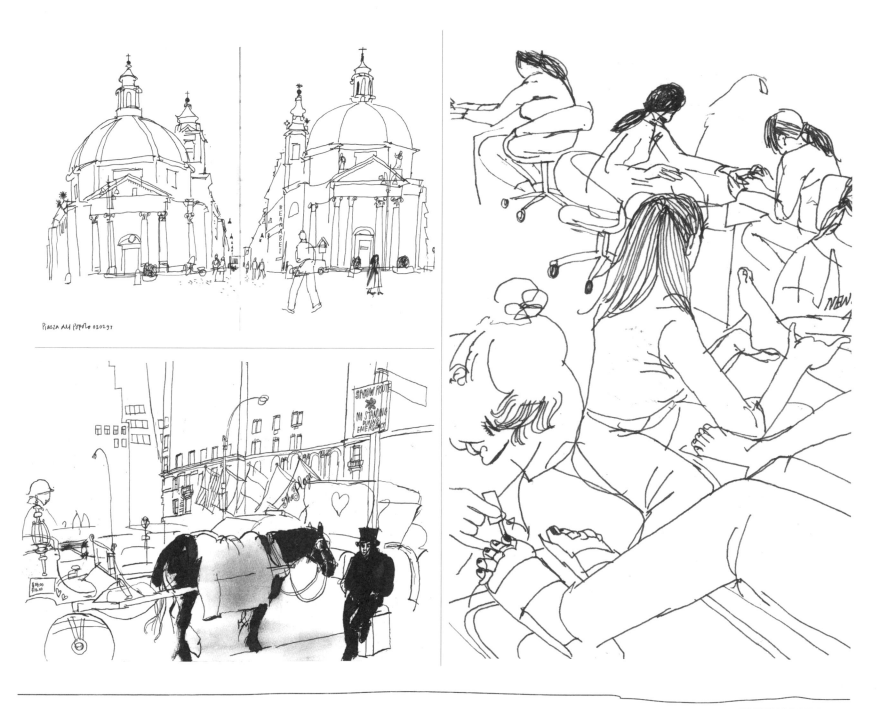

Piazza del Popolo 020297

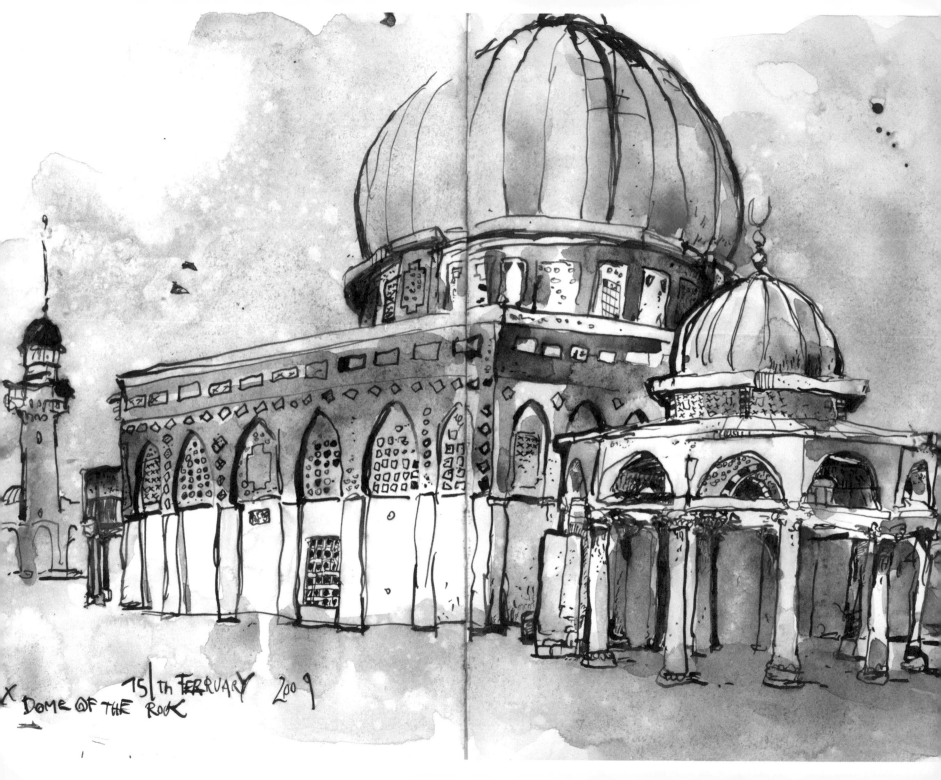

15th FEBRUARY 2009

DOME OF THE ROCK

菲力克斯·辛伯格
Felix Scheinberger

菲力克斯·辛伯格在德國法蘭克福出生，現居於柏林，擔任明斯特應用科學大學插畫教授。他曾為五十多本書畫過插圖，並著有多本關於畫圖和插畫的著作。
▶ 作品網站 www.felixscheinberger.de

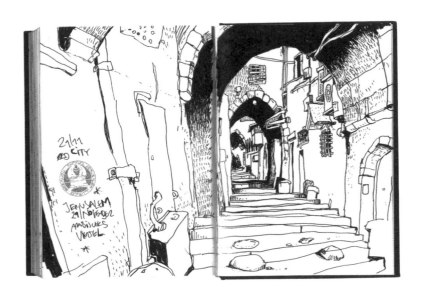

真正好的畫作來自意外驚喜

我的職業生涯在一個叫做「無聊」的地方展開，那是法蘭克福附近的一個小鎮。畫圖是我最早選擇的逃避方法。我也像其他人一樣，想要大幹一場：成為搖滾巨星、藝術家、任何能出人頭地的身分。

剛開始，我畫圖完全靠自己。我的藝術教育可以說是間接獲得；我姊姊上繪畫課，我把她所學到的臨摹下來。上學後的這段時間很重要，因為我學會吹牛：老師不希望看到鶴立雞群，從不教導如何與眾不同。他們只想見到「權力歸花」時代（一九六〇末到一九七〇初的美國反文化運動）那種消極的順從。我一直聽老師的話，直到我十七歲時接觸到便宜的色情書刊：湯米·溫伯格（Tomi Ungerer）。他畫中的裸體女人擺著迷人誘惑的姿勢，讓人印象深刻，打動德國中產階級社會的心。我看這些畫時，腦中完全沒有色情羞愧。它們啟發我更努力畫圖！同時我也是半職業鼓手，還幫我們樂團的唱片封面畫圖，參加演唱會時，我會畫現場觀眾。十九歲時，我的內心有個聲音，要我擇一為之，要打鼓還是畫圖。當時我覺得，透過繪畫我可以更深入地表達自己，因此選定了志向。我被學校當掉，得參加同等學歷考試來申請大學，該屆總共只有兩人通過，我就是其中之一，就這樣，我得以來到漢堡，成為克勞斯·恩西卡特（Klaus Ensikat）的學生。從此以後，我一生致力畫圖和插畫，已經完成六十本書，而且還在增加當中。

旅行是我工作不可或缺的一部分。但我不為了畫圖而旅行，我是為了旅行而畫圖，並且透過旅行來了解這個世界和我在當中所扮演的角色。驚異的旅程並非我所嚮往。我只想記錄對我有意義的事物，有些旅程並沒有辦法激起我想要的感受。我旅行時並不尋找美景，我比較想要尋找寫實的景象、真實的情緒。因此，大老遠跑去托斯卡尼，只為了畫紅土小徑，似乎是浪費時間，因為這些景象早已被複製了幾百次。

我隨身攜帶畫冊；沒帶畫冊就像沒穿衣服

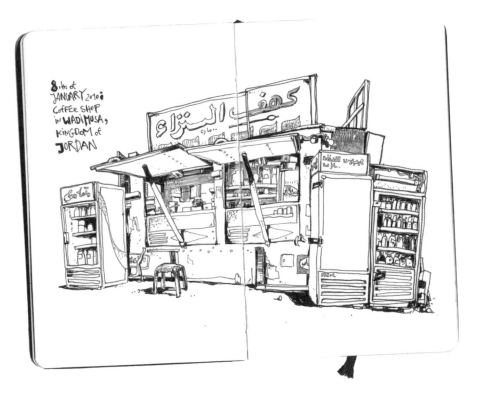

8th of
JANUARY 2010
COFFEE SHOP
in WADI MUSA,
KINGDOM of
JORDAN

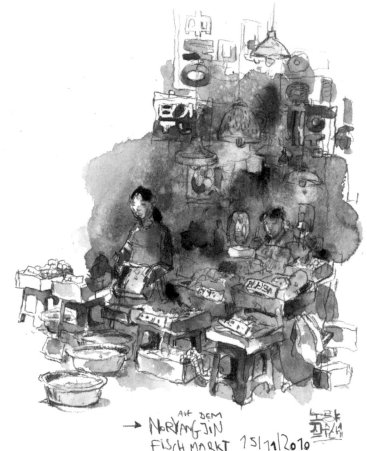

→ AUF DEM
NORYANGJIN
FISCH MARKT 15/11/2010
SEOUL | KOREA

一樣。旅行時尤其如此。當我們身處在熟悉的環境之外，會用不同的角度看待世界。我可以把這些印象直接用於工作；不同的印象成為反思和畫圖過程的一部分。透過繪畫，這世界變得截然不同。我們都想要成為改變這世界的一員，我認為繪畫是方法之一。當我來到國外，當地的語言、食物和人們全都在我的畫作裡留下痕跡。當然，繪畫是世界通用的溝通方式。

我想到一個絕佳例子：我在以色列教書時，常常去舊城畫圖。在一個人們不喜歡被速寫的地方，站在街道當中畫圖是很特別的經驗。有一次，一個正統派猶太教徒面帶怒色走過來，問我是否在畫他。我把我的圖畫給他看，他卻開始和我討論我的用色與畫法，真是意想不到。他看到我的畫作描繪出我對繪畫「對象」的真實感受，因此感到很榮幸。還有一次，有一群宗教白癡因為我畫了他們，而硬生生地把我的畫頁撕下來。當畫作無法傳達真

正感受時，就可能遇到這種情況。我常常告訴我的學生，畫圖時不用在意別人的批評，但一定要真心表達。不是所有的畫作都是為了給別人看而畫。你大可以說你不想分享你的作品，而有些時候，你只需要拔腿就跑。不過，畫人物是非常特別的經驗。我聽從我的直覺，想要畫人時，會先詢問對方。如果對方不答應，尤其是若我跨越當地的文化界線時，我就會化明為暗，改用其他技巧。我玩起躲貓貓，或戴

起墨鏡和可笑的帽子等。可是，這世界需要被畫下來，而人是這世上最重要的元素。我喜歡畫風景，但我會用特別的透視法，展現出屬於它們自己的歷史、它們自己的生命。透過歷史，例如廢墟，所畫出的效果遠比只寫生風景來得有趣。

我從不覺得自己像個記者。我畫圖是因為我想要呈現我所處的環境，同時也想反映出我和其他人互動時所扮演的角色。如果身為記者，總是身負任務，有工作必須完成。但我不喜歡為工作而畫。差別如下：有一次我和一位大攝影師去伊斯坦堡。此行的目的是要比較插畫家和攝影師取景的異同。他得等待多時以捕捉到「完美時刻」，我則自己創造這個時刻。還有一次，我因公前往瑞士，大大小小的事情全都事先規畫好。我總是得在某個時間趕赴某處。出版商想要特定的主題和事物，這完全不符合我的寫生和繪畫習性。因此，我從不為畫

圖而旅行；我為旅行而畫圖！我需要時間來創造時間。我有一次到一個難民營畫圖，旁邊有多位士兵一直盯著我的畫圖進度，這真是一次可怕的經驗，我的畫作完全反映出我的恐懼。

我的畫冊是我的至愛、我的家。我出國時，隨身帶著我的家，也可以邀請客人來我家。回來後再翻閱這些畫作，就像是閱讀日記一樣。我也會利用網站公開畫作，期待收到別人的回應，但我不會放入所有作品，因為有些畫不宜公開，它們的內容私密，就算畫得再好，我也不與人分享。我把畫冊視為畫作儲藏室，我可以自由選擇是否將它們用於我下一本著作當中。不過，畫冊主要還是屬於我個人的工作和生活空間。

這種隱私概念也用於我選擇題材上面。我的畫冊尺寸多半很小，不超過A5，而且我只帶最精簡的畫具：細字筆和一小盒水彩。就這樣。

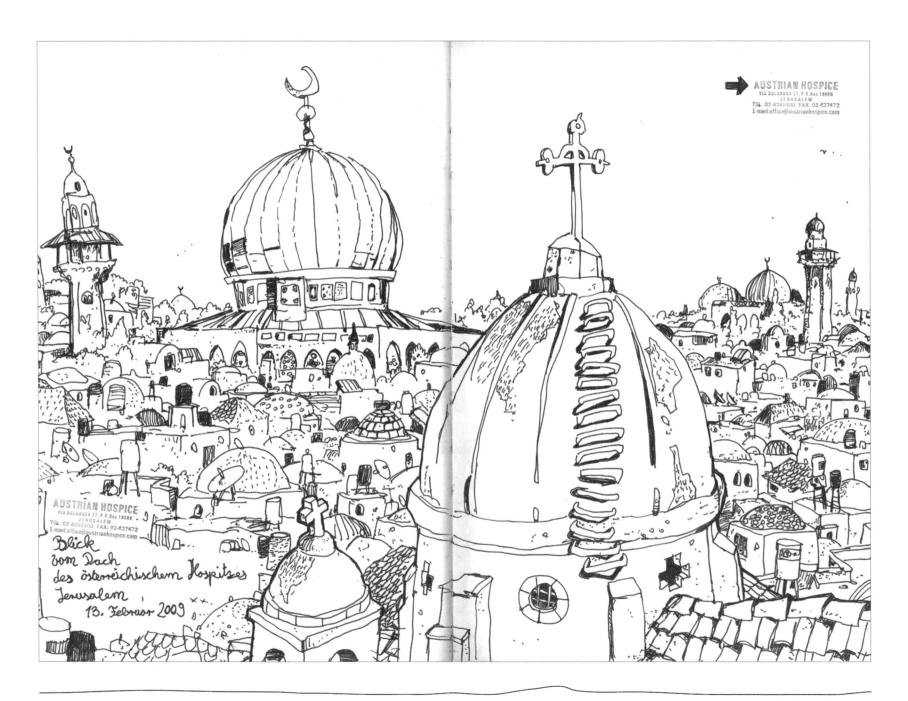

我愛用水彩。彩色筆無可比擬！從一個人使用的媒材可以看出他的個人創意。也可以就地取材；用咖啡、紅酒或果汁來上色也很有趣，而且還能營造出獨特的效果。我還喜歡利用隨手可得的物品，像是公車票或餐廳收據等等。我的畫具絕不昂貴，我不想為了畫錯或浪費材料而擔心。我喜歡畫錯。有些錯誤反而造就出全新的創作方向。就像在家一樣：我不想用水晶玻璃杯喝水，人們很容易有戀物癖，而我不想落入這樣的桎梏。自由至上。畫冊是一種思考方式──如果你想要，它可以是一種生活方式。客戶也許會要求完美，但我的畫冊絕不受顧客左右。當客戶要求我畫某個圖像時，我大可 Google 搜尋，然後用自己的方式將它臨摹下來，但我不想這麼做。我想要自己體驗一次。我在工作室使用的技巧充滿壓力，在畫冊裡我想自由發揮、完成作品。真正好的畫作來自於自由，而意外驚喜則是自由的絕大部分。當出版商需要插畫作品時，他們自己承受了極大壓力，同時也把壓力傳到畫家身上。壓力太大，是無法交出佳作的。

教學也是我生活的一部分。我教學生如何畫畫冊，並盡量讓他們了解自由為藝術表達之本。我常常帶學生到戶外畫圖，到哪都行。我也和他們一同旅遊，到伊斯坦堡、耶路撒冷、紐約，讓他們多看看這世界，將這些新印象用於在家創作上。我教導學生最重要的事情，就是打開眼睛看看這世界，接受它所有的缺點和醜陋，但也發現它令人驚豔的美麗。

FELIX SCHEINBERGER

Shields Library, UC Davis

Pete April 6, 2010

彼特・史考利
Pete Scully

彼特・史考利自幼成長於倫敦北郊的伯恩特橡樹區，但後來與在南法結識的美國女孩結婚，現定居於加州戴維斯市。他任職於加州大學，並且自二〇〇八年「城市寫生」社團成立以來，就一直擔任駐戴維斯市特派員。

▶ 作品網站 www.petescully.com

畫冊是儲藏情緒和體驗的倉庫

　　我出生於北倫敦的伯恩特橡樹區，並在此長大。我很早便愛上旅行，一心想要遠離家園。我幼時常坐在房間裡、凝視窗外，看著暗淡的橘色屋頂、陰鬱的烏雲和濛濛細雨，執筆畫圖好幾個小時。我知道住在倫敦是件很幸運的事，可以常常造訪探索不盡的自然歷史博物館，抑或乘船遊覽泰晤士河，可是，我一直渴望遊歷全世界，所以我只好畫圖。

　　我現在還保有我七歲時自製，叫做《紐約》的小畫冊，我把一疊便宜的A4紙張用釘書機釘起來，用紅色原子筆在裡面畫圖。裡面畫滿了高聳入雲的摩天大樓、飛機、自由女神像、伸指讚嘆的人群，當然，還有芝麻街裡的

大鳥（在一九八三年，它在我心中是紐約的象徵）。

　　我從會握筆就開始畫圖，而我握筆的方式很「有趣」。一開始老師企圖糾正我，但我用這種方式寫字和畫圖的速度遠比其他同學還要快，所以老師便由著我，我就這樣一直畫、一直畫。我的彩色筆和紙張不虞匱乏——我父母鼓勵我想畫就盡量畫。繪畫成了我的終身摯友。

　　我最大的遺憾是我十幾、二十歲旅行時，未曾攜帶畫冊。我常常希望時光能夠倒流，那麼，我每次旅行一定都要帶本畫冊在身邊。我書寫，一本又一本的筆記寫滿我對每個地方的

敘述，但最後我終於發現，畫圖能夠捕捉更多感受，當時是一九九八年，我正坐在布拉格山坡上，古典音樂繚繞天際，而我把俯覽全市的城堡速寫在我的日記裡。那年夏天，我花了五個禮拜的時間遊歷歐洲，照了一大堆照片，寫了好幾本日記，但只有那幅速寫最讓我記憶深刻。它並不特別好，但這不是重點。幾年後，我造訪威尼斯，我發現幾乎每個人都把時間花在照相機鏡頭上，卻沒有人用自己的雙眼好好觀看。我憶起我的大學老師曾告訴我：人們造訪城市、猛照相片，以便回家後可以好好欣賞，但在現場欣賞不是更好嗎？而最佳的方式就是寫生。我謹記老師的話，收起相機，拿出

旅遊指南。書後有幾頁空白頁，於是我在上面畫了貢多拉船、鐘樓、石牆石梯和色彩豐富的房子。

之後，我旅行一定畫圖，即便只是在我的康頌牌畫冊上隨處塗鴉也好，反正旅行時畫圖從來就不是為了創造傑作，而是為了記錄我的足跡。用文字記錄時，會受到字彙和語言表達的限制，但透過繪畫，不管你個人的風格為何，傳達出來的都是全世界通曉的訊息，是我們都能體會的語言。

如今我住在美國──不是紐約，而是加州的戴維斯市。我和我那出生於加州的另一半於二〇〇五年移民至此，拋下家人、朋友和我熱愛的足球。我搬到西岸後，那明亮、友善的開放氛圍讓我開始不斷畫圖，並且把作品發表在網路上。

離開倫敦後，我開始了解，我內心一直認為自己長期處於旅行狀態。我覺得有必要在我

The House of
Dr. Samuel
Johnson
17 Gough Square
London

Dr. Johnson's chair from the Old Cock Tavern. It's very thin! He would watch cockfights...

December 17, 2010

Anna Williams' room.
She was a close friend of Dr. Johnson's & lived here under his protection when blind...

Holding the Cat Hodge whose statue sits outside primary st.

"when a man is tired of LONDON, he is tired of LIFE, for there is in London all that Life can afford."

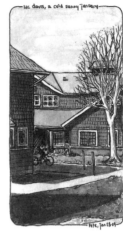

UC davis, a cold sunny January

pete, Jan 28-09

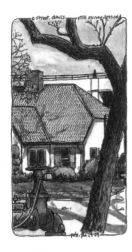

e street, davis —— still sunny, less cold

pete, jan 29-09

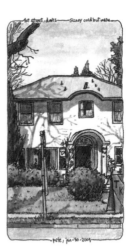

1st street, davis —— sunny cold but mild

pete, jan-30-2009

LUNCHTIME SKETCHES

FINANCIAL DISTRICT

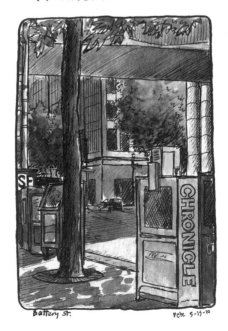

CHRONICLE

Battery St. Pete 5-15-10

Kearny St.

Post St.

UNION SQUARE

Union Square, SF

VIPINS CARDS BOOKS
STATIONERY
GIFTS

PARKE

FAX SERVICE!

pete
dec-24, 2010

的畫冊裡做書面紀錄，以捕捉我旅行的時間和地點。我以外人的眼光來觀察我的新家，我從當地居民覺得理所當然的生活用品（消防栓或書報攤等）中獲得極大樂趣，它們突顯了「我來自世界另一端」的事實。更重要的是，我每次回英國，往往用觀光客的角度來觀察我的國家，渴望畫下每一個郵筒、每一條紅磚道、每一家老酒館，因為這些事物在我加州的「日常生活」中已經找不到了。

我喜歡留意每個地方的特性。我會造訪比一般觀光景點還要具代表性的地方。我認為，把事物畫下來，通常能讓它變得更有趣，因為畫圖的是人，而不是冷冰冰的照相機。老實說，透過繪畫，戴維斯市在我眼中顯得更有意思，遠勝於其他方式。我總是說，如果你有興趣，萬物皆能更有趣。

寫生重點在於捕捉旅行本身的經驗，但人們往往最想畫的還是觀光景點。如果你美夢成真、造訪巴黎，不畫艾菲爾鐵塔會不會有欺騙自己的感覺呢？或者，你會只畫隱藏在旅館後方的小麵包店、路標、地鐵入口，或者坐在咖啡店外面的老人？這些事物全都有巴黎味，所以你不需要捨棄它們，只畫景點。不過，在我的畫冊裡，我會盡量在兩者當中取得平衡。在里斯本，我畫了比卡路上知名的黃色電車和街景，但也畫了幾個前晚遺留下來的葡萄牙啤酒空瓶。兩者加在一起，道出這地方的故事。因此旅行畫冊成為描述你旅行故事的地方，而非相簿。

花了時間真正看過、觀察、捕捉一個地方，你會對當地有一種擁有的感覺。如果你只

是按下快門、繼續前進，它就只是一張照片而已，但畫圖就不一樣了，它讓你成為當地的一部分。幾年之後再回頭翻閱，畫圖當下的情景會如潮水般立刻湧上心頭。

我在思考要畫什麼的時候，想的多半是我要說什麼故事。知名的建築當然要畫，但也不能遺漏了旁邊的送報箱。城市裡大大小小的設施都是美麗的事物。我以前往往會先確定找個舒服的地方坐下（或站著），最好是在陰影下，然後再決定我可以畫什麼，但這種做法讓我受限。最近我哪裡都畫，為了尋找好的角度在所不惜。人們從我身邊繞行，他們通常不會在意。我很想站在馬路中間畫圖，但我想法律規定不得「擅闖馬路畫圖」。

和親友旅行時，我會撥出一些畫圖的時間。我發現，和不畫圖的人出遊很難好好畫圖，因為我總是在趕時間，而且表露無遺。認識我的人都了解我必須下車獨自畫圖，即使是一個小時也好，否則我會暴躁不安。

我的畫冊對我有特殊意義，是儲藏我情緒和體驗的倉庫，就像是《哈利波特》裡、湯姆·瑞斗的日記一樣。我靈魂的一部分儲藏在當中。我打算等到我年邁體衰時細細翻閱它們。我原想把它們全部排放在架上，但最後決定收進鞋盒、放入衣櫃裡。我希望我兒子可以閱讀我的畫冊，畢竟，它們呈現了他出生時的世界。如果我的畫作全都是散頁，我會覺得它們缺乏整體性，無法好好呈現我花一輩子訴說的故事。我通常會為我的圖畫加框，增加一種繪本小說的感覺。不過，我無法為整本畫冊的每一頁圖畫加框；混搭風格比較好。

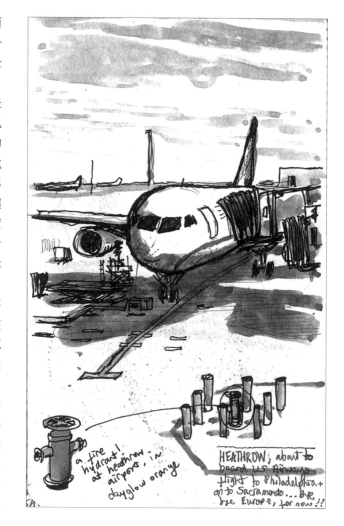

a fire hydrant! at heathrow airport, in dayglow orange

HEATHROW, about to board US Airways flight to Philadelphia+ on to Sacramento... Bye bye Europe, for now!!

at Little Prague, Davis Pete 10-8-10

at Little Prague, Davis Pete 10-8-10

Tonight I went around the Davis 2nd Friday Art About, saw some very interesting art, went to Armadillo Reader + sketched ukelele dude Gary, and then by chance caught a book-talk by former Davis mayor (!?) Michael Corbett (a lot taller than Ronnie) who is an architect, + has a very interesting book full of the sort of things that interests me greatly (saw it quite expensive). Good night!

8:20 am, on the AMTRAK (Capital Corridor) P. 9-5-10

9th & Irving, Inner Sunset, SF. P. 9-5-10

MISSION DISTRICT, san francisco

AK. 2-2010

　　出遊時，我把畫冊放在夾鏈袋裡，我可無法承受因為下雨或噴水，甚或我不小心掉進池塘而把它弄濕的後果。

　　我最大的原則是，我的畫作必須依時間順序。有些人喜歡從畫冊中間開始畫，或者從最後，抑或先空兩頁，但按時間從頭開始畫對我非常重要。

　　我喜歡為我的畫冊設計作業！我有一本畫冊從頭到尾總共畫了五十座消防栓和從地下冒出的各式水管。每一座消防栓和金屬水管的外觀必須不一樣（它們居然有那麼多種，真令人驚訝），我畫它們的時候，也賦予它們個性、名字和故事。現在我在城裡看到它們，就像看到老朋友一樣。

　　我喜歡美光牌筆格邁的筆，這是我用過最可靠的筆，唯一的缺點是，用它在水彩紙上作畫，筆尖很容易耗損。我總是隨身攜帶各種筆——也許太多了——每次旅行時，我玩弄鉛筆盒的時間遠多於打開公事包。我通常先用H2鉛筆打底稿，但多半直接用針筆開始畫。我先專心畫圖，然後會用水彩上點色。我會帶一小盒牛頓牌水彩，小小一盒，卻裝了非常豐富的色彩。我以往用一般的水彩筆沾水瓶裝的水，但最近我開始用櫻花牌自來水筆，當畫圖地點位於擁擠的市場這類空間不足的地方，這種筆尤其方便。我喜歡坐著畫，我通常會用肩扛著一個輕型寫生板凳（REI牌）。有時我會用水窪裡的雨水來調水彩；如此一來，畫中便摻了地方元素。

　　我會隨身攜帶很多紙巾。我的使用經驗中，最棒的是奇坡托（Chipotle）墨西哥快餐店的紙巾，很吸水，又不易破。

　　畫畫冊是用最私人的方式來記錄你的世界。我把畫冊內容分享在網路上，因為我也受其他人的網路日記內容所啟發。我無意成為偉大的藝術家。進步得慢慢來，但如果你能持續畫下去，如果你知道你的喜好，你終將親眼看到你的進步。現在我完全不知道我五年後的畫作會是什麼樣子，我喜歡這樣。如果你不確定該畫什麼，儘管走出家門，畫下第一件看到的事物。等你開始留意你喜歡畫什麼，你的世界就會變得更豐富。

Pete Scully

SAN FRANCISCO MUNICIPAL RAILWAY
FULL FARE RECEIPT

ONE RIDE ONLY

FEB 6, 2011
SUNDAY

Powell

Pete
SF. 2-6-11

Grace Cathedral,
Nob Hill, SF

Pete, Feb-6-2011

Fisherman's Wharf Pete 2-21-10

LOS ANGELES

BLOCK INTERSECTION

Breakfast
cafe PANTRY cafe

@ Figueroa and 9th, Downtown LA P. 9/11/10

LA

The Original Pantry
"Through a door which has no key you will
enter a café that has... NEVER BEEN CLOSED SINCE 1924"

@ 7th + Flower, LA Pete 9-11-10

"Books alone are liberal and free: they give to all who ask, they emancipate all who serve them faithfully"

@ Grand + 5th P. 9/11/10
LA City Library

里查·薛帕爾德
Richard Sheppard

里查·薛帕爾德成長於科羅拉多和亞利桑納州，目前住在加州的希爾茲堡。他自舊金山藝術學院畢業後，便從事書籍插畫和劇團海報製作，並在索諾瑪郡一家報社固定繪畫「地方感」專欄。
▶ 作品網站 www.theartistontheroad.com

繪畫讓熟悉事物再度新奇起來

我二十一歲時，決定暫時休學，到倫敦探索世界、了解自己。我想都沒想過日後會成為藝術家。但我在倫敦的時候，會在雨天坐上好幾個小時寫日記。我去倫敦不只因為這是件很酷的事情，還因為當時我的人生還沒有多少責任：沒有房貸、沒有孩子，也沒有汽車貸款。何妨四處旅行，像風一樣自由呢？我心想，完成大學學業這件事可以再等一等的。

到了倫敦以後，我找到了一個旅館接待的工作，我最喜歡的就是能夠見到來自世界各地的旅客。我一開始並沒有明確的志向，卻在到了以後找到目標。我參加劇團演出、頻繁造訪博物館，和朋友喝咖啡聊藝術。就在這段時間，成為藝術家的夢想逐漸浮上檯面。我買來水彩開始畫圖，但又覺得難為情。當我提筆畫圖時，對於藝術家這個大帽子更加恐懼。但等我返美後，我報名了生平第一堂藝術課程。

我在舊金山藝術學院就讀時，遇到好幾位有才華、又具影響力的老師。霍華德·布魯迪（Howard Brodie）就是其中之一。他的畫冊和以第一人稱書寫的環遊世界旅行故事讓我印象非常深刻。天哪！他真能畫。我心想，我已經是個旅遊狂，如果能像霍華德那樣，把畫圖和旅行結合在一起，無異是美夢成真。於是我報名了他開的課，希望能多少跟他學一些繪畫的祕訣。可是，他並沒有在繪畫的技術面上著墨太多，而是提醒我們該如何生活。每次當我們忙著畫裸體模特兒時，他都會說，「你是聲音、還是回音？」他還引述詩人康明斯（e. e. Cummings）的話，「在一個夜以繼日竭力想把你變得平庸的世界裡，想要做自己，就得打一場人類史上最難打的戰役。」雖然霍華德沒有在課堂上教我他的繪畫技巧和祕訣，卻讓我了解我在宇宙中是獨一無二的個體，唯有充實生活才對得起自己。

我在藝術學院就讀期間，從芭芭拉·布萊德利（Barbara Bradley）和巴倫·史托瑞（Barron Storey）學到畫圖和畫畫冊的技術。兩位老師都要求我們畫畫冊，也會定期檢查。

我依然記得芭芭拉的告誡：要先欣賞我看到的，並對某物形成觀點後，再開始畫圖。

一直到我畢業時，都還不曾嘗試旅行時畫畫冊，後來，我第一次嘗試度假時畫圖居然大失敗。我和我太太於一九九九年六月結婚，我們到愛爾蘭度蜜月。啟程前幾天，我就開始用照片練習寫生。到了愛爾蘭以後，卻發現用照片寫生和現場寫生完全是兩回事。我太害羞，不敢在公共場所畫圖，最後只得全程照相。我一直告訴自己，等我回家以後，可以看著這些照片畫圖，但最後我什麼都沒畫。走出戶外、畫出生活是無可替代的，裝也裝不來。

三年前，我開始每個週末外出寫生，成為非常熱中的戶外寫生者。雖然我花了一段時間，但終於能自在地在公共場合畫圖。我盡量尋找人比較少的地方，但至少我走出去了。

西元二〇〇九年夏，我和父親討論到希臘遊覽三週的可能性，這聽起來既可怕、又令人興奮。到國外人群穿梭的地方寫生？我以前不是試過、而且失敗了嗎？我在想什麼啊？無論如何，我們暫且壓下我的退縮心態，遂行計畫旅程，並且預留了非常充分的畫圖時間。

到達雅典後，那種不安全感當然又再度湧上心頭。我花了幾乎兩天的時間，才完成一幅戶外寫生，但到了第二天晚上，儘管街上行人來來往往，但我強迫自己拿出水彩，開始畫圖。剛開始我很緊張，但等到我完成第一幅圖畫時，竟然有一種輕鬆的感覺。沒有人嘲笑我，也沒有人惡意批評我。事實上，人們還對我畫的東西展現極大興趣。從那一刻開始，我有了足夠的自信，於是依照計畫繼續在希臘畫

圖。旅程結束時，我大大地鬆了一口氣，我不再在乎是否有人在看我，繪畫帶給我快樂。回家後，我寫了一本旅遊書：《畫家的行腳：希臘印象》（The Artist on the Road: Impressions of Greece）。書中穿插的圖畫來自於我的莫拉斯金尼畫冊、線圈畫冊、水彩畫本，甚至還有幾張散頁素描，這是一本旅繪日記。

現在，繪畫和寫作是我工作的一部分。過去二十年，我幫大學教科書、商業叢書、食譜、裁縫書和兒童書畫插圖，同時也設計劇場海報，混雜了各類主題和媒體，也讓我維持對藝術的敏感度。可是，我對畫畫冊的熱愛是無與倫比的，它在我人生的混亂中提供目標、創造秩序。

我同時至少有兩本畫冊：一本是戶外觀察寫生用，另一本則是專門畫概念。我在兩本畫冊裡編織我的故事，它們對我同樣重要。我的概念畫冊只有我能看，這是個私密的空間，我在當中創作我稱為「社區」的系列版畫圖像。我不在意這些圖畫的好壞，因為它們都不是完成品。這本畫冊裡的最佳構想最後都會被發揚光大，成為全彩版畫作品。

我喜歡在畫冊裡寫生，但我還沒有找到一本完美的畫冊。我希望紙張能夠承受多層水彩刷洗，但多數畫冊都做不到這一點。熱壓紙是我的最愛，因為我很喜歡水彩浮在表面的那種感覺，創造出一種水感，也能讓色彩生動。我不怎麼喜歡線圈畫冊，但我還是會使用，因為它的紙張比縫製畫冊好，而且可以完全翻平，方便畫圖。

為了做好希臘之行的準備，我在啟程前

常常外出畫圖、測試各種媒材，同時也設計出我現在隨身攜帶的畫圖組。我用纖維板做為畫板，旁邊夾著一個水杯。我把兒童用水彩盒清空，換上牛頓牌水彩。我不喜歡廉價水彩筆，因此我設計出一種辦法來攜帶我的貂毛畫筆，我在水彩盒角落放了一塊軟橡皮擦、來固定畫筆。同樣的畫組我已經使用了兩年，我覺得非常好用。

我的繪畫用品盡量簡單，我不怎麼喜歡實驗新東西，但偶爾我也會加新顏色或試用新筆，看看混搭的效果。我畫圖用的是裝有HB筆芯的自動鉛筆，有時也會用色鉛筆。至於鋼筆畫，我用的是櫻花牌美光各種粗細的筆。

我發現到不熟悉的地方寫生很能激發靈感。我認為旅行者對於一處的感受，和當地人大不相同。基於這個原因，我一直不喜歡在家附近畫圖，因為我對這些環境太過熟悉。不過，我下一本書的內容將會是我熟悉的地方，書名為《畫家的行腳：酒鄉印象》（The Artist on the Road: Impressions of Wine Country）。這一次，我決定全程騎腳踏車。目前為止，我已經看到許多開車時看不到的新奇事物和地方。它提供全新視野；老舊和熟悉的事物再度新奇起來。我相信這是寫生者的使命：從平凡中找出不平凡。

Richard Sheppard

Chicago

Supply List
✓ Micron Pigma Pens
✓ colored pencils
✓ water colors
✓ drawing board
✓ Sketchbook
✓ Pencils
✓ water color Block
✓ kneaded eraser
✓ The Artist on The Road Book
✓ iPod
✓ iPhone

oaxacan jaguar

barbett

Blue man with turban

Bull head from Cochin

Rajasthani puppett

giraffe mug

Hanuman

horned demon

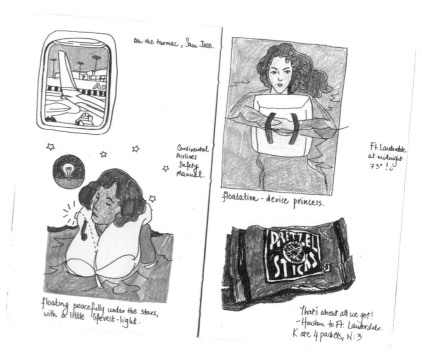

floating peacefully under the stars, with a little lifevest-light.

on the tarmac, San Jose.

Continental Airlines Safety Manual.

floatation - device princess.

Ft. Lauderdale at midnight. 73°!

That's about all we got! - Houston to Ft. Lauderdale. Kate 4 packets, N:3

蘇西塔・許若卡
Suhita Shirodkar

蘇西塔・許若卡成長於印度，目前住在時晴時雨的北加州。她是藝術總監、自由插畫家，也是寫生狂和旅行者。

▶ 作品網站 www.sketchaway.wordpress.com

用全新視野看待日常生活

我在印度孟買長大，從小就熱愛繪畫。升大學填選科系時，藝術學院是我的唯一選擇，但我決定做出「明智的抉擇」，只填我認為可以謀生的科系：平面設計。畢業後我進入廣告界工作，並在二十七、八歲時搬到美國。現在我住在加州聖荷西，還做著藝術總監的工作。對我來說，平面設計能讓我繼續畫圖，但一路走來，繪畫這件事卻逐漸被我擺到一旁。我的每一件作品都是透過電腦完成。諷刺的是，藝術學院開啟了我生命中最長的一個章節，但我在這個章節中卻沒有好好畫圖。

八年前，我到紐約待了幾年，期間，我終於重新提筆。凡是曾經畫過、又停筆的人，都知道要重新畫出流暢線條有多痛苦。剛開始的幾幅畫，總是讓我止不住批評。當我就快要恢復手感、開始樂在其中之際，我又得停筆。

幾年後，我當了母親，家裡有兩個不滿五歲的小毛頭，我決定再度嘗試，一開始，又是困難重重。我有了家庭，又全職工作，根本就騰不出時間從事其他活動。我隨身帶著畫冊，趁零碎的時間畫點小圖，即使是這樣，我總算能夠完全為自己做些喜愛的事情。在我的畫冊裡速寫能幫助我維持頭腦清晰。就這樣，我又開始畫圖。

真正開始好好畫圖，是我到墨西哥瓦哈卡旅行的時候。（只可惜那本莫拉斯金尼畫冊已經不見了，我只保留劣質的掃描圖片。）我現在知道什麼能讓我想要畫圖、有畫圖的靈感：那就是色彩、城市、混亂、高能量的場面。以上元素只要出現幾個，我就會完全沉浸在我的畫冊裡。我熱愛印度傳統市場的瘋狂、在紐約從中國城地鐵站走出來，或者墨西哥都市裡的色彩。至於那種質樸、古典的美麗——我能夠理解箇中美好，但卻不像都市生活和旅行能激起我的熱情。任何時候，我都寧願身處在氣味難受、人潮擁擠的市場裡，而不是山巒起伏的寧靜牧場。

這一點為我的寫生活動帶來極大挑戰。在家庭和工作的責任之下，旅行只是例外，不是

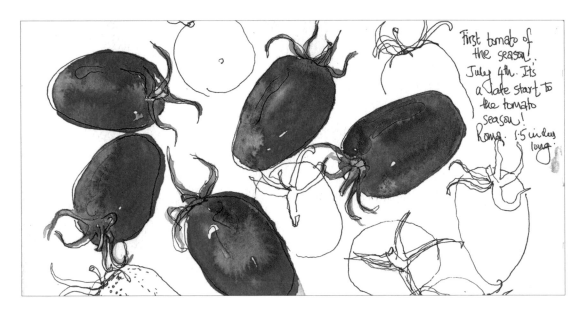

First tomato of the season! July 4th. It's a late start to the tomato season! Roma. 1.5 inches long.

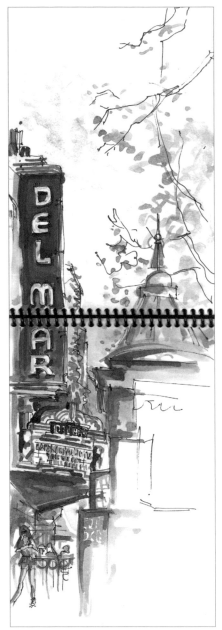

常態。平日要每天畫畫冊是一大挑戰。不過，我注意到，只要能固定畫畫冊，就可以開始用不同的角度看待一切。我發現，我旅行時的畫圖體驗不會因為旅行結束就消失：靠近看、仔細看；用全新視野看待日常生活周遭事物，把每一次的觀察都當做是第一次。突然間，萬物皆有驚奇：我們平靜社區裡的消防栓、我兒子愛得不得了的垃圾車和資源回收車、我的哈密瓜口味泡沫紅茶、被彎身打筆電的程式設計師所占據的咖啡店，全都值得收錄在我的畫冊裡。

日常生活用這種心情來寫生，能否獲得和旅行寫生相同的感受呢？情況好的時候，感受非常接近，但多半還是比不上混合旅行和畫陌生地點的魔法調配。不過，我打算繼續畫下去，總有一天，我會想辦法多安排一些旅行。

屆時我便做好準備，大展身手，畫下那些令人驚奇的地方。

繪畫改變了我旅行的方式。我對於「行程滿檔」（是的，我旅行時喜歡把行程排滿）的認知是在一天內盡量多造訪各個景點。如今，我的完美旅行則是少看，但透過畫圖來細看。我畫圖時，必須知道有哪些我能夠發揮——不光是形狀和顏色，還有光線如何覆蓋、它當下向我傳達什麼。我有幾幅成功的畫作，都不是因為畫得像，而是因為我把那一瞬間捕捉了下來。

繪畫也擴展了我的興趣。在還沒有開始畫圖以前，我如果去飛機博物館這種地方，絕對會無聊到流出眼淚。我對飛機、車輛和戰爭都沒有興趣，而飛機博物館裡展示的都是這方面的東西。可是，當我帶著畫冊參觀西雅圖飛

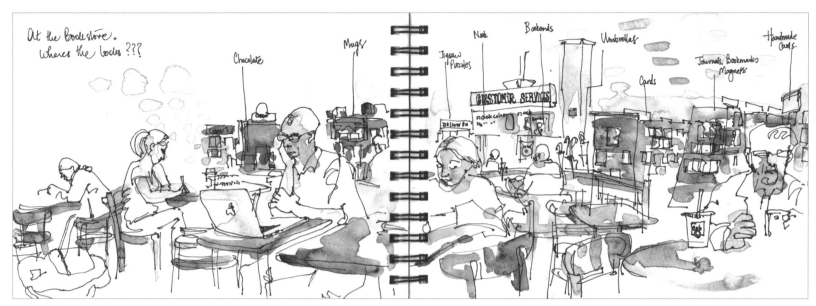

At the Bookstore. Where's the books ???

Chocolate
Mugs
Jigsaw Puzzles
Nook
Bookends
Umbrellas
Handmade cards
Cards
Journals, Bookmarks Magnets
CUSTOMER SERVICES

The BIGGER the fellow, the SMALLER the netbook.

Early morning Sudoku and hot coffee.

Jun Pei Cui,
Master Seal Maker
at the Asian Art Museum,
San Francisco

② choose from an array of options for the design: from intricate to VERY intricate!

③ Jun Pei makes a little drawing on paper & starts carving.

④ Jun Pei Cui painstakingly carves out the design. He tests the seal using vermilion pigment and adds finishing touches.

⑤ The finished seal

① choose a seal "stone" (uncarved)

vermilion pigment

Los Gatos. Jazz in the Park. July.

行歷史博物館時，整個行程變得非常有趣。我先生帶著兩個小孩登上每一架模擬飛行器和飛機，而我則不曾離開第一展間，裡面有珍貴的骨董飛機——線條和顏色非常美麗。

我在公共場所畫圖已經不會害羞（一開始會，但害羞一點幫助也沒有，我必須克服。）因為畫圖，我遇到了非常有趣的人。我曾造訪印度小鎮，在街頭架起畫架畫圖是很有趣的經驗：人群幾乎是立刻聚集，我畫了整整一個小時，他們一直隨侍在側。

我很少與人相約一起畫圖。對我來說，寫生是獨自從事的活動。我的「寫生夥伴」都是網路上的朋友：他們是「城市寫生者」的社員。當我發現「城市寫生者」這個社團時，我的繪畫生涯出現轉捩點。我終於找到一群像我一樣、熱愛用畫冊記錄人生、只為畫圖而畫圖的人。以前我還以為我是個古怪的異數。

我並未固定使用某個品牌的畫冊，而且我一直還在尋找完美的畫冊。要找到紙張和大小都符合我繪畫需求的畫冊並不容易。最好是價錢不要太貴，我不喜歡我的畫冊太昂貴。如果我下筆前得思考某個題材是否值得畫，這可能就表示我花太多錢買這本畫冊了。一開始我用各種品牌的黑筆和藝術家牌鉛筆來畫圖，沒多久我便改用水彩。我喜歡水彩的流暢感，以及它有自己主張的特性。我的寫生組當中，至少要有好幾本畫冊，（一本水彩還沒乾時，可以立刻再換一本，不用等待。）三福牌極細字筆（它們防水，而且出水太快：如果我停筆，油墨會積成一個小汙漬——我喜歡這樣——可以顯示我每次停筆、動筆之處）。文字和圖畫的比例不固定。圖畫層次越多、色彩越濃，我寫的文字就越少。此時，我畫冊的畫頁就像一頁書寫：你可以深入探索、比較異同、找到有趣的片段。

現在，我的畫冊擺滿我家書架。眼見多年來畫冊數量逐漸累積，真的很有成就感。我的畫冊並不過分珍貴，我喜歡這一點，但有一本遺失的畫冊特別令我想念。如今，畫冊是最能記錄我人生歷程的媒介：翻閱它們，你便能看出特定期間內我的喜好、我的煩惱、我的難題、我的心情，以及當時我的靈感來源。我看到我曾經特別喜歡畫高壓電線桿、工廠、鐵圈圍牆，以表達郊區生活不安的寧靜和不適的完美。沒事翻翻以前的畫冊，和現在的畫風做比較，是很有意思的事情。它們記錄了時光的流逝，希望也能顯現我在藝術之路的成長。

我曾聽過某位同好說過讓我很震驚的話：如果你五歲時真心喜歡某事，它可能就值得你此生追求。我小時候就熱愛畫圖，愛得不得了。我還記得我三歲時不大會把大象畫上四隻腳，想把摩天輪上的人全部畫下來，又不知如何不讓最上面的人顛倒過來，還因此困擾不已。我想我只是休息了幾十年，現在又重拾畫筆了。我依舊像小時候一樣熱愛畫畫。

Nude Model being painted
and photographed!
Madison Square Park.

I love
that about New York!
Anything can
happen.
Anywhere.

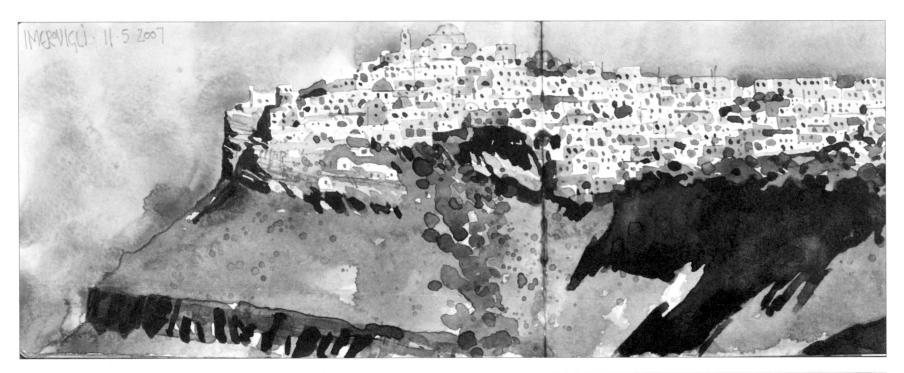

IMEROVIGLI : 11·5·2007

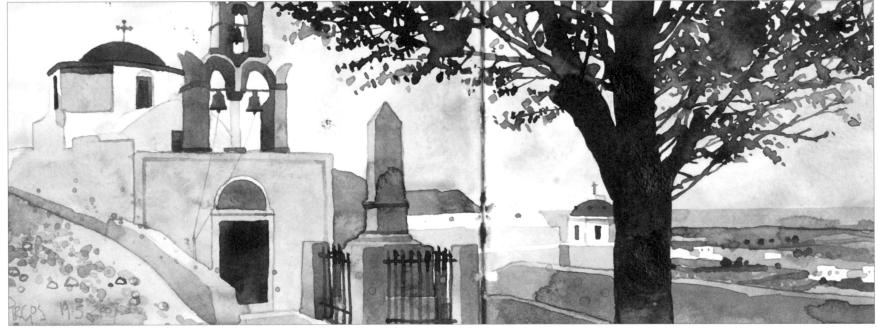

PYRGOS 19·5·2007

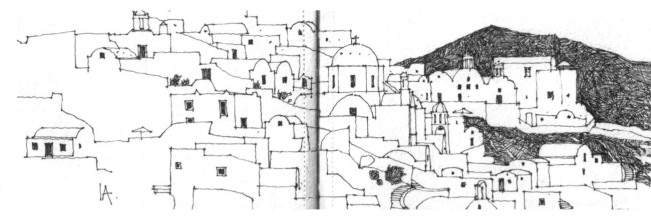

伊恩・希達威
Ian Sidaway

伊恩・希達威出生於英國米德蘭工業區；現在住在倫敦。他是設計科班出身，著有三十多本藝術技巧相關書籍。

▶ 作品網站
www.iansidaway.com
www.iansidawaydrawing.blogspot.com

搜尋圖像並非旅行的唯一目的

我出生於東米德蘭工業區，來自一個礦工和陶工家庭。我從小熱愛野外探險，搜集骨頭、鳥蛋、鳥巢和壓花，相信我，在一九五〇年代和一九六〇年代初期，很多勞工階級家庭的男孩都是這樣。這些也是我的繪畫題材，我希望將來能在自然保育機構或森林保護委員會裡工作。這兩個單位都需要高學歷，因此我進入藝術學院就讀，希望能用另一種方式，像是插畫家之類的，進入這兩個單位。等我開始學習藝術後，設計變成我的職志，四年學業完成後，我進入倫敦一家廣告公司擔任設計師，我並不喜歡這份工作。於是，我轉為兼職，此時我開始繪畫，因為我一直覺得我之前還沒好好畫過就已經放棄。

於是，繪畫變成我的熱愛，為資助我的藝術創作，我當過園丁、木匠、建築工人、油漆工和室內設計師。感謝深受戰後節儉風影響的父親教導我許多人生哲理。慢慢地，成功接踵而至，我開了畫展，銷售數字極佳。我一度轉為肖像畫家，後來又為各領域的書籍和雜誌文章畫插圖，包括食物、旅遊、園藝、釣魚和編織等等。我也開始畫比較實用的藝術書。這份工作讓我更了解技術層面，到最後，出版社要我親自執筆撰寫一系列的藝術書籍，包括繪畫、水彩、油畫和粉彩畫等等。接下來的十四年內，我出版了三十二本書。我交給出版社一

套非常完整的內容——將文字和圖像整理成影片——但這份工作占據了我所有的時間，而且為書籍畫圖不同於為展覽畫圖。於是，三年前，我開始拒絕出版社的邀約，現在除了雜誌文章和產品介紹之外，我開心地待在我的工作室，聽著震耳欲聾的音樂，全力準備比賽和展覽。

我和我太太常常旅行，也一邊在畫畫冊。我用畫冊來構思和構圖，也會寫生。我畫畫冊，部分是因為身為畫家好像就應該這麼做；另一方面，則因它是過程的一部分。無論如何，一直到西元二〇〇七年，我遠赴蘇格蘭旅行，才突然靈光乍現。那一次旅程，我畫了整

整三十五張水彩畫；成為可靠、寫實又完整的旅程記錄。每一幅畫都是整體的一部分，而整本畫冊則是完整的故事。這件事其實也不稀奇，幾百年來，畫家一直這麼做，但對我來說卻是一種突破。

翻閱這本畫冊讓我想畫更多，於是我開始用圖像記錄我的每次旅行，遠程也好、近程也好，我都想藉此畫出具整體性的素描或水彩作品。我把這些畫冊存放在工作室，並且常常使用，因為我需要參考當中的構想。

我隨時留意有趣的圖像，以便發展成水彩畫，儘管我會特別留意造訪各地的可能性，但搜尋圖像並非是我旅行的唯一目的。

話又說回來，我常常在戶外寫生。對我來說，低調的方式效果比較好，我也發現這樣一來作品品質能夠提高許多。我很重視構圖和設計，我會花時間、精力讓每一頁作品都兼顧這兩大面向。所有我在工作室裡畫出來的作品都和我畫冊裡的速寫或水彩有所淵源。構想在畫冊裡形成。

我喜歡把畫冊畫滿，我會同時準備兩本畫冊。一本用來畫水彩，另一本專畫細字筆畫。我日常工作和短程旅行都會使用這兩本畫冊。但若是長程旅行，我就會盡量準備單獨一本畫冊。多年來，我用過各種品牌的畫冊，但最近無論是水彩還是細字筆畫，我最常用的都是莫拉斯金尼牌。它們耐得住經常使用，我也很喜歡在長形版面構圖所面臨的挑戰。有趣的是，我在直式畫冊裡的畫作並不會發展成工作室的作品。此處強調的是比較傳統的長方形與方形的比例。

我用過各種細字筆，但最喜歡寇比克牌，我可以分別更換筆芯和筆尖，因為往往在墨水用完之前，筆尖就先磨損。用細字筆下筆之前，我會先使用飛龍牌專業製圖自動鉛筆（Pentel Graph Gear 1000）大致構圖。至於水彩畫，我已經不再打底稿，而直接用水彩來畫。不過，我也常常用炭筆塗鴉，再慢慢刷成一幅水彩畫。我有好幾盒牛頓牌水彩。至於戶

PONT ALEXANDRA III

外寫生，我用的是十六色水彩，或較小盒的旅行用十二色半盒水彩。我用的都是標準色：鎘紅、茜紅、檸檬黃、鎘黃、鈷藍、深海藍、群青、鉻綠、焦赭、黃赭、派尼灰和深紫色。我有一套旅行用水彩筆，原本有圓頭和平頭，我又加入一支小型扇狀頭和線筆。我會在水彩裡調入阿拉伯膠，因為它能增加色彩，讓我在水彩乾了以後能夠再刷上水，調整暈染。以上畫具全都裝在一個陳舊的白金漢包裡，但如果硬塞，這些東西全都能裝入我的夾克口袋裡。

我旅行的時候，多半只帶一本莫拉斯金尼小型畫冊和幾支細字筆。我只有在特別規畫要畫水彩寫生的時候，才會帶上全套畫具。

我盡量不在畫冊裡寫感想或筆記。我另外帶了一本日記和筆記本來寫文字。對我來說，圖畫表達了一切。我的工作並非表述想法、牢騷或偏見，而只是單純記錄我所看到的和我的視覺反應，以及看看是否有回工作室發展成作品的可能性。我的反應難免帶有某種程度的主觀，但當下的反應多半是客觀的。目前我的工作重點是城鄉風景，有時畫裡也會出現人物，但他們是次要的。我畫入人物是基於構圖考量。我會把映入眼簾的人物都畫入，以增加畫冊的豐富性。

我喜歡所謂的諾里奇（Norwich）畫派，柯特曼（Cotman）和吉爾亭（Girtin），查爾斯‧雷尼‧麥金塔（Charles Rennie Mackintosh）和保羅‧納許（Paul Nash）的水彩，另外還有法蘭克‧紐伯德（Frank Newbold）的作品。他們都畫過英國風景，我喜歡把自己想成是跟隨他們的傳統。

RIALTO MARKET

PERE WILLIAM
€ 2·50

BANANE
€ 1·50

MELANZANE
LONGUE
€ 2·00

ZUCCHINE
€ 2·00

There are depths to
the design of this
building that is way
beyond my ability to
sketch Liz-style. Sketch-
ing it reveals its
'mystery'. dome just
throws me into a
total spin

麗茲·史提爾
Liz Steel

麗茲·史提爾在澳洲雪梨擔任建築師，自從
二○○七年開始接觸水彩後，便每日提筆畫
圖，不曾間斷。她對建築歷史和理論非常有
興趣，一有機會就帶著畫冊旅行。
▶ 作品網站 www.lizsteel.com

獨處畫圖能持續和自己對話

我出生於澳洲雪梨，一輩子沒離開過家鄉，但我對它深愛不已！我從小就喜歡畫圖，但高中時期我最喜歡的科目是數學（家族特質），進入藝術學院一年後，我便決定休學，因為我花了六個月的時間畫火星塞。雖然我是基於較技術層面的因素而選擇建築系，但我對繪畫的熱愛很快便重新燃起，於是，我從學生時代就開始畫旅行畫冊。這些早期的畫冊主要都是關於旅途趣事的小塗鴉，或內容豐富的手寫文字——在此聲明，即使當時年少輕狂，來上幾杯茶，我就能安然從事每日最重要的事情。

從歷史上來看，旅行和繪畫一直是建築

學訓練的重要部分，這也是我一直想做，卻不知如何進行的事情。西元二○○○到二○○六年間，我到歐洲旅遊了幾趟，每一次我都帶著畫冊，但總是沒畫多少。不過，我對於我所看到的建築很有興趣（尤其是文藝復興和巴洛克風格），於是我等到回家後，自己做了研究，然後看著照片來畫圖。在行程緊湊的情況下，我真的覺得要在現場把這些建築畫下來是不可能的事情。可是，這又是我一直渴望做到的事情。我堅信，要對建築學融會貫通的最佳方式就是畫圖。

柯比意是我最喜愛的建築師之一，他的文字道出我想要表達的意思：

一面旅行、一面進行視覺工作時——例如建築、繪畫或雕刻——需要使用雙眼來畫圖，因此眼睛所見能深植於個人體驗。一旦意念由筆記錄下來，就會永遠留下、進入、登記、銘刻下來。

相機是懶人用的工具，他們用機器來幫他們觀看。但畫圖、描線、處理數量、整理表面……就得先睜大雙眼、仔細觀察，最後也許能心有所得……然後才會產生靈感。

二○○七年一月，在友人的引導之下，我在一個小工具包裡發現一盒水彩，想要使用看看。我原本只想學會使用水彩，沒想到卻自然而然畫起圖來。

對我來說，繪畫和旅行有非常特別的關係——我旅行時畫得比較好，而我畫圖能讓旅遊經驗變得更豐富。寫生旨在學會看見，而我旅行時，自然會更留意周遭事物——每件事物皆如此新鮮和不同（或者，在地點和文化差距如此大的情況下，卻又如此類似、怪不可言）。高度敏感的知覺，以及想要把「當下」捕捉在畫頁上的慾望，在在降低了旅行寫生的困難度。對我來說，旅行等同一張許可證，讓我能畫任何事物、每件事物（我大可畫下我喝過的每一杯茶）。這是一段全心探索的時刻，而繪畫是最佳的記錄方式。

我待在同一家公司已經超過十五年，再加上澳洲完善的年資休假制度，讓我近幾年來如願增長旅行時間。西元二〇一〇年，我休假十一週，遊歷了美國、英國和義大利。我多半獨自旅行——但也會和朋友約在旅途中見面——因此可以恣意長時間畫圖。結果證明，這真的是非常美妙的經驗！

獨自旅行有很大的成就感，我一手設計全部旅程，做出所有決定，因此覺得有必要把這份成就記錄下來。獨處時，我對於周遭事物更加敏感，而且能持續和自己對話，畫圖時，我視覺探索的風景就在眼前，這份覺醒更為加劇。我的畫冊是我最忠實的伴侶，也是我分享和記錄這些對話的地方。（我另一個旅伴是一隻叫做巴洛米尼的玩偶熊，它和我一起環遊世界，也愛認識其他畫家——當他們的模特兒——不時也會成為我畫裡的主角。）

我的畫冊不僅記錄了我內心的對話，也涵蓋我戶外寫生時的林林總總。這些感受不僅來

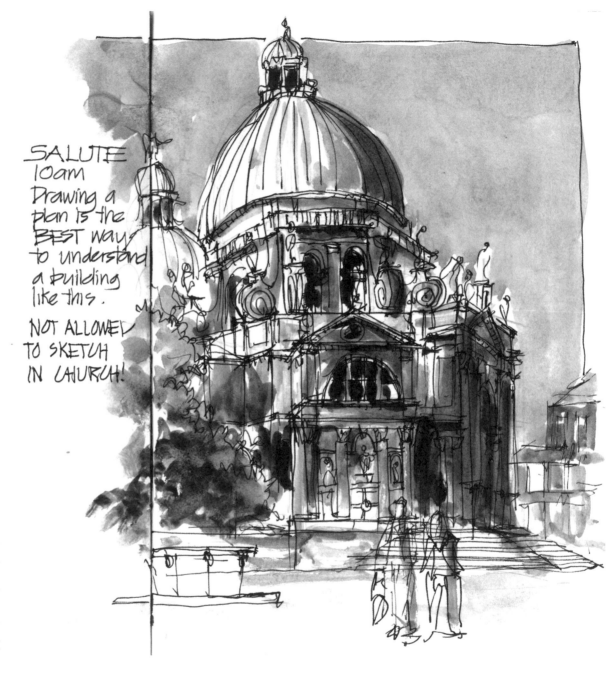

MORNING WITH JEANETTE

Drive around town + all recent buildings seen (~it's a Gehry!) Got pen easily + then roam in museum.

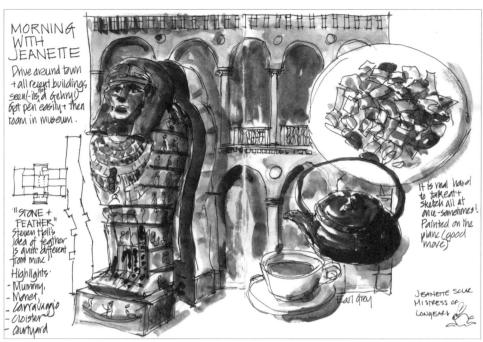

"STONE + FEATHER" Steven Holl's idea of feather is quite different from mine!

Highlights:
- Mummy,
- Monet,
- Carravaggio
- Cloister
- courtyard

It is real hard to talk eat + sketch all at once - sometimes! Painted on the plane (good move)

Earl Grey

JEANETTE SCUR MISTRESS OF LONGYEAR'S

Was too busy + really talking too much

BREAKFAST

with Ea, Reza, Nina + Jim (classic greeting in lobby!) To school with Melanie + Or Ling. Met Isabel. Back to hotel + coffee with Omar + Jenn.

A crazy morning. Too many options... wanted to go to Belkin but a tart but HA made it not viable. Darn I made 2 Ea, Reza + Nina? Square 2 Melanie and Orling. of Indrig 2 Omar + Jenn

Lovely to meet you and your famous beau — Jennifer Lawson

A second coffee @ 10am with JO

Omar

North Atlantic Cod + Chips in Beer Batter, salad and Homemade Tartare Sauce

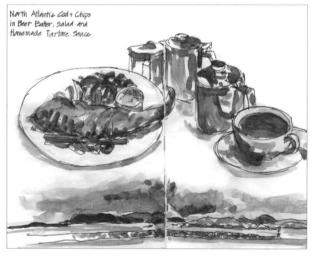

ON THE WAY TO A GELATO

Via rear of Pantheon What did I find

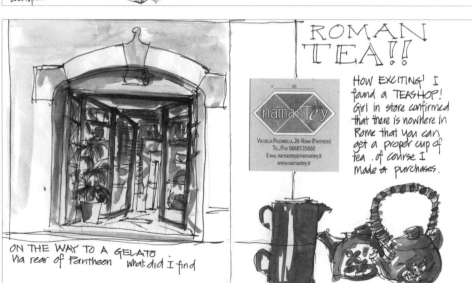

ROMAN TEA!!

HOW EXCITING! I found a TEASHOP! Girl in store confirmed that there is nowhere in Rome that you can get a proper cup of tea. of course I made a purchases.

namasTe'y
Via della Palombella, 26 - Roma (Pantheon)
Tel./Fax 0668135660
E-mail namastey@namastey.it
www.namastey.it

IN SEARCH OF TEAPOTS...

none in Asia (surprising) but found a few in Africa!

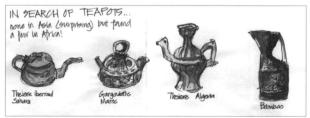

Theiere Iberrad Sahara

Gargoulette Maroc

Theiere Algerie

Bamboo

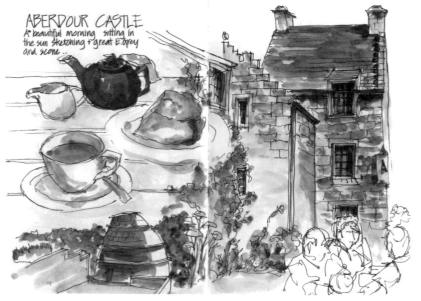

ABERDOUR CASTLE
A beautiful morning sitting in the sun sketching + great E.Grey and scene...

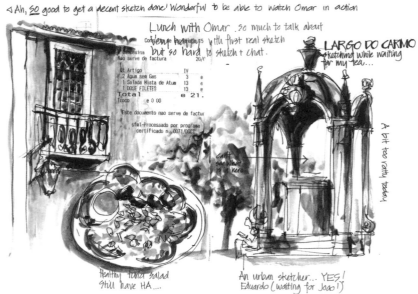

✓Ah, SO good to get a decent sketch done! Wonderful to be able to watch Omar in action

Lunch with Omar... so much to talk about contemporary happenings with first real sketch but so hard to sketch + chat.

LARGO DO CARMO
sketching while waiting for my tea...

A bit too rainy today.

Healthy tuna salad still have HA....

An urban sketcher... YES! Eduardo (waiting for João!)

自於冒險和發現的美好感覺——我多半坐在忙亂的街頭，以期發掘知名建築／地點的美妙細節——同時也來自我個人獨特的經驗，以及我和建築的互動。現在，這些建築可以說是屬於我的了。我常常會加上文字，說明我當時的感受，但這多半是不必要的，因為我的感受全都表達在線條和色彩裡。任何時候我翻閱這些畫作，都可以回到當下、重新體驗，這正是獨自旅行的特別之處。

我以前旅行總是照一大堆相片，趕場般地走過每個必看景點，有趣的是，自從我開始畫圖後，我的做法有了改變。我內心不斷呈現觀光客和寫生者的拉鋸。依我真正的風格，我盡量兩者兼顧，最後的步調總是荒腔走板。但事

實是，我身為寫生者所參觀的景點，絕對沒有辦法像以前身為觀光客那麼多。最後我乾脆不管了，因為我畫圖的地方要有意義得多了。

寫生除了具有很強烈的私人特性之外，也是非常認真的旅行方式。我畫圖時，很多人會停下來和我說話，更多人會引頸看我在畫什麼（這有時讓我困擾），我多半有機會認識本地人。獨自旅行最難受的一點，就是獨自晚餐。人們會用奇怪的眼光看著你，但如果你開始提筆畫下桌上菜餚，其他客人和侍者也許會注意到，並跟你聊天。我曾因此獲得免費招待的食物和咖啡，我的畫冊也常常被傳閱到廚房去……當然是為了蒐集眾人的簽名。我喜歡蒐集別人的簽名。我會多嘗試在畫冊裡製作拼

貼，這是經驗萬花筒，能讓旅遊更加豐富，也是我想在畫冊裡呈現的感覺。

出國旅行首重事前準備，為此，我有一本專門的「行前準備」筆記。它幫助我專心研究當地建築和景點，讓我能準備周全的行李，也能先測試旅行畫冊的畫法。我測試顏色、畫筆和媒材，也思考和發展新畫法：每一次的寫生旅行都是妙不可言的美學發展之旅，因此現在我會在行前先訂定具體的藝術目標。

準備旅行時，我最喜愛的事情之一，就是整理畫袋，不但要在簡單和彈性之間取得平衡，還要盡量輕鬆。其中，有幾樣物品是絕對必備、多年未變——我的凌美牌EF筆尖手寫筆（Joy Pen），內裝鯰魚牌黑色防水墨水，

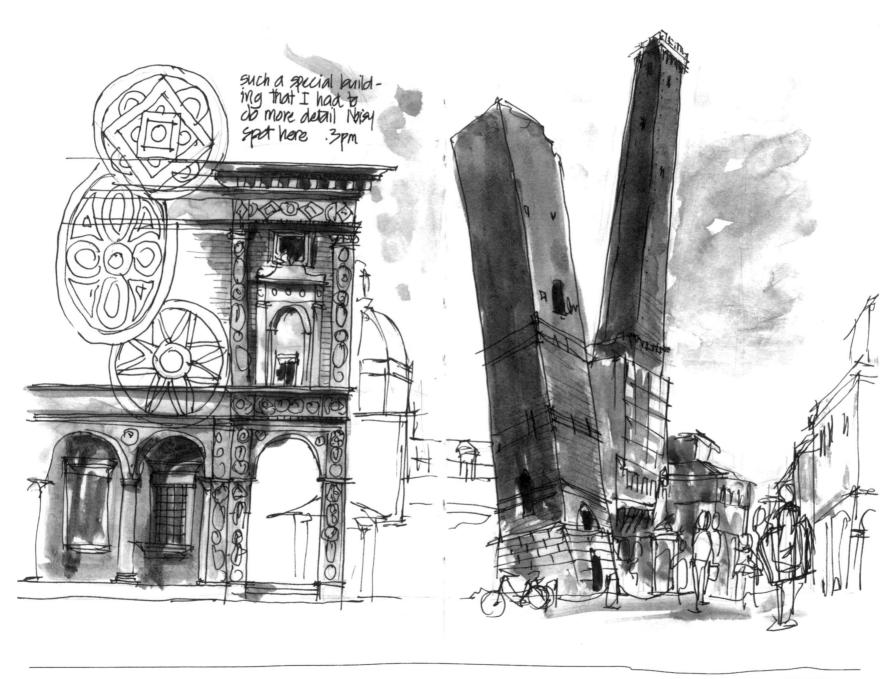

such a special build-
ing that I had to
do more detail. Noisy
spot here .3pm

和貓頭鷹牌鐵盒，內裝二十色丹尼爾·史密斯牌水彩，牛頓牌和貓頭鷹牌水彩（我喜歡實驗不同顏料，也常常因旅遊地點而更換顏色）。以上是我最常使用的媒材，但由於我旅行和寫生的機會越來越多，而各地的風景特色各有不同，因此我必須有所準備。在特別的情況下，我還會加帶其他畫具，像是畫圖時間緊湊時，我會使用飛龍牌自來水筆，參觀美術館時不能畫水彩，我就會改用水彩色鉛筆。我還會帶著幾支蠟筆，而撰寫本文的現在，我身上各有一支棕色與藍色的凌美筆，和額外的鯰魚牌墨水（亮棕和亮藍色）。我可能很快就會改帶別的筆。

　　至於畫冊，我已多年固定使用同一品牌——澳洲買的朗尼牌畫冊（我用的是亞沙特白金款〔Jasart Premium〕），畫頁是150gsm繪圖紙。它很適合寫文字（我在畫冊裡寫了很多文字和筆記），但對於水彩卻有不足之處，因為紙張會因沾水而彎曲。但我喜歡紙張彎曲，有一種使用過度的豐富感。我很珍視我的畫冊，遺失任何一本都會令我發狂，但我也明白畫圖的經驗和冒險遠比成品來得重要。

　　雖然我開始每天畫圖是為了練習旅行寫生，但它已經自成目標，如今，我一日不畫即渾身不對勁。我平日畫圖往往比照旅行畫圖的方式。你只需要戴上「萬事皆新奇有趣」的眼鏡，自然能以觀光客的心態遊歷自家城市——甚至遊歷你自己的日常生活。

"That has to be Roz."
Bonnie Ellis came up to
my side and said hello...
and chatted just as I
was finishing the painting.
She is working at various
booths and activities through-
out the Fair.
She'll have her 50th wedding
Anniversary next week!
(or month?)

000802

9.2.11
11:19 a.m. She laid down ··· (Calligraphy pen)

000803

蘿茲・斯湯達爾
Roz Stendahl

蘿茲的童年時光，有一半的時間不在美國，在國外當第三文化小孩，如今，就算離家很近，她終生旅行的職志依舊不變。目前她住在明尼亞波利斯，擔任平面設計師與叢書畫家，並且持續進行她對入侵物種的創作：「鴿子啊，我來這裡只因為你帶我來。」

▶ 作品網站
www.rozworks.com
www.rozwoundup.typepad.com

lumpy top on beak

pink crease at "lip"

3.6.11 11:44 a.m.
Penguin at Como
After just watching
the puffins for 10 mins.
I came over here. They
are right by the glass.

從繪畫得知他人的生活

人生是一段公路旅行。沿路有出口可以充電：去看過敏醫生、去雜貨店購物、騎腳踏車上綠色步道看野生火雞。家附近也有許多充滿異國風情、不消半天時間的出遊，像是動物園或自然歷史博物館等等，能讓你伸展手部肌肉，讓雙眼好好專注一陣子。另外，還有可以消磨一整天，讓眼界大開的探險旅程，大量資訊源源不絕，你得大口呼吸才能跟得上。此時，平日短程出遊的訓練便派上用場。

人生就是如此。我隨時都帶著裝滿雜七雜八物品的背包，裡面有我畫圖需要的所有東西。

對我來說，旅行是旅繪日記的同義詞。我自小開始記日記。在橫越太平洋的旅程中，母親給了我第一本畫冊，讓我不會無聊。這個習慣就這樣根深蒂固。我們全家從未停止旅行，我也從未停止創作旅繪日記。畫日記是我的工作，我得做好這份工作，讓自己有事可忙。

我並不在乎我們旅行了多遠，或者看了哪些新事物。我在乎的是周遭的環境，包括文化、語言、建築或者認真生活的人們。

從小就是第三文化小孩的好處是，周遭事物總能吸引你的注意和檢視。我時時刻刻都是生活探險家。我感覺自己像是來自其他星球的外星人，努力觀察別人、進行內化、盡量被當地所接受。我發現畫圖比較能讓我充分融入環境。我旅行時（無論遠程近程），繪畫幫助我觀察和專注，然後，幫助我融入環境。我從繪畫當中獲得其他工作的題材。我還發現繪畫讓我放慢腳步，以便吸收更多當下的經驗，尤其是有旅伴急忙趕路時，更是如此。我只要下了筆，不管成品如何，我都覺得我已經好好看過某物，充分感受某地；繪畫的機制已經啟動。

我旅行時畫圖，與平時我就無法停筆的原因相同：因為萬物皆吸引我的目光，引起我的興趣。我想要記得它；我想要細細品味它；我想要更了解它一點；我想要把我看到的立刻記錄下來。這種種想法同時在心中運作，而我畫圖時，還產生心理變化。我更平靜、更警

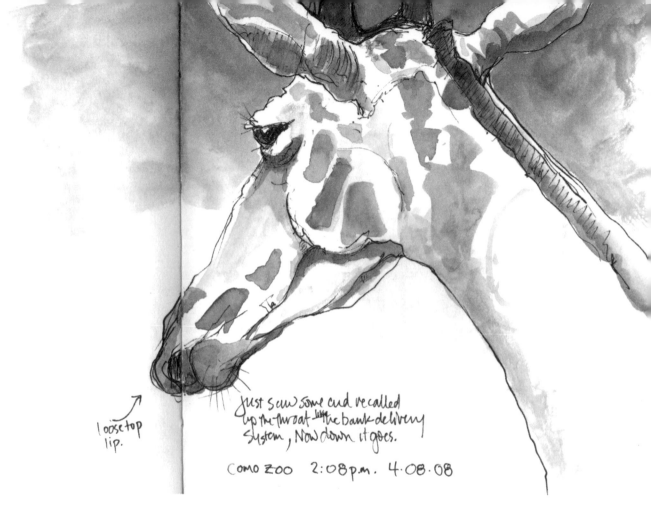

Ears have a lavender shading to them.
And visible veins.

A group of two women with about 8 kids just stopped to talk with me. The eldest Wesley — has started keeping a nature journal. I showed him the earlier pages and told him not to stop with one drawing, as in the Puffins, but keep going and then you'll hit your stride. He showed me the journal he'd just started. He had a feather marked for scale. It was great. Told them to work from life, learn to make books... the whole speil. (sp?). His mother asked for a card (business card) and I told him to check my website and draw his pet fish every day.
Hope some of it sticks!
It's 2:47 now. Time to go. And this O.1. pen is dead!

↗ loose top lip.

Just saw some cud recalled up the throat — the bank delivery system, now down it goes.

COMO ZOO 2:08p.m. 4.08.08

覺（超級警覺），並且充滿驚奇。繪畫啟動了我的驚奇感。我感覺畫某物某地無異於提問：它是怎麼形成的？為什麼會形成？它的意義是什麼？要如何使用？它在這種狀況下如何生存？（最後一個是我畫全世界的鴿子時會問的問題。）

我一面把這些觀察記錄下來，一面也對它更加了解，而這份了解加深了我對它的熱情和讚賞。

儘管我有幸能環遊世界，但我不需要遠行就能畫日記。我每次造訪動物園或貝爾自然歷史博物館，甚至在雙城獨自畫圖，都會發生有趣、感動或驚奇的事情。有時旁人會提出可惡或嚴厲的批評，或者像我在動物園畫海櫻時遇到的那個女人一樣，說「我在挪威就是被這種動物咬了一口——也許是不一樣的鳥類——反

正有紅色的，很多很多紅色羽毛。」

人們的意見往往改變我的想法。

如果我為了畫圖而出遊，則畫圖占據了我所有時間。我生活、呼吸都在畫圖。我會到遊樂園站著畫上三個小時，休息三十分鐘後，再畫三個小時。造訪新城市時，我則會每天畫，每個小時畫二十分鐘。

如果我和朋友出遊，則我會盡量兼顧我的

繪畫和觀察，又不給友人帶來不便。（我希望他們以後能繼續找我。）因此我會尊重團隊行程、步調和興趣。如果大家要進入某家骨董店逛逛，我就會找個標本來畫圖，等大家逛完。如果我還沒畫完，但大家都已經看完某棟建築或某個景點，我就會闔上畫冊，和團員一起離開。我會先草記我的想法、來不及上的色彩，以及還沒畫上的細節。

一起旅行時，我希望更了解我的同伴，對我來說，這和畫圖及探索新環境一樣重要。我希望了解他們對事物的看法。我希望學習他們對旅行的反應。團體旅行時，我會花許多時間和旅伴們好好聊一聊。

旅行畫圖其實和我平日畫圖並無不同。我畫冊不離身。我用的還是自己裝訂的畫冊，因為我想使用我真正喜歡的尺寸和版面。我的習性一直相同：聆聽、聞味、畫圖，然後好好思考我觀察到的、不了解的以及我對這世界的理解。

我出國旅行、有語言障礙時，我往往會先畫圖，退到不需使用語言的安全地帶。這種做法反而能吸引人們接近我，比手畫腳地與我攀談、建立關係。

旅行時，總是會遇到對你畫圖不以為然的當地人。（我喜歡這種人，這表示他們很注意他們的環境，他們可能還會向里長舉發。）你也會遇到對他們家鄉感到自豪的人。他們很高興他們的城市有吸引你花時間畫圖的地方。他們感激你花時間駐足，也會想辦法與你溝通。你可以從他們身上得知他們的生活，這種聯繫是旅遊指南和觀光團達不到的境界——但你的

2rd one before the sundown

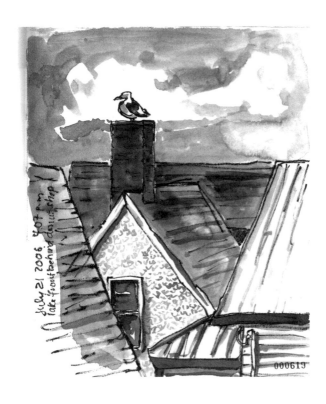

July 21. 06
I was at the cabin taking a break + diane called. She + her father had stopped at the motel and gotten permission to salvage. She needed me to get tools + go get what we wanted. I took the tools and went to get Jennie apple sauce. No one was at the site to talk to so I drove by. The IGA only had apple sauce with high fructose sugar so I went to the coop — theirs had Vitamin C added but when I called Jennie she said to bring it — she wasn't sure...

I was already parked so I went to get a donut for me and the gulls. But they + the geese were already sleeping on the beach! (They must have known the donut shop was down to 3 cake glazed and some filled!) I stood watching. Two middle-aged women walked right through them — scattering them... inconsiderate of the tired.

I turned and saw this bird on the chimney. I painted but it started to rain so I actually had to finish painting in the car.

Off to the motel again.

000618

000619

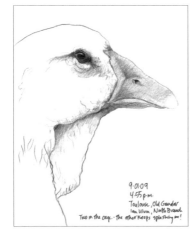

9.01.09
4.55 p.m.
Toulouse, Old Gander
Ian Ulvan, North Branch
Two in the cage. The other keeps splashing me!

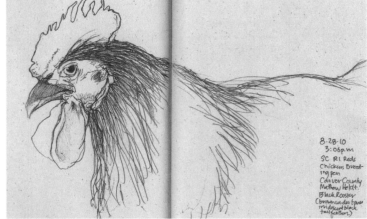

8.28.10
3:06 p.m.
SC RI Reds
Chickens Breeding pen
Carver County
Mathew Holdt.
Black Rooster
(brown under tan
iridescent black
tail feathers.)

旅繪日記做得到。

因此，帶著畫冊旅行多方改變了我和世界的互動，因為，如果我沒有帶著畫冊，那些人就不會與我交談，我可能也不會知道要如何開始和他們聊天。更重要的是，畫冊幫助我緩和原本根深蒂固的憤世嫉俗心態。帶畫冊旅行不代表我對人全無戒心，但的確因此讓我張開雙臂迎接更多溫暖和友善。

旅行時，我盡量提醒自己是這世界的客人，也是外交使節——代表我的家庭、我的學校和我的國家。

若你是新手，我的建議是，馬上直接開始畫。先到附近練習，建立公開畫圖的信心。找出適合自己的儀式和自在的做法，讓你即使身在異鄉的熙攘人群中也能繼續畫圖。隨時提高警覺，自信地站穩腳步，並留意周遭環境。

只帶精簡輕便的畫具，才能快速移動、不易勞累。不易勞累才能畫久一點。畢竟，畫圖是一種耐力運動——是馬拉松，不是短跑。

記得要穿舒適的鞋子，無處可坐時，也能站久一點（遇到惡人也能跑快一點）。

除了畫具之外，別忘了要帶牙線。

當然，還要大膽竊聽旁人談話。

I picked up Ken at 10:25 (he wanted to come to Liz's sketch out before it started to get in more time). When we arrived at Como Ken showed me his sketches for KSTP from the hearing of a sex offender (63 + petitioning for release; 80 some victims; Ken said he was very creepy and I think the drawing caught his toad like aspect.

Ken elected to stay "inside" in the new walkway area of the new entrance building and in the conservatory. I headed out to the penguins + puffins. The puffins were quiet at first but got going.

While I was sketching this giraffe two men + their wives (c. 45-55) stopped. One said, "She approves," as the mother giraffe came forward + peered at me. It did sort of look like that. Then the other man said, "I never realized how much giraffes look like _____ from stairways until I saw you draw a giraffe." I didn't hear the creature name. I'm assuming it's that ambassador creature in the Natalie Portman ones. I stopped sketching and said they should go to the M/A + look at the Chinese Zodiac figures [Artists made them from animals, stylized them down. They look just like Star Wars characters] That's what artists do, whether it's in ancient china or on Lucas' Skywalker Ranch.

Taking a break from standing. I've been doing a lot of looking so I'm low on page count.

— Hip.

March 6. 2011
Como - Giraffes
12:47 p.m.

January 1. 2010
1:25p. Como
5°F

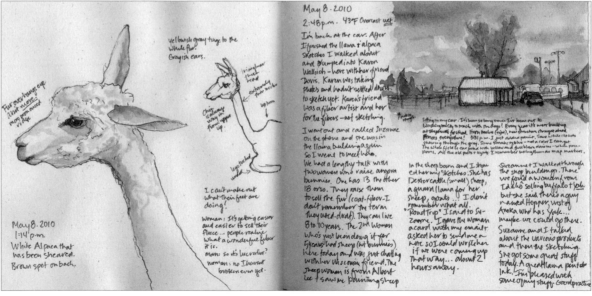

May 8. 2010
1:14 p.m.
White Alpaca that has been sheared. Brown spot on back.

May 8. 2010
2:48p.m. 43°F Overcast wet

I'm back at the car. After I finished the llama + alpaca sketches I walked about and bumped into Karen Wallich — here with her girlfriend Doris. Karen was taking photos and hadn't settled down to sketch yet. Karen's friend was a fiber artist and her for the fibers — not sketching.

I went out and called Suzanne on the phone and she was in the llama building again so I went to meet her. We had a lengthy talk with two women who raise angora bunnies. One has 13 the other 18 or so. They raise them to sell the fur (coat-fiber-I don't remember the term they used-draft). They can live 8 to 10 years. The 2nd woman who's just been doing it for 4 years had sheep (not bunnies) here today and was just chatting with her Wisconsin friend. The sheep woman is from Albert Lea + saw me painting sheep in the sheep barn and I showed her my sketches. She has Dexter cattle (small) sheep, a guard llama for her sheep, goats... I don't remember what all. "Road Trip" I said to Suzanne. I gave the woman a card with my email. asked her to send me a note so I could write her if we were coming up that way... about 2 hours away.

Suzanne + I walked through the shop buildings. There we found a woman from Idaho selling buffalo + yak but she said there's a guy named Hopper, west of Anoka who has Yak... maybe we could go there. Suzanne and I talked about the various products and then the sketching. She got some great stuff today. A great llama pen + ink. I'm pleased with some of my stuff. Good practice.

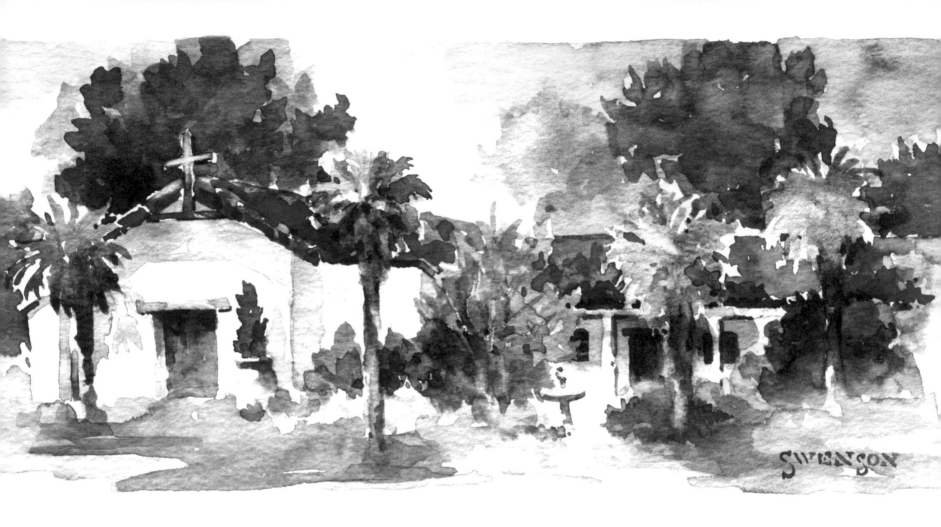

— o Mission Nuestra Senora dela Soledad o —

THIS LOVELY LITTLE MISSION IS IN A AREA SURROUNDED BY FARM LANDS. IT IS
NOT IN THE CENTER OF TOWN AS WE USUALLY FIND THEM. THE FIRST THING I NOTICE
IS THE BEAUTIFUL SOUND OF A GUITAR. BEHIND THE BUILDING IS THE RUINS OF THE
ORIGINAL MISSION BUILT IN 1791. I FIND A UNATTENDED GRAPE VINE. THE GRAPES
ARE DARK PURPLE, DUSTY & SWEET.

布蘭達．史文森
Brenda Swenson

布蘭達．史文森生於加州、長於加州。著有
兩本水彩書。她的水彩畫和素描散見於多本
雜誌與書籍。布蘭達在全美與國外各地指導
水彩研討會。

▶ 作品網站 www.SwensonsArt.net

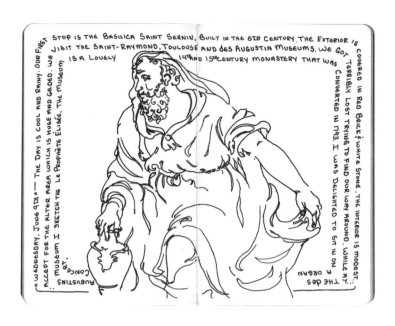

旅行寫生讓我腎上腺素激增

我對於小時候畫圖有非常生動的印象。我每次畫圖，心中都有一股特別的感覺。藝術使我感到完整。我們小的時候都知道自己長大要當什麼：護士、空姐、醫生、獸醫。我一直不認為畫家是份工作。有一天我看到佈告欄上寫著：去上學，你就可以成為專業畫家。哇！我有機會成為畫家。我告訴我繼母：「我知道我長大要做什麼了，我要當畫家！」她立刻潑我冷水，說這很不容易，我應該找其他的事情來做。我傷心欲絕。我唯一想做的事情卻因為我不夠好而無法實現。當時我才十歲。

求學階段，我上了很多藝術課程。高中畢業時，由於我需要工作養家，只好暫且將藝術拋在一邊。二十幾歲我再嫁，嫁給一個很棒的男人，麥可。他了解我有創作天分，於是刻意培養。等到我的小兒子上一年級，我開始在帕薩迪納市立學院修藝術課程。從第一天開始，我便傾全力創作每一份作業，我想證明我繼母的想法是錯的，我真的有天分！等到社區大學的每一門藝術課都被我修完，我便另外尋找我想要上的水彩課，我也是從這個時候開始帶畫具旅行。第一場海外水彩研討會在英國，接下來是荷蘭……我沉迷其中！

寫生讓我腎上腺素激增，這是從相片中得不到的感覺。我享受著歷史和文化的洗禮，也喜歡和人們互動。我在佛羅倫斯寫生時，一群老年人圍著我、看我畫。最後，有位老先生要求看我的畫冊。他一面細細翻閱，一面微笑點頭。這真是無與倫比的恭維。我在布拉格的戶外市場素描時，有個不到五歲的小女孩著迷地看著我，她跟我說俄文，我一個字也不懂，她的姑姑權充翻譯，然後兩人便消失了。沒多久，小女孩又出現，拿著一個俄羅斯娃娃鑰匙圈。她把鑰匙圈給我，我把玩了一會兒，便還給她。我看著她的笑容頓時消失，取而代之的是困惑表情。她拿起鑰匙圈，塞到我的畫袋裡。當下我真希望我也有禮物可以回贈。我能給的最棒禮物，就是讓她在我的畫冊裡畫圖。她簽了她的名字，愛馮卡。我把她給我的禮物

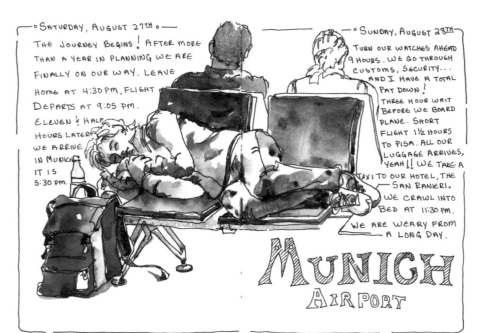

° SATURDAY, AUGUST 27TH °
THE JOURNEY BEGINS! AFTER MORE THAN A YEAR IN PLANNING WE ARE FINALLY ON OUR WAY. LEAVE HOME AT 4:30 PM, FLIGHT DEPARTS AT 9:05 PM. ELEVEN ½ HOURS LATER WE ARRIVE IN MUNICH IT IS 5:30 PM.

° SUNDAY, AUGUST 28TH °
TURN OUR WATCHES AHEAD 9 HOURS. WE GO THROUGH CUSTOMS, SECURITY... AND I HAVE A TOTAL PAT DOWN! THREE HOUR WAIT BEFORE WE BOARD PLANE. SHORT FLIGHT 1½ HOURS TO PISA. ALL OUR LUGGAGE ARRIVES, YEAH!! WE TAKE A TAXI TO OUR HOTEL, THE SAN RANIERI. WE CRAWL INTO BED AT 11:30 PM. WE ARE WEARY FROM A LONG DAY.

MUNICH AIRPORT

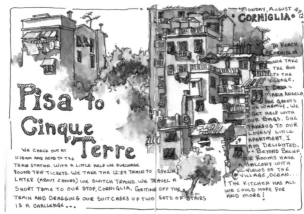

Pisa to Cinque Terre

WE CHECK OUT AT 11:15AM AND HEAD TO THE TRAIN STATION. WITH A LITTLE HELP WE PURCHASE ROUND TRIP TICKETS. WE TAKE THE 12:54 TRAIN TO SPEZIA. LATER (ABOUT 2 HOURS) WE SWITCH TRAINS. WE TRAVEL A SHORT TIME TO OUR STOP, CORNIGLIA. GETTING OFF THE TRAIN AND DRAGGING OUR SUITCASES UP TWO SETS OF STAIRS IS A CHALLENGE...

° MONDAY, AUGUST 29TH °
CORNIGLIA

TO REACH CORNIGLIA WE TAKE THE BUS TO THE VILLAGE. MARIA ANGELA, SHE GREETS US WARMLY. WE GET HELP WITH OUR BAGS. SHE TAKES US TO OUR LOVELY LITTLE APARTMENT. I AM DELIGHTED. BEYOND BELIEF. OUR ROOMS HAVE A BALCONY WITH VIEWS OF THE VILLAGE, OCEAN... THE KITCHEN HAS ALL WE COULD HOPE FOR AND MORE!

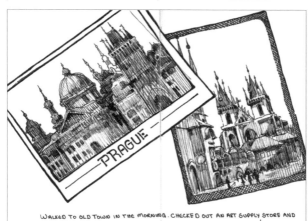

PRAGUE

WALKED TO OLD TOWN IN THE MORNING. CHECKED OUT AN ART SUPPLY STORE AND HAD COFFEE. A HUGE MOTORCYCLE RALLY CAME INTO TOWN, 100'S OF BIKES! I WORKED ON MY POSTCARDS IN THE AFTERNOON TO SEND BACK HOME.

和我們倆的合照放在我的工作室裡。與各個年齡層和文化背景的人們互動，是戶外寫生最大的樂趣之一。

基於安全，我不獨自旅遊或寫生。我有個好朋友作伴，茱蒂・施羅德，她和我一起畫畫。我們一年會有幾次專為寫生而出遊。我和許多人一起畫過圖，但除了茱蒂，我還沒遇過其他像我一樣瘋狂的人。不少人曾加入我們，但撐了半天就放棄了。我們兩個畫風完全不同，但選擇的題材卻很類似。有個寫生夥伴開啟了我的視野。我們的寫生行程從一天、三天，到半個禮拜都有。

我每次下筆畫圖之前，都會先問自己，我有多少時間？基於務實的考量，我多半會一口氣完成。否則，我會感到沮喪，覺得自己技巧不足，其實我只是因為時間不夠罷了。我到達目的地時，會先逛幾分鐘，對這個地方有初步概念。等到我找到真正吸引我的題材（光線、陰影或特別的景觀），我就開始畫圖。

我旅行時一定帶著照相機，但照相容易遺忘，但我畫圖時，永遠不會忘記我所看到的，那情景永遠刻蝕在腦海裡。我常常會順便寫下當時的氣溫、雜音和味道。回家後再讀到這些文字，就能喚起我的感官（景象、聲音和身體感受），彷彿我還在現場。相片絕對做不到這一點。

儘管我每天都畫畫冊，但我旅行時，會特別想要把圖像與文字一起記下。我白天畫圖、

SATURDAY, SEPTEMBER 3RD

A NEW LITTLE TREASURE··· TO ADD TO MY COLLECTION

€ 27.50

MAY NOT BE THE KEY TO HAPPINESS BUT SURE CAME CLOSE···

CAFFE'

MY FAVORITE RESTAURANT IN CORNIGLIA

°WONDERFUL

LE TERRAZZE

A NEW PATCH TO SEW ON MY SKETCH BAG!

MEMORIES OF OUR 5 DAYS IN CORNIGLIA°

LITTLE VILLAGE SEEMS TO CLING TO THE CLIFF OVER LOOKING THE LIGURIAN SEA. THE COLORS ARE AMAZING.

THE VILLAGE OF MANAROLA DATES BACK TO THE 12TH CENTURY. THIS COLORFUL

·CINQUE TERRE·

睡前寫旅遊日記。現在，文字已成為畫頁的一部分。我所寫的文字不僅是我想說的話，我還把文字當做一種設計元素，用它來創造界線、整合多幅圖像、用標題平衡版面。我常常熬夜創作這些文字，這也許是你看到許多錯字和漏字的原因。

基本上，我為自己寫生、為別人繪畫。我幫全國節目、美術館與各機構繪畫。而我的畫冊和旅行日記則記載了比較私密的想法。我對它們無話不談，藉此自我成長，而我可以清楚看到每一本畫冊的成長。我在畫頁中，可以用文字和圖畫自然抒發心情。它們記錄了我旅行、人際關係和人生當中的喜樂哀愁。我其他的繪畫作品沒有這樣的功能。每次換一本新畫冊，我便期待看到它能引導我到何處、一路

上我能學到什麼，第一頁總讓我有些不安，而畫到最後一頁時又令我感傷……就像是旅程告終。

當我必須輕裝出遊時，我只帶我皮包裝得下的東西：莫拉斯金尼水彩畫冊（我不懂為什麼該品牌只出橫式畫冊，我把它切成一半，成為 8¼ × 5¼ 大小）；裝了十二色水彩的小型折疊式調色盤；日機牌水彩筆（大號）；防水的輝柏嘉牌 PITT 藝術筆（M 尺寸）。

較大型的畫具組，我會裝在我的瑞格牌（Rigger）工具包裡——我自己動手縫製，把幾個口袋放大。我親手裝訂線圈畫冊，用山度士牌（Bockingford）140 磅水彩紙裁成十吋寬、十一吋長的大小，再把康頌牌出的 Mi-Teintes 粉彩紙（咖啡色、乳白色和灰色

o TUESDAY, AUGUST 30TH o

IN THE MORNING WE ATE AT OUR PLACE, LE TERRAZZE. THE PATIO IS COLORFUL WITH LOTS OF BRIGHT UMBRELLAS. THE FOOD IS FRESH AND TASTY...FRUIT, SWEET BREAD, FRESH JUICE, COFFEE AND EGGS. IT IS NICE TO FEEL RESTED FROM OUR TRAVELS.

WE TAKE THE HIKING PATH FROM CORNIGLIA TO THE NEXT VILLAGE VERNAZZA. THE HIKE ONLY TAKES 1½ HOURS...BUT IT REQUIRES A LOT OF CLIMBING UNEVEN ROCK STEPS. IT WAS WORTH THE AMAZING VIEWS FROM THE TRAIL! WHEN WE REACH VERNAZZA I SIT IN THE HARBOR AREA, TAKE OFF MY SHOES, AND SKETCH. WE HAVE LUNCH IN A OUTDOORS CAFE SHOP, WALK THROUGH THE NARROW, STEEP STREETS, HAVE GELATO, AND I HAVE TIME FOR ONE MORE SKETCH BEFORE WE TAKE THE TRAIN BACK. WE TAKE THE BUS FROM THE STATION INSTEAD OF THE 365 STAIRS UP!

VERNAZZA
o DATES BACK TO ELEVENTH o CENTURY

o SATURDAY, JUNE 12TH o

MONTFAUCON LIMOUX FRANCE

I ARRIVE AT 2:30 AND BILL GETS ME LINED UP WITH JONATHAN AND HIS WIFE. I AM STAYING AT THEIR PLACE... I HAVE AN APARTMENT ALL TO MYSELF!! THE KITCHEN IS HUGE! FROM MY BEDROOM WINDOW I LOOK DOWN ON THE PATIO OF MONTFAUCON. BY 7:30 EVERYONE IN MY WORKSHOP ARRIVES. BILL AND PAT ARE OUR HOSTS AND DO AN AMAZING JOB ON EVERY LEVEL. OUR DINNER IS BEYOND WONDERFUL. IT WAS PREPARED BY A LOCAL CHEF. PENNY OUR TOUR GUIDE GOES OVER THE ITINERARY FOR TOMORROW.

系）裁成一樣大小一併裝訂。這種紙很適合畫水彩。我最喜歡的水彩盒叫做色盤（Palette Box），是英國奎楊（Craig Young）水彩公司特別訂做的。（這是我送給自己的昂貴禮物。）我還有一個傳統牌（Heritage）折疊式十八格調色盤，它重量輕、價格公道。我最喜歡的水彩包括好賓牌、牛頓牌、丹尼爾·史密斯牌和美國旅程牌（American Journey）。至於水彩筆，我使用六號到十四號圓頭、四分之三吋和一又四分之一吋平頭，還有一支用來刮擦用的硬頭筆。其他瑣碎的物品包括小型數位相機、旅行折疊椅、遮陽帽、水瓶、可疊水碗和噴瓶。

創作旅繪日記，有一半的樂趣在於與人分享。我常應邀演講「畫家的旅行」這個題目。演講內容都是我用旅行畫冊製作的幻燈片和寫生相片。前來聽講的普羅大眾都對主講畫家及他們眼中的世界著迷不已。

我已經有四十幾本畫冊和日記，我很珍愛它們。我寫生時，感覺比在工作室更自由。寫生就像玩樂一樣有趣。

SWENSON

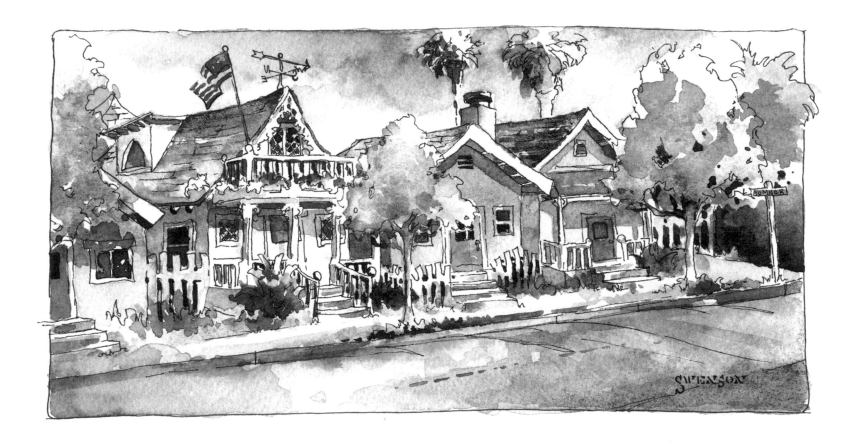

STREET IS ALIVE WITH ACTIVITY. GOLF CARTS ARE ZOOMING UP AND DOWN THE STREET! I SAW A CAT WATCHING FROM THE ROOF TOP. AFTER A WHILE HE CAME OVER AND GOT HIS EARS SCRATCHED. HOUSES ARE SO SMALL AND CLOSE TOGETHER, BUT CUTE.

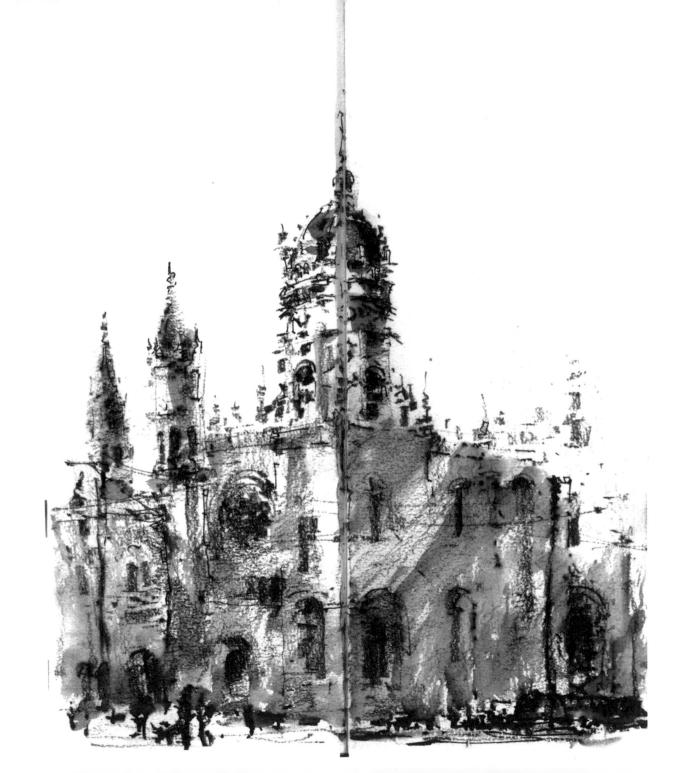

" "

阿斯尼·塔斯拿汝安光
Asnee Tasnaruangrong

阿斯尼·塔斯拿汝安光住在泰國曼谷市。
二〇〇八年在曼谷出版的《建築師的畫冊》
（*Architects' Sketchbooks*）一書，他是作者
之一，此外，他不但是曼谷寫生團體的創辦
人，也是曼谷城市寫生社團 Urbansketcher.
org 的特派畫家。
▶ 作品網站
www.flickr.com/atas
www.facebook.com/asnee.page

畫作不過是我眼中的世界

泰國首都曼谷是我出生與成長的地方。雖然我想不起家族中有任何人從事藝術工作，但我還記得我小時候常常自信又開心地畫超人這類漫畫人物。我也不曾忘記我幼稚園上繪畫課的快樂、蠟筆的味道，以及我畫的大海、波浪、船隻，和煙囪冒出的白煙裊裊。我在學校時很擅長水彩，我是少數美術成績很好的學生，也常常參加繪畫比賽。

七、八年級的時候，我對繪畫和水彩的興趣被音樂帶給我的新鮮感所取代。為了加入學校的爵士樂隊，我每天下午練習伸縮喇叭。我原本以為我可以等到進入藝術學院再重拾畫筆，沒想到最後我選擇了建築系。

建築師多專注於複雜的設計層面和技術問題，無暇享受單純的繪畫、寫生和水彩之樂，我也不例外。我一直不曾擁有畫冊，還好我退休得早。在設計和建築期間，我畫過一大堆圖，都是建築設計圖和 3D 研究，卻從不曾在旅行或度假時提筆。我大約在十年前退休，便重新開始畫水彩和寫生。自此畫圖、寫生和畫水彩成了我的工作，不為賺錢，只為享受人生。

我的旅行寫生並非從畫冊開始，而是無意之間想要重新感受小時候畫水彩的樂趣。當時，全家前往柏斯度假，面對眼前挑戰性高，又極為美麗的天際線，舉頭望見天空一片湛藍，心中依稀浮現學童時期畫圖的樂趣，我突然有了強烈的畫圖欲望。就這樣，頭幾年我只用鋼筆和鉛筆寫生，感謝老天，我學會和工作時完全不同的用筆方式。

我從不認為自己是畫家，不過，當別人看我畫圖，以為我是大畫家時，我還是非常開心。我告訴他們，我畫圖不為工作，只為樂趣，很多人似乎不相信。

我堅信寫生在畫家身上留下深刻烙印，我常常與願意聽的人分享這個概念。想要畫出成功的寫生作品，光是「看到」對象是不夠的，還要「看透」它。當我看透繪畫對象時，我對所見有所「感覺」，然後我把對它的這份感覺

畫下來。

　　畫下我每天經過的房子、我家附近的路邊攤或鎮上某個角落，能讓我了解我和我過去的關係，喚起過去的回憶：我和家人在這些地方共度的時光、與朋友在購物中心餐廳共進晚餐，以及過往諸多時刻。

　　寫生似乎能對我的記憶施魔法；它就像電腦的記憶體。我想，魔力主要來自於畫圖的動作和過程，因為，即使畫作遺失，我依舊能感受到當下的經驗。

　　我的寫生工具包括幾支軟性鉛筆，多半是德爾文牌二號和4B、師德樓牌繪圖鉛筆（Mars-Lumograph）和輝柏嘉9000。

　　我一定隨身攜帶幾支細字筆，都是品質很好的德國施德樓牌代針筆。我也會用寫吉達牌（Shachihata）出的藝術線（Artline）墨水、櫻花色彩公司出的美光水性墨水、uni-PIN代

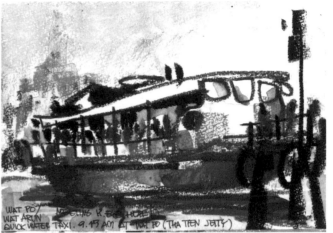

WAT PO /
WAT ARUN
QUICK WATER TAXI. 9.45 AM AT WAT PO (THA TIEN JETTY)

RUA
GARRET

8.30 AM.
22.7.11 : BORGES # 249

BALXA
CHIADO

INDIA 15.2.10

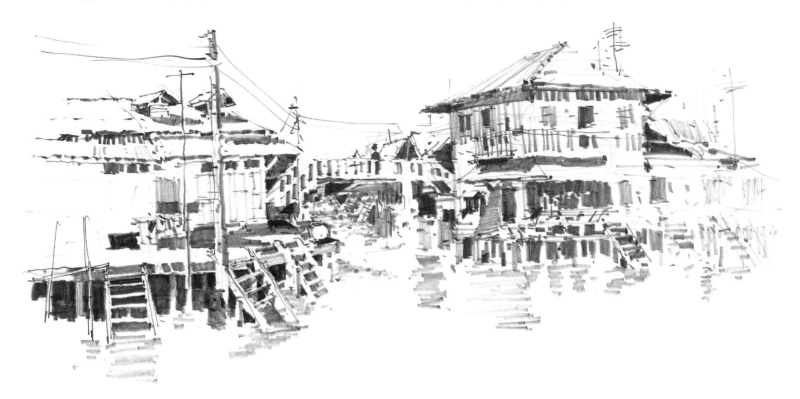

針筆彩色墨水、紙伴牌墨水筆芯和三菱牌出的新產品，全液式鋼珠筆。我最近又新買了中國的英雄牌各色代針筆。有時我會帶著我的自來水毛筆，是黑色的飛龍牌毛筆，它可以畫出中國國畫那種粗線條。毛筆原本附的墨水並不防水，但只要細心、經驗夠，適度的塗抹可以創造效果。我有一盒牛頓牌半塊水彩寫生盒，以及尺寸更小的貓頭鷹牌戶外寫生組。我用各種水彩筆，像是貝碧歐牌（Pebeo）的二號和五號圓頭水彩筆（Petit Gris Pur）、西伯利亞飛鼠毛一號（25mm）平頭，以及金字塔真榛一號（25mm）水彩筆。

我多半會將水彩摻入其他的乾媒材，像是櫻花牌學生用油性粉彩、水性蠟粉彩NEO－

COLOR II，和博物館水性鉛彩，後兩者都是卡達牌。有時我會加入軟性粉彩（專業粉彩畫家用的那種），也能得到不錯的效果，增加乾水彩畫的光澤。

我想，畫圖已經深深影響我對這世界的反應，以及我看待和感受周遭環境的方式，也許，更重要的，它是讓我在日常生活中更加快樂的事情。我並不把畫畫冊視為記錄生活的日記，以留待日後回味。我的畫作只不過是我眼中的世界。

我認為每一幅畫都蘊含許多故事，能看出創作者是什麼樣的人，以及繪者的心情和感受。回顧以往畫作，我能看出我的快樂和興奮之情，就連最熟悉的事物也都有了新意義。人

們衣裝不同以往、建築出現不同的風貌、街道摻入異地元素，就連空氣也散發出不一樣的味道。

這些新鮮又不同的環境不僅讓我覺得像個放暑假的小男生，也讓我對活著充滿感激。退休至今已經有一段日子，對我而言，無論是出國，或開車來到幾小時以外的小鎮、漫步在黃土路上，每一次新旅程只會一次比一次更難得。離開熟悉的家園讓我得以換上另一雙眼睛和一顆幾乎全新的心來觀察、吸收、比較和測試各種曾經擁有或不曾有過的經驗與信念。

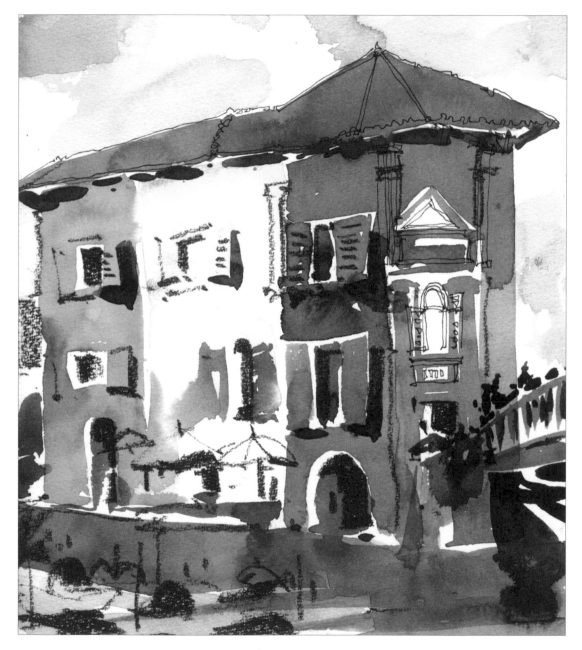

view from Chula City Terminal 15.12.40

When we docked in Lucerne a chain gang was formed...

...To on-load items for the continued trip up-lake...

...and to off-load everything bound for Holden Village.

In Stehekin the line for off-loading stretched across the new dock, down the gang plank & onto the old gravel landing.

Mail was received by the village post mistress and wheeled up to the post office by hand cart...

but UPS, FedEx, groceries & luggage was left on the ramp till retrieved.

15/04/11

66

厄爾尼斯特‧沃德
Earnest Ward

厄爾尼斯特‧沃德出生於堪薩斯州威奇塔
市；生長於英國、德國和台灣；早年夏天多
和家人遊覽歐洲、北美和亞洲。厄爾尼斯特
是藝術學士與碩士，目前是全職畫家、旅遊
記者和部落客。

▶ 作品網站
www.earnestward.com
earnest ward.blogspot.com

99

High water marks show graphically just how high the water will rise at "full pool"

Anything that won't fit on "the Ladies" - be it car, truck, fuel, or horses - that needs to come up-lake (or down) is barged in

Park Service barge

繪畫創造經驗和記憶

　　我出生於空軍家庭，我喜歡把我父親想成是大蕭條下的啟蒙成果——對一個來自密西西比州貧窮的男孩來說，他把軍旅生涯視為個人職業發展與讓下一代接受良好教育的契機。他自願接受每一次舉家搬遷的海外調職。我高中畢業時，已經住過英國（兩次）、德國和台灣。當然，父親的軍餉並不高，我們住不起一般觀光客喜歡的飯店，所以每次放假出遊，無論遠近，我們都採露營方式，就這樣，我們遊遍歐亞，看盡一個又一個的博物館、文化景點和村落，也因此認識更多當地居民。對於一顆年輕無瑕的心來說，所有旅程都令人興奮、充滿刺激冒險。我非常樂在其中，因此發誓將來

也要帶我的小孩一起旅行。

　　我從會握東西時就開始畫圖。我父母一把紙張交到我手中，我就立刻一張接著一張地畫。紙都畫完後（這常發生），我就畫牆壁和後院圍牆。我雖被罵，但卻很少因此停筆。我的第一份「工作」就是賣我自己畫的短篇故事給鄰居小孩和同學。

　　我常常旅行，時遠時近。年少時住英國，我經常進行「逃家之旅」，不是永遠逃離父母，而是探索下一個轉彎，或下一座山坡可以看見什麼。無論以前或現在，未知都非常吸引我。我父母並不完全了解這一點，有時出現「誤解」，而導致「不樂見」的後果。但我很

固執，不願改變我的做法。旅行，至少對我來說，就是生活。

　　在這個瞬息萬變的時代，畫圖拉慢我的步調，讓我探究表象之外。它使我更加充分地了解和體驗某時、某人、某地或某物，而不只是走馬看花。現在，任何一種傻瓜相機都能照出非常漂亮的照片，但是，畫家非得實地觀察、深刻了解事物本身和特性，才能畫出它的細節與精神。

　　畫圖這個動作創造經驗和記憶，畫圖也讓回憶更清晰，經驗分享更容易。每當我翻閱舊畫冊，記憶立刻排山倒海湧現，清楚生動的程度就像才剛發生一樣。我發現人生中最珍貴的

經驗多半重要得非得畫下來不可。

我有一份想要帶畫冊造訪的地點名單。我規畫旅行時，會從網路和舊書當中搜尋關於人、地和物的詳細資料——重要又神祕的。不過，我也一直在尋找偶然——那種讓我的探險獨一無二、如寶石般的出乎意料。也許問題不在沒畫圖會漏掉什麼，而是如果我沒有停下來畫圖，我會錯失或忘記什麼。

我喜歡把每一次旅行——長短遠近不拘——視為學習和啟蒙來源。我的學習來自於令人屏息的街景、偉大的文化地標，甚至於發現腳下沒看過的小小花朵——或在當中採蜜的昆蟲。我把它們全都畫下來。我發現，我越仔細畫圖，從它們身上學到的越多。

我崇尚「慢遊」，並在這種步調下，盡量在完成待做事項和畫圖上取得平衡。幾次深度體驗——有視覺紀錄和獲得鮮為人知的資訊——能讓整段旅程難以忘懷，甚至導致偶然的發生。（你是否發現「出乎意外」是我在旅行時相當重視的？）緊湊的行程反而會導致情緒不佳、對博物館倦怠和記憶斷層。

帶著畫冊旅行，讓我感覺自己像是十八、十九世紀的旅人——我覺得自己像個記者／特派員／日記作者，投稿給家鄉的報紙，與讀者分享他們的冒險經驗。

儘管我的畫冊作品通常和我其他單張的畫作很不相同，但我的旅繪日記卻很少異於我「平常的」畫冊。我的畫冊主旨是探索和發現、是尋找未知、是記錄經驗，至於經驗發生於地球遙遠的彼端，抑或我家附近角落都一樣。我的畫冊是我無話不談的知己。

我常常與人分享我的日記。不知為何，每次我獨自旅行、遇到美好或壯觀的事物時，我總是心想，天哪！真希望某某人也能親眼看到！我想每一個人都是一樣，看到驚奇偉大的事物時，都有分享的需要和欲望吧！我不認為我的旅行畫作和那些毫不帶感情、複印景點的旅遊幻燈片有任何相似之處。我喜歡寫入畫圖時發生的事情、歷史紀錄和神祕的真相，越離奇越好。

我旅行了一輩子，不但看見與體驗到許多真正驚人的事情，也見證某些事物的消失。因此，現在我會盡量鉅細靡遺、盡量富含感情地把我遇到的美好人、地和物記錄下來，希望能喚起人們珍視這些自然和文化寶藏。或者，若最糟糕的情況發生，至少我已經將曾經存在的記錄下來。

我的畫風、媒材和技巧常常因為興趣、意圖，以及與主題的相關性而改變——旅繪日記和日常畫冊都一樣。我使用的畫風不但得適合設計性質，也要能持續引起我的興趣。當它不再是最佳選擇，當我再也見不到相關性，或者當我一點興趣也沒有的時候，我就會尋找新的風格。我一直不斷地探險和實驗。

一般來說，我畫日記沒多少原則：盡量使用防水材料；同個系列使用相同版面。旅行時，我通常會在「可能攜帶的」畫袋裡準備三、四種不同的版面和數種不同媒材，並將一盒水彩裝入背包。

我會帶一、兩本「速寫」畫冊：一本用乾媒材畫、一本用濕媒材，來快速記下我想要記得的題材細節。在這種畫冊當中，版面構圖

Carrying capacity 2000 lbs. - one driver, one passenger, food, clothing & 30 jerrycans of fuel & water. Range - 2,500 miles!

An engine that could run on banana oil!

Safari Seat

Original green exterior-surplus WWII fighter paint

Non-corrosive aluminum/magnesium alloy sheet metal.

Dallas Zoo & Nature Exchange

Evan broke with routine this morning and did a watercolor of one of the cheetahs as she fed.

172 million years old!

new boots

The kids used their accumulated points to "purchase" this Jurassic Period Dactylioceras ammonite fossil at the Nature Exchange.

並非重點。不過,我拿來與人分享的日記就會好好設計。早期我會使用描圖紙先實際描出版面,但最近我的畫冊作品則變得比較隨興、輕鬆。

每次出發前,我喜歡先研究目的地,列出一張基本清單——有時排滿全部行程,有時只排一半——包括要去哪些地方、見哪些人和看哪些事物。這些計畫就像衣架,讓我能掛起旅程中驚喜意外的經驗和發現。當然,我保留不理會既定行程的權力,順其自然——我也常常這麼做。

我的日記必須是書冊的形式,這一點對我很重要。裝訂和封面能夠保護畫作不受旅途磨損,也方便夾入我準備融入畫冊整體設計的收據、車票和其他紙頭。書頁讓畫作具時間整體性——讓圖畫依特定時間順序排列——而油畫或單張作品則無法如此。

我探索某處地點和文化時,只要是具地方特色,無論大小,我都會畫。不同的日常生活事物尤其吸引我。因此,在國外,我喜歡畫汽車、全罩式機車或摩托車等獨特的東西。雜貨

店、麵包店和藥房裡沒看過的品牌和產品也讓我著迷。路標和人行道往往很有意思。古老城市中的紅綠燈和電車纜線別有一番風味。特別的運動賽事引人入勝。小漁村裡的工程船和海邊渡輪總吸引我目光。豔陽下的路邊咖啡店和公立公園也都是絕佳題材。

我的旅伴多半是能體貼我慢遊和畫圖的親友。我的妻子和子女都是各領域的藝術家，他們通常會和我一起一面旅遊，一面把我們遇到的人事物畫下或寫下。事實上，我們彼此成為對方額外的眼睛，互相留意是否有被我們忽略之處。我們一起經營部落格。我們常造訪的朋友和親戚都能了解我有時需要消失一下，讓我獨自探索和畫圖，他們通常都能容忍我怪異的藝術「癖好」。

我尋求與當地人一對一的接觸，特別想從他們口中聽到關於當地文化和自然歷史的趣聞軼事（旅遊指南上找不到的故事）。我有時畫下我的觀點，有時和一、兩個人聊天，有時則安靜專心地觀察。

我多半會在畫冊裡寫字，但有一本畫冊除外。我有個口袋畫冊，旅行時我用它收納一切雜物——所有事物都先畫在這裡，沒有優先順序，也不用考慮重要性。這讓我有機會在「正式」畫冊下筆之前，先好好過濾和發展我的畫冊構想。我另外還有用來畫特定主題或物品（像是老爺車、花朵、昆蟲等等）的畫冊和畫具（鋼筆和墨水、水彩、色鉛筆等等）。

我有一個長六吋寬九吋高四吋的小型RTPI袋，我每次出門一定隨身攜帶。我把它稱為我的「可能」畫袋。裡面裝的東西不時改變，因

Village Post Office and Shop, Avebury

Staunton

Waynesboro

I 64

Sherando Lake

I 64

Interstate 81

Blue Ridge Parkway

James River

Roanoke

About this time we stopped at the nicest rest stop of the trip – a spot where the highway was sandwiched between mountains on both sides. The water was fresh off the mountain & icey cold & we were treated to several unexpected surprizes – the oldest bridge in Virginia (dating, if I recall correctly, from the 1870s) a nature trail along a river (the James

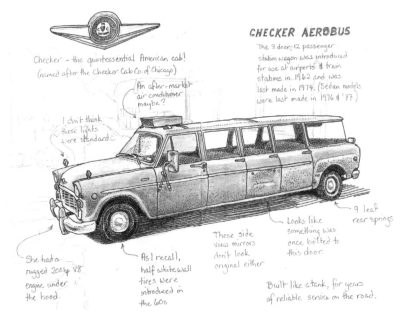

Checker – the quintessential American cab!
(named after the Checker Cab Co. of Chicago)

An after-market air conditioner maybe?

I don't think these lights were standard.

She had a rugged 200hp V8 engine under the hood.

As I recall, half white wall tires were introduced in the 60s

These side view mirrors don't look original either

Looks like something was once bolted to this door.

CHECKER AEROBUS

The 8 door, 12 passenger station wagon was introduced for use at airports & train stations in 1962 and was last made in 1974. (Sedan models were last made in 1976 & '77.)

9 leaf rear springs

Built like a tank, for years of reliable service on the road.

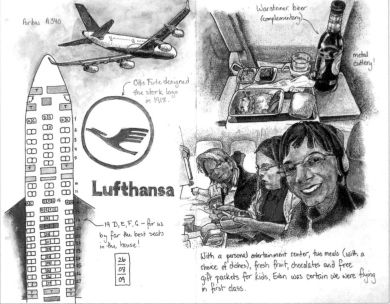

Airbus A340

Otto Firle designed the stork logo in 1918.

Lufthansa

19 D, E, F, G – for us by far the best seats in the house!

26
08
09

Warsteiner beer (complementary)

metal cutlery!

With a personal entertainment center, two meals (with a choice of dishes), fresh fruit, chocolates and free gift packets for kids. Evan was certain we were flying in first class.

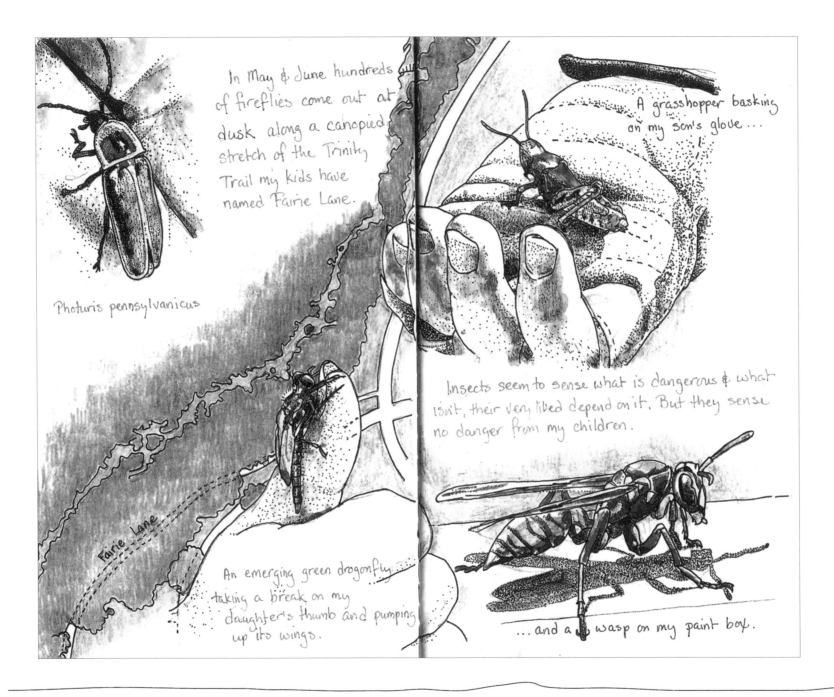

In May & June hundreds of fireflies come out at dusk along a canopied stretch of the Trinity Trail my kids have named Fairie Lane.

Photuris pennsylvanicus

Fairie Lane

A grasshopper basking on my son's glove...

Insects seem to sense what is dangerous & what isn't, their very lives depend on it. But they sense no danger from my children.

An emerging green dragonfly taking a break on my daughter's thumb and pumping up its wings.

...and a wasp on my paint box.

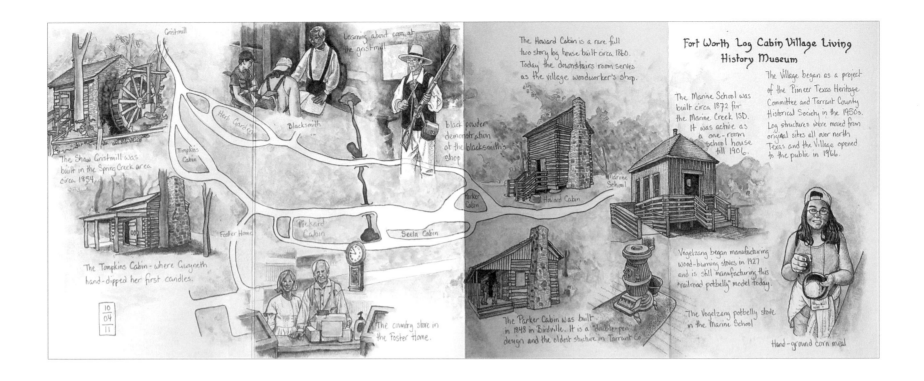

The Shaw Gristmill was built in the Spring Creek area circa 1854.

Gristmill

Learning about corn at the gristmill.

Blacksmith

Herb Garden

Tompkins Cabin

The Tompkins Cabin - where Gwyneth hand-dipped her first candles.

Foster Home

Pickard Cabin

Seela Cabin

black powder demonstration at the blacksmith's shop

Parker Cabin

The country store in the Foster Home.

The Howard Cabin is a rare full two story log house built circa 1860. Today the downstairs room serves as the village woodworker's shop.

Howard Cabin

The Marine School was built circa 1872 for the Marine Creek ISD. It was active as a one-room school house till 1906.

Marine School

Fort Worth Log Cabin Village Living History Museum

The Village began as a project of the Pioneer Texas Heritage Committee and Tarrant County Historical Society in the 1950s. Log structures were moved from original sites all over north Texas and the Village opened to the public in 1966.

Vogelzang began manufacturing wood-burning stoves in 1927 and is still manufacturing this "railroad potbelly" model today.

The Vogelzang potbelly stove in the Marine School.

The Parker Cabin was built in 1848 in Birdville. It is a "double-pen" design and the oldest structure in Tarrant Co.

Hand-ground corn meal

為我每次改用新畫具，就會捨棄舊畫具。目前，裡面裝了一盒將軍牌（General）鐵盒HB畫圖鉛筆、一盒櫻花牌美光彩色細字筆（0.1號）、一盒藝術家牌色鉛筆、一、兩個小型放大鏡、一本莫拉斯金尼日式畫冊（大本）、一本莫拉斯金尼水彩畫冊（大本）、一支迷你麥格萊牌（Miglite）手電筒和我的備用眼鏡。

若是超過一、兩天的旅行，我還會再帶個背包，裡面裝有阿奇斯HP水彩紙、二十四色盒裝水彩（牛頓牌）、水彩筆（小號和中號）、零號粗糙塗抹畫筆（Petit Gris Pur）、幾支彈性筆尖沾水鋼筆、一小袋各種大小

（005、01和02）的黑色美光筆、一個小型望遠鏡、一小本法比亞諾牌藝術畫冊（有色紙張）以及一張科爾曼牌（Coleman）摺疊椅。

我旅行時喜歡穿多口袋工作褲，隨身帶著一本無線條小型莫拉斯金尼畫冊，用來記錄特殊細節、地址、電話號碼和人名；乙烯橡皮擦；削鉛筆刀（當然，如果得搭飛機，我就會先把小刀寄到我的目的地）；佳能牌SX130 IS相機和一小本小型圖畫地圖。

目前我用的是莫拉斯金尼畫冊。我喜歡它多樣性的結構，易於保存的品質和厚重的紙張。

我對大家的建議是：整理出一個每天都能攜帶的小型畫袋，出門必帶。一有機會就畫圖，並寫下關於畫圖對象的一切。無論你在哪裡──家裡或國外──仔細尋找能讓你屏息的事物（宏觀與微觀），你一定能如願找到。這世界處處都是偉大和驚奇。

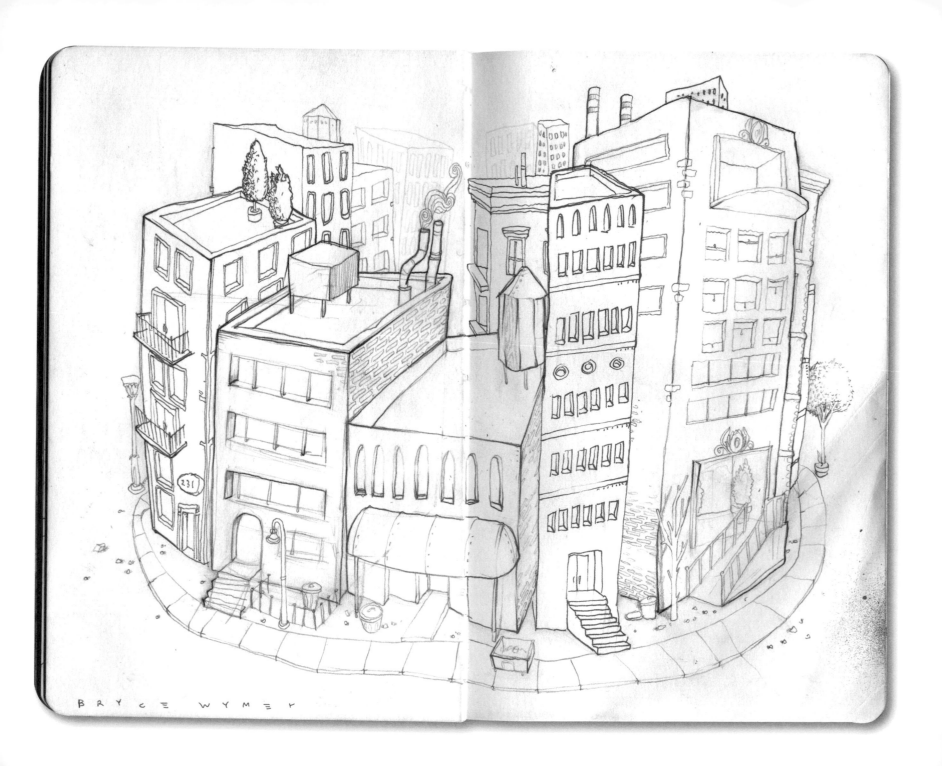

BRYCE WYMER

布萊斯‧懷默
Bryce Wymer

布萊斯‧懷默出生於鱷魚、颶風和蚊子出沒
的佛羅里達州東岸，目前住在紐約市布魯克
林區，在全球各地兼職創意總監的工作，包
括拍片指導、平面設計、插畫、美術和互動
裝置藝術等各個面向。
▶ 作品網站 www.brycewymer.com

將周遭一切表達出來是我的終生職志

我成長於佛州西棕櫚灘，目前住在紐約布魯克林。

我還記得我第一次畫圖的情景——我母親把晚餐的餐墊紙翻過來，給了我幾支蠟筆。我相信我是立刻愛上藝術。這股龐大的力量左右了我的人生。我總在度假時畫圖，這是我童年時光很重要的一部分。我依稀記得我坐在父母親的汽車後座畫圖，一直畫到手指發麻為止。我有創造力的基因。我的祖父和外祖父都是漆匠／工匠，我母親是室內設計師，而我父親是木匠。

我在瑞格林藝術與設計學院念的是插畫和設計。我很晚才進藝術學院就讀（我原本想要當職業龐克搖滾貝斯手，但未能如願）。學校教的知識非常寶貴，但老實說，我畫畫冊的習慣和技巧多半在中學養成。將周遭的一切表達出來，一直是我的終生職志。

現在我為全球各地的公司兼職接案、擔任藝術總監，這包括各種視覺敘事、現場影片指導、設計、美術、插畫和互動裝置藝術。

我最近展開一項計畫，每月一次造訪全美各地的教堂、清真寺和猶太教會堂，並用鉛筆把信眾畫下來。

身處這些宗教會堂，和其他信眾坐在一起，有一種非常神聖寧靜的感覺。我原本以為這些畫作會很凌亂，甚至抽象，但卻發現成品非常精緻，有一種報導素描的味道，是我過去幾個月來，最滿意的作品之一。

我一個月至少出遊一、兩次。一面旅遊、一面記錄我造訪的地點和我遇見的人物，一直是讓我沉迷的事情，它介於療癒系創作和對於人類全面性的寫實研究之間。

旅行者往往滿腦子行程，而忽略了周遭事物的美好和醜陋。我盡量尋找這些美好和醜陋的時刻。例如，我可能會畫一位母親和她好奇的五歲孩子討論口香糖為何不會像糖果一樣在口中融化。或者，我也可能會畫一位胖得離譜的商人，正告訴電話裡的人他們公司一定會把競爭對手買下來。我覺得人物本身，以及他們

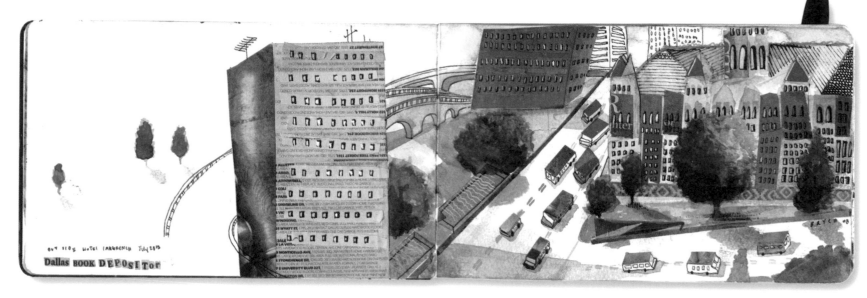

和周遭環境互動的方式非常吸引我。

有一次我在紐約飛底特律的飛機上畫一名男子，突然間，他轉過頭來對我說：「嘿，你把我畫成巴布‧迪倫了！」他非常生氣。於是我放下畫筆，說：「老兄，你今早起床就把自己打扮成巴布‧迪倫的樣子！」他氣急敗壞，臉頓時刷白，雖然坐立難安，但仍勉強自己閱讀他的《錢》雜誌。我則繼續把素描畫完。

我的畫風取決於典型的三大元素：時間、手邊媒材和心情。旅行時，通常不是有一大堆時間，就是完全沒時間。近年來我的行李盡量簡便。基本上，我只帶一盒細字筆，幾支鉛筆、和一小盒水彩。這樣的媒材範圍已經很寬廣。我還會帶上一小盒基本水粉組，以製造不透明的效果。最近的幾次旅行，我做了一些不同的嘗試，除了莫拉斯金尼畫冊，其他什麼都不帶。我被迫就地取材，因而創作出許多拼

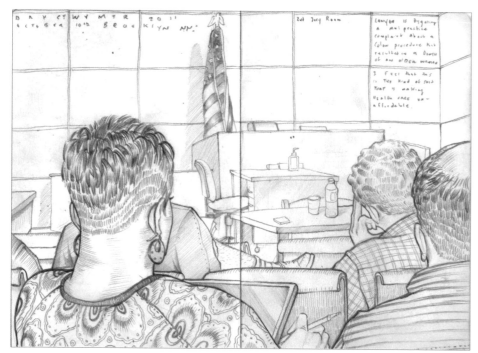

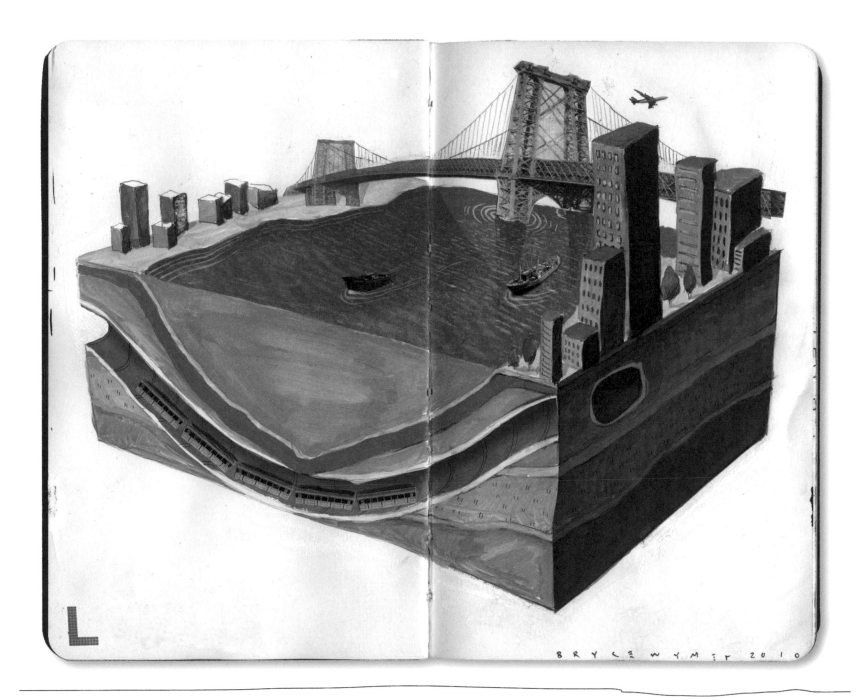

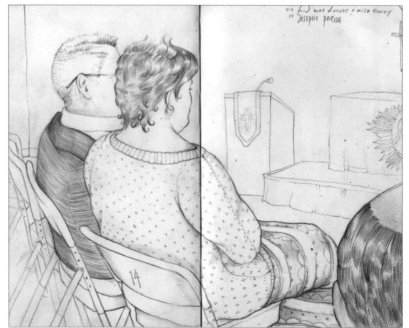

貼,畫圖時多半用的是旅館提供的原子筆(它
們的品質不錯、被一般人低估了)。

　　畫畫冊或寫日記是身與心的鍛鍊,我不是
指你得倒掛在牆上或與白手套爾虞我詐,但這
是一個千載難逢的舞台,讓你天馬行空、實驗
各種抽象概念,但一翻到下一頁,你又可以畫
一幅鼻子一直畫不好的精緻素描。

BRYCE WYMER

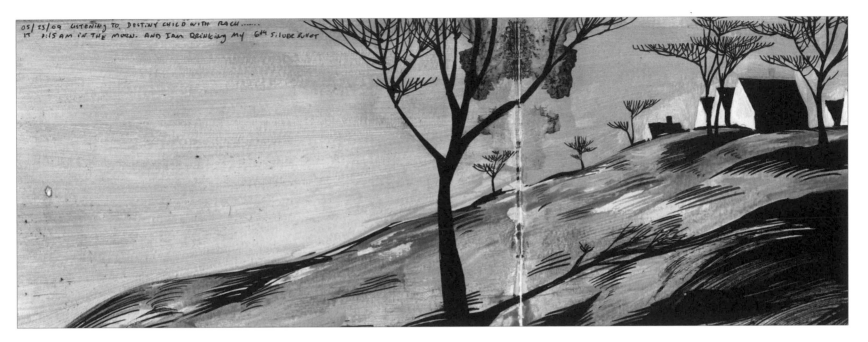

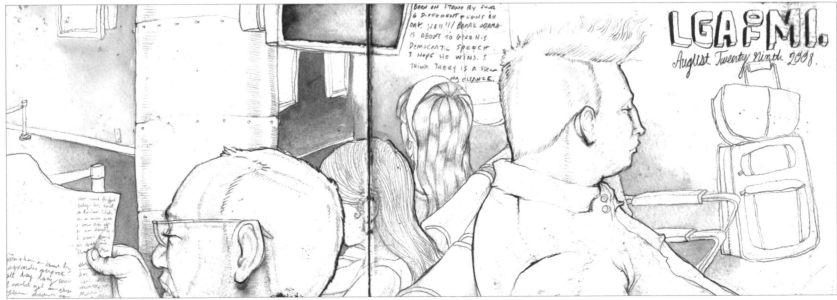

MA0031X

手繪旅行(舊版書名《旅繪人生》)：
跟著43位知名插畫家、藝術家與設計師邊走邊畫，記錄旅行的每次感動
An Illustrated Journey: Inspiration From the Private Art Journals of Traveling Artists, Illustrators and Designers

作　　者	丹尼・葛瑞格利（Danny Gregory）
譯　　者	劉復苓
封面設計	兒日
總 編 輯	郭寶秀
責任編輯	李雅玲
行　　銷	許芷瑪

發 行 人	凃玉雲
出　　版	馬可孛羅文化
	104台北市民生東路二段141號5樓
	電話：886-2-25007696
發　　行	英屬蓋曼群島商家庭傳媒股份有限公司城邦分公司
	104台北市中山區民生東路二段141號11樓
	客戶服務專線:(886)2-25007718；25007719
	24小時傳真專線：(886)2-25001990；25001991
	讀者服務信箱：service@readingclub.com.tw
	劃撥帳號：19863813　戶名：書虫股份有限公司
香港發行所	城邦（香港）出版集團有限公司
	香港灣仔駱克道193號東超商業中心1樓
	E-mail:hkcite@biznetvigator.com
馬新發行所	城邦（馬新）出版集團
	Cite (M) Sdn.Bhd.(458372U)
	41, Jalan Radin Anum,Bandar Baru Seri Petaling,57000 Kuala Lumpur,Malaysia
製版印刷	中原造像股份有限公司
初版一刷	2014年 4 月
二版二刷	2021年11月
定　　價	680元（如有缺頁或破損請寄回更換）

An Illustrated Journey: Inspiration From the Private Art Journals of Traveling Artists, Illustrators and Designer
DANNY GREGORY
Copyright: © 2013 by DANNY GREGORY
This edition arranged with F+W Media International (FW)
through Bardon-Chinese Media Agency, Inc., Labuan, Malaysia.
Traditional Chinese edition copyright ©2020 MARCO POLO PRESS , A Division of Cité Publishing Ltd.
All rights reserved.

ISBN 978-986-5509-02-6（平裝）

國家圖書館出版品預行編目資料

手繪旅行：跟著43位知名插畫家、藝術家與設
計師邊走邊畫，記錄旅行的每次感動／丹尼・
葛瑞格利（Danny Gregory）著；劉復苓譯. – –
二版. – – 臺北市：馬可孛羅文化出版：家庭傳
媒城邦分公司發行, 2020. 01
　　面；　　公分. – –（Act；MA0031）
譯自：An Illustrated Journey: Inspiration From
the Private Art Journals of Traveling Artists,
Illustrators and Designers
ISBN 978-986-5509-02-6（平裝）

1. 插畫　2. 筆記　3. 畫家

947.45　　　　　　　　　　108019750